# 과학으로 보는 예술, 예술로 보는 과학

: 과학과 예술의 융복합의 역사

Science from art, Art from science:
History and philosophy of combination of science with art

조헌국

박영story

이 저서는 2018년 대한민국 교육부와 한국연구재단의 지원을 받아
수행된 연구임(NRF－2018S1A6A4A01039091).

"In his heart a man plans his course, but the LORD determines his steps."
사람이 마음으로 자기의 길을 계획할지라도 그의 걸음을
인도하시는 이는 여호와시니라

(잠언 16:9)

어쩌면 인생은 한 번도 누구도 가보지 않은 미로와 같다는 생각이 든다. 골목 골목을 지나다 보면 늘 갈림길이 나타나고, 그리고 지름길 같던 길이 한참을 돌아가기도 하고, 금방 닿을 것 같아도 막다른 길이어서 돌아와야 하기도 한다. 또 무사히 지나쳤더라도 지나온 길을 돌이켜 보면서 그때 다른 선택을 했으면 어땠을까 하는 아쉬움과, 그 쪽으로는 가지 말았어야 했는데 후회가 남는다. 그러면서도 막상 선택해야 할 순간에 오면 무엇이 더 좋은가 고민하지만 그 결과를 알 수 없기 때문에 늘 고민할 수밖에 없다.

이 책을 관통하는 두 가지 주제인 과학과 예술을 관심을 갖게 되고 사랑하게 된 것도 마치 이와 같았다. 학창 시절, 물리가 좋아서 전기와 관련된 공학계열로 진학하고 싶었지만, 나보다 뛰어난 수많은 경쟁자들의 덕분에 원하는 학과로 가는 대신 다른 학과로 가야 했다. 무엇인가 실패한 것 같고 원하는 것을 얻지 못했다는 자괴감 때문에 학업에 집중하지 못하고 학과 공부가 아닌 다른 영역으로 관심을 두게 되었다. 하나의 목표만을 위해 전력으로 달려도 성공하기 힘든 세상에 주변 경관을 보면서 조깅하듯 달리는데 어떻게 이길 수 있을까? 그래서 어떻게든 졸업만 하고 취직을 하자고 마음을 먹으며 마지막 학기에 들었던 교양 과목이 서양미술사였다. 300명은 족히 들어갈 법한 대형 강의실의 꼭대기에 앉아서 언제쯤 수업이 끝날까, 내가 이걸 왜 듣고 있을까... 하며 시간을 보냈다. 그런데 무엇보다 애정을 가지고 공부하는 것이 예술이 되었다. 그때 그 강의실에서 지금의 내 모습을 알았더라면 누구보다 더 열심히 했을 것이다. 지금도 언제든 해외에 방문하면 꼭 놓치지 않고 들르는 곳은 미술관이다. 특히 영국의 Tate Modern이나 오스트레일

리아의 국립 미술관 등은 영감을 얻는 아주 좋은 장소로 많은 학생들에게 추천하는 장소이기도 하다.

고백하자면 과학과 예술을 연결해 보자고 생각하게 된 것은 나의 무지로부터 출발한 것이었다. 학과 전공과는 전혀 상관없이 컴퓨터 프로그래머로 일하다가 직장을 그만두고 다시 대학원을 들어가면서 물리를 공부하는 것이 내게는 너무 힘들었다. 학부 때도 농구다 뭐다 하면서 놀다가 보니 머리에 하나도 남아 있는 게 없었고 이걸 어떻게 이해해야 하나 막막했다. 그러던 중 과학사를 통해 과학적 발견의 과정에 대해 알게 되었고, 단순히 과학을 공식이나 기호로만 접하는 것보다 왜 그런 발견을 하게 되었는지 그리고 어떤 사건이 일어났는지 깨닫고 보니 더 공부하는 것이 쉬웠다. 그래서 과학의 결과뿐만 아니라 스토리를 이해하는 게 나와 같이 과학을 어려워하는 사람들에게 좋겠다는 생각이 들어 과학사에 관심을 가지게 되었다. 그리고 과학의 역사를 살펴보면서 자연스럽게 유럽을 포함한 여러 지역의 역사를 공부하게 되었고, 역사 속에서 빠질 수 없던 변화가 철학이라는 점을 발견하고, 그 철학을 보여주는 그림책이 예술이 아닐까 생각하게 되었다. 그래서 미술 작품을 통해 과학을 설명하면 나처럼 부족한 사람들도 과학을 더 잘 이해하고 관심을 갖지 않을까 생각하게 되었다. 박사학위 이후 처음 시작했던 강의가 <생활과 역사 속의 과학>이라는 교양 과목이었고, 이후 여러 해 동안 비슷한 주제의 강의를 하면서 과학과 예술을 잇는 공통점들을 하나둘씩 찾게 되었다. 과학에서 시작해 과학사, 역사, 철학, 예술에 이른 나의 학문적인 여정은 다시 과학으로 돌아오게 되었다. 그래서 이 책은 나처럼 과학이든 예술이든 어설프고 부족한 사람도 이해할 수 있도록 하기 위해 쓰게 되었다.

과학이든 예술이든 역사든 어느 분야에서든 위대한 학자들은 자신이 속한 하나의 영역 외에도 다른 수많은 영역에도 많은 영향을 끼쳤던 것을 알 수 있다. 20세기 유명한 물리학자인 아인슈타인은 상대성이론을 통해 물리학의 변화에 한 획을 그었을 뿐만 아니라 당대 예술가와 철학자들에게도 큰 영향을 미쳤다. 물체의

운동이 상대적이라는 그의 주장은 철학자들에게는 시간과 공간이 무엇인가라는 깊은 물음을 던졌고 예술가들에게는 보이는 세상을 재현하는 것을 넘어선 새로운 세계를 표현하는 것에 대해 반향을 일으켰다. 그래서 예술가들은 상대성이론을 이해할 수 없어도 여기저기 모여 서로 토론하고 아이디어를 나누기도 하였다. 한편 20세기 초현실주의의 대표적 화가 중 한 명인 마그리트는 그림에서 나타나는 이미지는 대상과 상관없다는 점을 부각시키기 위해 담배 파이프 모양의 그림을 그려놓고 그 아래에 프랑스어로 "Ceci n'est pas une pipe" (이것은 파이프가 아니다)라고 쓴 <이미지의 배반>이라는 작품을 발표한다. 그리고 그의 작품은 유명한 철학자인 미셸 푸코에게도 영감을 주어 그림의 제목을 딴 에세이를 통해 이미지와 텍스트의 관계에 대해 논의하기도 하였다. 하나의 학문의 경계를 넘어선 상호작용과 효과의 전파의 사례는 무수히 많이 찾아볼 수 있다. 그렇다면 이러한 생각들은 어떻게 등장하게 되었을까? 어떤 소수의 특별한 사람만 할 수 있는 범접할 수 없는 능력일까? 만약 그렇다면 오늘날 융합을 통해 새로운 주제와 아이디어 발굴을 위해 애쓰는 사람들에게 사형선고나 다름없다. 어차피 노력해도 경계를 넘나드는 일들은 아주 소수의 타고난 재능만 가능하기 때문이다. 과학과 예술을 중심으로 수많은 과학자들과 예술가들의 사례를 살펴보면서 이것은 단순히 개인적 재능에만 의존하지 않고, 무엇인가 촉진할 수 있는 방법이 있을 것이라 생각하게 되었다. 그러한 특징과 이유에 대해 설명하고자 이 책을 쓰게 되었다.

유명한 교육학자 중 하나인 비고츠키는 <사고와 언어>라는 책에서 둘은 서로 다른 존재이지만 우리의 사고가 언어로부터 분리될 수 없고, 언어 역시 사고와 분리될 수 없다는 점을 설명하고 있다. 그리고 비트겐슈타인이라는 철학자는 <철학적 탐구>라는 책을 통해 언어는 어떤 의미가 이미 정해져 있는 것이 아니라 언어의 쓰임새를 통해 자연스럽게 생겨난다는 점을 설명하고 있다. 가만히 생각해보면 과학과 예술도 동일하다는 생각이 든다. 단순하게 생각하면 과학은 주로 숫자와 기호로 이뤄진 언어이고, 예술은 시각적인 모습을 가진 언어라고 볼 수 있다.

그리고 그 언어는 어느 과학자나 예술가가 단순히 정의한다고 해서 이뤄지는 게 아니라 수많은 사람들에 의해 쓰이고 의미가 통용되어야 가치가 있게 된다. 그리고 그 언어는 이미 우리가 일상에서 사용하고 있는 말들과 사람들의 생각과 문화의 영향을 받을 수밖에 없다. 그렇다면 과학과 예술은 아주 달라 보여도 우리의 삶과 문화, 말 등 수많은 접점을 가지고 있다. 이와 같이 과학과 예술을 둘러싼 보다 큰 세상의 관점에서 둘의 관계를 보려고 노력하였다. 그리고 책을 통해서 이 책을 읽는 여러분들도 거대한 인류의 역사라는 세계를 어떻게 바라보아야 하는지 자신만의 관점을 찾았으면 하는 마음이다.

예술이나 철학이 익숙하지 않은 사람들에게 이 책은 어렵게 느껴질 수도 있다. 그런데 모든 것을 다 이해하고 보려면 어려울 수 있다. 이 책을 쉽게 읽는 방법은 일단 따라가 보는 것이다. 아이들이 어떻게 말을 배우는지 생각해 보면 뜻을 모르지만 그저 귀에 들리는 대로 따라한다. 그리고 말을 하면서 그 상황이나 반응을 통해 그 느낌이나 이미지를 찾게 된다. 과학이든, 철학이든, 예술이든 새로운 용어나 말들도 비슷하다고 생각한다. 점점 들으면서 익숙해지고 그 등장하는 배경을 살펴보면 무엇이구나 하는 감을 점점 잡게 된다. 수천 년 동안 많은 학자들을 통해 만들어진 이야기를 단 한 권의 책을 읽고 모두 이해했다면 여러분은 앞으로의 여러 세대와 영역에 영향을 미칠 수 있는 위대한 학자가 될 수 있을 것이다.

과학과 예술의 관계에 대해 공부하고 연구하면서 어쩌면 이 둘의 관계가 우리의 인생과 비슷하다는 생각이 든다. 우리는 늘 누군가에게 도움을 받고 살아가며 또 점점 성숙해 갈수록 다른 사람에게 도움을 주게 된다. 그리고 알게 모르게 많은 영향을 주고받는다. 아이는 저절로 자라는 것 같지만 부모의 손길 없이는 결코 성장할 수 없고 어른이 된 아이는 사회 속의 일원이 되어 많은 사람들에게 도움을 주고 자신을 키워준 부모를 공경하게 된다. 아무에게도 도움도 받지 않고 살아간다고 생각하는 개인주의자라도 매일 아침 성실하게 일어나 자신의 일을 수행하는 지하철 기관사나 버스 기사 없이 안전하게 출근할 수 없고, 매일 손을 데어가며 열

과학으로 보는 예술, 예술로 보는 과학:
과학과 예술의 융복합의 역사
Science from art, Art from science:
History and philosophy of combination of science with art

심히 일하는 주방의 요리사 덕분에 한 끼를 먹을 수 있고, 밤마다 방송국을 지키는 엔지니어와 제작자 덕분에 TV를 보면서 하루의 피로를 덜어내고 잠들 수 있다. 얼굴을 직접 보거나 한 마디 인사도 건넨 적 없어도 수많은 사람들과 우리는 연결되어 살아간다. 이렇듯 과학과 예술 역시 오랜 시간동안 서로 인사를 나누고 서로 도와주면서 오늘날까지 이어지고 있다. 둘은 매우 다른 얼굴처럼 보이더라도 나는 너와 상관이 없다고 말할 수 없을 것이다.

또한 이 책이 세상으로 나오게 된 것 역시 나 혼자의 공이라 할 수 없다. 강의를 통해 수많은 피드백을 준 학생들과 과학과 예술과 관련된 다양한 연구를 수행할 수 있도록 지원해 준 한국연구재단의 지원 프로그램이 없었다면 아직도 저만치 뒤에서 헤매고 있었을 것이다. 또한 책이 출판될 수 있도록 원고를 다듬어 주시고 인쇄를 맡아주신 박영사의 여러 관계자들께도 감사드린다. 같은 집에 지내며 나의 고민과 애환을 함께 하며 행복을 주는 아내 은주와 딸 예린이에게도 고맙다는 인사를 전하고 싶다. 무엇보다 미래가 보이지 않던, 방황하던 나를 삶의 매 순간마다 붙잡아 주시고 길을 인도하시는 하나님께 영광을 올려 드린다. 앞으로 더 깊이 공부하고 연구하면서 그 분이 만드신 세계와 그 속에 숨겨진 비밀한 아름다움과 질서를 더욱 깨닫고 많은 사람들과 나누며 이야기할 수 있기를 소원한다.

2021년 5월,
세상을 향한 아름다운 꿈을 꾸는 자

# CONTENTS

제4장 **근대의 과학과 예술**

제5장 **현대의 길목에 선 과학과 예술**

제6장 **현대의 과학과 예술**

# 그림, 표 차례

# 제1장

# 서 론

Science from art, Art from science:
History and philosophy of combination of science with art

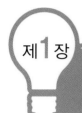

## 제1장 서 론

## 왜 융복합인가?

최근 사회적으로 주목을 받고 있는 쟁점은 바로 인공지능, 빅데이터, 가상현실 등을 포함한 4차 산업혁명에 따른 미래사회의 변화이다. 산업혁명이라고 하면 일반적으로 영국을 중심으로 일어났던 18세기의 증기기관 발명과 농경사회에서 경공업으로의 전환, 그로 인해 유럽 전반으로 파급되어 나타난 사회경제 체제의 변화를 말한다. 그러나 인류의 역사상 일어났던 과학기술의 변화를 보다 세분화하여 설명하기 위해 산업혁명을 여러 시기별로 구분하고 있다(Han, 2016). 1차 산업혁명은 영국을 중심으로 18세기 증기기관의 발명으로 나타난 사회적 변화를 말하는데, 증기기관차 등 새로운 교통수단의 등장이라는 의미도 있겠지만 가내수공업에서 경공업으로 전환된 것을 큰 의미로 볼 수 있다. 이와 함께 자본주의가 점차 무르익으면서 인본주의(humanism)를 바탕으로 자유로운 시장 경제 체제를 추구하는 흐름이 나타났다. 토지나 물물이 아니라 화폐를 중심으로 한 자본의 형성, 노동력을 통한 생산성의 강화 등이 이 시기에 이뤄지게 되었다.

2차 산업혁명은 19세기 후반 전기의 발명으로 유럽 전반에 나타났던 변화를 말한다. 특히, 수력 발전을 통해 대규모 전력 생산이 가능해지면서 전기를 활용한 중공업이 등장하게 된 것을 큰 산업적 변화라 볼 수 있다. 19세기 초반 패러데이에 의해 자기장의 변화를 통해 유도 전류가 형성되는 전자기 유도 현상이 관측되었고, 19세기 후반에는 테슬라에 의해 미국에 최초의 교류 발전소가 설립되면서 산업과 생활 전반에 많은 변화가 일어났다. 많은 노동력과 자본이 모인 도시가 전기를 통해 더욱 성장할 수 있는 도화선이 되었다. 그러나 이러한 발전은 해가 되기도 했는데, 급격한 산업화 및 도시화로 인한 스모그 등의 대기 오염, 공장 폐수로 인한 수질 오염, 도시의 슬럼화와 위생 및 보건 문제 등의 환경 문제가 일어났고, 이와 함께 빈부격차의 심화로 인한 인간 소외의 문제가 제기되면서 기존의 사회적 질서와 가치, 사회 구조에 대해 대항하고 저항하는 모더니즘(modernism)이 대두되었다.

3차 산업혁명은 20세기 중반 이후, 컴퓨터, 인터넷의 발명으로 가속화된 정보통신 중심의 변혁을 의미한다(Jho, 2017). 상대성이론과 양자역학의 등장 등 새로운 과학이론의 등장은 기존의 전통적 과학 개념을 대체하였고 미시적인 자연 세계에 대한 깊은 이해를 통해 반도체와 컴퓨터 등이 개발되면서 정보통신 분야에서의 급격한 발전이 이루어졌다. 이와 함께 과학, 기술, 공학에서의 전문화 및 분업화가 가속화되었다. 특히, 정보통신기술(ICT; Information, Communication and Technology) 분야의 성장은 인터넷과 같은 새로운 플랫폼을 통해 거대 기업을 중심으로 성장하였다. 아이비엠(IBM)이나 구글, 마이크로소프트, 애플, 인텔 등이 그 예에 해당한다. 사회적으로는 다원주의적, 상대주의적 성격이 강해지면서 포스트모더니즘(post-modernism)이 등장하게 되었다.

마지막으로 4차 산업혁명이라는 표현은 2016년 스위스 다보스에서 열린 세계 경제 포럼(World Economic Forum)에서 주요 의제로 등장하면서 관심을 끌었으며, 미래 사회의 변화에 대한 사회, 문화, 경제, 교육 등 여러 측면에서 논의한 바 있다. 4차 산업혁명은 독일 등 유럽에서는 인더스트리 4.0이라고 부르기도 한다(Schwab, 2016). 세계 경제 포럼 이후 우리나라에서는 학교와 기업 외에도 미디어, 관공서 등 다양

**그림 1-1** 1차 ~ 4차 산업혁명의 특징과 개요

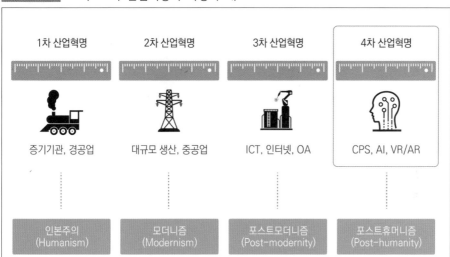

한 곳에서 사회 변혁의 흐름을 강조하고 있고, 최근 딥러닝을 활용한 환자의 진단이나 전염병 확산 예측, 신약 개발 등이 주목받으면서 빅데이터를 기반으로 한 인공지능의 활용이 국가적 수준에서 중요한 과제(agenda)가 되고 있다.

이에 반해 4차 산업혁명은 인공지능, 증강현실, 사물인터넷, 클라우드 서비스 등 여러 기술의 총체로 불리기도 하고, 초연결, 초지능, 초융합으로 요약되기도 한다. 반면 일부에서는 4차 산업혁명을 20세기 후반부터 이어져 온 정보화 혁명의 연장선으로 보아 부정적인 태도를 견지하기도 한다. 4차 산업혁명이 실제로 일어나고 있는가, 아닌가를 떠나서 2000년 이후 나타나는 사회적 변화를 철학적 관점에서 살펴본다면 그 핵심은 전통적으로 경계가 확실한 것들 사이의 구분이 사라지는 데에 있다. 예를 들면, 생물과 비생물, 인간과 무생물, 의식과 무의식에 대한 구분들이 점차 사라지고 있다. 인공지능 역시 인간의 고유한 기능인 지능(intelligence)을 기계적, 물리적 관점에서 수행할 수 있도록 프로그래밍한 것이며 결과적으로 인간의 지적 활동과 기계나 로봇에 의한 지적 활동 간에 무슨 차이가 있는가 하는 의

**그림 1-2** 튜링 테스트에 대한 예시

출처: https://upload.wikimedia.org/wikipedia/commons/5/55/Turing_test_diagram.png

문을 불러일으킨다. 인공지능의 선구자인 앨런 튜링(Alan Turing)은 1950년대 초 튜링 테스트(Turing test 또는 Imitation game)를 통해 인간인지, 기계인지 구분할 수 없게 될 때 진정한 인공지능에 도달한 것으로 평가할 수 있다고 예측하였다. 그리고 가상현실(virtual reality)은 현실과 매우 비슷하지만, 현실이 아닌 가상의 실재로서, 현실과 가짜 사이의 경계를 허무는 데에 있다. 이미 게임을 중심으로 가상현실을 도입하였으며 최근에는 전문직의 교육 수단으로, 실험이나 실습을 위한 수단으로 활용함으로써 현실에서 이룰 수 없는 것들을 이루는 또 다른 현실과 같은 역할을 하고 있다. 또한, 빅데이터와 클라우드 서비스는 개인이 가지고 있던 물리적, 논리적 정보들을 모두 종합하여 새롭게 예측하고 대응하도록 하는 것으로서 지식이나 정보가 한 개인의 소유가 아니라 많은 사람이 공유하는 것으로 개인과 개인의 구분을 확장하고 허물어가고 있다.

이렇듯, 4차 산업혁명을 통해 나타나는 새로운 변화들은 우리가 가지고 있던 전통적 개념의 구분들을 허물어가고 있다. 이러한 내용은 과학기술에 관심을 가진

사람이라면 어디서든 한 번쯤 들어보았을 것들이다. 흥미로운 점은 각각의 산업혁명이 일어날 당시에는 독특한 사회 현상이 있었고 그러한 생각에 토대가 되는 철학이 있다는 점이다. 산업혁명의 등장은 르네상스 이후 나타난 계몽주의 사상(enlightenment)과 깊이 연관되어 있고, 2~3차 산업혁명은 오늘날 문화예술에 큰 영향을 미친 모더니즘, 포스트모더니즘과 관련이 있다. 그리고 4차 산업혁명의 경계를 넘어선 시대에서는 새로운 인간을 정의하는 포스트휴머니즘으로 정의될 수 있다. 이러한 변화의 흐름에는 언제나 새로운 생각의 전환이 있었다는 점을 잊어서는 안된다.

**그림 1-3** 라파엘로의 〈아테네 학당(1509 ~1511)〉

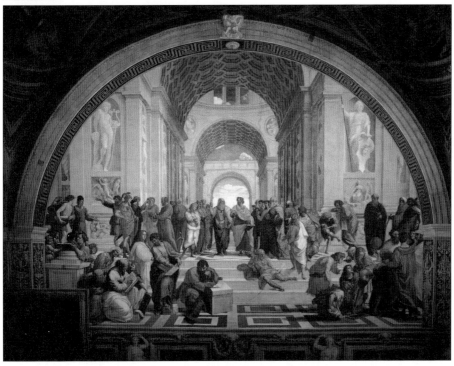

출처: https://en.wikipedia.org/wiki/The_School_of_Athens#/media/File: "The_School_of_Athens"_by_Raffaello_Sanzio_da_Urbino.jpg

오늘날 사회나 학자들이 4차 산업혁명에 주목하게 된 이유 중 하나는 이종(異種) 학문 간의 결합에 있다. 예를 들면, 자동차 공학, 컴퓨터 공학과 심리학, 법학, 윤리학 등 다양한 전문가들이 모여 만들어낸 것이 자율주행 자동차의 개념이다. 인공지능 역시 뇌과학과 심리학, 컴퓨터 공학과 연결되어 있고, 가상현실은 물리학과 수학, 심리학, 예술 등이 반영된 고도화된 새로운 세계의 그림이다. 이처럼 다양한 전문 지식과 세계관 등이 결합하여 새로운 아이디어와 문화적 가치를 창출해 내면서 기존에 서로 연결되지 않던 자연과학 및 공학과 인문사회학, 예술이 서로 접점을 찾으려고 빈번하게 만나고 있다.

공교롭게도 서로 다른 분야의 결합은 이미 역사적으로도 시도된 바 있으며 인류 역사상 강렬한 기억을 남기고 있다. 그 대표적인 예가 14~16세기 유럽 전반에 영향을 미쳤던 르네상스(Renaissance)이다. 북부 이탈리아를 중심으로 새로운 문화적 변혁 운동으로 나타난 르네상스는 단순히 하나의 예술 장르(회화)에 그치지 않고 조각, 문학, 음악 등 다른 분야로 확대되었으며 특히 과학과의 결합을 통해 창의적인 업적을 많이 남겼다. 그 대표적인 인물이 바로 다 빈치(Leonardo da Vinci)이다(Pedretti, 2004). 그런데 흥미로운 점은 그가 아주 천재적인 인물임에도 불구하고 실제 그가 남긴 작품들을 통해 후대에 직접 영향을 미친 것은 거의 없다는 점이다. 여하튼 회화뿐만 아니라 수학, 공학, 해부학 등에도 뛰어났던 그는 비행기나 헬리콥터, 잠수함 등 아주 창의적인 발명품들을 고안했을 뿐만 아니라 인체의 해부를 통해 정밀한 묘사를 남겼고, 수학적 비례를 활용한 많은 그림을 남겼다. 당대에 활동했던 미켈란젤로나 보티첼리, 라파엘로, 반 에이크 등 다양한 화가들 역시 해부학과 광학을 통해 선원근법 등 새로운 예술의 길을 열었다. 이러한 역사적 사실들은 오늘날 많은 교사와 전문가들에게 영감을 주어 과학과 예술, 인문학 등 서로 거리가 멀다고 느꼈던 학문을 연결해 접점을 찾고자 하고 있다. 이것이 21세기 융복합교육이 등장하게 된 주요 배경 중 하나이다. 과학에서의 논리적 접근과 예술에서의 직관적, 감성적 체험을 활용해 창의적 사고를 촉진하는 것이 이로부터 출발한다. 예를 들면, MIT의 미디어 랩(media lab)이나 UCL(University College London)의 지식연구소

(Knowledge Lab), 이스라엘의 예술－과학 아카데미, 우리나라의 STEAM(Science, Technology, Engineering, Art, Mathematics) 교육 등이 이러한 접근을 취하고 있다.

그러나 이러한 접근들은 대체로 과학이나 예술을 다른 학문을 위한 수단이나 도구로만 활용하는 경향이 있다. 예를 들면, 과학 영재들에게 취미로 피아노나 바이올린을 배우게 한다거나, 생물 시간에 벌레나 식물에 대해 묘사(그리기)를 하는 것들이다. 이러한 방법들이 새로운 창의성을 얻는 데에 효과가 없지는 않겠지만 과연 서로 다른 학문 분야가 어떻게 결합할 수 있고 과연 얼마나 새로운 아이디어를 만드는 데 도움이 되는지는 알기 어렵다. 이러한 방법이나 실천 중심의 결합은 과거 사례에 대한 좀 더 깊은 이해가 없어서 발생했던 것들이다. 다 빈치나 미켈란젤로, 갈릴레오가 여러 분야에 두각을 나타내고 관심을 가졌던 것을 단지 개인의 천재적 자질로만 치부하는 것은 적절하지 않다. 사회나 문화의 변화는 단순히 한두

> **그림 1-4** 보티첼리의 〈비너스의 탄생(1484~1486)〉

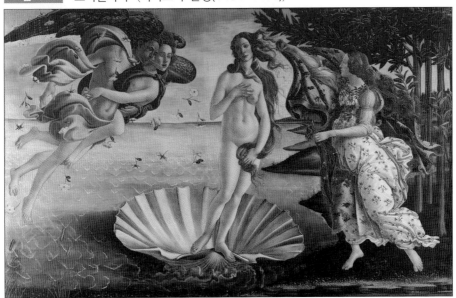

출처: https://upload.wikimedia.org/wikipedia/commons/thumb/0/0b/Sandro_Botticelli_－_La_nascita_di_Venere_－_Google_Art_Project_－_edited.jpg/400px－Sandro_Botticelli_－_La_nascita_di_Venere_－_Google_Art_Project_－_edited.jpg

명의 천재에 의해서 이뤄진다고 보기는 어렵다. 전 유럽에 영향을 미치고 오늘날까지 많은 질문은 던진 변화라면 더욱 그렇다.

르네상스 시대 수많은 과학자와 예술가들이 등장하고 새로운 문화가 꽃을 피울 수 있었던 것은 당시 시대 상황과 사상을 살펴보아야 한다. 당시 유럽은 르네상스라는 말처럼 고대 그리스 로마 문화에 대한 부흥을 추구하였으며, 이는 그리스 로마 시대의 문화유산이었던 여러 고전(古典)들에 대한 모방과 신화와 소설의 탐구, 그리스 철학자들의 사상 등 인문학 전반에 걸쳐 나타난 현상이었다. 라파엘로의 〈아테네 학당〉이나 보티첼리의 〈비너스의 탄생〉은 당시 화가들까지 고대 그리스 문화를 동경했다는 사실을 드러내고 있다. 그뿐만 아니라 그리스의 철학은 당대 유럽 지식인의 관심사였다. 그리스 철학의 양대산맥인 플라톤과 아리스토텔레스의 철학도 이 당시 주목받았으며, 특히 플라톤의 사상을 이어받은 신플라톤주의(neo-Platonism)는 많은 사람에게 영향을 미쳤다. 신플라톤주의의 핵심은 바로 근원적이고 보편적인 본질에 대한 지향이었다. 즉, 본질적인 아름다움은 자연이나 회화에 그치지 않고 과학이든 시든 어디에서나 드러나야 한다는 것이다. 이러한 보편적인 원리에 대한 추구는 이질적으로 보이는 과학이나 인문학, 예술 등 다양한 분야에서 서로 통용될 수 있는 하나의 원리나 방법을 적용하는 것으로 이어졌다. 르네상스 당시의 화가들이 해부학에 심취했던 것은 그들에게 있어서 예술은 참된 현실을 재현(represent)하는 것이었으며, 그래서 세계에 있는 것들을 탐구함으로써 그 목적을 이루고자 했기 때문이다. 그리고 현실에서 통용되는 법칙과 현상들은 예술에서도 그대로 통용되어야 했다. 르네상스 이후 등장한 계몽주의 사상가들이 경제, 법학, 윤리 등 다양한 분야의 내용을 집대성한 백과 전서 출판에 앞장섰던 것들은 바로 그 예에 해당한다. 따라서 과학과 예술의 통합을 추구한다면 과학과 예술을 관통할 수 있는 관점이나 이론, 내용이 무엇인지 초점을 맞추어야 한다. 따라서 역사적 사실에만 집중하지 말고 그러한 사실들이 나타나게 되었던 사회문화적 배경, 그리고 시대정신(Zeitgeist)을 이해하는 것이 매우 중요하다. 본질적인 과학과 예술의 융복합을 이해하고 실행하기 원한다면 과학과 예술을 각각의 역사적 관

점에서 시간의 흐름을 따라 살펴보는 한편, 같은 시대를 중심으로 어떻게 무엇을 공유하였는지 사회문화적 배경과 철학적 사상의 특징을 이해해야 한다.

<div style="border:1px solid #000; display:inline-block; padding:2px 8px;">제2절</div>

## 과학과 예술은 서로 연결될 수 있을까?

　동시대의 산물로서 과학과 예술의 특성을 인정한다 하더라도 과학과 예술은 서로 자석의 양극처럼 다르다고 여겨진다. 첫째, 과학과 예술은 매우 다른 접근 방식을 취하고 있다고 생각한다. 과학은 실험이나 관찰, 수학적 접근 등 매우 논리적이고 분석적이며 이성적 판단에 의존한다고 생각된다. 반면 예술은 이성적, 의식적 흐름을 초월하는 것으로서, 감성적이고 상상력을 추구한다고 여겨진다. 둘째, 과학과 예술은 추구하는 대상이 서로 다르다고 생각한다. 과학은 자연 현상을 그 연구 대상으로 삼으며, 실험과 예측, 사고 실험 등을 통해 얻어지는 규칙을 파악함으로써 참된 진리와 원리를 파악하고자 하지만, 예술은 실제 존재하는 자연 현상이나 세계에 국한되지 않고 의식과 무의식을 종합해 아름다움 (미뿐만 아니라 추도 다룬다)을 표현하는 것을 그 목적으로 한다. 셋째, 과학과 예술이 서로 다른 대상을 다루기 때문에 근본적으로 철학적 견해가 다르다고 느낀다. 과학은 자연 현상과 세계에 관한 것으로 정답 또는 실재가 존재하지만(또는 정답에 가까워지지만) 아름다움이라는 것은 인간의 의식에 관한 것으로 하나의 정답 또는 실제로 존재할 수도 없다. 예를 들면, 전자는 질량과 전하를 띠는 실체로써 존재하지만 그림을 통해 느끼는 아름다움은 그것을 보는 관객마다 다르다. 이러한 구분은 19세기 이후 과학이 점차 변화하면서 이뤄졌으며, 20세기 초 스노우(Snow, 1998)가 쓴 〈두 문화〉에서 드러나듯 과학을 인문학이나 예술과 구분해 특징짓기 위해 나타났던 것들이다. 19세기 이후 과학에서의 관찰과 실험, 연구 방법 등이 정립되면서 그 이전과는 달

렘브란트의 〈툴프 박사의 해부학 실습(1632)〉

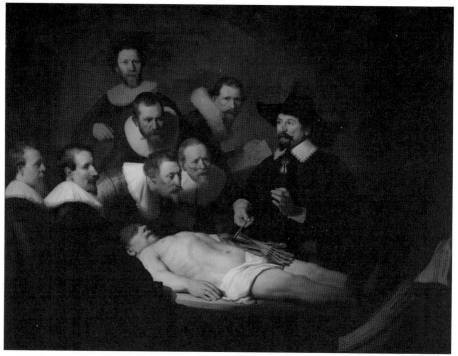

출처: https://www.wikidata.org/wiki/Q661378#/media/File:Rembrandt_-_The_Anatomy_Lesson_
of_Dr_Nicolaes_Tulp.jpg

리 "과학"이라는 독특한 사고방식과 접근이 마련되었고 이후 과학이 여러 분야로
세분화되고 전문화되면서 다른 학문과는 독특하고도 우월한 지위를 획득하게 되
었다.

그러나 이러한 구분과 구획은 시간이 흐를수록 점차 모호해지고 있으며 점차
이러한 전통적인 관점에 동의하지 않는 사람들이 늘어나고 있다. 첫째, 과학은 반
드시 논리적이지 않으며 예술 역시 감성에만 의존하지 않는다. 많은 과학적 발견
사례에서 과학은 상상력이나 비유 등 비논리적 방법을 통해 새로운 발견을 이뤄왔
다. 예를 들면, 케쿨레가 발견한 벤젠 고리의 모양은 꼬리에 꼬리를 물고 돌아가는
뱀의 모습을 꿈꾼 이후 제안하게 되었으며, 케플러의 제3법칙($T^2 \propto R^3$, 행성의 공전 주기

의 제곱은 공전 반지름의 세제곱에 비례함) 역시 음악이 가진 조화에서 힌트를 얻어 조화와
비례를 가진 태양계를 가정해 얻어낸 규칙이었다. 한편, 예술가들 역시 과학적
방법과 접근을 즐겨 사용한다. 르네상스의 대표적인 미술적 표현인 선원근법은
소실점을 이용해 기하학적 방법을 이용한 것이었으며, 20세기 입체주의의 예술은
하나의 사물을 여러 방향에서 투영(projection)해서 얻은 단면들을 결합해 표현한 것
들이었다.

둘째, 과학과 예술이 다루는 대상들은 종종 서로 겹치기도 한다(Taft & Mayer,
2000). 바로크 미술의 대가이며 빛의 화가라는 별명으로 유명한 렘브란트(Rembrandt)
는 해부학 실습 장면을 조명에 비춘 듯 상세히 그렸으며 반 에이크(Van Eyck), 베르
메르(Vermeer) 등은 구면 거울이나 렌즈에 비친 상을 매우 정밀하게 묘사하고 있다
(Bouleau, 2014). 한편, 과학자들은 예술 작품을 과학적으로 분석함으로써 과거의 시
대상이나 기후 등을 추정하기도 한다. 예를 들면, 고흐(Gogh)의 그림에서 나타나는

**그림 1-6** 지구중심설과 태양중심설의 비교

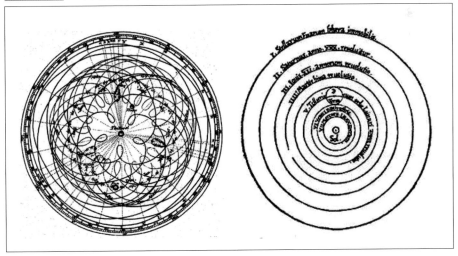

출처: (좌) https://www.space.fm/astronomy/images/content/610px−Cassini_apparent.jpg
(우) https://www.universetoday.com/wp−content/uploads/2009/11/geocentric_heliocentric−
580x310.jpg

별자리를 통해 시대를 추정하거나, 밀레(Millet)의 그림을 분석해 과거 유럽의 기후를 분석하기도 한다.

셋째, 과학과 예술이 근본적으로 다른 철학적 입장을 택한다는 것은 점차 모호해지고 있다. 과학을 물리적 세계에 존재하는 실재하는 원리로서의 지식으로 신봉한다면 이는 실증주의(positivism)적 입장이라 할 수 있다. 그러나 20세기 이후 현대물리학의 등장으로 절대 불변의 진리와 사실이란 더는 존재하지 않는다. 예를 들면, 하이젠베르크(Heisenberg)의 불확정성의 원리는 동시에 서로 다른 물리량을 동시에 정확히 측정할 수 없다는 것을 보여주며, 보어(Bohr)의 비결정성의 원리(indeterminacy)는 세계에 존재하는 그 어떤 존재(빛이나 입자)도 입자인지 파동인지 알 수 없다는 것을 주장하고 있다(Jammer, 1966). 그뿐만 아니라 과학은 예술적 관점에 따라 이론이나 모형을 만들고 이를 지지하기도 한다. 쿤(Kuhn)의 과학혁명의 구조에 따르면 과학자 공동체가 지지하는 지식과 자료, 규칙과 방법 등을 일컬어 '패러다임(paradigm)'이라고 하는데 기존의 패러다임은 이를 설명할 수 없는 자료가 늘어나거나 반박하기 힘든 결정적 실험(crucial experiment)의 결과에 따라 새로운 패러다임으로 대체되기도 한다. 쿤은 대표적인 예로 지구중심설에서 태양중심설로의 전환을 꼽고 있다. 이러한 패러다임의 전환은 단지 이론의 정합성이나 타당성이 아니라, 복잡한 이심과 주전원으로 이뤄진 구조를 단순한 동심원으로 바꾼 미적 선호에 의한 것이라고 주장하고 있다(Kuhn, 2012).

그뿐만 아니라 과학자들은 법칙이나 원리의 단순성이나 대칭성, 통일성을 매우 중요한 가치로 여기기도 한다. 그 대표적인 예가 일반물리학에서 등장하는 힘과 운동의 법칙이다. 병진 운동(translational motion)과 회전 운동(rotational motion)에 대해 각각은 서로 다른 물리량을 갖지만, 신기하게도 두 가지의 서로 다른 운동을 설명하는 법칙들은 매우 닮았음을 알 수 있다([표 1-1] 참조). 직선으로 운동하는 경우, 힘과 운동을 나타내는 식은 $F = ma$로 표현되지만 회전 운동의 경우, 토크(Torque)는 $\tau = Ia$(토크 $\tau$, 회전관성 $l$, 구심가속도 $a$)로 표현된다. 직선 운동에서의 운동에너지는 $(1/2)Iw^2$으로 표현되는데, 회전 운동에서는 질량에 대응되는 회전 관성과 속도에

| 표 1-1 | 직선 운동과 회전 운동에서 여러 운동 법칙의 비교 |

| 직선 운동 | 회전 운동 |
| --- | --- |
| 힘 $F = ma$ | $\tau = Ia$ |
| 운동량 $p = mv$ | 각운동량 $l = Iw$ |
| 운동에너지 $E_k = \frac{1}{2}mv^2$ | 회전운동에너지 $E_k = \frac{1}{2}Iw^2$ |
| 일 $W = Fd$ | 일 $W = I\theta$ |

대응되는 각속도를 넣으면 동일한 형태를 나타낸다($(1/2)Iw^2$). 과학자들의 과학에 대한 예술적 가치의 칭송은 단지 공식의 형태로만 나타나지 않는다. 근현대 과학의 발전에 이바지한 많은 과학자는 이미 과학을 아름다운 것으로 묘사하고 있다. 고전 전자기학을 완성한 맥스웰(Maxwell)은 "나는 수학이 어떤 사물이나 실체의 모습을 나타내는 좋은 방법이라 생각하는데, 이는 가장 유용하고 경제적인 형태임을 의미하기도 하지만 가장 조화롭고 아름답다는 것을 뜻한다."라고 주장함으로써 수학을 통한 아름다움을 나타내고 있다(Harman, 2009). 그리고 하이젠베르크(Heisenberg, 1971)는 "자연이 우리를 아름답고 단순한 위대한 수학적 형태로 이끌게 된다면 우리는 그것을 사실로 받아들일 수밖에 없다."라고 고백함으로써 과학이 추구하는 바가 수학적으로 아름다운 형태임을 주장하고 있다. 또한, 현대적 의미의 양자역학 등장에 크게 이바지했던 디랙(Dirac, 1963) 역시 "어떤 실험 결과에 잘 맞는 공식보다 아름다운 식을 발견하는 게 더욱 중요하다."라고 언급하였다. 이 외에도 노벨상을 받았던 많은 과학자가 과학이 가지고 있는 단순성과 대칭성, 조화와 비례 등 미적인 규칙들이 매우 중요한 과학의 가치임을 증언하고 있다(Chandrasekhar, 1987; Jho, 2018a; Miller, 1995; Weyl, 1952).

　과학과 예술은 매우 다른 것처럼 보이지만 그 접근 방법이나 둘이 다루고 있는 대상이나 세계, 그리고 세계를 바라보는 관점에 이르기까지 많은 공통점과 유사성을 찾을 수 있다. 많은 과학자나 예술가들이 이러한 특징들을 인식하지 않은

**15**

채 서로 자신의 분야에서 노력하고 헌신했지만, 역사 속 위대한 과학자들과 예술가들은 이러한 특징들을 미리 간파하고 서로 다른 분야로부터 많은 아이디어를 얻어 통찰력 있는 업적들을 남겨 왔다. 이 책은 이러한 사례들을 소개함으로써 과학과 예술 간의 융합의 필요성과 그 효과에 관해 이야기하고자 한다.

## 제3절
# 과학이 가지고 있는 논리적 한계

과학과 예술의 공통점과 유사성에 대한 설명에도 불구하고 대부분 '과학' 하면 떠올리는 생각에 대해 저항하기란 매우 어렵다. 그것은 과학이 상상력이나 창의성, 비유와 같은 다소 비논리적인 방법에 의존한다 하더라도 과학 지식 자체는 매우 체계적이고 합리적이며 스스로 진위를 따질 수 있을 만큼 굳건하다는 믿음이다. 그러나 조금만 살펴본다면 과학이 다루고 있는 사실이나 지식이 과연 참된 것인지 혼란을 겪게 될 것이다. 과연 과학 지식이 절대적이고 분명히 존재하는지, 그리고 논리적으로 완벽한 과학 지식을 추구하는 것이 가능한지 따져 보자.

우선 과학 지식이 일반적인 믿음과 달리 주관적이고 매우 복잡하다는 것은 많은 과학철학자가 이미 지적해 왔다. 특히 가장 잘 알려진 과학철학자 중 하나인 쿤의 경우, 〈과학혁명의 구조〉를 통해 과학자 공동체 속에서 과학 지식이 어떻게 형성되어 왔는지 설명하였다. 그의 설명에 따르면 과학자들이 옳다고 믿는 과학 이론이나 지식은 실험이나 관찰 등 특정한 방법뿐만 아니라 과학자들의 의사소통 체계나 가치관 등이 반영되어 나타난 결과물이라는 것이다. 이를 패러다임이라고 부르는데 이는 과학자 공동체에서 동의하고 지지하는 어떤 사실이나 체계이며 한 번 형성된 패러다임은 쉽게 반박되거나 버려지지 않는다. 어떤 패러다임 속에서 과학자들은 해당 이론을 만족하는 조건들을 찾고 이에 따라 실험하게 된다. 즉, A라는

이론이 옳다고 믿는 과학자는 A라는 이론이 옳다는 것을 증명하기 위해 실험할 뿐 아니라 새로운 사실을 발견하거나 관측할 때 A라는 이론을 바탕으로 설명하려고 한다. 그런데 시간이 흐르게 되면 기존 패러다임으로는 설명할 수 없는 사례나 증거들이 점차 늘어나기 마련이다. 과학자들은 될 수 있으면 기존 패러다임을 지키려고 하며 불가피한 경우 예외적인 규칙을 만들어 문제를 해결하고 싶어한다. 더 이상 기존 패러다임으로는 감당할 수 없을 만큼 문제가 커지고 복잡할 때, 이를 대체할 만한 새로운 패러다임을 찾게 되고 시간이 흐르면 새로운 방법이 익숙해지고 유행하게 된다. 이러한 변화의 과정을 패러다임 전환이라고 한다.

　새로운 패러다임의 등장은 좀 더 나은 사실에 가까워지거나 더 정확하다는 것을 의미하지 않는다. 왜냐하면, 패러다임이 바뀌었다는 뜻은 다른 가치, 다른 방법, 다른 신념을 따른다는 것으로서 이전 패러다임과 같은 기준을 적용받지 않기 때문에 서로 비교할 수 없다. 예를 들면, 지구중심설은 우주의 근원에 관해 이야기하면서 신이나 영적인 세계를 포함해 그 목적을 제시하지만, 태양중심설은 더 이상 천체의 운동을 포함한 물질적인 세계에 관해 기술(depict)할 뿐 그 근원에 대한 목적에

**그림 1-7** 　내행성의 역행 운동에 대한 지구중심설의 설명

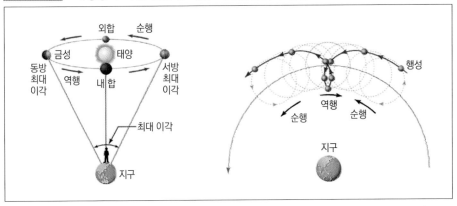

대해 다루지는 않는다. 쿤은 이를 통약 불가능성(incommensurability)이라고 부른다. 과학 이론이 변화한다고 해서 더 나아지거나 더 진실에 가까워진다고 말할 수 없다는 뜻이다. 비유적으로 표현한다면 새로운 과학 이론의 등장은 마치 음악에서 새로운 시장의 형성과도 같다. 1980년대 이후, MTV의 등장으로 뮤직비디오와 공연실황 등 TV를 통해 24시간 노출하고 홍보하였지만 21세기에 들어선 이후 유튜브(YouTube)가 등장하면서 새로운 음악 시장이 열렸다. 최근에는 인공지능을 활용한 거대 데이터베이스인 스포티파이(Spotify)와 같은 기업들이 등장하고 있다. 기존의 음악 시장의 관점에서 보면 인터넷은 저작권 침해이며 수많은 수탈과도 같지만 자유로운 불특정 다수의 유입을 통해 더 많이 노출하고 이를 통해 역으로 이윤을 창출하고 있다. 이러한 변화는 무엇이 더 좋고 나쁘다거나 혹은 나아지거나 퇴보했다고 말할 수 없다.

쿤은 이러한 주장을 근대 천문학 혁명을 예로 들어 설명하였다. 중세 지구중심설을 신봉했던 과학자들은 지구가 중심이라는 생각에 따라 다른 현상들을 설명하려고 노력하였다. 지구중심설에서 설명하기 어려운 천체 현상 중 하나는 내행성의 역행 운동인데, 내행성이란 지구보다 안쪽 궤도를 도는 수성과 금성을 말한다. 내행성의 공전 주기가 지구보다 짧으므로 지구의 입장에서는 지구와 같은 방향으로 돌다가 다시 거꾸로 갔다가 다시 바로 오는 과정을 반복하는 것처럼 보인다. 이러한 점들을 발견했다고 해서 자신들이 지지하는 지구중심설을 포기하는 대신, 궤도를 따라 도는 작은 원인 주전원(epicycle)을 이용해 문제를 해결하였다. 이러한 방법은 꽤 효과적인 것처럼 여겨졌으며 16세기 무렵에는 무려 한 개의 행성의 운동을 설명하기 위해 20개에 가까운 주전원을 사용하기에 이른다. 그런데 16세기 신부였던 코페르니쿠스에 의해 지구 대신 태양을 중심으로 동심원을 도는 모형이 제안되었는데, 정확도의 측면에서는 코페르니쿠스의 태양중심설은 정확하지 않았다 (이는 코페르니쿠스가 관찰에 뛰어난 사람은 아니었기 때문이었다). 그런데도 갈릴레오, 케플러 등 당대의 새로운 과학자들은 단순한 그의 모형을 매력적으로 보았고 뉴턴에 의해 오늘날과 유사한 태양계 모형으로 정리되었다. 지구가 우주의 중심이라는 프톨레마이

**그림 1-8** 라카토스의 연구 프로그램에서 핵과 보호대의 의미

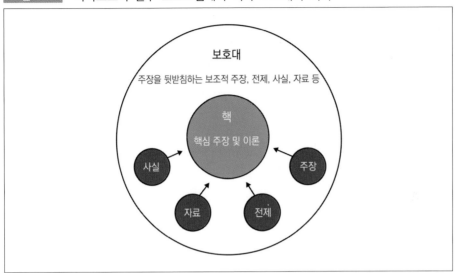

오스의 모형과 코페르니쿠스의 모형을 서로 비교하면 같은 결과에 대해 서로 다른 설명을 택하고 있으며, 단지 무엇을 더 바르다고 볼 수 없다. 적어도 당대 사람들의 지식과 정보를 통해 본다면 둘 다 가능한 설명 방법이었지만 더욱 단순하고 명확한 것을 우주의 질서라고 믿었던 사람들은 태양중심설을 지지하게 되었다. 즉, 지구중심설에서 태양중심설로의 전환은 단지 과학적 정보나 데이터에 의해서 어느 한쪽이 정답으로 객관적으로 판단이 이뤄지지 않았다는 뜻이다.

과학 지식이 과학자들의 논의와 사고 등을 통해 형성되는 사회적인 산물이라는 생각에는 동의하지만, 정답 또는 더욱 타당한 답이 없다는 쿤의 설명에 대해 많은 과학자가 불만을 느꼈고 이에 따라 제기된 대안은 라카토스(Lakatos)가 제안한 연구 프로그램이다. 그는 과학 이론이 하나의 불변하고 핵심이 되는 원리(핵)와 이를 뒷받침하는 전제와 자료들(보호대)로 이뤄져 있다고 생각하였다. 그리고 타당한 이론이라면 시간이 흐를수록 핵을 뒷받침하는 더 많은 자료와 근거, 주장들이 결합하여 발전해 간다고 믿었다. 반대로 그렇지 않은 이론은 퇴화하여 멈춰버릴 그것으

로 생각하였다. 서로 경쟁하는 여러 이론 중 무엇이 정답이라고 말할 수는 없지만 적어도 더 나은 이론이라면 끊임없이 자료가 추가되고 발전할 것이라고 주장한다. 예를 들면, 태양중심설의 경우, 태양계의 중심이 태양이고 나머지 행성들이 태양을 중심으로 공전한다는 주장(핵)을 중심으로 공전을 주장하는 여러 증거로 이루어져 있다. 그러나 시간이 지남에 따라 그 궤도가 동심원이 아니라 타원으로 수정되었고, 그뿐만 아니라 태양계의 행성 간의 만유인력으로 인해 섭동이 일어나 궤도의 변화가 일어난다는 형태로 점차 수정되었다. 그리고 20세기 초 아인슈타인은 태양처럼 질량이 큰 천체에 의해 시공간이 휘어진다고 주장하였고 이를 통해 수성의 근일점 이동을 설명하였다. 반면, 지구중심설은 고대 프톨레마이오스에 의해 지구가 중심이 된다는 주장을 기초로 이후 주전원과 이심을 도입해 내행성과 외행성의 역행 문제, 타원 궤도의 문제를 해결하였지만 17세기 이후 더 이상 새로운 주장이나 근거가 발견되지 않았다. 이를 토대로 본다면 라카토스에게 있어서 태양중심설이 더 나은 이론이라 할 수 있다. 그러나 여전히 과학 이론이 시간이 지나도 여전히 동일하며, 분명한 사실이나 진리라고 주장할 수는 없다.

쿤이나 라카토스의 설명이 그럴 듯하지만 많은 과학자는 쉽게 동의하지 않는다. 그 이유는 대부분의 과학자는 실제 존재하는 것을 연구하며 이를 입증할 수 있는 구체적인 증거와 데이터를 토대로 판단하기 때문이다. 비록 현재의 기술과 수준으로 파악할 수 있는 한계가 있다 하더라도 결국에는 알아낼 수 있다는 믿음을 가지고 있다. 이러한 생각을 반영하는 것이 포퍼(Popper)의 관점이다. 포퍼 역시 완벽한 정답은 없지만 적어도 틀릴 가능성은 줄일 수 있다고 여겼다. 그래서 그는 과학이 다루는 대상을 그것이 틀렸다는 것을 확인할 수 있는 것들로 한정하고 있다. 예를 들어, 영혼이 존재하는가 또는 사랑이 무엇인가 등에 대한 질문은 물질적 수준에서 틀렸다는 것을 입증할 방법이 없으므로 과학이 다룰 문제들이 아니라고 할 수 있다. 일단 그것이 틀렸는지 확인 가능하다면 과학에서는 그것이 틀렸는지 확인하려고 한다. 이를 반증 가능성(falsifiability)이라고 하는데, 틀렸다는 증거가 발견되면 그 주장을 기각하면 되고 틀리지 않았다는 것을 확인한다면 좀 더 많은

경우를 대상으로 연구를 진행한다. 예를 들면, 물의 어는점이 0℃라고 주장한다면 이 주장은 틀렸는지 알 수 있다. 실험실에서 물을 냉각시켜 얼음이 되는 때를 확인하면 된다. 그리고 실제 물이 0℃에서 얼 때, 이 주장은 틀리지 않았다는 것을 알 수 있다. 그러나 단 하나의 실험만으로는 이 주장이 맞았다고 할 수 없으므로 다른 지역이나 반복된 실험을 통해 이 주장이 틀렸는지 확인하는 과정을 거치게 된다. 그리고 그러한 증거나 범위가 늘어날수록 그러한 주장은 더 틀릴 가능성이 줄어든다.

포퍼의 이러한 주장은 매우 합리적이고 그럴 듯하지만, 실제 과학에서의 연구 활동은 반드시 이렇게 움직이지 않는다. 무엇보다 과학자 대부분은 자신의 주장이 맞는지 확인하고 싶어하지, 틀렸다는 것을 보기 위해 적극적으로 움직이지 않는다. 설령 틀렸다고 하더라도 쉽게 자신의 이론이나 주장을 포기하지 않는다. 때로는 이러한 고집들을 통해 결국 옳다고 여겨지는 경우들도 많다.

이에 비해 파이어아벤트(Feyerabend)는 매우 급진적인 입장에서 과학을 바라보기도 한다. 그는 과학이 근본적으로 예술이나 정치, 인문학과 차이가 없다고 본다. 과학은 기초 원리나 핵심 이론을 중심으로 보조적인 이론이나 근거, 실험을 통해 축적되며 그것으로부터 파생되어 계속 새로운 주장을 펼친다. 따라서 기존 이론의 문제점을 찾고 부정하기 위해서는 그 이론이 지지하는 전제와 근거, 이론들 전체를 반박할 수 있어야만 가능하다. 그리고 그러한 주장을 바꾸는 것은 같은 문화나 공동체, 주장을 지지하는 구성원으로 있을 때는 불가능하며 전혀 다른 생각을 할 때만 가능하다고 본다. 게다가 과학은 개방적이고 열린 마음을 강조하지만, 실제 새로운 이론이나 의견을 냈을 때 무시하거나 어려움을 겪는다는 것이다. 근대 유럽에서 태양중심설이 등장할 때도 그럴 가능성을 인정하기보다는 오히려 받아들이지 않고 비난하기도 했다. 따라서 기존 이론을 따라 사고하고 판단하는 경우, 거대한 주장에 매몰되어 새로운 의견을 제시할 수 없으므로 과학에서 다양한 아이디어를 창출하고 새로운 이론을 주장하기 위해서는 기존 이론에 대한 전통적 교육을 포기해야 하며, 자유로운 생각을 할 수 있도록 과학을 가르치지 말아야 한다고 주

장한다. 이러한 급진적인 주장으로 인해 무정부주의적 과학이라고 불리기도 한다.

　이와 같은 과학철학자들의 입장을 살펴보더라도 과학을 하나의 분명한 사실로 보는 견해는 많은 논리적 위험성을 내포하고 있다. 굳이 철학자들의 입을 빌리지 않더라도 과학이 어떻게 지식을 형성해 나가는지 생각해 보면 절대적인 사실을 파악하는 것이 어렵다는 것을 깨달을 수 있다. 과학은 근본적으로 자연 현상에 관한 탐구이며 관찰과 실험, 조사 등 인간의 경험과 감각에 의존한다. 그런데 애석하게도 인간의 감각이나 지각은 완전하지 않고 나이가 들수록 퇴화하기도 한다. 설령 우리가 보고 들을 수 있는 저 너머에 분명한 진실이 있다 하더라도 우리의 눈과 귀, 생각으로는 완전한 정답에 이르는 것은 불가능하다.

　그렇다면 경험에 의존하지 않고 논리적인 방식을 따른다면 완벽한 정답과 사실에 이를 수 있지 않을까? 현대 물리학은 이전 시대보다 수학적이고 논리적인 방식을 추종하지만 이러한 방법도 완전하지 않다. 과학에서 주로 사용하는 과학적 방법은 연역, 귀납, 귀추로 고대 그리스 철학자였던 아리스토텔레스가 제안한 것들이다(Cushing, 1998). 연역(deduction)이란 보편적 사실이나 명제로부터 구체적인 내용을 끌어내는 방식을 말한다. 항상 참인 결과를 얻게 되는 논리적 추론 방법으로서 $T_A = T_B$, $T_A = T_C$이면 $T_B = T_C$($T_A$, $T_B$, $T_C$는 온도)와 같은 논리(열역학 제0법칙)가 연역 추리의 대표적인 예이다. 또 다른 대표적인 예는 삼단논법(syllogism)으로 전제가 옳으면 항상 그 결론도 옳은 것이 된다. 아래의 예시처럼 모든 사람은 반드시 죽는다는 것은 부정할 수 없는 참인 명제로서 이 명제를 통해 영재가 사람이라면 반드시 죽기 마련이다.

　　　　**대전제:** 모든 사람($P$)은 죽는다($Q$). $P \subset Q$
　　　　**소전제:** 영재($x$)는 사람이다($P$). $x \in P$
　　　　**결　론:** 따라서 영재($x$)는 죽는다($Q$). $x \in Q$

연역적 추론의 경우, 항상 옳은 결론을 도출하므로 논리적 결함이 없다고 생

각될 수 있지만 이미 알려진 보편적인 사실이나 명제로부터 출발하기 때문에 새로운 발견이나 몰랐던 사실을 파악할 수는 없다. 그리고 대전제가 참이 아닐 경우, 내렸던 결론이 잘못되는 경우가 발생한다. 다음은 그와 같은 예를 보여주는데, 모든 금속은 상온에서 고체라는 대전제는 언뜻 보면 맞는 것 같지만 수은과 같은 액체 금속이 있으므로 이러한 주장은 틀리다. 게다가 연역에서 항상 옳은 명제를 어떻게 발견할 것인가? 과학적으로 항상 옳다고 입증되는 명제란 사실 그리 많지 않으며, 역설적으로 그러한 명제가 사실임을 확인하는 방법은 경험적인 것들뿐이다. 따라서 논리적 추정만으로는 완벽한 결론을 만드는 것이 불가능하다.

> **대전제:** 모든 금속은 상온에서 고체이다.
> **소전제:** 수은은 금속이다.
> **결 론:** 따라서 수은은 상온에서 고체이다.

귀납적 추론(induction)은 수많은 자료를 토대로 새로운 사실이나 원리를 도출하는 방법을 말한다. 연역과 달리 반드시 옳은 명제가 필요하지 않으며, 이전에 알지 못했던 새로운 사실을 알게 해 준다. 예를 들면, 다음의 예와 같다. 아프리카 지역 내의 여러 서식지에 사는 코끼리를 관찰한 결과 코끼리의 코가 길다는 점을 유추할 수 있다.

> **사실 1:** 케냐에 사는 코끼리는 코가 길다.
> **사실 2:** 탄자니아에 사는 코끼리는 코가 길다.
> **사실 3:** 카메룬에 사는 코끼리는 코가 길다.
> **사실 4:** 가봉에 사는 코끼리는 코가 길다.
> **사실 5:** 콩고에 사는 코끼리는 코가 길다.
> ⋮
> **규 칙:** 아프리카에 사는 코끼리는 코가 길다.

그러나 귀납적 추론 역시 여러 문제점을 가지고 있다. 지금까지 아프리카에서 발견된 코끼리는 모두 코가 길었지만, 아직 사람의 손길이 닿지 않는 어느 사바나에 사는 코끼리는 코가 매우 짧을 수도 있다. 하나의 틀린 사례가 발견되면 "아프리카에 사는 코끼리가 코가 길다."라는 주장은 틀린 것이 된다. 그렇다고 해서 아프리카 전역에 사는 모든 코끼리를 조사하는 것은 불가능하다. 그래서 과학에서는 필연적으로 일부 사례를 추출해서 조사하는데, 어떻게 그 대상을 선정하느냐가 매우 중요한 쟁점이 된다. 설령 지금까지 모든 사례를 조사해서 옳다는 것이 입증되었더라도 앞으로도 그렇다는 보장은 없다. 다음은 수학에서 종종 활용하는 귀납적 방법인데, 첫 번째, 두 번째, 세 번째의 사례를 통해 $n$번째의 규칙을 추정하는 방법이다. 기존의 규칙을 따라 살펴본다면 $n$번째의 숫자의 값으로 적절한 것은 $2n-1$이다. 그러나 이전의 규칙과 달리 갑자기 2씩 줄어들 수도 있고 4씩 늘어날 수도 있다.

$$a_1 = 1,\ a_2 = 3,\ a_3 = 5,\ a_4 = 7,\ \cdots a_n = ?$$

귀납의 또 다른 문제점 중 하나는 기존에 수집된 자료 간의 규칙을 통해 인과관계를 찾았지만, 그것이 실제로 관련성이 없는 때도 있다는 것이다. 즉, 시간적 또는 공간적으로 매우 가까이 일어난 사건일 뿐 실제로는 인과 관계가 없거나 다른 이유에 의해 일어난 일일 수 있다. 예를 들면, 매일 아침 버스를 탈 때마다 늘 내 옆자리에 앉는 여학생을 보고 마음이 설레지만, 그것은 나에게 관심이 있어서가 아니라 단지 그 여학생이 그 자리를 선호한 것일 수도 있고 다른 자리보다 넓어서일 수도 있다. 이러한 귀납의 특성을 흄(Hume)은 연접(conjunction)이라고 불렀다 (Ladyman, 2002). 또 다른 예로는 매일 모이를 주던 닭의 경우에서도 찾을 수 있다. 매일 같은 시간 주인이 모이를 준 것을 통해 오늘도 같은 결과를 얻을 것으로 기대하지만 사실 모이를 준 이유는 닭을 잡아 삼계탕으로 먹기 위한 것일 수도 있다.

**사실 1:** 7월 1일 오후 5시 주인이 나에게 먹이를 준다.

**사실 2:** 7월 2일 오후 5시 주인이 나에게 먹이를 준다.

**사실 3:** 7월 3일 오후 5시 주인이 나에게 먹이를 준다.

**사실 4:** 7월 4일 오후 5시 주인이 나에게 먹이를 준다.

⋮

**예상:** 오늘도 주인은 나에게 먹이를 줄 것이다.

**사실:** 오늘은 내가 주인의 먹이(?)가 된다.

마지막으로 귀추적 추론(retroduction)은 연역과 유사하게 여러 명제를 활용해 규칙을 유추해내면서도 많은 사례를 이용하지 않고도 귀납처럼 새로운 사실을 알아낼 때 쓰인다. 하나의 참인 명제가 있다고 할 때 연역은 앞에 놓인 조건을 통해 뒤에 놓인 결과가 반드시 옳다고 주장하지만, 귀추는 반대로 뒤에 놓인 결과를 통해 앞의 원인이 옳다고 추정하는 방법이다. 예를 들면, 모든 사람이 죽는다고 할 때, 정체를 모르는 무엇인가가 죽음을 맞이했다면 그것은 사람이라고 결론 내리는 방법이다. 이러한 방식은 아주 효과적이고 옳은 것처럼 보이지만 죽음을 맞이하는 것은 사람뿐만 아니라 모든 생물체가 경험하는 현상이다.

**대전제:** 모든 사람($P$)은 죽는다($Q$). $P \subset Q$

**소전제:** 정체불명의 누군가($x$)는 죽었다($Q$). $x \in Q$

**결 론:** 따라서 정체불명의 누군가($x$)는 사람이다($P$). $x \in P$

귀추의 여러 방법의 하나는 새로운 가설이 맞는다는 것을 입증하는 방법이다. 연역에서의 대전제와 달리 참인지 거짓인지 확인되지 않은 주장을 가설이라고 하는데, 가설에 따른 결과가 나타날 때 그 원인도 바르다고 보는 것이다. 예를 들면, 어떤 식물의 잎으로부터 산소가 배출되었다고 할 때, 광합성이 일어난 것으로 볼 수도 있지만 사실 광합성 없이 어떤 잎 내의 조직이 깨지면서 나온 것일 수도 있다.

**가설:** 식물이 광합성을 하면 산소가 배출된다.

**관찰:** 식물 A의 잎에서 산소가 배출되었다.

**결론:** 따라서 식물 A는 광합성을 하였다.

[그림 1-9]는 종종 관찰과 추론의 차이점을 설명하기 위해 사용되는 그림으로, 이 그림에는 서로 다른 두 종류의 발자국이 찍힌 것을 확인할 수 있다. 작은 발자국과 큰 발자국이 마구 찍힌 지점을 보고 큰 발자국을 가진 동물이 작은 발자국을 가진 동물을 잡아먹거나 추격했을 것으로 예상할 수 있다. 그러나 사실 큰 발자국이 어미 생물이고, 작은 발자국이 아기여서 캥거루처럼 자신의 배에 담아 이

**그림 1-9** 서로 다른 발자국을 통한 추론하기

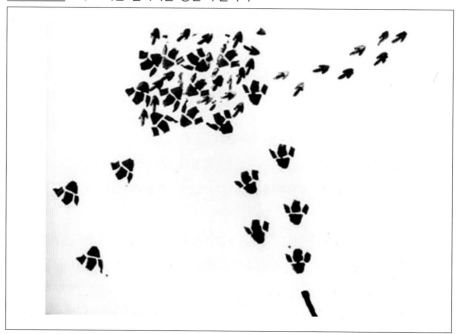

출처: http://blogfiles.naver.net/20140429_77/imkylim_1398771297124qItDm_PNG/%B9%DF%C0%DA% B1%B9.png

동했을 수도 있다. 또는 앞뒤 발자국이 매우 다른 생명체가 독특한 보행을 한 것일 수도 있다. 결국, 제한된 증거를 통해 무슨 일이 일어났는지 알기 위해서는 다양한 상황들을 가정하고 생각할 수밖에 없다. 이러한 사실은 어떠한 논리적 방법으로도 완전히 타당한 결론이나 주장을 내릴 수 없으며, 과학에서도 예술처럼 상상력, 비유나 은유 등이 필요함을 뜻한다.

즉, 과학적으로 타당한 주장을 위해서는 우리는 필연적으로 비논리적이고 경험적인 방법을 거쳐야만 한다. 운이 좋게도 이러한 방법들은 지금까지의 많은 사례를 거치면서 아주 효과적인 것으로 나타났다. 예를 들면, 수력학자였던 카르노(Carnot)는 물이 높은 곳에서 낮은 곳으로 떨어지는 것을 보고 열도 마찬가지로 고온에서 저온으로 이동한다는 점에 착안하여 열도 하나의 물질이라고 생각하였다. 이러한 생각을 통해 17~18세기 많은 과학자가 신봉한 열소설(caloric theory)이 등장하게 되었다. 이 책은 고대로부터 현대에 이르는 많은 과학적 사례들을 통해 과학과 예술을 서로 자극할 수 있는 새로운 방법을 찾고자 한다.

제4절

## 과학으로 예술 읽기, 예술로 과학 읽기

"역사란 역사학자와 역사적 사실의 부단한 상호작용이며,
현재와 과거의 끊임없는 대화이다."

(Carr, 1961)

이 말은 위대한 역사학자 중 하나인 카(Carr)가 그의 저서 〈역사란 무엇인가〉에 남긴 명언으로, 오늘날 역사뿐만 아니라 과학, 예술, 사회 등 모든 분야를 이해함에 있어서 통용되는 말이라고 생각된다. 오늘날의 과학을 이해하려면 과거에 관

련된 과학자들의 업적과 활동을 이해해야 하며, 이를 통해 더욱 새롭고 타당한 아이디어를 제시할 수 있다. 예술 또한 과거에 있었던 예술사조나 특성을 이해해야 단점을 극복하고 새로운 모습의 작품을 만들어 낼 수 있다. 이 책에서 추구하는 과학과 예술의 융복합도 이와 같은 역사적 관점에서 과거로부터 현재에 이르기까지 서로 어떻게 관계를 맺었는지 살펴봄으로써 오늘날의 융복합교육에 시사점을 주고자 한다. 특히, 과거의 시대적 상황과 사회문화적 배경을 통해 어떻게 그러한 생각과 관점, 방법을 택했는지 거시적으로 살펴보고자 한다. 과학과 예술은 각각 독특한 역사가 있고 겉으로 보기에는 언뜻 공통점이 없는 것 같지만 서로 시대를 나누고 같은 문화와 공간에서 살펴보면 흥미로운 연결고리가 있다. 이 고리를 찾도록 돕는 것이 이 책의 역할이다.

이 책은 단순히 역사적 사실을 논의하는 것이 아니라 과거의 사례를 통해 과학과 예술의 접점을 찾는 것으로 일반적인 과학사나 예술사에서 다루는 것처럼 아주 상세한 이론이나 사례를 나열하지는 않는다. 따라서 더욱 큰 맥락에서 과학과 예술을 보기 원한다면 서양철학사나 과학사, 서양미술사를 이해하는 것이 도움이 될 수 있을 것이다. 기본적으로는 역사적 흐름에 따른 시대 구분을 차용해 고대, 중세, 근대(르네상스), 18~19세기, 현대(20세기)로 시기를 구분하고 각 시대 속에서 나타난 예술 사조와 과학적 발견, 업적을 중심으로 살펴보고 유사성 또는 연결점이 무엇인지 찾고자 한다. 특히 과학과 예술의 중요한 변곡점이라 부를 수 있는 르네상스/과학혁명, 그리고 20세기에 큰 노력을 들여 설명할 예정이다. 이는 과학과 예술 모두 그 관점과 방법, 특징을 크게 달리한 중요한 시기이며 각각의 분야에서도 이를 중요하게 다루기 때문이다. 우연인지는 몰라도 과학과 예술의 융복합 역시 어느 시대보다 두 시기를 중심으로 가장 활발하게 이뤄졌다.

제2장인 고대의 과학과 예술에서는 주로 그리스의 철학을 중심으로 과학과 예술의 성격을 살펴보고 어떻게 서로 연결될 수 있는지 논의해 보고자 한다. 일반적으로 예술이나 역사의 경우, 문명의 시작 또는 선사시대 동굴 벽화 등 비문자적인 기록 등을 포함하지만 이 책은 과학과 예술의 연결에 관심이 있으므로 그리스의 두

철학자인 플라톤과 아리스토텔레스의 사상을 중심으로 살펴볼 예정이다. 특히, 고대 그리스의 이원론적 세계관을 중심으로 과학과 예술을 이해해 보고자 한다.

제3장인 중세의 과학과 예술에서는 유럽의 기독교와 중동의 이슬람을 함께 살펴보면서 과학과 예술의 관계를 논의한다. 이슬람은 중세 시대 스페인과 터키 지역에서 영향을 미쳤을 뿐만 아니라 상당히 훌륭한 수준의 실험과 이론을 바탕으로 한 많은 자료를 남기고 있다. 그리고 중세 기독교의 경우, 과학이나 예술과는 거리가 멀어 보이지만 근대 르네상스와 과학혁명을 위한 많은 유산을 남긴 것으로 이를 중심으로 살펴보고자 한다.

제4장인 근대의 과학과 예술에서는 14~17세기 르네상스와 과학혁명이 어떻게 일어나게 되었는지 사회문화적 배경을 살펴봄과 동시에 그 철학적 의미에 대해 고찰하고자 한다. 또한, 과학과 예술의 여러 사례를 중심으로 어떻게 실제 과학과 예술이 연결될 수 있는지 구체적으로 예를 제공하고자 한다. 특히 르네상스와 과학혁명 이후 과학과 예술에서의 보편적 방법과 규칙이 만들어진다는 점에 주목할 필요가 있다.

제5장인 현대의 길목에 선 과학과 예술인 18~19세기의 과학과 예술의 여러 사조를 중심으로 논의한다. 근대에 만들어진 과학과 예술의 규칙들이 서로 어떻게 흔들리게 되는지 설명하고자 한다. 과학은 낭만주의 철학과 라플라스주의에 관해 서술하며, 예술의 경우 인상주의를 통해 이러한 특성들을 보여주고자 한다. 아울러 예술 작품들을 과학적 관점에서 살펴봄으로써 많은 도움이 되리라 생각한다.

제6장인 현대의 과학과 예술은 주로 20세기 초중반을 중심으로 나타난 상대성이론과 양자역학, 그리고 입체주의와 초현실주의, 미래주의 등 예술 사조들이 어떻게 유사한 시기에 변화를 겪었고 그러한 변화를 통해 나타내고자 했던 철학적 기반으로서의 공통점을 논의한다. 특히, 고전적 규칙과 관점을 파괴한 것으로 현대 과학과 예술의 특징을 파악할 수 있을 것이다. 나아가 실제 현대 과학자나 예술가들이 어떻게 융합을 통해 창의적 아이디어를 생산할 수 있었는지 살펴보고 서로의 눈으로 바라본 모습은 어떻게 달라 보이는지 사례를 들어 설명하고자 한다.

마지막 부분인 7장에서는 미학적 관점에서의 과학과 예술을 비교하고 정리하면서 오늘날 과학과 예술의 융복합은 어떻게 유용하게 쓰일 수 있을 것인지 그 방법에 대해 찾고자 한다. "아름다운 것"으로서의 과학, "과학적인 것"으로서의 예술이 서로 얼마나 다른 모습을 가질 수 있는지 생각해 볼 좋은 기회가 될 것이다.

과학과 예술의 효과적인 연결을 위해서는 그 접점이 무엇인지 적절하게 분석하는 것이 중요하다. 이에 따라 이 책의 각 장은 주로 세 가지 내용을 포함하고 있다. 우선 과학과 예술이 나타나게 된 사회문화적 배경을 살펴보고, 등장한 과학과 예술의 사조와 이론 속에서 과학적 또는 예술적으로 해석할 수 있는 내용을 소개하며, 궁극적으로는 과학과 예술의 공통적 요소로 "아름다움"을 중심으로 그 특징을 비교하려고 한다. 이러한 시도는 누군가에게는 매우 참신한 것으로 보일 수도 있고, 누군가에게는 지나치게 멀리 간 것처럼 비칠 수 있겠지만 새로운 관점과 이해를 위한 '익숙한 것을 낯설게 보기'의 과정이라고 이해해 주기를 부탁한다. 이 책과 함께 읽는다면 과학과 예술에 대한 보다 넓고 깊은 시각을 가지는 데에 도움이 될 만한(한국어로 번역된) 책들을 아래와 같이 추천한다.

- 제임스 레디먼 〈과학 철학의 이해〉
- 토머스 쿤 〈과학혁명의 구조〉
- 제임스 쿠싱 〈물리학의 역사와 철학〉
- 레너드 쉴레인 〈미술과 물리의 만남〉
- 오병남 〈미학강의〉
- 니콜라이 하르트만 〈미학이란 무엇인가〉
- 어네스트 곰브리치 〈서양미술사〉
- 앤써니 케니 〈서양철학사〉
- 짐 배것 〈퀀텀 스토리〉

## 제2장

# 고대의 과학과 예술

Science from art, Art from science:
History and philosophy of combination of science with art

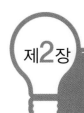

# 제2장

## 고대의 과학과 예술

## 과학과 예술의 기원

오늘날 인류 문화와 지식을 구성하는 학문에는 셀 수 없을 만큼 많은 종류가 존재한다. 철학, 문학, 언어학, 과학, 수학 등으로 구분될 뿐만 아니라 각각의 학문은 다시 세부 전공별로 구분된다. 과학만 해도 물리학, 화학, 생물학, 지구과학으로 그치지 않고 물리학은 다시 고체물리학, 입자물리학, 분광학, 통계물리학 등 수백 가지의 학문으로 구분되고 각각의 학문은 대학과 대학원을 통해 전문가를 길러내고 있다. 그러나 이러한 세부 학문이 생겨난 것은 대부분 100년도 채 되지 않는다. 자연 현상을 이해하고 인류의 문명에 이바지한 과학도 그 역사가 매우 길어 보이지만, 실제 과학(science)이라는 이름이 붙여진 것은 19세기가 처음이다.

과학이라는 용어는 라틴어인 사이언티아(scientia)에서 유래한 것으로 지식 또는 앎(knowledge)을 뜻한다. 과학의 출발은 인류의 역사만큼 길며 대체로 기원전 31~36세기에 있었던 고대 이집트와 메소포타미아 문명에서의 천문학과 수학, 의학 등을 그 시작으로 잡기도 한다. 고대 문명에서의 과학은 오늘날과 같이 어떤 학문이나

세계관을 의미한다기보다는 주로 단순한 어떤 기능을 수행하기 위한 기술 또는 사물을 제작하기 위한 도구로 쓰였다. 일종의 학문으로서 하나의 체계를 가진 과학의 등장은 기원전 2~8세기의 그리스 문명에서였다. 오늘날 일반 대중에게도 잘 알려진 플라톤(Plato)과 아리스토텔레스(Aristotle)를 중심으로 아리스타쿠스(Aristarchus), 피타고라스(Pythagoras), 헤라클레이토스(Heraclitus of Ephesus), 데모크리토스(Democritus) 등 많은 철학자가 자연 현상과 원리에 관해 주장하고 탐구하였다. 즉, 과학의 뿌리는 자연 현상의 원리와 목적에 대해 논의했던 철학이라 볼 수 있다. 이후 그리스 지역이 로마에 의해 편입된 이후 로마는 그리스의 철학과 지식을 흡수해 수용하였고 로마 제국의 멸망 이후, 그리스와 로마의 지적 유산들은 대부분 유럽에서는 다뤄지지 못했으며 이슬람이 이를 계승해 실험과 경험을 중심으로 광학과 천문학을 발전시켰다. 10세기경 이슬람이 이베리아반도에서 물러나고 다시 그리스의 지적 유산들과 함께 이슬람의 위대한 과학적 업적들이 유럽에 전파되면서 시선을 끌어 자연 철학(natural philosophy)이라는 이름으로 세분화되었다.

이후, 16~17세기 과학혁명을 통해 실험과 수학을 기초로 체계적인 기술을 중심으로 한 과학적인 방법이 만들어졌으며, 중세까지 이어졌던 고대 그리스 철학자들의 생각들이 상당 부분 대체되었다. 특히 과학혁명 이후 실험과 관찰을 통한 경험주의적 접근이 강조되면서 특별히 실험 철학(experimental philosophy)으로 구분되어 불리기도 했다. 18세기 흄(Hume)이나 콩트(Comte) 등에 의해 귀납이나 실증 등 과학적 방법에 대한 철학적 체계와 의미가 정교화되면서 철학과 구분되는 특징으로 경험적 접근이 보다 강조되었다. 이후 과학의 급속한 발전과 성과와 함께 철학과는 다른 모습으로 과학을 구분하기 위해서 영국의 과학자 휴얼(Whewell)이 과학자(man of science)라고 하면서 최초로 과학(science)이라는 용어가 사용되었다. 자연 현상을 다루는 학문으로 물리학, 화학, 생물학 등을 자연 과학(natural sciences)이라고 불렀으며 18세기 산업혁명, 19세기 발전기가 만들어진 이후 과학기술의 산업적 활용을 강조하고 이를 체계화한 공학(engineering)이 등장하였다. 그리고 과학과 공학의 여러 세부 분야들은 서로 교류를 통해 20세기를 거치면서 세분화되고 전문화되었다.

과학의 출발을 문명의 시작 또는 고대 그리스로부터 찾는 것과 달리 예술의 기원은 역사적인 기록이 있기 전까지 거슬러 올라간다. 라스코나 알타미라, 엘 카스티요의 동굴을 보면 정교한 동물의 그림이나 독특한 기하학적 무늬 등이 벽화로 남겨져 있다. 숯으로 그린 것 외에도 물감을 이용해 채색하기도 하고 스텐실 기법을 이용하기도 하였다. 이러한 동굴 예술은 당시 유목민이 관찰할 수 있던 자연이나 생물에 대한 그림, 주술적 의미에서의 여러 의식과 활동들을 포함하고 있다. 이 외에도 원시 부족에서 볼 수 있는 군무 등 행위도 모두 예술의 범주로 볼 수 있다. 그러나 이러한 시도들을 아름다움 또는 본질을 추구한 행위로 이해하기는 어렵고 과학과 연결해 이해하기도 어렵다. 예술이 다른 무엇을 위한 수단이나 방법이 아니라, 그 자체로 의미가 있고 체계화하면서 발전한 것은 과학과 마찬가지로 고대 그리스로부터 찾는 것이 적절해 보인다.

예술의 개념이 정립되기 시작하면서부터 오늘날까지 이어져 오는 논쟁은 과연 예술은 창조인가 아니면 모방인가 하는 점이다. 예술의 목적이 존재하는 세계 또는 이상을 잘 담아내고 그려내는 것인지(재현), 아니면 새로운 형태나 색깔 등을 통해 드러내는 것인지(표현)는 근대와 현대를 지나기까지 계속된 논쟁의 대상이었다. 이러한 논쟁은 예술의 발생 초창기부터 이어져 왔다. 구석기 시대 및 신석기 시대의 예술을 살펴보아도 이러한 점들이 잘 나타나는데 구석기 시대의 동굴 벽화나 토기 등을 보면 동물들을 그리고 나타낸 것들을 쉽게 발견할 수 있다. 그들은 주로 실제 그들이 잡기를 원했던 동물을 그리거나 자신들의 사냥하는 모습과 함께 동물을 그리고 있다. 이러한 관점은 예술이 하나의 모방이었음을 추측할 수 있게 한다. 그러나 그 당시 사람들의 생각을 이해한다면 또 다른 해석이 가능하다. 구석기 시대를 살았던 사람들은 아주 독특한 생각을 가지고 있었는데 그들은 그림이 하나의 실재라고 생각했다. 이것은 모든 자연물 속에는 정신이나 정령이 있다고 보는 것으로 물활론(animism)과도 연관된다. 예를 들면, 코끼리 한 마리를 벽에 그리면 실제로 한 마리의 코끼리를 만든 것이라 생각했다. 이러한 생각들은 원시 부족 형태를 구성하였던 여러 원주민에게서도 종종 발견된다. 책에 코끼리의 그림을 가

져가면 그들은 코끼리를 가져간다고 생각하였다. 자기가 조각한 여신의 모습에 그만 마음을 뺏겨버린 피그말리온의 전설은 이러한 내용을 방증한다. 한편 신석기 시대부터는 일상적인 경험으로부터 얻을 수 없는 것들을 표현하기 시작하는데 대표적인 것들이 기하학적 무늬를 새긴 토기와 그림들이다. 이는 예술의 목적이 점차 단순한 현실의 모방에 멈추지 않고 창조로 점차 나아가고 있다는 것을 의미한다. 선사시대로부터 예술은 창조와 모방의 두 기둥 사이를 아슬아슬하게 줄타기하고 있었음을 알 수 있다.

이러한 구석기 시대 및 신석기 시대 예술의 차이점을 이해하기 위해서는 당시 사회상을 좀 더 살펴볼 필요가 있다. 수렵과 사냥이 중심이 되는 구석기 시대는 면밀한 관찰이 생존을 위해 아주 중요한 능력으로 부각되며, 동물의 특징, 생김새, 습성을 잘 이해하는 것은 너무나 중요한 능력이었다. 구석기 시대의 그림 역시 이러한 점에 기초해 구체적인 사물이나 동물, 현상을 묘사하는 데에 중심을 두었을 것으로 추측할 수 있다. 한편, 신석기 시대에 이르러 농경사회로 진입하면서 역동적이고 세밀한 관찰보다는 합리적인 사고와 이성적인 판단이 보다 강조된다. 계절의 변화와 기후의 변화를 이해하고 생산을 위한 적절한 경작 방법을 찾는 것이 중요해지고 한 지역에 모여 정착하기 시작하면서 자연스럽게 제도와 풍습, 규칙이 제정된다. 이로 인해 농경사회의 특성 중 하나로 부수적이고 정적이며 형식주의적이라는 점을 주장하기도 한다(Childe, 1953). 기하학적인 무늬는 규칙과 조화를 추구하는 것으로 감성보다는 이성적인 판단에 의존한다고 볼 수 있다. 예술의 특성이나 목적도 점차 변한다고 볼 수 있다. 수렵은 개인적이고 소수에 의해 이뤄지지만, 농경은 많은 노동력이 필요하므로 공동체가 필요하고 이를 유지하기 위한 질서와 노력이 따른다. 즉, 개인주의적 예술 행위에서 공동체적 예술 행위로 전환됨을 알 수 있다. 심지어 신석기 예술에서는 죽은 사람들도 추상화시켜 나타내는데 세계 각지에서 발견되는 선돌(menhir)이 이러한 주장을 뒷받침한다고 볼 수 있다. 요약해 살펴본다면 구석기 시대 예술이 사물을 있는 그대로 실물에 충실하게 그려내는 데 반해, 신석기 시대 예술은 일상적인 경험의 세계와 양식화되고 이상화된 초현실

그림 2-1    알타미라의 동굴 벽화의 일부

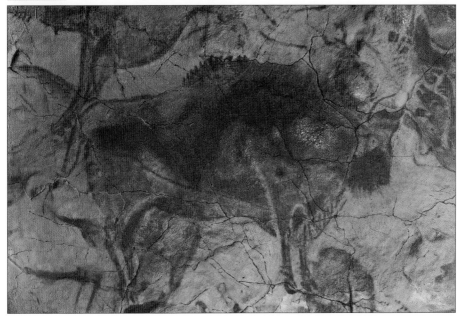

출처: https://upload.wikimedia.org/wikipedia/commons/8/8b/9_Bisonte_Magdaleniense_pol%C3%ADcromo.jpg

세계를 대립시켜 나타내고 있다.

인간의 특정 행위나 어떤 신념을 표현하기 위해 도구로 사용되었던 예술은 이후 인류의 문명이 서서히 발원되면서 인간의 삶 가운데 예술이 더욱 가깝게 자리 잡기 시작했다. 약 기원전 11세기 그리스에서는 도기에 그림을 그려 나타내기도 하였으며 기둥이나 보 등의 독특한 무늬를 활용한 건축 양식으로 발현되어 나타났다. 이 외에도 신화나 종교적인 주제를 나타내는 조각상이나 부조 등 다양한 형태의 예술이 등장하게 되었다. 이 중에서도 특별히 고대 그리스의 미술이 주목받는 이유는 다른 지역의 예술 작품과 비교하면 질감이나 원근 등을 매우 잘 나타낸 작품들이 많기 때문이다. 라오콘 상이나 아프로디테의 조각상 등을 살펴보면 실제 사람인 것처럼 구조나 비율이 매우 이상적인 형태로 나타나 있는 것을 알 수 있다.

과학과 마찬가지로 아름다움을 나타내는 하나의 형식으로서 체계와 사상을 갖춘 것은 고대 그리스 이후로 볼 수 있다. 아테네를 중심으로 미학(aesthetics)에 대한 여러 관점이 자리 잡히고 예술을 인간의 지적인 제작 활동으로 보고 여러 가지 예술이 가지는 요소와 대상을 정의하면서부터 회화, 음악, 문학 등 여러 형태로 구체화하였다. 특히 그리스인들은 아름다움을 어떠한 대상으로부터 즐거움이나 감탄을 불러일으키는 것으로 생각하였다. 이에 따라 오늘날의 순수 예술 외에도 인간의 관습이나 행위, 도덕 역시 아름답다고 생각하였다. 그리고 예술의 요소로 조화나 비례, 규칙, 경이, 놀라움 등으로 제시하면서 예술의 형식과 범위가 점차 갖추어져 갔고 중세 시대 기독교를 중심으로 한 종교 예술 및 신화가 점차 발전되면서 어떤 대상이나 기호 등 이미지에 대해 상징적 의미를 부여하는 도상학(iconography)이 형성되었다(Ferguson, 1961; Parani, 2003). 예를 들면, 어떤 사람의 뒤에 둥글거나 다각형 모양의 후광이 있다면 그것은 그 사람이 성자라는 것을 의미하며, 아이를 안고 있는 어떤 여인을 그린 것이라면 이는 성모 마리아를 뜻한다. 빛과 함께 등장하는 비둘기가 있다면 그것은 성령(The Holy Spirit)을 의미한다. 이후 중세를 지나 르네상스에 이르러 예술에서 전경과 배경을 구분해 나타낸 획기적인 방법이 등장하였는데 이것이 선원근법(linear perspective)이다. 해부학과 기하학, 광학을 기초로 한 선원근법이 점차 정교화되면서 많은 화가가 선원근법을 따른 예술 작품을 남기게 되었다. 미켈란젤로, 마사치오, 우첼로, 티치아노 등 화가 대부분은 선원근법을 금과옥조(金科玉條)처럼 따르고 발전시켜 나갔다. 이후 예술가들의 빛에 대한 이해가 점차 진전되고 이상 또는 있는 그대로를 똑같이 재현하려는 움직임에 대한 불만과 회의가 고조되면서 작가의 상상력과 창조적 행위가 주목받게 되었다. 19세기의 예술 사조인 인상주의 화풍이 대표적인 예이다. 그리고 마침내 감각적 현실과 표상에 얽매이지 않고 존재하지 않는 형이상학의 영역까지 예술이 확대되면서 20세기의 주관주의 사조의 여러 예술이 등장하였고 오늘날까지 이르게 되었다.

그렇다면 예술이 탄생하게 된 동기 또는 목적은 무엇인가? 예술 작품을 만드는 근본적인 동기로 두 가지를 들 수 있는데 하나는 그 자체를 위해 존재하는 것

과 다른 하나는 누군가에게 감상하기 위한 목적으로 만드는 것이다(Hauser, 1985). 달리 말하면, 누구를 위해 예술이 존재하게 되었는가 하는 점이다. 인류의 출발과 함께 나타난 예술의 등장 배경 중 하나는 인간 자신을 위한 즐거움과 행복 추구이다. 근대 미학에서도 중요하게 다루는 예술의 가치 중 하나가 바로 즐거움(快)이다. 샤프츠베리(Shaftesbury)의 취미론이나 칸트(Kant)의 미적 태도론이 바로 여기에 해당한다(오병남, 2017). 취미론이란 예술이 어떤 이해나 이익을 추구하거나 어떤 목적을 이루기 위한 도구가 아니라 예술 작품이나 대상 그 자체가 어떤 이해관계 없이 그저 즐거움을 주는 것으로 보는 관점이다. 이것은 마치 눈이 있어서 사물을 바라보고 귀를 통해 소리를 듣듯이 예술 역시 인간의 어떤 감각 기관(미적 감관)을 통해 그것을 지각하게 된다고 보는 것을 뜻한다. 눈이 좋은 사람이 더 사물을 정확하게 볼 수 있듯이 예술 작품 역시 그 속에 품고 있는 아름다움이나 미적인 가치를 지각하는 어떤 능력이 필요하다고 보았으며, 이러한 미적인 가치를 지각하는 것을 미적 감관이라고 한다. 취미론의 관점을 따르자면 어떤 대상이든 아름다움을 가지고 있고 그것을 아름답다고 느끼거나 그렇지 못하는 것은 개인에 따른 미적 감관의 차이라고 볼 수 있다. 즉, 예술 작품 속에 있는 아름다움이나 미적 가치는 미적 감관을 가진 사람만 지각할 수 있다. 미적 태도론은 여기에서 한 발 더 나아가 미적 가치를 가진 대상이란 별도로 존재하지 않으며, 그것을 느끼는 사람의 주관적인 기호와 태도에 관한 것이라고 보는 사상이다. 즉, 본질적으로 아름다움이 어떤 대상 속에 존재하는 것이 아니라, 그것을 보는 사람의 관점에 따라 달라진다는 것을 의미한다. 아름답거나 그렇지 않다고 느끼는 개인적 기준과 선호도는 결국 개인이 느끼게 되는 즐거움에 따른다.

또 다른 예술의 기원에 대한 가정은 자신을 과시하고 표현하고자 하는 본능에 의해 출발했다고 보는 관점이다(과학적사고와인간편찬위원회, 2016). 예술 작품을 통해 자신을 표현하고 자신의 활동에 대해 흥미를 갖기 때문이라고 보는 것을 말한다(Hudson, 2007). 예술에 대한 또 다른 기원은 예술은 참된 세계에 대한 모방의 욕구로부터 출발한다는 관점이다. 플라톤에 따르면 이 세계는 근원적이고 본질적인 것들로 이뤄

그림 2-2 에게해 문명 당시의 그리스 지역의 지도(좌측 그리스, 우측 터키)

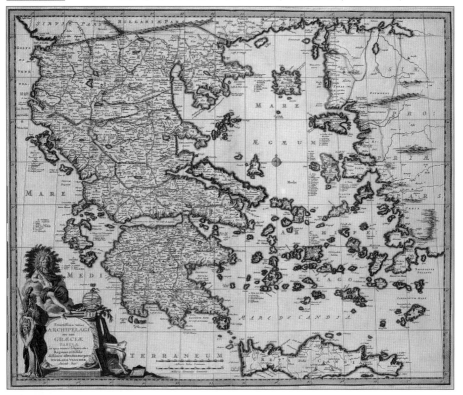

출처: https://upload.wikimedia.org/wikipedia/commons/thumb/f/f9/Atlas_Van_der_Hagen－KW1049B12_
    088－Exactissima_totius_ARCHIPELACHI_nec_non_GRAECIAE_TABULA_in_qua_omnes_sub－
    jacentes_Regiones_et_Insulae_distincte_ostenduntur.jpeg/1920px－thumbnail.jpg

진 참된 세계인 이데아(Idea)가 있고 이데아를 모방한 현상계로 나눠진다. 이데아는
영원불멸하지만, 이 세상을 이루는 것들은 영속적이지 않고 이데아를 닮은 것일
뿐 완전하지 않다. 따라서 예술의 목적은 참된 세계의 이데아에 있는 것들을 모방
하는 것에 있다고 보는 것이다. 아리스토텔레스 역시 예술을 하나의 모방이라는
생각에 대해 동의하고 예술의 종류를 이데아와 현실 중 무엇을 모방하는 것인가에
따라 구분하였다. 이와 같은 관점에서 본다면 예술의 기원으로서 그 학문적 의미
를 정의하는 것으로서도 고대 그리스의 철학은 매우 중요한 일을 담당했음을 알

수 있다.

이집트나 메소포타미아 지역보다 뒤늦게 출발한 문명지인 그리스는 어떻게 과학과 예술을 선도할 수 있었을까? 그 이유는 분명하지 않지만, 사회적, 지리적 환경을 통해 추측해 볼 수 있다. 그리스와 가까이 있던 대표적인 문명 중 하나는 이집트 문명이다. 일반적으로 문명의 4대 발상지라고 하면 기원전 4000~3000년경 큰 강을 중심으로 번화했던 4개의 지역을 말하는데 이집트의 나일강, 메소포타미아 지역의 유프라테스강, 인도의 인더스강, 중국의 황하강이다. 이 중 이집트는 과학기술의 관점에서 볼 때 매우 앞서 있었다. 사막 한가운데에 거대한 스핑크스와 피라미드 등 대형 건축물을 세우고 태양력을 만들어 이를 활용하였다. 물을 길을 때 사용한 샤두프(shaduf)는 이집트에서는 오래전부터 사용했던 것으로 그리스의 철학자였던 아르키메데스가 만든 지레에 비해 수백 년 이상 앞선 것이었다. 또한, 사막 한가운데 건설된 거대한 건축물인 피라미드는 오늘날까지도 신비한 것으로 주

그림 2-3  고대 이집트인의 노동 장면

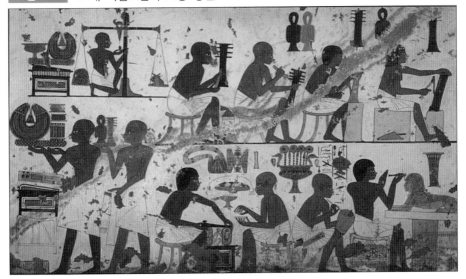

출처: https://upload.wikimedia.org/wikipedia/commons/2/27/Egyptian_Farmers.jpg

목받고 있다. 또한, 분수에 대한 개념을 이해하고 활용할 정도로 수학에서도 탁월하였으며, 파피루스라는 기록 매체를 발명해 종교나 사회, 문화, 제도 등 다양한 정보를 남기고 공유할 수 있었다. 경제적으로 이집트는 비옥한 나일강 유역의 토지를 활용해 농경 산업이 매우 발달해 있었다. 군사적으로도 매우 강력하여 기원전 4세기경 알렉산더 대왕의 침공이 있기까지 타민족의 지배를 받는 일이 거의 없었다. 경제적, 군사적, 기술적으로도 강대국이었던 이집트는 정권 찬탈이나 정치적 불안을 경험하지 않은 안정된 나라였다. 이집트가 이처럼 정치적으로 안정될 수 있었던 이유는 지리적인 환경에서도 찾을 수 있다. 이집트의 서쪽은 큰 사막 지대가 막아서 있고 남쪽으로는 수단과 에티오피아가 있지만, 고원과 산맥이 있어 이를 넘어서기 어려웠다. 동쪽과 북쪽으로는 각각 홍해와 지중해라는 큰 바다가 있어서 쉽게 이집트를 넘볼 수 없었다. 이집트를 상대할 수 있는 강력한 군사력이 이동할 수 있는 통로는 좁은 시나이반도를 통과하는 것 외에는 거의 없었다. 오랫동안 삶의 방식이나 문화가 바뀌지 않은 탓에 현세보다는 인간의 숙명과 사후 세계에 대한 관심이 많았는데 파라오를 위한 거대한 무덤과 죽음 이후의 삶에 대한 기록들을 남겨 놓은 것이 그 근거라고 할 수 있다.

이에 반해 그리스 문명은 상대적으로 늦게 출발했고 변화무쌍한 지역이었다. 고대 그리스 문명의 출발은 크레타섬의 미노스 문명, 그리스 남부 필로폰네소스반도의 미케네 문명, 에게해의 키클라데스 문명들이 영향을 주었다고 추정하고 있으며 이들 지역을 묶어서 에게해 문명(Aegean civilization)이라고 한다. 주로 해안에 있는 이들 지역의 특징은 무역과 전쟁이다. 해상을 중심으로 한 물물 교환과 중개 무역을 통해 성장하였고 부족과 도시 간의 전쟁을 통해 세력을 확장해 나갔다. 트로이 전쟁의 이야기로 유명한 호메로스의 〈일리아드〉, 〈오딧세이아〉나 각종 서사시가 그리스 지역의 전쟁을 그 소재로 하고 있다. 이후 도리아인의 침입으로 에게해 문명이 남하한 후 기원전 8세기 이후부터 다시 융성해지는데 이 시기부터 로마의 침입이 있었던 기원전 2세기까지를 고대 그리스 문명이라고 부른다. 단일 왕조 중심의 통치 제도를 유지했던 이집트와 달리 그리스는 부족 중심에서 도시 국가 수

그림 2-4 이집트 <사자의 서>의 장면과 베르기나의 왕궁 무덤 프레스코 벽화

출처: (좌) https://upload.wikimedia.org/wikipedia/commons/thumb/6/63/El_pesado_del_coraz%C3%B3n_
en_el_Papiro_de_Hunefer.jpg/300px−El_pesado_del_coraz%C3%B3n_en_el_Papiro_de_
Hunefer.jpg
　　(우) https://upload.wikimedia.org/wikipedia/commons/d/d1/Vergina_ royal_tomb_−_fresco.jpg

준의 연합체의 형태를 띠었다. 여러 섬과 긴 해안을 따라 거주하며 민족이 달랐던 특성으로 인해 단일한 국가를 이루기가 쉽지 않았다. 이에 강력한 전제 군주제가 아닌 오늘날 민주주의의 태동이 되는 형태로 협치로서의 통치가 자리 잡게 되었다. 한편, 그리스는 무역이나 전쟁 등 늘 빠르게 변화하고 이에 대처해야 하는 지역이었기 때문에 이집트 지역보다 현세적인 문제에 집중하고 있다. 그리스의 신화들을 살펴보면 인간처럼 질투하거나 사랑에 빠지기도 하고 자녀를 낳기도 하며, 심지어는 인간과 사랑에 빠지는 등 인간의 모습과 닮았다. 그리고 그리스의 많은 예술 작품들은 실제 인체를 묘사한 것처럼 정밀하게 나타내는데 이와 같은 특성들은 이집트 문명에서는 찾아볼 수 없는 것들이다. 과학 역시 실제 자연 현상에 대한 경험과 관찰을 토대로 한 것으로 오늘날의 과학의 관점에서 보면 타당하지는 않지만 무거운 물체가 더 빨리 떨어진다거나 체온이 높은 동물을 낮은 동물에 비해 고등한 것으로 판단한 것 등은 실제 자연 현상에 대한 관찰과 관심으로부터 나온 것들이다.

　　그리스 문명이 오늘날의 과학과 예술에 더욱 깊이 연관되어 있고 매우 많은 분야에 이바지한 것은 사실이지만 예술적 관점에서 이집트의 미술을 열등하다거

나 부족한 것으로 볼 수는 없다. [그림 2-3]과 [그림 2-4]처럼 그리스의 미술 작품은 질감이나 원근감 등이 잘 나타나 입체적이지만, 이집트의 작품은 평면적이고 실제로 취하기 어려운 어색한 모습으로 나타나 있다. 이러한 점으로 인해 그리스가 이집트보다 더욱 예술적으로 우월하다고 말하는 것은 적절하지 않다. 앞서 설명한 것처럼 그리스 문명은 보다 현세 중심적이고 자연과 실제 현상을 그 표현 대상으로 삼고 있지만 이집트 문명은 이 세계에 존재하지 않는 내세에 관한 이야기를 다루고 표현함으로써 현실에 국한되지 않는다. 현실에 관한 이야기가 아니므로 굳이 현실을 모방할 필요가 없다는 의미이다. 또한, 이집트 벽화에 종종 등장하는 사람들의 자세는 매우 어색해 보이지만 사람의 가장 많은 단면을 보이기에 유리하게 되어 있다. 얼굴의 경우, 옆면을 보고 있으며 몸체의 경우 정면을 보도록 함으로써 가장 많이 드러나도록 해 여러 각도에서 본 모습 중 가장 많은 면을 조합해 나타낸 것으로 이것 역시 충분히 합리적이라 할 수 있다(Boardman, 2006; Gombrich, 2006). 이와 같은 형태의 예술 작품은 현대 예술 사조에서도 찾아볼 수 있는데 바로 입체주의의 작품들이다. 피카소(Picasso)나 브라크(Braque)의 작품들을 보면 사람들이나 사물을 여러 면에서 본 모습을 하나의 캔버스에 표현하고 있는데 하나의 사물을 여러 시점에서 관찰하고 나타낸다는 점에서 매우 흥미롭다.

고대 그리스와 이집트의 건축물에 대한 관점도 마찬가지로 우열을 논하는 것은 적절하지 않다. 강력한 왕권 아래에 있던 이집트는 왕을 위한 거대 건축물과 조형물들을 만들었다. 그러나 척박한 환경으로 인해 다양한 재료들을 활용할 수 없었다. 대신 그리스에서 보기 어려운 스핑크스나 피라미드, 오벨리스크 등 대형 건축물들을 남길 수 있었다. 한편 그리스는 민주주의에 기초한 자유 시민들을 위한 향락적 문화로 인해 신전이나 광장 등의 실용적 건축물이 위주였으며 신화와 관련된 생동감 있는 많은 조형물을 남겼다. 다만 이 책에서 그리스 문명을 중심으로 한 과학과 예술에 집중하는 것은 오늘날 현대에 이르는 서양 미술의 뿌리가 되는 중요한 역할을 하고, 또한 과학과 예술의 연결에 매우 많은 실마리를 제공하였기 때문에 특별히 주목해 살펴보고자 한다.

## 과학과 예술의 두 기둥

고대 그리스의 철학자 중 유명한 사람을 꼽으라면 대체로 3명의 이름이 등장한다. 소크라테스, 플라톤과 아리스토텔레스이다. 공교롭게도 이 세 명은 서로 스승과 제자 사이이다. 소크라테스의 제자가 플라톤, 플라톤의 제자가 아리스토텔레스로 가장 영향력 있던 선구자는 소크라테스라 할 수 있다. 그러나 애석하게도 소크라테스 자신이 스스로 집필한 서적 등은 남아 있지 않으며 주로 그의 제자들, 특히 플라톤에 의해 집필된 경우가 대부분이다. 그리고 플라톤의 제자 아리스토텔레스는 스승의 사상을 어느 정도 인정하면서도 새로운 아이디어를 펼친 바 있다. 또한, 아리스토텔레스는 많은 제자를 두고 일종의 고등교육 기관이었던 리케이온(lykeion)을 설립하였는데 이것이 계기가 되어 그리스의 많은 학파가 생겨난다. 그리고 아리스토텔레스는 마케도니아의 알렉산더 대왕의 스승으로도 여러 해 동안 지낸 바 있다. 플라톤과 아리스토텔레스의 다양한 저술 집필과 당대의 영향력으로 인해 헬레니즘 문화와 로마 제국, 이후 이슬람과 유럽 전체에까지 널리 알려지게 되었고 오늘날의 문화와 사상에서 영향을 주고 있다. 플라톤과 아리스토텔레스 두

**그림 2-5** 라파엘로의 <아테네 학당(1509~1511)>의 일부 및 확대한 모습

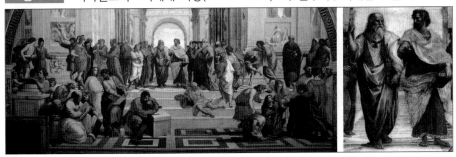

출처: https://en.wikipedia.org/wiki/The_School_of_Athens#/media/File: "The_School_of_Athens"_by_ Raffaello_Sanzio_da_Urbino.jpg

명의 철학자의 사상이 과학과 예술의 형성 및 둘의 연결에는 어떻게 영향을 주었는지 좀 더 자세히 살펴보고자 한다.

라파엘로가 그린 〈아테네 학당〉을 살펴보면 당대 유명했던 많은 그리스 철학자들이 등장한다. 예를 들면, 아래쪽 좌측에 큰 책에 무엇인가 계산하는 사람이 피타고라스이며, 그 오른편에 서랍에 기대어 걸터앉은 사람이 헤라클레이토스이다. 그리고 우측 아래편에 컴퍼스를 돌리고 있는 사람이 유클리드이며, 한가운데 계단에 드러누워 있는 노인이 디오게네스이다. 그리고 맨 윗줄 왼편에 사람들에 둘러싸여 무엇인가 설명하는 중년의 대머리가 소크라테스이다. 그리스 철학의 두 주인공은 자연스럽게 그림의 한가운데에 놓여 있는데, 두 사람이 누구인지는 약간의 상식만 있다면 이들의 동작만으로도 쉽게 알아맞힐 수 있다.

고대 그리스의 세계관은 과학, 예술, 철학 등 여러 학문과 관련되는 중요한 요

**그림 2-6** 플라톤과 아리스토텔레스의 조각상 사본

출처: (좌) https://upload.wikimedia.org/wikipedia/commons/thumb/8/88/Plato_Silanion_Musei_Capitolini_
MC1377.jpg/440px−Plato_Silanion_Musei_Capitolini_MC1377.jpg
　(우) https://upload.wikimedia.org/wikipedia/commons/thumb/a/ae/Aristotle_Altemps_Inv8575.jpg/
440px−Aristotle_Altemps_Inv8575.jpg

소이다. 플라톤은 세계가 근원적 세계인 이데아와 물리적으로 존재하는 현상계로 나눠진다고 보았다. 이데아로부터 나온 현상계는 이데아와 비슷하지만 완전하지는 않은 것들이다. 이데아는 우리가 사는 현실 속에 존재하지 않고 저 멀리 떨어진 형이상학적인 세계이다. 현상계는 이데아를 모방한 것으로 여러 유사한 속성이 있어서 그 개략적인 모습을 추측할 수는 있겠지만 그 자체는 이미 불완전하고 깨지기 쉬우며, 인간의 감각과 지각 역시 불완전하기 때문에 감각 경험만으로는 결코 그 근원을 완전히 알 수 없다. 예를 들면, 우리가 동굴에 갇혀 의자에 묶여 있다고 생각해 보자. 등 뒤에는 모닥불이 피워져 있고 모닥불과 인간 사이에 놓여 있는 여러 가지 사물들이 있지만, 고개를 돌릴 수 없으므로 오직 벽에 비친 그림자만 볼 수

 **그림 2-7** 플라톤의 이원론적 세계관에 대한 설명

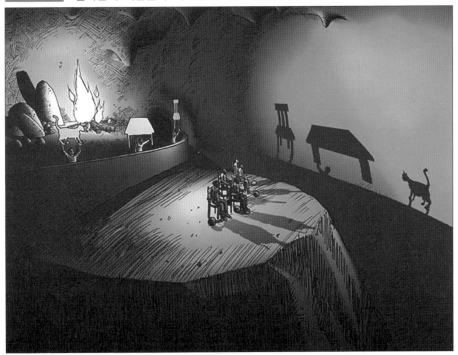

출처: https://www.webpages.uidaho.edu/engl257/Classical/plato.4.jpg

47

있을 따름이다. 그림자는 실제로부터 생겨난 것이기 때문에 대략 어떤 사물이나 동물인지 알 수 있겠지만 그 색깔이나 완전한 모습을 파악하는 것은 불가능하다. 여기서 실제 사물의 모습을 이데아, 벽에 비친 그림자가 현상계에 해당한다. 그렇다면 우리가 현실에 접근하기 위해서는 이성과 통찰을 통해서만 가능하다고 보았으며 이러한 능력을 형식(forms)이라고 부른다.

플라톤의 제자였던 아리스토텔레스는 스승이 제안한 이원론적 세계관에 대해 이데아와 현상계로의 구분에는 동의했지만, 나머지 부분에 대해서는 달랐다. 그는 감각적 세계에 있는 현실 속에 이데아가 숨어 있기 때문에 존재하는 것들에 관한 자세한 탐구와 관찰, 감각을 통해 이데아를 파악할 수 있다고 보았다. 플라톤과 아리스토텔레스의 차이점은 과연 참된 실재가 우리의 감각과 경험을 통해 도달할 수 있는가 하는 점이다. 예를 들어, 정삼각형이 우리 앞에 놓여 있다고 할 때, 플라톤은 우리 눈 앞에 놓여 있는 그것은 여러 가지 오차나 제작 과정에서 일어나는 실수 등으로 인해 완벽한 것이 아니며, 오로지 이성적인 사고와 수학적 원리를 따를 때만 진짜 정삼각형을 알 수 있다고 말할 것이다. 그러나 아리스토텔레스는 눈 앞에 놓여 있는 정삼각형의 세 변의 길이를 재보고 꼭짓점의 각도를 재어 보고 관찰함으로써 이데아의 정삼각형을 알 수 있다고 주장하는 것이다.

참된 실재에 대해 서로 다른 관점을 택했던 두 철학자는 오늘날 과학뿐만 아니라 철학의 기초를 닦는 중요한 구실을 하였다. 우리가 어떤 사실을 파악하고 알아가는 방법은 크게 이성적 판단(합리)과 관찰과 감각(경험)으로 나눌 수 있다. 플라톤으로부터 이어진 철학의 계보는 데카르트(Descartes), 스피노자(Spinoza) 등을 거쳐 지식이 감각 경험과 별도로 이성적 방법을 통해 습득된다는 합리론으로 발전하였으며, 아리스토텔레스의 감각과 관찰에 대한 강조는 베이컨(Bacon), 로크(Locke), 흄 등을 거쳐 경험론으로 정립되었다.

다소 과격하지만, 플라톤과 아리스토텔레스의 이분법적 접근은 과학과 예술에 대한 접근을 이해하는 데에도 도움이 된다. 과학에서 자연 현상의 원리와 이론을 파악해 가는 과정은 실험이나 관찰을 통한 경험적 방법, 그리고 수학적 방법과

논리적 방법 등 이론을 통한 접근으로 구분해 볼 수 있다. 과학자마다 이론을 선호할 수도 혹은 실험을 선호할 수도 있는데 이론을 선호하는 쪽을 플라톤, 실험을 선호하는 쪽을 아리스토텔레스의 입장이라고 볼 수 있다. 예를 들면, 어떤 과학자가 실험을 통해 이론 A가 맞는지 확인하려고 하였다. 그런데 이론 A와는 다른 결과를 얻을 때, 과학자는 두 가지 선택이 가능하다. 하나는 실험이 잘못되었을 가능성을 생각해 보는 것이며, 이 경우 다시 실험을 수행해 이론 A가 맞다는 입장을 택할 것이다. 실제로 관찰이나 실험을 통해 얻은 경험이 이론과 일치할 것을 기대하는 것으로 아리스토텔레스의 입장과 유사하다. 한편, 실험 자체가 늘 부정확하고 오차나 한계가 있다는 점을 받아들이고 결과와 상관없이 이론 A를 지지할 수도 있다. 왜냐하면, 그 이론은 다른 여러 이론에 의해 이미 논리적으로 검증되었기 때문이다.

실험 결과보다 이론이 가진 타당성에 더 초점을 두는 것으로 이는 플라톤의 입장과 가깝다고 볼 수 있다. 과학에서 이론과 실험에 대한 두 가지 스타일에 대한 선호는 과학자마다 다른데 실험을 통해 현상을 파악하고자 했던 대표적인 과학자는 패러데이(Faraday)나 라부아지에(Lavoisier)를 들 수 있는데, 이들은 구체적인 현상의 관찰과 그 결과를 통해 전기화학, 그리고 원소의 특성 및 질량 보존의 법칙을 발견할 수 있었다. 반면, 플랑크(Planck)나 아인슈타인(Einstein)은 이론과 수학적 모델을 통해 과학에 접근했던 사람들이다. 플랑크는 당시 고전역학으로 풀지 못했던 복사 에너지 문제를 수학적 접근을 통해 해결하였으며, 아인슈타인 역시 텐서(tensor)와 미분기하학(differential geometry) 등을 활용해 중력과 시공간의 관계를 설명하는 상대성이론을 제안하였다. 오늘날에도 많은 자연과학의 분야들이 실험 중심과 이론 중심으로 나뉘고 있다.

예술 역시 어떠한 사물의 본질을 파악하고 나타나는 데에 있어서 이성적 접근과 경험적 접근이 가능하다. 예술로 나타내고자 하는 대상이 있을 때, 대상에 대한 분석을 통해 대상의 이면에 감춰진 모습을 드러내 표현할 수도 있으며, 또는 대상을 세밀하게 관찰하여 있는 그대로 잘 나타내는 것에 관심을 둘 수도 있다. 전자의

대표적인 예가 바로 입체주의(cubism)이다. 피카소, 브라크 같은 입체주의의 화가들은 관찰하는 대상을 모두 입체나 면으로 재구성하여 하나의 캔버스에 나타내었고 그 모습은 본래의 사물과 닮았지만, 전혀 다른 모습을 가지고 있다. 그리고 후자에 해당하는 예는 사실주의(realism)로, 쿠르베(Courbet), 밀레 같은 화가들은 자연 풍경이나 사람, 사물을 될 수 있는 대로 보이는 그대로 자세히 관찰하여 그대로 옮겨 놓고자 하였다. 사물을 구성하는 기본 단위로의 환원을 통해 나타내는 태도가 플라톤, 보이는 그대로를 관찰하여 옮겨 나타내는 경험적 입장을 아리스토텔레스와 유사한 것으로 볼 수 있을 것이다.

과학과 예술뿐만 아니라 융합에 대한 의미 역시 두 학자에 따라 서로 다른 태도를 보인다. 오늘날 강조되고 있는 융합 또는 통합의 근원적 의미는 플라톤으로부터 나온다고 볼 수 있으며, 만물의 본질과 근원이 되는 보편적인 그것을 이데아라고 볼 수 있다. 즉, 과학이나 윤리, 예술은 서로 다른 모습과 방법을 취하고 있지만 궁극적으로 이러한 학문이나 분야가 추구하는 본질적 아름다움은 같다고 볼 수 있다. 예술에서 추구하는 아름다움이나 과학에서 추구하는 아름다움은 궁극적으로는 같다고 본다면 아름다움을 중심으로 과학과 예술이 하나로 합쳐지고 섞여질 수 있을 것이다. 마찬가지로 과학에서 추구하는 세계에 관한 참된 지식은 예술에서 나타내고자 하는 세계의 참된 모습과 다르지 않다. 따라서 과학과 예술은 근원적 측면에서 통합될 수 있고, 이러한 관점에서 여러 학문을 통합하고 하나의 학문에서 적용되는 원리를 다른 학문에서 적용하는 방식이 플라톤이 바라보는 융합의 의미라 할 수 있다. 진, 선, 미의 근원적 가치는 모두 이데아로부터 온 것으로 플라톤은 본질적으로 이러한 가치들이 서로 다르지 않다고 생각하였다. 플라톤은 이를 아레테(arete)라고 부르는데, 영어로 번역하면 덕 또는 탁월함(virtue)을 뜻한다(Plato, 2014). 그런데 아레테는 단순히 어떤 탁월하고 뛰어난 능력만을 의미하지 않고 도덕적 탁월함, 탁월한 이성, 탁월한 모습을 가리키는 것으로 다양하게 쓰인다. 플라톤이 쓴 〈티마이오스(Timaios)〉를 살펴보면 기본적으로 우주 체계에 대한 이야기를 다루고 있지만 그 안에는 인간의 몸, 윤리 등 다양한 주제를 다루고 있다. 결국 하

나의 근원적 원리나 가치는 어디에나 통용될 수 있다는 생각으로, 고대와 중세의 많은 철학자는 과학뿐만 아니라 법, 제도, 경제, 의학, 윤리 등 다양한 분야에 대한 이야기를 다루고 있다. 이러한 박학다식한 고대 철학자들의 활동은 모두 이원론적 세계관으로부터 파생한 융합 개념에 영향을 받은 것으로 생각할 수 있다.

　반면, 아리스토텔레스는 여러 현상계의 근원이 되는 이데아가 존재하는 것은 맞지만 그 이데아의 모습은 하나가 아닌 다양한 서로 다른 모습을 하고 있다고 주장한다. 따라서 과학과 예술이 추구하는 아름다움은 모두 본질적으로 같은 이데아에 있다 하더라도 이데아는 하나의 보편 단일한 것이 아니므로 과학으로서의 아름다움과 예술의 아름다움은 서로 다른 모습을 띨 수밖에 없다. 아리스토텔레스의 이러한 접근은 산업혁명 이후 하나의 학문에서 점차 파생되어 각자 자신의 전문성과 분야를 구축한 공학 및 사회과학의 여러 분야의 모습과도 잘 맞는다고 볼 수 있다. 아리스토텔레스는 그의 천재성에 맞게 여러 분야의 저서를 기록하였는데 〈논리학〉, 〈운동학〉, 〈니코마코스 윤리학〉, 〈기상학〉 등으로 과학에서부터 윤리학, 의학, 정치학, 논리학과 같이 다방면의 수려한 지식을 뽐내었다. 그리고 그의 사상은 당대 및 중세의 여러 학자에게도 많은 영향을 끼쳤다.

## 제3절
# 고대 과학의 특징

　고대 그리스 철학자들이 과학에 이바지한 바는 무수히 많다. 최초의 엔진과 자동문, 분수대 등 다양한 발명품과 기술을 만들어냈던 천재 헤론(Heron), 지레와 도르래, 양수기, 부력 등 다양한 도구와 원리를 발견했던 아르키메데스(Archimedes), 현대적 의미의 원자 이론의 기초가 되었던 데모크리토스, 엠페도클레스 등 많은 철학자가 자연 현상에 대해 파악할 수 있는 많은 실마리를 제공하였다. 그러나 이

러한 다양한 과학적 발견과 업적보다 중요한 것은 그리스 사람들이 가지고 있던 세계관이다. 왜냐하면, 그들의 세계관은 당대 그리스뿐만 아니라 로마 제국과 이슬람으로도 널리 퍼졌으며 고대를 넘어 중세, 근대까지 많은 영향을 미쳤기 때문이다.

고대 그리스 사람들의 세계관의 핵심은 이원론적인 세계관이다. 플라톤의 이원론(이데아–현상계)처럼 우리가 살아가는 세계 역시 둘로 나뉘어 서로 다른 법칙과 재료로 이뤄져 있다는 생각을 말한다. 실제 세계는 거대한 하나의 구와 같으며, 달 아래를 의미하는 지상계(sublunary world)와 하늘 너머의 별과 달, 태양 등 천체들이 움직이는 천상계(celestial world)로 구분된다. 지상계에서는 끊임없이 새로운 것들이 생성되거나 소멸되며 어느 것도 영원히 변하지 않는 것이 없다. 원래 그리스 사람들이 생각하는 우주는 신으로 가득한 세계였으며 여러 종류의 신들이 물리적 세계에 많은 영향을 미친다고 믿었다. 그러한 생각으로부터 나온 것들이 바다의 신 포세

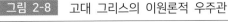 그림 2-8  고대 그리스의 이원론적 우주관

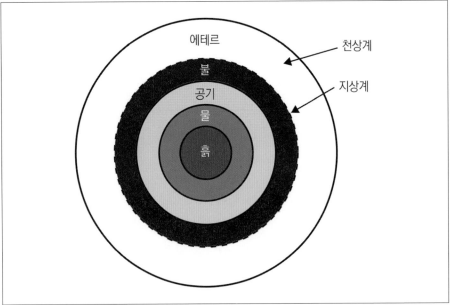

이돈, 전쟁의 신 아레스 등이다. 그러나 플라톤, 엠페도클레스, 아리스토텔레스 등에 의해 신과 영혼의 세계와 인간과 물질의 세계로, 둘로 나뉘게 되었다. 해와 달 아래의 세계를 말하는 지상계는 네 가지의 기본 원소들이 여러 비율로 합해져서 생겨난 것들로 기본이 되는 네 가지를 4원소설이라고 부르며 물, 불, 공기, 흙이 지상계를 구성하는 기본 물질들이다. 4원소설이 오늘날의 원자에 대한 이해와 다른 점은 기본 원소에 대한 종류가 달랐던 것도 있지만 물질을 구성하는 단위 입자라는 생각과 달리 4원소설은 여러 물질이 물이나 기름처럼 연속적이고 작은 단위로 쪼갤 수 없는 유체라는 점이었다. 반면 매일 뜨고 지는 태양과 달처럼 천체들의 영원한 세계인 천상계는 지상계와는 달리 영원히 없어지지 않는 물질로 구성되어 있다고 믿었는데 그 물질이 에테르(ether)이다. 나중에 다시 설명하겠지만 에테르는 과학에서 힘의 작용과 전달, 여러 자연 현상을 설명하는 중요한 역할을 하였으며 20세기 초반 아인슈타인에 의해 폐기될 때까지 아주 가까운 시기까지 존재했던 물질이다.

아리스토텔레스는 이러한 이원론적 세계관을 보다 정교하게 구성하였다. 그는 온 우주의 중심은 지구이며, 4개의 원소는 그 무거운 정도에 따라 아래쪽부터 위쪽에 이르기까지 동심원 구조를 이룬다고 생각하였다(Maudlin, 2015). 가장 무거운 흙 위로 물, 공기, 불이 쌓이게 되며 각각의 물질은 이러한 원래 자리로 돌아가려는 성질이 있다고 믿었다. 예를 들면, 흙이나 물이 많이 포함된 물질은 지구 중심 방향으로 이동하겠지만 공기나 불로 이뤄진 물질들은 위쪽으로 이동하려는 성질을 보이게 된다. 이를 토대로 아리스토텔레스는 자연스러운 운동과 강제된 운동을 구분하였고 자연스러운 운동은 외부의 힘이나 작용이 없어도 자연스럽게 일어나는 운동이라고 생각하였고 강제된 운동은 물체를 밀어서 움직이는 것처럼 인위적으로 움직이는 부자연스러운 상태를 의미했다. 그에게 있어서 자연스러운 운동은 물체를 이루는 근원적 물질들의 특성에 따라 원래의 자기 자리로 가려는 움직임이었다. 가벼운 원소로 이뤄진 물체들은 위쪽으로 곧장 가려고 하겠지만 흙이나 물과 같이 무거운 원소로 이뤄진 물체들은 자신이 있던 원래의 지구 중심 방향으로

가려고 할 것이다. 지상계의 모든 물질은 위에서 아래, 아래에서 위처럼 직선 방향
으로 움직이는 것이 자연스러운 운동이라고 생각하였으며, 하늘에 있는 천체들은
매일 뜨고 지고 반복하므로 끊임없이 돌아가는 원운동이 자연스러운 운동이라고
생각하였다. 오늘날의 과학에서는 물체 외부에서 어떤 힘이나 작용이 없을 때 물
체가 나타내는 고유한 운동을 관성(inertia)이라고 하는데, 이것이 아리스토텔레스의
자연스러운 운동(natural motion)을 뜻한다. 오늘날의 용어로 설명한다면 아리스토텔레
스는 지상에서는 직선 운동이, 하늘에서는 원운동이 관성이라고 보았다. 그의 이
러한 생각은 고대를 넘어 17세기까지 이어졌으며 갈릴레오가 이를 새롭게 대체하
는 제안을 할 때까지 무려 2,000년 이상 오랫동안 전 유럽에 영향을 미쳤다.

**표 2-1** 직선 운동과 회전 운동에서 여러 운동 법칙의 비교

|  | 구성물질 | 특징 | 자연스러운 운동 |
|---|---|---|---|
| 지상계 | 물, 불, 공기, 흙 | 비영속적 | 직선운동 |
| 천상계 | 에테르 | 영원불변 | 원운동 |

덧붙이자면 아리스토텔레스를 포함한 고대 그리스 철학자들에게 공간은 늘
어떤 물질로 가득 찬 것(plenum)이었다. 그들에게 공간은 어떤 물질이 차지하고 있
는 장소를 의미했으므로 물질이 없이는 장소를 정의할 수 없기 때문에 빈 공간, 즉
진공(vacuum)은 무의미한 것이었다(Jammer, 2012). 게다가 신들이 사는 천상계의 경우,
신은 어디에나 존재하고 결코 죽거나 없어지지 않기 때문에 에테르는 절대 없어지
지 않으며, 밤하늘의 어디에도 물질이 채워지지 않은 빈 공간은 없다고 생각했다.
물체의 운동에 관해 아리스토텔레스는 공기와 같은 매질이 물체를 움직이는 중요
한 역할을 한다고 여겼다. 예를 들어, 강가에 서서 강물을 향해 힘껏 돌멩이를 던
질 때, 돌멩이가 사람의 손을 떠나는 순간 더 이상 힘을 줄 수 없다. 이 때 돌멩이
가 움직이는 이유는 돌멩이의 앞에 있던 공기가 비켜나가고 다시 돌멩이가 지나간
공간은 공기가 채우기 때문이라고 여겼다. 그리고 공기가 희박해질수록 돌멩이는
더욱 빨라지며, 돌멩이가 무거울수록 더 빨리 움직일 수 있다고 생각했다. 공기의

밀도를 $R$, 물체의 무게를 $W$, 그리고 돌멩이의 속력을 $v$라고 한다면 $v = W/R$로 표현할 수 있다. 만약 공기가 없다면 어떻게 될까? 공기가 없다면 물체를 이동할 수 있도록 도와주는 수단이 없으므로 불가능하며, 게다가 무한대라는 개념이 당시에는 없었기 때문에 이러한 가정은 말도 되지 않는 것이었다. 그래서 그는 진공이 불가능하다고 결론을 내렸다.

아리스토텔레스가 고대의 세계관을 정립했다면 오늘날 우리가 잘 알고 있는 지구중심설의 모습을 갖추게 한 것은 프톨레마이오스(Ptolemy)이었다. 그는 기원후 1~2세기경 그리스에 살았던 수학자이자 천문학자로 이집트에서 태어났을 것으로 추정된다. 이집트의 프톨레마이오스 왕조(Ptolemaic dynasty)와 이름이 비슷하지만, 그가 왕족에 포함되는 사람은 아니었던 것으로 보인다. 프톨레마이오스의 가장 큰 업적은 정교한 태양계의 구조를 제안했다는 점이다. 아리스토텔레스의 우주는 지구가 우주의 중심이 되며, 나머지 행성들이 지구를 따라 돈다고 주장한다. 그러나 실제 태양계의 행성들을 관찰하면 한 방향으로만 이동하지 않고 때로는 전진했다가 때로는 전진하는 것처럼 보인다. [그림 1-7]에 나타나듯 지구보다 안쪽에 있는 행성(내행성)인 수성과 금성은 지구보다 공전 주기(한 바퀴 도는 데 걸리는 시간)가 짧아서 더 많은 횟수를 왕복한다. 지구의 입장에서는 수성이나 금성이 앞으로 갔다가 다시 뒤로 갔다가 앞으로 갔다를 반복하는 것처럼 보이는데 이것을 내행성의 역행운동이라고 부른다. 그런데 아리스토텔레스가 제안한 우주에서는 태양계의 행성들은 모두 지구를 중심으로 한 방향으로만 회전하기 때문에 이러한 모습을 설명할 수 없었다. 그렇다고 앞으로 갔다가 뒤로 갔다가를 반복하는 모습으로 나타내기엔 앞서 설명한 천상계의 자연스러운 운동(원운동)을 위배하기 때문에 적절하지 않았다. 이러한 문제에 대해 프톨레마이오스는 매우 기발한 해법을 제시하였다. 그것은 수성이나 금성 같은 행성들이 단지 동심원을 따라가기만 하는 것이 아니라, 큰 원 모양의 궤도를 따라 도는 작은 원을 따라 돌기 때문에 지구의 입장에서는 앞뒤로 움직이는 것처럼 보인다고 주장하였다. 이런 원을 주전원이라고 부른다.

아리스토텔레스의 우주가 설명하지 못하는 또 다른 문제는 행성들이 도는 궤

그림 2-9　프톨레마이오스가 제안한 우주의 주전원과 이심의 예

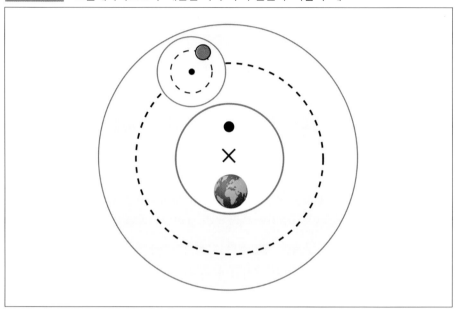

출처: https://upload.wikimedia.org/wikipedia/commons/thumb/2/29/Ptolemaic_elements.svg/1280px－
Ptolemaic_elements.svg.png

도가 원이 아니라 타원이라는 점이었다. 만약 여러 행성이 따라 도는 궤도가 원이
라고 한다면 지구의 입장에서 태양을 바라볼 때 태양의 크기는 늘 같아야 한다. 그
러나 실제로 계절에 따라 태양의 크기는 줄었다가 커졌다가 한다. 거리가 가까운
겨울에는 좀 더 크게 보이고, 거리가 멀어진 여름에는 좀 더 작게 보이는 것이다.
그러나 불행하게도 그리스 사람들은 타원이 무엇인지도 몰랐고 어떻게 그리는지
도 몰랐다. 이 문제를 풀기 위해 프톨레마이오스는 지구가 동심원의 중심에 놓여
있지 않고 중심에서 벗어나 자리 잡고 있다고 생각했다. 그러면 자연스럽게 원을
따라 돌더라도 태양이나 행성들은 지구로부터 거리가 멀어졌다 가까워지기를 반
복하게 된다. 이러한 중심이 벗어난 원을 이심(eccentric circle)이라고 부른다. 주전원
과 이심은 프톨레마이오스가 제안한 우주의 핵심이며, 이후 천문학자들은 관측 결

과를 토대로 정확도를 높이기 위해 주전원 안에 또 다른 주전원을 넣는 방식으로 계속해서 추가해 나갔다.

당시의 모든 학자가 지구중심설을 지지한 것은 아니다. 기원전 3~4세기경에 살았던 아리스타쿠스는 세계에서 최초로 태양중심설을 주장한 사람이었다. 이 외에도 기하학을 이용해 태양이나 달의 크기를 측정하기도 했지만, 그의 생각이 다른 사람들에게 널리 알려지거나 받아들여지지는 못했다.

그렇다면 고대 그리스의 과학은 이론이나 사변 중심이었을까? 아니면 관찰과 경험을 기초로 한 것이었을까? 근대 과학혁명의 여러 과학자를 더 돋보이게 하려고 아리스토텔레스와 같은 대가를 고집스럽고 경험을 무시하고 사변적 관점만 지지한 것처럼 오해하지만 실제로는 그렇지 않다. 앞서 제시한 지구중심설의 예처럼 단순히 지구가 중심이라는 이기적이고 오만한 생각으로 관찰이나 실험 결과를 무시한 것이 아니라, 관찰된 결과를 토대로 이를 설명할 수 있는 이론과 방법(주전원과 이심)을 마련하였다. 그리고 오늘날의 관점에서도 유용하고 타당한 많은 발견도 있었다. 예를 들어, 아리스토텔레스를 포함한 그리스 철학자들은 지구가 둥글다고 생각했는데 그 이유는 매우 현실적이었다. 항구에서 바다를 바라보고 멀리에서부터 배가 들어올 때 배의 돛 윗부분부터 먼저 보이고 서서히 아래가 보인다는 것이 근거였다. 만약 지구가 편평했다면 아무리 멀리 있어도 배의 전체 모습이 한눈에 들어오고 점차 가까이 오면서 크게 보였을 것이다. 또한, 주변에 섬이나 대륙이 없는 멀리 있는 바다에 나가 바다를 관찰하면 바다의 수평선이 직선이 아니라 둥그스름한 곡선으로 보인다. 무엇보다 결정적인 근거는 지구가 둥글다는 것이었는데 태양과 달 사이에 지구가 놓여 있을 때, 지구의 그림자에 가려 달이 어둡게 보일 때가 있다. 이를 월식(lunar eclipse)이라고 하는데, 달이 지구의 그림자에 일부분만 가려지는 부분 일식을 관찰한 결과 지구의 그림자가 둥글다는 점을 토대로 지구가 둥글다는 생각을 품었다. 다소 과장된 비유이기는 하지만 플라톤이나 피타고라스와 같은 학풍을 선호한 철학자들은 수학과 논리를 중심으로 한 과학적 설명을, 아리스토텔레스의 전통에 따른 철학자들은 자연 현상의 관찰과 경험을 토대로 과학

지식을 발전시키는 과정을 추구하였다.

## 고대 예술의 특징

　예술(art)이라는 용어는 직접적으로는 라틴어인 아르스(ars)로부터 파생된 영어지만, 근원적으로는 인간의 지적 활동을 통한 일체의 제작 활동을 의미하는 그리스어의 테크네(techne)로부터 파생되었다. 음악이나 춤, 조각처럼 신체 기예를 통한 활동 외에도 건축과 같이 이성적 활동을 요구하는 것 역시 모두 예술의 범주에 포함되는 것들이었다. 예술에는 기초적으로 세 가지 요소가 포함되는데 자연으로부터 제공되는 질료, 그리고 예술 작품을 생성하기 위한 규칙이나 규범, 마지막으로 예술가에 의한 지적인 제작 능력이 그것이다. 여기서 말하는 질료 또는 대상은 우리를 즐겁게 하고, 감탄을 불러일으키는 것들로, 자연이나 인공물 외에도 습관, 행위, 도덕 등 매우 다양하다.

　고대 예술에서 가장 중요한 두 가지의 키워드는 바로 영감과 모방이다. 여기서 말하는 영감은 오늘날 예술가가 자신의 상상력을 발휘해 새롭고 신선한 예술 작품을 창조하는 통찰과 창의성과는 다르다. 이것은 신과의 교감을 통해 영혼이 터득하고 지각하는 것을 나타내는 것을 말한다. 이것은 마치 종교에서 계시를 받아 형이상학적 세계에 관한 지식과 정보를 토대로 우리들의 눈앞에 그것을 표현하고 드러내는 것과도 유사하다. 영어로 열광, 열정(enthusiasm)에 해당하는 인튜지아모스(enthousiamos)는 신과 교감하는 몰입의 상태를 지칭한다. 데모크리토스는 시의 창조가 정상적 상태가 아니라 특수한 마음의 상태인 열정으로부터 나타난다고 믿었다. 한편 플라톤은 시의 경우 무아경에서 영감된 시(mania poetry)와 제작에 의해 기술된 시(technical poetry)로 구분하였으며 서사나 시는 이성의 작용을 홀린 것으로 적

절하지 못하다고 비판하였다.

한편, 당시의 모방은 두 가지 의미로 구분된다. 이원론적 세계관에 따르면 이데아와 현상계로 나뉘는데 예술이 모방하는 행위는 이데아를 모방할 것인가 현상계를 모방할 것인가에 따라 다르게 평가된다. 예술의 목적은 실제 존재하는 것들을 그대로 재현하는 것이 목적이다. 이성과 관조를 통해 이데아의 형상을 나타낼 수도 있고, 또는 이데아를 모방한 현실에 존재하는 자연 현상이나 사물 등을 나타낼 수도 있다. 플라톤은 이에 대해 이데아와 현상계에 대한 예술의 시도를 개념의 미와 감각적인 미로 구분하고 감각적인 미가 개념적인 미보다 낮은 것이라고 취급하였다. 이러한 분류를 따르면 예술에서 추구하는 아름다움이란 개념적인 속성과 감각적 또는 감성적 속성으로 구분해 볼 수 있다. 개념적인 미로는 질서나 비례, 조화, 통일성 등을 의미하며 시각 예술에서 추구하는 형식과 규칙을 캐논(canon), 수나 척도 및 수적 배열을 하모니아(harmonia)로, 음악에서의 규칙을 노모스(nomos)로 서로 구분해서 불렀다(오병남, 2017; Stolnitz, 1965). 피타고라스 학파의 사람들은 반대로 수적 규칙이 깨지거나 부족하게 되는 것을 미의 반대 개념인 추(ugly)라고 여겼다. 한편 기원전 5세기경의 소피스트들은 시각과 청각에 즐거움을 주는 것을 아름다움이라고 여겼으며, 우리를 즐겁게 하거나 감탄을 불러일으키는 것들을 칼론(kalon)이라고 불렀다. 이러한 두 관점의 차이는 어떤 대상의 아름다움이 보이거나 들리는 감각을 통해 알아차릴 수 있는 것인지, 주어진 현상 너머 이성적 통찰을 통해 개념적으로 파악할 수 있는 것인지를 뜻한다. 앞서 설명한 영감과 모방의 관점에서 살펴본다면 시나 음악, 춤은 모방보다는 영감을 통해 만들어지는 예술 장르이지만 회화나 조각은 모방을 목적으로 하는 예술 활동이라 생각할 수 있다. 플라톤은 이러한 구분에 따라 회화를 다른 예술 장르에 비해 열등한 것으로 취급하였다.

고대 그리스 문화에서 조화나 비례를 소중히 여겼다는 것을 알 수 있는 대표적인 예가 황금비율(golden ratio)이다. 황금비율은 어떤 선을 둘로 나눴을 때, 이를 한 변으로 하는 정사각형의 넓이가 다른 쪽의 면적과도 같아지도록 하는 것을 뜻한다. [그림 2-10]과 같이 어떤 선 AB 위에 한 점 C가 있다고 할 때,

그림 2-10 황금비율에 대한 이해

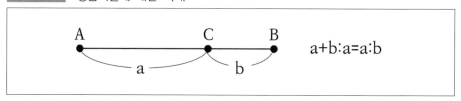

$a+b:a = a:b$의 비례를 따를 때를 황금비율이라고 한다. 두 변의 길이의 합을 1이라고 두면 2차 방정식으로 풀 수 있게 된다. 그러면 그 비율은 약 $a:b \approx 1.6:1$이 된다. 이러한 일정한 비율의 형태로 묘사되는 것들을 고대 그리스의 작품이나 건축물에서 무수히 발견할 수 있다. 예를 들면, 파르테논 신전에 기둥의 시작부터 바닥까지의 길이가 1.6, 기둥 위쪽 끝부터 천장까지의 길이가 약 1에 해당하며, 왼쪽으로부터 네 번째 기둥까지의 길이가 1, 오른쪽 끝까지의 길이가 1.6에 해당한다. 다시 처마 아래쪽 끝단부터 위쪽 끝단의 높이가 1이면 위쪽 끝단부터 꼭대기까지의 높이는 1.6에 해당한다.

또 다른 예로는 피타고라스 음계(Pythagorean tuning)를 들 수 있다. 피타고라스 학파의 사람들은 현악기에 관해 연구하던 중 재미있는 현상을 발견했는데 줄의 길이

그림 2-11 파르테논 신전에 나타나는 황금비율의 예시

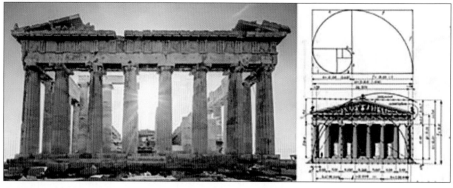

출처: https://images.huffingtonpost.com/2015-10-18-1445180296-8043168-parthenon_composite-thumb.jpg

를 절반으로 잘라서 튕기면 처음 음에 비해 잘 어울리는 높은 소리가 난다는 것을 알게 되었다. 처음 줄에서 나는 소리가 도였다면 그 길이를 반으로 자르게 되면 줄의 진동수는 2배가 되어 원래보다 한 옥타브 높은 도가 된다. 또 다른 현상은 원래 줄의 길이에서 2/3로 줄이고 튕겨도 역시 좋은 소리가 난다는 점이다. 이 경우, 줄의 길이의 비는 3 : 2가 되고 음정으로는 완전 5도가 나타나게 된다. 이와 같은 방식으로 나타난 줄의 길이를 계속해서 절반으로 줄이거나 2/3로 자르다 보면 일정한 간격의 줄들이 나타나는데 이것이 바로 도·레·미·파·솔·라·시·도의 8음계로 나타난다.

**표 2-2**    피타고라스 음계의 특징

| | 도 | 레 | 미 | 파 | 솔 | 라 | 시 | 도 |
|---|---|---|---|---|---|---|---|---|
| 길이 비 | 1/1 | 9/8 | 81/64 | 4/3 | 3/2 | 27/16 | 243/128 | 2/1 |
| 계산 | | $\left(\dfrac{3}{2}\right)^2 \times \dfrac{1}{2}$ | $\left(\dfrac{3}{2}\right)^4 \times \left(\dfrac{1}{2}\right)^2$ | $\dfrac{2}{3} \times 2$ | $\dfrac{3}{2}$ | $\left(\dfrac{3}{2}\right)^5 \times \dfrac{1}{2}$ | $\left(\dfrac{3}{2}\right)^5 \times \left(\dfrac{1}{2}\right)^2$ | $\dfrac{2}{1}$ |

한편 그리스의 예술은 감각과 모방을 중심으로 한 예들을 쉽게 찾을 수 있다. [그림 2-12]에 나타나는 것처럼 파르테논 신전의 기둥과 지붕 사이의 수평 부분인 프리즈(frieze)를 살펴보면 전투 장면이나 축배를 드는 장면 등 다양한 모습이 조각되어 있다. 달리고 있는 말이 뛰어 오르는 듯한 장면을 매우 생동감 있게 표현하고 있을 뿐만 아니라, 말의 갈기, 옷의 휘날림, 말의 힘줄 등 매우 세밀하고 자연스럽게 묘사하고 있다. 미론(Myron)의 〈원반 던지는 사람〉 역시 원반을 멀리 던지기 위해 몸을 비틀고 있는 남자의 상체의 뼈와 근육의 모습까지 자세히 표현하고 있다.

특히 그리스 예술의 특징 중 하나는 도기(pottery)의 표면에 새겨 넣은 그림이다. 기원전 2세기경부터 도기의 바탕을 검게 한 뒤 대상을 새겨 넣어 나타내고 있는데, 그리스의 여러 고전의 이야기를 표현하고 있다. [그림 2-13]은 트로이 전쟁의 용사인 아킬레우스와 아마조네스의 여전사 펜테실레이아가 싸우는 장면을 묘

그림 2-12 파르테논 신전의 프리즈의 일부

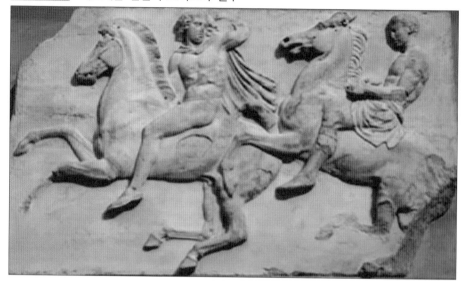

출처: https://en.wikipedia.org/wiki/Parthenon_Frieze#/media/File:Cavalcade_west_frieze_Parthenon_BM.jpg

사한 것으로 옷의 주름과 장식 등이 세밀하게 잘 나타나 있다. 게다가 다른 지역의 예술 작품과 달리 가까이 있는 것을 앞에 그리고, 멀리 있는 것을 뒤에 그림으로써 원근감을 잘 살리고 있다.

이러한 자유롭고 세밀한 표현들은 그리스의 사회문화적 특징으로부터 유추할 수 있다. 아테네를 중심으로 한 도시 국가가 형성되면서 보수적이고 폐쇄적인 농경사회에 비해 자유롭고 개방적인 특성을 가질 수 있었으며, 현세에 깊은 관심을 가진 그리스의 문화적 영향으로 인해 실제 자연 현상이나 사물에 대한 세심한 관찰로 이어졌다(Hauser, 1985). 게다가 아테네는 자유주의와 민주주의를 기반으로 하고 있어서 보다 개인적이고 자유로운 예술 작품이 나타나기에 유리한 사회 분위기를 가지고 있었다. 그렇다고 예술가의 지위가 보장되거나 예술 그 자체에 목적을 두는 행위는 아니었다. 당대의 그리스 사회는 소수의 자유민과 다수의 노예로 이뤄진 구조를 가지고 있었으며, 민주적 권리와 참정, 교육은 자유민에게만 주어진

그림 2-13    아킬레우스와 펜테실레이아의 전투 장면

출처: http://www.ancientcivilizationslist.com/wp−content/uploads/2016/05/Greek−Vase−painting−
Achilles−and−Penthesella.jpg

특권이었다. 그리고 대부분의 작품은 감정을 다루고 있지만, 그 이면에는 항상 교
훈적이고 교조적 의미를 담고 있어서 종교적인 의미나 가치를 칭송하는 것들이었
다. 그리고 축제나 연극 등도 그리스의 민주주의와 평등을 고취하기 위한 목적들
이 있었음을 부정할 수 없다.

　고대 그리스의 예술 작품을 살펴보다가 흥미로운 점을 느낄 수 있는데, 캔버
스나 어떤 평면에 나타내는 평면적 예술, 회화가 거의 없다는 점이다. 이러한 특징
들은 플라톤의 관점에서 보면 어쩌면 당연할 수도 있다. 플라톤은 회화를 이데아
가 아닌 현실을 모방한 것으로 사람들을 속이는 것으로 생각했다. 그래서 예술로
서 회화의 가치를 깎아내렸는데 그 탓인지 그리스 로마 시대 대부분의 예술 작품

들은 조각이나 공예 등의 조형 예술들이 주로 남겨져 있다. 한편, 신과 전쟁을 중심으로 한 고대의 서사시와 서정시, 소설들은 지금까지 잘 구전되어 오늘날까지 계속 읽히고 있다.

제5절

## 과학과 예술의 접점

고대 그리스의 시대는 오늘날과 같이 여러 학문이 세분화되고 전문화되기 이전의 시대였으며 과학과 예술 모두 생명을 가지는 태동기였다. 과학은 제품의 생산이나 발명, 건축 등 실용적 의미로부터 파생되었고, 예술은 종교적 예식이나 주문, 주술 등을 위한 다른 목적을 위한 수단으로 출발하였다. 그리고 마침내 기원전 6세기경 이후부터 자연 현상의 원리를 탐구하고, 만물 가운데 감춰진 참된 모습을 드러내고자 하는 과학과 예술의 모습으로 자리 잡기 시작했다. 과학과 예술은 그 출발부터 달랐지만, 근원적 의미에서 공통점을 찾을 수 있다.

무엇보다 과학과 예술은 모두 이원론적 세계관에 뿌리를 두고 있다. 과학은 이데아로부터 파생된 현실 세계로부터 조각조각 흩어진 여러 퍼즐을 모아 원래의 모습을 맞추고자 하였다. 때로는 퍼즐의 훼손 가능성을 염두에 두고 가장 논리적이고 완벽한 정답을 추구하려고 하거나, 주어진 자료가 알려주는 대로 충실하게 따라가려고 했는데 각각의 길잡이가 바로 플라톤, 아리스토텔레스였다. 예술 역시 참된 아름다움이라는 이데아로부터 현실의 아름다움들이 나타났다고 생각했으며 예술은 결국 이상이나 현실을 모방하려는 움직임 또는 종교적이고 영적인 계시, 통찰과 관조와 같은 영감을 활용해 그 본질의 세계를 꿰뚫어 보는 것으로 생각하였다. 과학이 이성적 사고와 감각 경험을 활용했던 것처럼 영감과 모방이 예술가의 핵심 무기였다.

　　이데아와 현상계를 중심으로 한 과학과 예술의 방법은 묘하게도 대응되는 것처럼 보인다. 일단 과학과 예술 모두 본질적 근원을 추구하는데, 과학은 참된 지식을, 예술은 참된 아름다움을 추구하는데 플라톤의 관점에서는 이들을 구분하지 않고 동일한 것으로 취급한다(진, 선, 미를 본질적 가치로 구분하고 조화로운 것으로 보는 관점은 근대 철학자 칸트(Kant)에 이르러서야 나타나는 생각이다). 그렇다면 이원론적 세계관에서 참된 실재와 모습은 과학이든 예술이든 무엇이든 동일하며, 이러한 관점에서 과학이 시도하는 것도 그리고 예술이 시도하는 것도 모두 이데아를 탐구하고자 하는 강한 열망으로 생각해 볼 수 있다. 또한 예술에서의 영감과 모방이 과학에서의 이론적, 경험적 접근과도 묘하게 대응됨을 알 수 있다. 영감을 통한 추상주의적 예술은 기하학적 무늬를 활용한 것으로 이론적 접근과 대응되며, 현상계에 대한 모방은 감각과 경험을 강조한 접근으로 볼 수 있다.

　　과학과 예술이 추구하고자 하는 본질이 무엇인지 살펴본다면 좀 더 과학과 예술의 거리가 줄어들 수도 있다. 과학이 추구하는 참된 지식이 아름답다고 생각한다면 과학의 아름다움도 예술에서의 아름다움의 형태 중 하나로 대응시켜 볼 수 있다. 피타고라스 학파가 사랑했던 우주의 수학적 조화인 하모니아와 시각 예술에서 좌우 또는 회전을 통한 대칭, 형태의 반복 등을 의미한 시메트리아와 같은 것들이야말로 과학의 아름다움을 잘 보여주는 속성들이다. 고대 그리스의 황금비율과 아리스토텔레스 및 프톨레마이오스의 동심원 형태의 우주의 모양들은 이러한 특징을 잘 보여주는 예라 할 수 있다. 다만 이러한 관계를 생생하고 명확하게 눈으로 확인하기에는 많은 상상의 작업을 필요로 한다. 보다 직접적이고 분명한 그림으로 우리에게 소개해 주는 것은 근대의 과학자들과 예술가들이었으며, 그들은 고대의 관점에서 출발하는 것들이었다. 그러나 근대 과학자와 예술가들의 융합적이고 창의적 사고가 등장하게 된 배경은 결국 플라톤의 관점에서 바라본 이데아로부터 출발하였다고 볼 수 있다.

# 제3장

# 중세의 과학과 예술

Science from art, Art from science:
History and philosophy of combination of science with art

# 제3장 중세의 과학과 예술

## 제1절
## 중세의 의미

플라톤과 아리스토텔레스 및 여러 철학자를 통해 등장한 그리스의 문화와 학문은 자유주의와 민주주의를 기초로 화려하게 꽃피울 수 있었다. 기원전 4세기 마케도니아의 알렉산더 대왕에 의해 점령된 뒤에도 그 불꽃이 꺼지지 않고 오히려 중앙아시아와 중동에 널리 퍼지게 되었다. 그리고 기원전 2세기경 로마 제국은 발칸 반도를 점령하고 이후 악티움 해전을 통해 지중해 지역의 패권을 차지하게 되었다. 헬레니즘 문명의 영역 외에도 지중해와 맞닿은 유럽과 아프리카, 아시아까지 영역을 넓힌 로마 제국은 그리스 문화의 전달자로서 그 영역을 널리 확대하였다. 영원할 것 같았던 로마 제국은 이후 향락과 부정부패, 내부의 권력 투쟁, 이민족의 침입 등 여러 요인으로 점차 분열되었으며 테오도시우스 1세가 두 아들에게 제국을 반분하여 물려줌으로써 로마 제국은 동과 서로 갈라지게 되었다. 이후 게르만족의 침입으로 서로마 제국은 476년에 멸망하고 서부 및 중부 유럽은 새로운 정치 질서로 재편되었다.

중세 시대가 무엇인지 언급하기에 앞서 중세가 의미하는 시간적 영역을 먼저 살펴볼 필요가 있다. 학자마다 서로 다른 견해를 보이기도 하지만 대체로 중세는 분열된 로마 제국 중 서로마 제국이 멸망한 약 5세기(476년)부터 동로마 제국(또는 비잔티움 제국)이 멸망하게 된 15세기(1453년)의 천 년의 시간으로 본다. 그러나 중세의 천년을 단일한 시기로 보기는 무리가 있는데, 고대 역시 고대 그리스와 헬레니즘, 로마 지배로 구분하는 것과 마찬가지이다. 중세의 시기를 주요 사건이나 제도적 변화에 따라 다르게 볼 수 있는데 대체로는 초기, 성기, 후기의 세 시기의 구분을 따른다(Fried, 2015; Hauser, 1985). 중세 초기는 첫 500년간을 말하며, 서유럽 지역에서 나타난 장원제 중심의 봉건제도가 정착하고, 이슬람교가 점차 정립되어 가던 때를 의미한다. 중세 성기는 이후 300년간을 가리키며 훈족과 게르만족의 유럽 대륙의 침입, 교황의 권한이 강화되던 시기였다. 중세 후기는 마지막 150년으로 십자군 전쟁의 후유증으로 발생한 교황의 권위 약화와 도시와 시민계급 문화의 대두 등을 주요 특징으로 들 수 있다.

중세 시대 전체를 정의하는 가장 큰 특징으로 대부분 기독교를 꼽는데 이는 4세기경 기독교가 로마의 국교로 지정된 이후 정치 권력의 몰락 이후 종교적 권위의 강화와 학문적인 영향력이 확대되었기 때문이다. 그리스의 발칸 반도는 로마 제국 초기부터 지배를 당했지만, 로마의 실용적이고 개방적인 태도 덕분에 오히려 그 문화유산은 보존·확대될 수 있었다. 반면, 기독교는 로마 제국 초기부터 황제에 의해 핍박을 받았고 이를 피해 살아남기 위해 토굴을 파고 평생 살아가기도 하였다. 핍박에도 굴하지 않고 명맥을 이어가던 기독교는 4세기 초 콘스탄티누스 대제가 기독교를 국교로 인정하면서 마침내 자유를 얻게 되었다. 한편 오랫동안 유럽에서 최강자의 지위를 유지했던 로마 제국은 말미에 이르러 여러 군사 황제의 난립으로 인한 정치적 불안과 훈족과 게르만족의 침입 등 외부 요인에 의한 동요로 결국 멸망하게 되었다. 특히 5세기경 게르만족에 의한 서로마 제국의 멸망 이후 서유럽은 생존을 위해 교회와 왕권이 서로 협력하고, 왕권은 다시 지주 권력과 연합을 맺게 되었다. 이를 통해 봉건제도를 중심으로 새로운 질서가 재편되었고

교회의 권위와 영향력도 함께 강화되었다. 이후 신학은 여러 학자를 통해 점차 발전하였고 법, 윤리, 문화 등 다양한 영역으로 세분화되었다. 기존 세력에 대항하기 위한 대안으로 기독교가 중세 시대의 큰 특징으로 자리 잡게 되었다.

중세 시대의 영어적 표현은 "Dark Ages"로 암흑의 시대로 종종 표현된다. 암흑의 시대라는 용어는 14세기 이탈리아의 문인이었던 페트라크카(Petrarch)에 의해 처음 붙여진 것으로, 기독교 권력의 확장으로 그리스 로마 문화가 계승, 발전되지 못하고 사회적 혼란으로 발전하지 못했다는 것을 내포한다(James, 2017). 또한 르네상스 시기의 화가이자 건축가였던 조르지오 바사리(Giorgio Vasari)는 르네상스의 합리성 이성을 빛으로 비유하면서 중세 시대를 암흑의 시대라고 평가하였다(Rubin, 1995). 중세 과학사를 기술한 그랜트(Grant) 역시 과학의 발전이 더디고 가치를 인정받지 못했던 시기라고 평가하였다(Grant, 1974). 그러나 중세 시기 동안 새로운 시기(르네상스)를 위한 많은 문화적, 과학적 유산과 결과물들이 축적되었고 르네상스와 계몽주의의 기틀이 되는 많은 사상이 정리되었다. 예를 들면, 계몽주의의 핵심 사상인 천부적 인권은 인간에게 신이 주신 영혼이 있고 그 영혼은 누구나 신 앞에서 동등하게 취급받아야 한다는 중세 신학으로부터 나온 것이다(Gombrich, 2008). 그리스 로마 문화가 자리 잡고 있던 학문적 지위와 위상을 교부 철학과 스콜라 철학을 통해 점차 대체해 나갔는데, 이로 인해 그리스 문화에 대한 애착을 가진 입장에서는 중세 시대를 쇠퇴의 시대로 규정하게 된 것이다. 그러나 중세의 과학과 세계관은 근대로 이행하는 중요한 주춧돌을 담당하고 있으며 근대 과학혁명의 대표 주자인 뉴턴 역시 중세 기독교 사상에 기초하고 있다(Hannam, 2011). 이 외에도 많은 르네상스 시기의 열매는 중세에 펼쳐진 뿌리와 줄기로부터 얻어진 것들이다.

한편, 그리스 로마 문화에 대한 계승과 발전은 이슬람 제국의 학자들에 의해 주도적으로 이뤄졌다. 그리스 로마의 많은 저작물이 아랍어로 번역되고 읽혔으며, 이를 토대로 경험적 자료들이 축적되고 증거가 발견되었다. 르네상스를 통해 고대 그리스 로마의 문화와 경전에 대해 지식인들이 관심을 가진 계기도 이슬람 제국이 유럽에서 패퇴하면서 남겨 두었던 많은 자료를 접하게 되면서부터였다. 중세 시대

의 특징은 기독교와 신학을 중심으로 한 서유럽 그리고 고대 그리스 철학의 정신을 계승한 이슬람으로 요약될 수 있다.

고대와 비교한 중세 사회의 큰 특징은 새로운 권력 계층의 형성으로 볼 수 있다. 고대 그리스의 도시 국가였던 아테네는 소수의 시민(자유민)과 다수의 노예로 이뤄져 있는 구조였고 시민들은 경제 활동에 얽매이지 않고 교양을 위한 자유로운 교육과 혜택을 누렸다. 오늘날 교양 교육을 뜻하는 "Liberal Arts"는 자유민을 위한 교육이라는 뜻이다. 로마 제국에서는 로마 시민권이라는 제도를 통해 자유와 권한을 누릴 수 있었다. 중세에서는 초기 영주 세력들이 혜택을 누렸고 이후 도시 형성을 통해 새로운 시민계급과 문화가 형성되었다. 특히 경제적 관점에서 중세 도시의 형성은 매우 큰 의미가 있다. 당시 도시의 기능은 여러 지역의 농산물을 거래하고 소비하기 위한 역할에 그치지 않고 화폐 경제의 등장과 함께 상공업의 형성과 확대와 관련이 깊다. 특히, 상공업자들은 서로 뭉쳐서 조합을 형성하였으며 상거래의 질서와 공동체 보호 등에 중요한 역할을 담당하였다. 또한, 원거리를 통한 물물거래 및 중개 무역을 통해 막대한 부를 취득하면서 아프리카와 아시아 등 무역의 범위가 점차 확대되었고 이로 인해 새로운 해상로 개척 과정에서 아메리카 대륙의 존재가 알려지게 되었다(여러 일화와는 달리 당시 대부분의 유럽 사람들은 지구가 편평하다고 생각하지 않았다. 이러한 생각이 틀렸다는 점은 이미 아리스토텔레스를 포함한 그리스 사람들도 알고 있었다). 그리고 부를 축적한 신흥 상인 세력들은 정치 권력에도 관여하고 새로운 산업에 대한 투자를 통해 사회 변화를 주도하였다. 이러한 영향력이 후일 르네상스의 탄생에도 이바지한 원동력이 되었다.

유럽에서 봉건제도를 중심으로 새로운 사회 제도가 형성되는 동안 중동 지역에서는 마호메트(무함마드, 모하메드 등으로도 불림)에 의해 새로운 정치종교 권력이 형성되었다. 아라비아반도의 홍해 연안의 작은 도시에서 태어난 마호메트는 일찍 부모님을 여의고 친척들을 따라 무역 활동을 따라다니게 되었다. 그러던 중 하디자라는 거부인 과부 아래에서 일하다 미망인과 결혼하게 된다. 이후 그가 계시를 받아 이슬람을 창시했고, 자신이 탄압을 받자 후일 군사 지도자로서 메디나를 공격한 메

| 그림 3-1 | 이슬람 제국의 설명 |

출처: https://upload.wikimedia.org/wikipedia/commons/2/20/Age_of_Caliphs.png

카 군을 격파하고 점령하였다. 메카를 중심으로 마호메트의 교리를 중심으로 점
차 세력을 확대해 나갔다. 마호메트 사망 이후 4명의 칼리파가 통치하는 칼리파 제
도, 세습 왕조였던 우마이야 왕조로 이어지는 동안 이슬람 제국은 점차 확대되었
고 8세기경에는 아프리카 대륙을 거쳐 이베리아 반도까지 이르게 되었다(Gombrich,
2008). 당시 프랑크 왕국의 카롤루스 마르텔의 항전으로 피레네산맥 너머로까지 세
력으로 확대되지는 않았다. 카롤루스 마르텔은 기독교를 수호한 공로로 로마 교황
으로부터 인정받게 되었다. 그러나 유럽까지 진출한 이슬람 제국의 영향력이 이베
리아반도에서 완전히 사라진 것은 15세기 말로, 700년 이상 오랫동안 유럽에 영향
을 미쳤다.

　　이슬람은 아랍어로 순종이라는 뜻으로 교리상 개종하는 자들은 관용을 베풀
어 받아들이지만, 불신자들을 제거하더라도 죄로 규정하지 않고 있다. 이에 따라
이슬람 제국이 점차 유럽으로 확장되어 가면서 이집트가 가장 먼저 점령당했는
데 당시 알렉산드리아의 도서관에 있던 많은 그리스의 저작들이 이슬람의 교리

와 맞지 않아 불태워졌다. 그러나 그리스의 과학기술과 농경 등 다양한 저서를 중심으로 받아들이게 되었고 이후 이를 기초로 다양한 지식과 문화유산을 흡수하게 되었다. 그리고 이슬람을 통해 번역된 아리스토텔레스의 여러 저서는 다시 유럽을 통해 전해져서 중세 말기 다시 라틴어로 번역되어 지식인들에게 알려지게 되었다.

제2절

## 중세 과학의 특징

중세 시대 초반의 과학은 대체로 고대 그리스 및 로마의 철학자들의 아이디어를 계승하거나 모방한 것들이었다. 아리스토텔레스나 세네카 등은 자연 현상이나 윤리, 지리, 천문 등 다양한 분야에 대한 많은 양의 아이디어를 백과 전서로 집필하였다. 이후 중세 철학자들은 이들의 작품을 번역하거나 이를 토대로 설명하는 일들을 주로 작업하였다. 예를 들면, 고대 그리스 철학자인 헤라클레이데스는 화석이나 목성, 토성은 직접 지구를 중심으로 돌지만, 수성과 금성은 예외적으로 태양 주위를 돌며 각각 29°와 47° 이상을 벗어나지 않는다는 점을 발견하였다(Grant, 1974). 이러한 아이디어는 카펠라, 마크로비우스 등의 서적에도 언급되고 있음을 발견할 수 있다.

중세 과학 및 학문의 발전에 크게 이바지한 것은 수도원이었다. 중세 유럽에서 기독교가 점차 퍼지면서 신의 뜻대로 살고자 하는 사람들이 사회와 구별되어 수련하기 시작했는데 이것이 수도원이다. 성 베네딕트(St. Benedict)는 참회와 동시에 선한 행위를 강조했으며, 그래서 수도원에 사는 수도사들은 기도와 미사 외에도 농사와 여러 서적의 필사도 담당했다. 특히 수도사들은 자연과학과 농경에 관한 그리스의 고서들을 베껴 썼는데 당시 그들에게 농토를 경작하고 작물을 가꾸는 것

이 중요한 일이었기 때문이었다(Gombrich, 2008). 그리고 고대 그리스의 주요 저작을 번역하는 일들도 수도원을 통해 이뤄졌다. 예를 들면, 10세기 중반 스페인 북부에 있던 산타 마리아 수도원에서는 기하학과 천문학에 대해 아랍어로 기록한 여러 저서를 라틴어로 번역하였으며 이탈리아 살레르노 지역에 있던 수도원에서는 그리

그림 3-2 기하학을 연구하는 중세 철학자들

출처: https://upload.wikimedia.org/wikipedia/commons/thumb/4/45/Westerner_and_Arab_practic-
ing_geometry_15th_century_manuscript.jpg/1280px−Westerner_and_Arab_practic-
ing_geometry_15th_century_manuscript.jpg

스 및 이슬람의 의학서적들을 라틴어로 번역하였다. 이후 11~12세기경 많은 성당 학교들이 생기면서 수도원의 역할을 대신하게 되었다. 당시의 다양한 지식은 모두 라틴어로 작성되었기 때문에 일반 시민들은 글을 읽거나 쓰는 것이 불가능했다. 이를 위해 성당에서는 대중을 위해 종교적 교리를 가르치는 문답 학교가 생겨났고, 이것이 인류 역사상 일반 시민을 위한 최초의 교육 기관이 되었다. 대표적인 문답 학교의 스승이 스콜라 철학의 대부 중 하나인 아벨라르이다.

중세 시대의 철학적 흐름은 크게 둘로 나눌 수 있다. 중세 전반부에 나타난 교부 철학, 그리고 이후 나타난 스콜라 철학으로 구분할 수 있다. 교부 철학은 기독교의 초기 주요 교부들에 의해 나타난 철학을 의미하며 기독교에서의 유일신, 부활, 재림 등 주요 개념을 정리하기 시작하면서부터 나타났다. 이러한 활동들을 기초로 니케아 공의회를 통해 기독교의 정통 개념(orthodox)이 정립되었다. 스콜라 철학은 9세기 이후 등장하였으며 철학의 일반적인 목적인 진리 탐구와 인식 등의 문제를 신앙적 관점에서 접근하여 설명하고자 하였다. 이성을 통한 기독교의 이해를 추구한 것으로 고대 그리스의 철학적 관점을 반영하기도 하였다. 특히, 경험과 이성을 강조한 것을 토대로 아리스토텔레스의 사상들이 중요하게 다뤄졌고, 이를 토대로 중세 시대에 많은 학교가 설립되고 연구가 이뤄졌다. 앞서 언급한 수도원 학교 및 성당 학교 모두 이러한 스콜라 철학의 전통 아래에서 출발한 것들로 종교적 관점에서의 세계에 대한 이해의 욕구로부터 나타난 것들이다. 그리고 이러한 지적 욕구는 유럽의 여러 지역에 고등교육 기관(대학)이 설립에까지 이르렀다. 당시의 대학은 교양 과정(liberal arts), 법학, 의학, 신학으로 구성되었으며 옥스퍼드, 케임브리지, 피렌체, 파리 등 유럽 여러 지역에서 대학이 설립되었다. 이처럼 중세에 설립되어 오랜 전통을 가진 대학들을 오래된 대학(ancient universities)이라고 부르기도 한다. 어쨌든 스콜라 철학을 통해 이성을 통한 신의 섭리에 대한 접근이 허용되고 이러한 기초에 따라 많은 과학에 대한 지원과 후원이 이뤄졌다(Hannam, 2011).

중세의 과학적 발전은 앞서 언급한 초기의 대학교, 그리고 수도원의 수도사들에 의해 이뤄졌다. 아리스토텔레스의 운동에 대한 개념은 중세 철학자들에 의해

여러모로 개선되었다. 아리스토텔레스는 물체가 움직이게 만드는 원인으로 원래의 위치로 가려는 속성, 그리고 물체를 둘러싼 공기 때문이라고 보았다. 그러나 6세기경 그리스의 철학자 필로포누스는 이러한 생각에 반박하면서 물체에 부여된 힘이 공기를 통과하면서 저항에 의해 잃어버리고 멈춰 버린다고 주장하였다. 즉, $v = W - R$($v$: 속력, $w$: 물체의 무게, $R$: 저항)으로 간단히 쓸 수 있는데 예를 들어, 돌멩이를 집어 강 건너로 던질 때, 사람의 손으로부터 물체에 힘이 전달되고 힘을 부여받은 물체가 공기 중을 지나면서 힘을 잃어버리고 멈춰 떨어진다는 것이다. 부여받은 힘(impressed force)이라는 뜻의 임페투스는 그의 이러한 생각으로부터 출발한 것이었다. 그의 이러한 생각을 기동력설이라고도 하는데, 안타깝게도 그의 생각은 다른 학자들에게 그다지 매력적이지 않았다. 공교롭게도 약 4세기 이후 이슬람 제국의 천재 과학자였던 이븐 시나 역시 필로포누스와 비슷한 생각을 가졌다. 공기가 물체를 움직이는 매질이 아니라 방해하는 요소라고 생각했으며 공기 안에 일종의 숨은 힘의 덩어리가 있어서 방해한다고 보았다. 이 때, 숨은 힘의 덩어리를 알페트라기우스(Alpetragius)라고 했는데 임페투스라는 단어는 여기서 기인하게 되었다. 14세기의 프랑스 철학자 뷔리당은 임페투스(impetus) 개념을 활용해 물체의 운동을 설명하였다. 그는 질량이 무거울수록, 그리고 속력이 빠를수록 그 힘의 덩어리가 크다고 설명하였다. 예를 들면, 대포를 통해 쇠공을 발사하면 대포로부터 발사되면서 부여받은 임페투스에 의해 날아가고 점점 임페투스를 상실하여 정지에 이른다는 관점이다. 그의 설명은 오늘날의 관점에서 보면 옳지 않지만 질량의 크기와 속도의 크기로 표현되는 운동의 양(quantity of motion)은 바로 운동량($p = mv$, $p$: 운동량)에 해당한다. 또한, 임페투스를 잃지 않으면 물체는 계속해서 운동할 수 있기 때문에 이것이 관성의 개념의 등장으로도 연결된다. 한편, 임페투스 이론에 따르면 진공의 개념은 쉽게 받아들이기 어렵게 된다. 왜냐하면 물체의 운동을 방해하는 요소가 없다면 끝없이 움직여야 하나, 그런 물체나 현상은 지상 어디에도 없기 때문이다.

한편 중세 수도사 중에는 과학에 탁월한 이들이 많았다. 그 일례로 13세기 이

**그림 3-3** 페레그리누스가 관찰한 14세기 나침반의 모습

출처: https://upload.wikimedia.org/wikipedia/commons/4/45/Epistola−de−magnete.jpg

탈리아의 신부였던 페레그리누스(Peregrinus)는 자석의 성질을 실험하였다. 그 결과 자석에는 두 개의 극이 있고 서로 밀거나 끌어당기는 힘이 존재한다는 것을 설명 하였다. 또한 둥근 구 모양의 구조물을 만들고 그 안에 자석을 넣어 구 모양의 표 면에서 자침이 특정한 방향을 가리키게 됨을 관측하였다. 비록 지구가 하나의 자 기장이라는 생각에 이르지는 못하였지만, 자석이 발견된 고대 그리스 이후 거의 1800년 가까이 발전이 없던 자기에 관한 연구에 대해 큰 발전을 이뤄냈다. 한편 토마스 아퀴나스는 아리스토텔레스가 제안한 물체의 운동에 대해 이의를 제기하 였다. 아리스토텔레스는 물체가 낙하할 때 걸리는 시간이 공기(매질)의 밀도와 비례 한다고 여겼다. 그리고 에테르 속을 움직이는 행성들은 아무런 방해 없이 유한한 속도로 돌고 있다고 보았다. 그러나 이러한 주장에 대해 아퀴나스는 진공에서의

운동이 유한하고 연속적이라는 점을 설명하면서 밀도가 0인 진공 상태에서 물체는 걸리는 시간 없이 순간적으로 이동할 수 있게 되는 문제점을 지적하였다. 이러한 물체의 운동에 대한 고민은 물체를 구성하는 비율에 의한 저항, 내적 저항(internal resistance)이라는 개념을 도입하게 되었다. 물체를 구성하는 무거운 원소와 가벼운 원소의 비율에 의한 것으로 흙과 같은 무거운 원소와 공기와 같은 가벼운 원소의 비율이 7 : 1인 물체와 7 : 4인 물체를 낙하한다고 할 때 두 물체의 차이는 바로 내적 저항에 의해서 나타난다고 보았다. 이러한 생각은 근대 과학혁명에 기여한 갈릴레오의 밀도에 의한 공기의 저항 문제에까지 이어진다. 즉, 아리스토텔레스에 대한 중세 시대의 많은 신학자와 철학자들의 고민이 근대 과학혁명으로 이어지게 됨을 알 수 있다. 한편 14세기 프랑스의 교구였던 오렘은 등가속도 운동에서의 평균속도 정리를 이미 갈릴레오에 앞서서 증명하였다. 평균속도의 정리란 등가속도 운동을 하는 물체에 대해 이동한 거리를 측정하려면 $s = \frac{1}{2}v_f t$($s$ : 이동 거리, $v_f$ : 최종 속도, $t$ : 걸린 시간)임을 의미한다. 오렘은 시간−속도 그래프를 이용해 기하학적으로 증명하였는데, A에서 속도 C에까지 점점 증가한 운동과 그것의 1/2에 해당하는 E의 속도로 일정하게 운동한 것과는 이동 거리가 같다. [그림 3−4]와 같이 삼각형 CEG와 ADG의 크기가 같기 때문에 삼각형 ABC와 사각형 ABED의 크기가 동일

**그림 3-4** 오렘의 평균속도 정리의 증명 예시

**그림 3-5**  프톨레마이오스의 지구중심설에 대한 설명

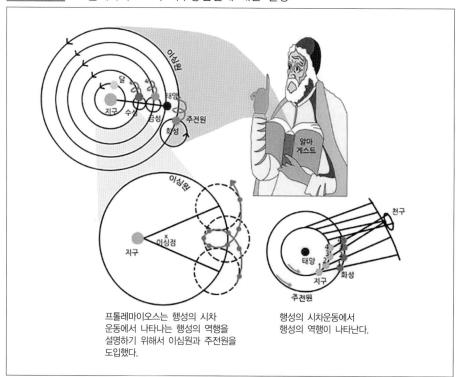

프톨레마이오스는 행성의 시차
운동에서 나타나는 행성의 역행을
설명하기 위해서 이심원과 주전원을
도입했다.

행성의 시차운동에서
행성의 역행이 나타난다.

출처: https://www.scienceall.com/nas/image/201303/201303261142060_ICQTT2LY.jpg

하기 때문이다. 이와 같은 정리는 16세기 갈릴레오에 의해 등가속도 운동을 정리
한 것으로 알려져 있지만 이미 중세의 과학자들은 이러한 내용에 대해 잘 알고
있었다.

중세 시대 과학의 발전에 크게 이바지한 것은 이슬람의 과학자들이었다. 로마
제국의 분열 이후, 그리스와 로마의 문화유산을 접한 이슬람은 과학기술을 중심으
로 깊이 연구하였다. 그리스의 아테네 학당은 알렉산더 제국 이후 알렉산드리아에
지어진 무세이온(영어 단어 'museum'과 같은 어원)으로 이어졌고, 이 문화는 다시 이슬람
제국 아래에서는 지혜의 전당으로 이어졌다. 우마이야 왕조를 몰아내고 들어선 아

바스 왕조는 9세기경 바그다드에 전문 번역 기관을 설립했는데, 그 이름이 지혜의 전당이었다. 중세 이슬람의 과학의 특징을 크게 두 가지로 요약할 수 있는데 하나는 그리스 철학에 대한 모방, 다른 하나는 실험 및 경험적 정신이다(Turner, 1997). 지혜의 전당을 통해 그리스의 많은 고전과 저서들이 아랍어로 번역되었으며, 이슬람의 저명한 학자들은 플라톤과 아리스토텔레스의 저서에 대한 번역으로 알려지게 되었다. 중세 이슬람을 대표하는 학자들로는 아리스토텔레스의 저서를 주로 번역했던 알 킨디, 아리스토텔레스와 플라톤의 조화를 추구했던 아부 나스르, 11세기 의사이면서 해부학에도 능통해 많은 정보를 남겼던 이븐 시나 등이 있다. 이러한 학자들은 모두 왕가의 후원을 통해 연구했던 이들이다. 이것은 마치 아테네 학당을 중심으로 철학과 과학, 윤리, 수학 등을 논의했던 그리스와 비슷한 체제를 갖추고 있다.

<div style="border:1px solid">그림 3-6</div> 이븐 알샤티르가 설명한 행성 운동

출처: https://scx1.b−cdn.net/csz/news/800/2016/4−whatisthehel.jpg

중세 과학의 큰 업적 중 하나는 천문학에 있다. 아리스토텔레스의 지구를 중심으로 한 우주의 구조는 몇 가지 설명할 수 없는 자연 현상이 있었다. 수성과 금성 같은 행성들은 지구에서 특정 각도를 벗어나지 않고 앞으로 갔다가 뒤로 갔다가 방향을 바꾸는 일들이 있었고 행성의 밝기는 일정하지 않고 어두워졌다 밝아지기를 반복하였다. 오늘날의 관점에서 보자면 이러한 현상들은 지구보다 안쪽에 있기 때문에 발생하는 것, 그리고 행성의 궤도가 원이 아니라 타원이기 때문에 지구로부터 거리가 멀어졌다 가까워졌다 하는 문제들이 있었기 때문이다. 당시의 우주관에서는 천상계에 있는 별이나 행성들은 일정한 속력을 따라 원운동을 하는 것이 자연스러운 운동이었기 때문에 이를 설명하기 어려웠다. 그러나 1세기경 이집트의 천문학자였던 프톨레마이오스는 이를 설명하기 위해 새로운 방법을 도입했다. 일단 지구의 입장에서 행성의 진행 방향이 앞뒤로 바뀌는 모습을 설명하기 위해 행성이 원 궤도를 따라 다시 원으로 도는 모습을 상상했다. 이것을 주전원이라 부른다. 행성의 밝기를 설명하기 위해서 도입한 것은 이심이다. 지구가 원의 중심에 있는 것이 아니라 중심이 아닌 다른 지점에 위치해 있다고 가정했는데 이러한 방법을 취해서 행성의 밝기나 크기가 달라지는 문제를 설명하였다. 중세 이슬람의 과학자들도 이러한 관점에 동의했다. 14세기경 이븐 알샤티르의 〈행성 이론의 수정에 대한 최종 질문〉을 살펴보면 태양계의 행성의 움직임을 주전원과 이심으로 설명함을 알 수 있다.

이슬람의 과학자들은 단지 고대 그리스의 철학을 흉내내기만 한 것은 아니었다. 천체의 관측을 매우 정밀한 장치를 이용해 측정하고 기록하는 데에도 뛰어났다. 고대 이슬람의 과학자들은 천구의나 사분의 등을 만들어 활용하였는데 이 중 최고는 '천체 관측의'라고도 알려진 아스트롤라베이다. 아스트롤라베는 시간에 따른 밤하늘의 별자리 위치 등을 측정할 수 있는 장치로 손에 들고도 사용할 수 있는 것이었다. 아스트롤라베는 여러 종류의 판과 바늘로 구성되어 있는데 방위각과 고도를 잴 수 있고 황도 역시 확인할 수 있을 뿐만 아니라 여러 위도에서도 사용 가능한 것이었다. 아스트롤라베는 서부 유럽에서도 매우 관심이 많았던 천

그림 3-7　이븐 알 하이삼의 눈에 대한 해부와 이해

출처: (좌) https://upload.wikimedia.org/wikipedia/commons/f/f2/Alhazen1652.png
　　　(우) https://muslimheritage.com/sites/default/files/new_optics_07.jpg

문 측정 장치였다. 또한, 아랍인들은 지구의 크기 측정에도 관심이 많았다. 지구의 크기를 측정한 최초의 사람은 고대 철학자였던 에라토스테네스였지만 좀 더 정확하게 측정한 것은 아랍인들이었다. 그들은 자오선 상의 1°를 약 56.7마일로 계산하였는데 이를 토대로 환산한다면 지구의 둘레는 약 33,000km이다(실제 지구의 둘레는 약 40,000km이다).

　　이슬람의 과학자들의 실험적 전통은 천문학에서 그치지 않았다. 가장 혁혁한 공을 세운 영역은 해부학과 화학이라 할 수 있다. 13세기 이슬람 제국에는 약국과 병원이 있었으며 터키의 디브릿지에는 당시의 병원에 대한 유적이 남아 있다. 그들은 인체에 대한 해부를 통해 근육과 신경의 구조 등 다양한 모습을 세세히 관찰하였다. 특히 그들은 인간이 어떻게 사물을 보는지도 명확히 알고 있었다. 오늘날처럼 외부로부터 들어온 빛이 수정체를 통과해 빛이 모여 망막의 안쪽에 초점을 맺게 된다는 것을 발견하였다. 이븐 알 하이삼의 해부와 관련된 저서를 살펴보면 안구의 해부와 시신경이 뇌로 연결된 과정을 살펴볼 수 있으며, 사물을 통해 반사된 빛이 망막에 맺히는 경로를 자세히 묘사하고 있다.

그림 3-8 이븐 알 하이삼의 상의 모습 관찰 장면

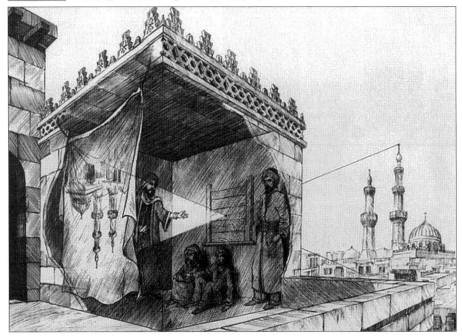

출처: https://i1.wp.com/mvslim.com/wp−content/uploads/2015/06/optics_of_time_03.jpg?fit=758%2C535&ssl=1

이러한 해부학적 지식을 통해 그들은 광학에 대한 지식을 쌓을 수 있었는데 볼록 렌즈를 통과한 빛이 하나로 수렴하거나 오목렌즈를 통과하는 빛이 발산한다는 것 등 렌즈와 거울에 대한 다양한 현상에 대해 관찰하였다. 또한, 어두운 방 안에 외부로부터 빛이 들어올 수 있는 작은 구멍을 낼 경우, 작은 구멍을 통해 들어온 빛에 의해 외부의 모습이 거꾸로 맺힌다는 것도 발견하였다. 이는 오늘날 카메라의 원리와도 동일한 것으로 근대 르네상스에서 카메라 옵스큐라의 발명으로 이어지게 된다(Lüthy, 2005). 이것은 오늘날 초등학교에서도 종종 활용하는 핀홀 카메라의 원리와 같다.

# 중세 예술의 특징

고대 그리스와 로마의 예술이 사실주의를 추구했다면 중세의 예술은 다른 것에 더 관심을 둔 것처럼 보인다. 흔히 중세를 암흑의 시기로 묘사할 때, 고대 그리스로부터 전해 온 아름답고 감각적인 미의 추구가 사라진 점을 지적하기도 한다. 그러나 적어도 건축 양식에 있어서는 그러한 화려함이 사라지지 않은 것을 알 수 있다. 돔을 활용한 비잔틴 양식, 아치 구조를 활용한 로마네스크 양식, 높은 지붕을 표현한 고딕 양식 등 성당의 건축과 부조 등 여러 양식은 오늘날에도 많은 경탄을 자아내고 있다. 그러나 회화로 국한해 본다면 이러한 관점에 동조할 수도 있다. 이는 중세 예술이 사실주의를 추구하지 않았던 점에서 찾을 수 있다. 중세 예술의 대표적인 특징은 상징주의적 접근인데, 구체적인 현상이나 사물의 세세한 묘사보다는 예술 작품이 의미하는 상징과 표현에 중심을 두었다. 이는 사회적 배경을 함께 고려해 보아야 한다. 중세 로마 제국의 붕괴 이후, 이슬람 세력에 대한 대항, 게르만족의 침입 등에 대항할 수 있었던 것은 기독교 세력의 영향이 컸다. 이에 점차 기독교의 수요가 점차 증가했지만, 지식 대부분은 모두 라틴어로 쓰여 있었기 때문에 일반 시민들은 종교적 교리를 스스로 공부하거나 학습할 수 없었다. 이에 종교적 교리와 교훈을 깨닫게 하려고 다른 방법이 필요했는데 그중 하나가 종교 예술이었다. 7세기경 교황 그레고리우스 1세는 "성경이 교육받은 사람들의 것이라면, 그림은 글을 모르는 사람들을 위한 것이다."라고 진술하였다(Hollingsworth, 2002).

성당의 문에 부조로 새겨진 성경에 관한 이야기와 스테인드글라스(stained glass)에 새겨진 성자와 예수 그리스도의 모습들은 모두 이러한 관점에서 이뤄진 것들이다. 특히, 기독교에서는 상징적, 관념적 표현이 많기 때문에 눈에 보이는 그대로 그리기보다는 교리적 내용을 잘 전달하는 것에 중점을 두었다. 예를 들어, 성령의

경우 흰 비둘기로 묘사하며, 권위의 상징은 해와 달과 별로, 성자들에게는 둥글거나 팔각형 모양의 빛살 무늬인 후광으로 표시하기도 하였다. 당시의 회화는 마치 언어처럼 그림을 읽는 방법과 규칙이 있는 것들이며 이러한 규칙들을 모아 살펴보는 것을 도상학(iconography)이라고 한다(Ferguson, 1961).

한편, 중세의 회화는 때에 따라서 원근법을 무시하고 그릴 때도 많았는데, 예를 들어, 장면의 뒤쪽에 떨어져 있다 하더라도 중요한 인물이라면 앞에 있는

**그림 3-9**  지오토의 〈아기 예수와 마리아 그리고 성자들〉(1315-1320)

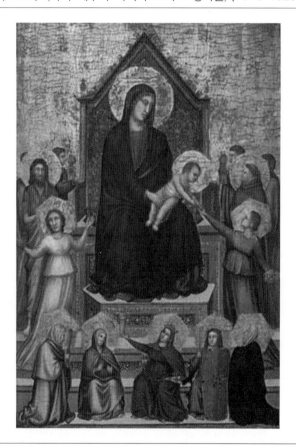

출처: https://i.pinimg.com/originals/48/f1/fb/48f1fbe23203a6dd6e29820a09e1a38e.jpg

존재보다 크게 그려 부각하기도 하였다. 보는 사람들의 주의를 끌고 내용 전달에 목적을 두었기 때문이었다. 기하학적으로 완벽하지는 않았지만 역원근법(reverse perspective or Byzantine perspective)을 활용한 경우를 볼 수 있다(Hauser, 1985). 예를 들면, [그림 3−9]의 경우, 성자들이 보좌에 앉은 마리아와 아기 예수보다 앞에 앉아 있지만, 매우 작게 표현되어 있는 것을 알 수 있다. 역원근법은 원근법과는 반대로 둔 것으로 가까이 있는 것을 작게, 멀리 있는 것을 크게 그리는 방법을 말한다. 이집트 벽화에서 보는 것처럼 중세의 회화에서는 평면적으로 인물을 묘사한 것들을 종종 볼 수 있다.

중세 유럽에서의 예술적 부흥은 카롤루스 대제에 의해 이뤄졌다. 이슬람으로부터의 공격을 막아낸 카롤루스 대제는 로마 제국과 교황으로부터 모두 찬사를 받았으며, 그는 예술에도 매우 적극적으로 후원하였다. 이에 9세기경 작은 르네상스가 그에 의해 펼쳐지기도 하였다. 대표적으로 그는 수도인 아헨에 왕궁을 건설하였고, 라인강의 교량과 독일 및 오스트리아 지역의 여러 성당을 재건축하였다. 또한, 문학에서의 부흥에도 이바지한 바 있다.

한편 중세 과학뿐만 아니라 예술에서도 수도원은 매우 중요한 역할을 담당하였다. 수도원을 중심으로 많은 공예품과 미술품이 제작되었는데, 많은 예술가와 장인들이 수도원에 부속 제작소 출신이었다. 수도원의 부속 제작소는 중세의 미술학교 역할을 담당하였으며 젊은 기술자와 예술가들을 양성하는 데 이바지하였다. 예를 들어, 풀다와 힐데스하임의 수도원에서는 교육을 목적으로 한 제작소가 있어서 수도원과 성당, 영주와 궁정에도 예술가를 길러내 공급하기도 했다(Inama-Sternegg, 1879). 다만 오늘날과 달리 당시의 예술품에는 작가의 이름이 잘 알려지거나 남겨지지 않았다. 여하튼 주로 왕족과 귀족으로부터 출발하였기 때문에 중세 시대의 예술은 종교적이면서도 상위 계층을 위한 예술로 분류되는 것들이 많다. 일반 시민이나 대중들에 의한 예술 작품이 없는 것은 아니지만 대부분의 예술은 종교적이거나 전쟁 등의 서사적인 내용을 담고 있다. 앞서 설명한 것처럼 종교적 맥락에서의 예술은 종교적 내용을 찬미하거나 그 내용을 이해할 수 있도록 하는

다윗과 압살롬의 전쟁, 모건 바이블(638년)

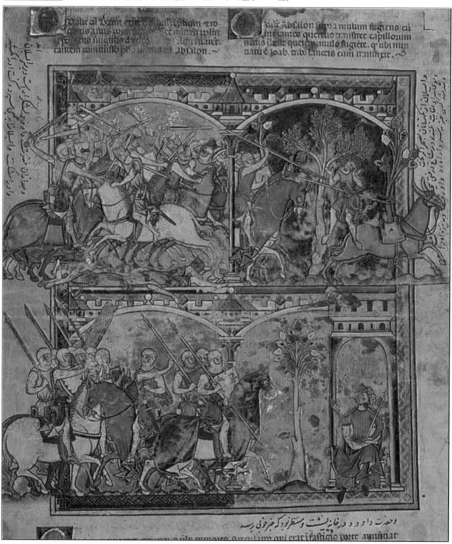

출처: https://upload.wikimedia.org/wikipedia/commons/thumb/0/05/Leaf_from_the_Morgan_Picture_
Bible_－_Google_Art_Project.jpg/800px－Leaf_from_the_Morgan_Picture_Bible_－_Google_Art_Project.
jpg

교육적인(didactic) 요소를 담고 있으므로 그리스나 로마에서 살펴볼 수 있는 사실적이고 감각적인 예술은 찾아보기 힘들다. 종교적 가치의 의미는 세속적인 것과 구별되어야 하는 거룩한 것이기 때문에 이러한 길을 택한 것일 수도 있다.

중세의 많은 예술은 회화보다는 부조나 조각, 공예 등 주로 조형 예술의 형태가 많았다. 이러한 특징은 고대 그리스와 로마에서도 나타나는 것으로 부분적으로 고대 시대의 문화유산의 영향을 받았다고 볼 수 있다. 그러나 성자들에 관한 조각상의 제작은 성상 숭배라는 또 다른 문제를 낳았다. 성자들에 대한 지나친 숭배 문제를 막기 위해 교회는 성상의 제작과 숭배를 금지하는 운동(iconoclasm)이 나타났으며 결국 이로 인해 동로마 제국의 분열과 기독교와 로마 가톨릭의 분열로 이어지게 되었다. 회화에서 원근법의 쇠퇴와는 달리 중세 시대의 부조는 아주 섬세하고 정교했다. 성당과 주요 건축물의 벽이나 성문 등을 종교적 내용과 이야기를 담은 예술 작품으로 덮었다. 대표적인 예로 밀라노의 성당에 있는 청동문을 들 수 있다. 직사각형의 긴 청동문에는 예수 그리스도의 십자가 처형과 부활 등 주요 교리가 각 칸마다 새겨져 있다. 이러한 문을 살펴보면 당시의 주조(moulding) 기술이 상당한 수준에 있었음을 알 수 있다.

많은 예술 작품들은 주로 성당과 교회를 중심으로 형성되었으며, 회화보다는 조각이나 장식 등이 더 많이 남겨져 있다. 이러한 이유에 대해 자세히 알 수는 없지만, 당시 과학기술이나 건축물의 상황을 고려해 추정해 볼 수는 있다. 고딕 양식처럼 높은 첨탑 형태의 건축물에서는 큰 그림을 그리거나 걸 데가 마땅하지 않으며, 또한 건물 내의 채광 문제로 인해 그림은 외부에 그릴 수밖에 없다(스테인드글라스는 성당과 같은 건축물에서의 채광 문제를 해결하기 위해 나온 최선의 방책이었다). 회화를 감상하기 위해서는 별도의 조명이 필요하고, 자칫하면 화재로 소실되기 쉽다. 반면, 건물 외부에 회화를 남기게 될 경우, 비바람이나 온도의 변화에 오래 지속하기 어려우므로 오늘날까지 이어질 수 없다.

중세 시대의 기독교 예술이 표현하고자 하는 것은 성스러움이었다. 세상과 세속적인 것과 구분되는 거룩한 것이었고, 이는 감각적인 미를 거부하게 하였다. 이

그림 3-11 밀라노 성당의 청동문

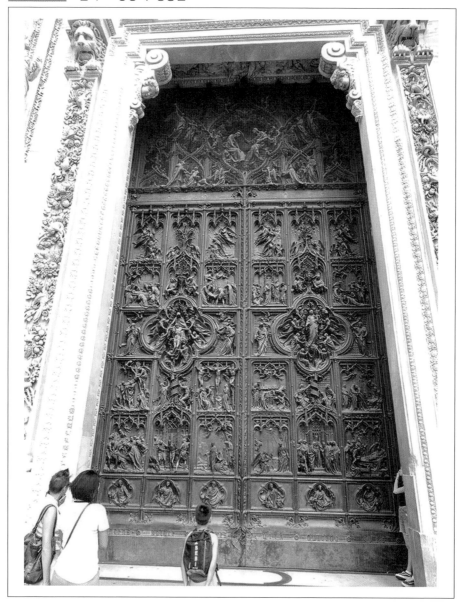

출처: https://upload.wikimedia.org/wikipedia/commons/thumb/5/53/Art_work_on_door_Milan_
  Cathedral_%2CItaly.jpg/800px-Art_work_on_door_Milan_Cathedral_%2CItaly.jpg

러한 미의 관점을 고대 그리스의 철학으로 본다면 플라톤의 관점을 따른 것으로 해석할 수 있다. 플라톤은 아름다움을 이원론적 세계관에 비추어 묘사했는데, 이상 세계의 것을 모방하거나 현상계를 모방한 것으로 구분하였다. 즉, 개념적인 미와 감각적인 미로 구분하였고 개념적인 미를 더 우월한 것으로 여겼다. 중세 시대의 예술은 더욱 개념적인 미라 할 수 있다는 점에서 이러한 주장에 동의할 수 있다. 중세 시대의 철학자이자 미학자인 플로티누스는 미를 추구하는 방법으로서 관조를 제시하고 있다. 그는 화가의 마음속에 떠오르는 관조된 이념이 완전한 것이며, 이는 초자연적이고 초개인적인 것으로 보았다. 그는 본질로부터 현상에 존재하는 물질의 형태로 끄집어내는 것이 바로 회화라고 여겼다. 이러한 그의 생각은 신플라톤주의와 맞닿아 있다. 신플라톤주의는 플라톤의 이원론적 세계관을 발전시켜 계층화된 이데아를 제안한 것이다. 기본적으로 이데아와 현상계로 구분되는 것은 맞지만 이데아는 가장 궁극적이고 본질적인 것으로부터 파생되고, 점차 파생되어 현실로 나타난다는 주장이다. 가장 근원적인 이데아는 일자(hen)로서 모든 사유나 인식을 초월해 있는 궁극으로 보았다. 그리고 일자로부터 파생된 이데아가 누스(nous)로 인간의 이성을 뜻한다. 이성으로부터 파생된 이데아는 영혼(psyche)으로 창조나 생성이 여기에 포함되고 있다. 그리고 마침내 영혼이 투사되어 물질의 형태로 나타난 것이 현상계가 된다. 그러나 주의해야 할 점은 화가의 마음속에 떠오르는 그것은 오늘날의 상상이나 창조와는 다르며 이는 주관적 속성을 배제한다는 점에서 관조나 통찰로 보는 것이 타당하다. 예술에서의 상상력과 창의성이 인정받는 것은 16~17세기 이후 미학적 개념이 정립되면서부터이다. 따라서 예술 작품을 제작하는 활동을 위해 필요로 하는 능력은 자연 현상이나 실재 세계에 대한 모방일 수 없고, 본질을 통찰하고 바라볼 수 있는 이성적 능력에 해당한다.

예술적 관점에서 살펴보면 이성적이고 형식적인 예술의 추구는 이슬람 문화권에서도 발견된다. 고대 그리스의 문화권에 속한 지역들을 포섭한 이슬람 제국은 그리스의 과학기술과 철학에 많은 관심이 있었지만 그들의 관점에서 이교적인 신전 등 많은 건축물을 파괴했다. 그리고 기독교 예술과 달리 건축물의 내·외부를

그림 3-12 코르도바의 모스크의 내부 전경

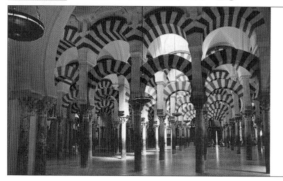

출처: (좌) https://upload.wikimedia.org/wikipedia/commons/9/90/Mosque_of_Cordoba.jpg
　　　(우) https://i.redd.it/lvjuhlgcahkz.jpg

종교적인 장식물로 감싸는 대신 대칭적이고 반복적인 무늬 등을 활용한 형식적 미
를 추구하였다. 이러한 특징은 고대 이집트나 메소포타미아 문명의 예술품에서도
잘 드러난다. 아테네를 중심으로 한 에게해 문명에서는 감각적이고 사실적인 미를
추구했지만, 이슬람의 주요 지역에서는 이와 달리 추상적인 무늬들을 활용하고 있
다. 이러한 사실들은 중세의 예술에서 감각적이고 주관적인 예술의 속성이 아직
등장하지 않았음을 추측하게 한다.

제4절
## 과학과 예술의 접점

　　고대 시대에 택한 과학과 예술의 접점으로 '미'를 기준으로 했다면 중세 시대
역시 비슷한 관점으로 비교할 수 있다. 특히, 앞에서 살펴본 것처럼 중세의 과학과
예술은 모두 고대 그리스의 여러 문화유산을 기초로 세워졌기 때문이다. 중세 시
대의 예술은 플로티누스의 사상으로 대표되며, 그는 예술을 가시적인 현상계를 모

방하는 것이 아니라 현상 너머를 들여다보는 초월적인 세계에 대한 통찰로 인식했
다. 이러한 통찰은 플라톤의 개념적인 미를 따르면서도 예술가의 상상(imagination이
아니라 fantasy)을 받아들이는 아리스토텔레스의 관점이 절묘하게 얽혀 있다. 현상 너
머의 세계를 추구하면서도 이를 매개하기 위해 작가의 상상을 활용하는 관점은 플
라톤의 초월론적 세계에 대한 지향과 아리스토텔레스의 감각적 세계의 지향을 동
시에 담고 있다. 이러한 관점에서 중세 기독교의 예술은 종교적이고 신성한 가치
를 추구하면서도 이를 현실 세계의 반영을 통해 보여주기 위한 노력으로 이해할
수 있다. 중세의 과학 역시 비슷한 관점에서 바라볼 수 있다. 신이 창조한 세계
에 대한 탐구로서의 기능을 했던 과학은 세계 속에 감춰진 조화와 규칙을 가정
하였으며 이를 감각적 관점에서 증거를 제시하고자 하였다. 영원하고 완벽한 우
주의 구조를 지지하기 위해 관찰된 현실을 이론적으로 해석하고 재구성하는 과정
들(지구중심설에서 이심과 주전원의 사용. 천문 현상에 대한 관찰)은 참된 신성함을 나타내고자 하
면서도 섬세하게 이야기를 기록하고 묘사한 중세 기독교 도상들과 대응 관계로 볼
수 있다.

나아가 세계가 가진 미적 가치에 대한 가정은 과학의 근간이 되었다. 오컴의
경제성의 원리는 신이 창조한 세계에 대한 인간의 불완전성을 가정하고 있다. 그
는 인간은 신이 간단한 의도로 만들었는지 복잡한 의도로 만들었는지 알 수 없지
만, 오직 경험적 결과로부터 출발해야 하며, 과학의 전제는 필연적인 인과−관계
가 아니라 가정적이거나 조건부로 표현되어야 한다고 보았다. 더욱 단순하고 경제
적인 것을 추구하는 미적 선호가 과학의 중요한 덕목임과 동시에 이는 신과 인간
의 세계에 대한 한계를 동시에 내포한다고 보는 관점이다. 그리고 세계에 대한 조
화와 일치 등에 대한 관점은 플로티누스가 제창한 신플라톤주의에서 계층화된 이
상 세계와 일반화의 과정과도 관련이 있다. 주어진 현실 세계는 다양하고 복잡하
지만, 근원적으로는 단순하고 공통된 본질로부터 나왔기 때문에 결국 이를 포함하
면서 보편적인 가치를 상상할 수밖에 없게 한다.

한편, 신을 중심으로 한 목적론적 관점의 과학은 당시의 세계를 구성하는 데

에 큰 역할을 하였다. 신에 대한 가정으로 지구중심설에 집착하게 되었다는 오늘날의 편견과 달리 당시의 세계관은 매우 많이 열려 있었다. 예를 들어, 다중 우주에 대한 논의는 중세로부터 이어졌는데 우주 밖에 다른 세계가 있는가, 또 다른 세계를 신이 창조하였는가, 우주는 유한한가 등의 문제는 당시에도 중요한 천문학의 주제였다. 이에 대해 브래드와딘은 참된 신이라면 어디에든 존재하며, 여러 세계에 동시에 존재할 수 있다고 여겼다. 한편, 심플리시우스는 진공이 없는 하나의 거대한 구로 여겼으며, 그 안에는 모든 실체가 들어있는 구조를 제안하였다. 이는 전지전능한 신의 관점을 토대로 신이 없는 곳은 어디에도 없다는 가득 차 있는 우주의 구조(plenum)에 대한 개념으로 이어졌다. 이와 같은 우주에 대한 논쟁은 과학이 실험과 경험 등의 감각적 세계보다는 초월적이고 본질적인 세계를 지향하는 특성을 반영한 것이며, 이는 과학과 예술 모두 감성보다는 이성의 통치를 받고 있었다는 것을 의미한다. 감각과 감성의 시대는 이성의 시대의 끝자락에 이르러서야 이뤄졌다.

# 근대의 과학과 예술

Science from art, Art from science:
History and philosophy of combination of science with art

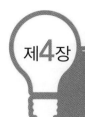

# 제4장 근대의 과학과 예술

## 제1절

## 근대의 시작

유럽의 문화예술의 중흥기를 꼽자면 바로 르네상스(Renaissance) 시기를 들 수 있다. 르네상스는 15~16세기경 유럽에서 일어난 문예 부흥 운동을 말한다. 르네상스의 원어적 의미는 '재생'으로 고대 그리스 로마 문화의 부흥과 재조명을 강조하기 위해 붙여진 이름이다. 16세기 이탈리아의 화가이자 역사가였던 바사리는 중세와 대비하기 위해 중세 예술의 극복으로서의 '미술의 재생'을 강조하였으며, 이후 볼테르나 미슐레가 중세로부터의 전환의 의미를 포함하는 르네상스로 이 시기를 정의하였다. 르네상스는 역사나 예술을 바라보는 관점에 따라서 그 시기를 다르게 정의하기도 하며, 중세의 카롤루스 대제나 오토 대제에 의한 문예 부흥 운동도 르네상스로 부르기도 한다. 그러나 그 시작과 끝을 명확하게 정의할 수 있는 사건이나 시점이 존재하는 것은 아니어서 여전히 많은 이견이 존재한다. 그러나 중요한 점은 고대 그리스 로마 시대의 문화유산에 대한 재조명과 직접적인 인용과 관심이 폭증함으로써 새로운 문화예술 양식이 등장했다는 점이다.

그림 4-1 보티첼리의 〈비너스의 탄생(1484~1486)〉

출처: https://upload.wikimedia.org/wikipedia/commons/thumb/0/0b/Sandro_Botticelli_-_La_nascita_di_
Venere_-_Google_Art_Project_-_edited.jpg/2560px-Sandro_Botticelli_-_La_nascita_di_Venere_-_
Google_Art_Project_-_edited.jpg

르네상스가 모호한 이유는 시간적, 공간적인 경계를 특정할 수 없다는 점이
다. 르네상스의 대표적인 특징으로 간주하는 것이 인본주의(humanism)이나, 실제 르
네상스 시기 이후 예술의 중요 주제는 중세와 마찬가지로 여전히 신과 성인(聖人),
종교에 관한 교리와 내용이었다. 그리고 정치적인 제도나 사회의 제도 역시 중세
시대의 모습과 생활을 근간으로 하고 있어서 급격한 사회적 변화를 가져왔다고 보
기도 어렵다. 또한, 르네상스의 대표적 본산지로 피렌체 지역을 꼽는데, 이미 그
이전에 카롤루스 대제에 의한 오스트리아와 독일에서의 카롤루스 르네상스, 이를
계승하는 10세기 오토 대제의 문예 부흥 운동을 오토 르네상스로 부르기도 하기
때문이다. 다만 동로마 제국으로부터 탈출한 지식인들을 통해 그리스 로마의 주요
고전이 유입되고 이슬람에서 번역된 그리스의 과학기술 등이 알려지면서 이탈리

아의 예술가들을 중심으로 르네상스가 시작되었다고 보는 견해가 가장 지배적이다. 한편, 이탈리아를 중심으로 한 사실적이고 감각적인 화풍은 다른 유럽 지역에서 유사하지만 다양한 다른 모습으로 나타나는 경향이 있으며, 특히 독일과 스위스 등 알프스 산맥 북쪽 지역에서는 예술보다는 종교개혁과 같은 사회적 개혁 운동으로 탈바꿈되기도 했다.

　　르네상스를 이해하기 위해서는 그 등장 배경이 무엇인지 중세로부터 이어져온 과정을 살펴볼 필요가 있다. 중세 유럽의 사회적 측면에서의 중요한 변화를 꼽자면 그것은 도시의 형성과 시민계급의 등장을 들 수 있다. 로마 제국 통치 아래에서 지배 계급과 피지배 계급의 관계로 이어지던 각 지역의 사회는 로마 제국의 분열과 서로마 제국의 붕괴 이후, 장원제를 중심으로 한 봉건제도로 이어졌다. 이후, 가내수공업의 발달과 중개 무역의 형성은 많은 노동력과 시장을 필요로 하였고 그 결과 도시의 형성으로 이어졌다. 도시의 형성은 여러 가지 긍정적인 임무를 수행했는데 그중 하나는 공동체 문화의 형성이다. 주요 도시에 세워진 교회를 비롯한 건축물은 단지 종교적 상징에 그치지 않고 지역의 중요한 공동 자산처럼 여겨졌다. 이에 귀족뿐만 아니라 많은 평민도 재정을 담당하고 노동력을 제공하였다 (Gombrich, 2008).

　　종교적 가치를 통한 지역 공동체의 결속은 국가적 통치 체제가 완결되지 못했던 중세를 버티는 중요한 역할을 담당하였다. 그리고 대규모의 수요에 대응하기 위해 상인과 장인들의 조합이 생겨났는데 이것이 바로 길드이다. 길드는 유럽의 전역에 걸쳐 10~11세기경부터 형성되었으며, 이를 통해 조합 형태의 공동체적 생산 및 유통 관리 시스템이 도입되었다. 그리고 아시아 지역이나 아프리카 지역으로부터 들여오는 고가의 물건들(상아, 향신료, 원숭이 등)을 들여오기 위해서는 원거리의 무역과 많은 해적으로부터 스스로 지켜야 했기 때문에 대규모 상단이 없이는 수행될 수 없는 일들이었다. 토지를 중심으로 한 농업 중심의 사회에서 거래와 중개 무역, 그리고 금융업을 통한 신흥 부유 계층의 등장은 유럽의 정치적 권력 관계 변화에 영향을 미쳤다. 게르만족이나 훈족, 이슬람 세력으로부터 유럽을 지켜내면서

그림 4-2 중세 이상적인 도시의 모습

출처: https://upload.wikimedia.org/wikipedia/commons/1/11/Ambrogio_Lorenzetti_-_Effects_of_
Good_Government_in_the_city_-_Google_Art_Project.jpg

성장했던 교황과 교회의 권력이 등장했다면 르네상스 시대에는 교회나 종교적 건
축과 장식의 생산에 이바지한 신흥 계층의 등장, 그리고 그 대규모 무역을 통제하
면서 점차 나타난 왕정 중심의 체제를 들 수 있다. 즉, 중세 시대를 거쳐 형성된
거대 도시들과 교회와 일상생활을 유지하는 데에 이바지했던 시민계급 및 신흥 부
유 계층이 없었다면 르네상스를 위한 사회적 기초가 마련되지 못했을 것이다. 특
히, 도시의 형성을 통해 어떻게 사회경제 체제를 유지하고 발전시킬 제도와 체계
(governance)가 형성되었다는 점은 당시 유럽의 중요한 관심사였다. 그리고 이를 통
해 나타난 새로운 사회와 경제, 법, 윤리 제도에 관한 연구가 근대 계몽주의로 이
어질 수 있었다. 이러한 르네상스로부터 이어진 계몽주의적 사상들은 18~19세기
우리나라에도 영향을 미쳐서 정약용, 박지원, 서유구 등 실용주의적 사상인 실학
에까지 영향을 미쳤다. 당시 유럽의 변화가 얼마나 파급효과가 큰지 알 수 있는 하
나의 예가 된다.

중세 시대의 도시 형성에 따른 신흥 계층의 등장을 강조하는 이유는 이들이

문화예술과 과학기술에서의 혁신의 중요한 원동력이 되었기 때문이다. 길드와 같은 기업형 조직들의 등장은 중세의 여러 산업에서 독점적 권위를 누리게 하는 데 이바지하였다. 금융업이나 상업, 제조업, 무역 등에서 대단한 지배력을 갖춘 가문들이 생겨났는데 그 대표적인 예가 13~17세기까지 호황을 누렸던 금융에서의 메디치 가문이다. 이외에도 스트로치, 알바치, 비스콘티 등 이탈리아의 여러 지역에는 많은 가문이 있었지만 이 중 메디치 가문이 주목받는 이유는 르네상스의 본산지라고 여겨지는 피렌체에 근거지를 두었고 많은 교황들을 배출했을 뿐만 아니라, 갈릴레오와 미켈란젤로, 보티첼리 등 이탈리아의 유명한 과학자들과 예술가들을 후원했기 때문이다. 메디치 가문의 이러한 역할들로 인해 이종 분야를 접목해 창조적, 혁신적 아이디어를 창출해 내는 기업경영 방식을 메디치 효과(Medici effect)라고 한다(Johansson, 2004). 특히, 이러한 가문들의 경제적 후원은 많은 역작을 남기는 데 이바지했는데 그중 하나가 시스티나 성당이다. 성당 내부의 벽과 천장은 유명한 화가들의 작품으로 치장되어 있다. 보티첼리(Botticelli), 페루지노(Perugino) 등이 벽화를 그렸고, 천장은 미켈란젤로가 약 4년에 걸쳐 천지창조라는 대작을 그렸다. 중세 수도원을 중심으로 공예품을 제작하거나 그림을 그리는 인력들을 길러내기는

**그림 4-3** 바티칸의 시스티나 성당 내부의 벽화
(모세의 시련, 성 베드로에게 열쇠를 주는 그리스도)

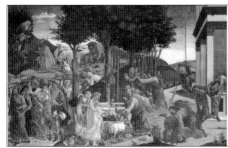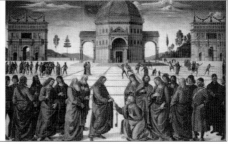

출처: (좌) https://upload.wikimedia.org/wikipedia/commons/thumb/7/77/Eventos_de_la_vida_de_Moisés_%28Sandro_Botticelli%29.jpg/2560px−Eventos_de_la_vida_de_Moisés_%28Sandro_Botticelli%29.jpg
(우) https://upload.wikimedia.org/wikipedia/commons/thumb/1/16/Perugino_−_Entrega_de_las_llaves_a_San_Pedro_%28Capilla_Sixtina%2C_1481−82%29.jpg/2560px−Perugino_−_Entrega_de_las_llaves_a_San_Pedro_%28Capilla_Sixtina%2C_1481−82%29.jpg

했으나 이들의 생활은 대단히 궁핍하였다. 예술 중흥의 도시였던 피렌체나 이탈리아의 예술가들도 다를 바 없었지만 이들은 부호들의 교회와 예술가들에 대한 후원을 통해 이들은 예술 작품에만 전념할 수 있었다. 이후, 귀족이나 왕족들의 그림들도 그리면서 예술을 전문적인 직업으로 선택해 생계를 꾸려가는 예술가들이 나날 수 있었다. 한편, 당대의 부호들은 문화예술 외에도 과학기술에도 투자했는데 그래서 도심으로부터 떨어져 지어야 했던 천문대나 군사적 목적의 기술 연구 등을 위해 과학자들에게 투자했다. 이를 통해 다양한 과학적 업적이 나타나게 된 것이 과학혁명이다.

　새로운 사회경제 체제의 변화를 통해 나타난 부의 이동이 활발한 예술 활동과 과학기술에서의 연구의 기틀이 되었다면 그리스 로마 문화는 그들에게 있어서 아주 좋은 모방의 대상이 되었다. 이슬람 세력과 국경을 맞대고 있던 비잔틴 제국은 외세의 침입을 지켜내는 중요한 수문장의 역할을 감당했으며 11세기 이후에는 십자군 원정으로 더 격렬한 전쟁을 치르게 되었다. 그러나 결국 13세기 콘스탄티노플이 함락되었으며, 마침내 1453년에 완전히 멸망하기에 이른다. 점차 쇠퇴하는 비잔틴 제국으로부터 탈출한 제국의 지식인들은 그리스의 많은 고전과 작품을 가지고 인근에 있는 이탈리아로 이동하는데, 그들의 문화에 관심을 두게 된 문학가와 조각가, 화가들은 그리스 시대의 예술을 탐닉하고 이를 재연하고자 하였다. 한편, 8세기부터 이슬람 세력의 지배를 받았던 스페인은 무려 800년간 이슬람의 지배 세력 아래에 놓였고 이후 북쪽으로부터 프랑크 왕국 등이 남하하면서 점차 옛 영토를 회복하였다. 이를 통해 아랍어로 번역된 그리스의 고전과 많은 유산을 접하게 되었고 이를 다시 라틴어로 번역해 보급하게 된다. 즉, 르네상스의 기폭제가 된 것은 바로 그리스 로마 문화에 대한 유럽에의 소개와 확산이었다.

　무엇보다도 문화예술에서의 변화가 유럽 전역에서 쉽게 일어날 수 있었던 계기를 마련한 것은 인쇄술의 발달이었다. 중세 유럽 당시 많은 서적은 수도원의 수도사를 중심으로 번역되고 필사되어 전달되었다. 그러나 일일이 손으로 써야 했기 때문에 새로운 지식과 발견이 널리 퍼지기 어려웠다. 그러나 15세기 독일의 구

**그림 4-4** 금속활자로 인쇄된 불가타 성서

출처: https://upload.wikimedia.org/wikipedia/commons/2/27/Gutenberg_bible_Old_Testament_Epistle_
of_St_Jerome.jpg

텐베르크가 금속 활판을 이용한 인쇄술을 발명하면서 지식의 유통 속도를 증가하는 데에 이바지하였다. 이로 인해 15세기 이탈리아와 유럽에서는 인쇄소가 설립되었고, 라틴어로 번역된 그리스의 많은 고전이 전 유럽의 지식인들에게 소개되었다.

한편, 유럽에서의 과학혁명은 근대 문화예술의 부흥 운동 이후에 일어났다. 약 1세기 이후 많은 과학자의 탄생과 수많은 업적이 쏟아져 나왔는데 이 시기를 일컬어 과학혁명(scientific revolution)이라 부른다. 과학혁명이라는 말은 영국의 역사가인 버터필드(Butterfield)에 의해 처음으로 붙여졌으며 쿤 역시 과학혁명의 구조에서 과학적 발견을 통한 과학적 이론과 방법의 변화의 시기로 과학혁명을 언급하고 있다(Butterfield, 1997; Gillispie, 2006; Kuhn, 2012). 그리고 과학혁명은 그 분야에 따라 천문학 혁명, 역학 혁명, 화학 혁명, 생물학 혁명으로 구분되는데 일반적으로는 두 거장에 의해 쓰인 책의 출판연도를 기준으로 살피게 된다. 과학혁명의 시작은 1543년 코페르니쿠스가 쓴 〈천체의 회전에 관하여〉, 그 끝은 1687년 뉴턴의 〈자연 철학의 수학적 원리〉로 보는 것이 가장 일반적이다. 물론 이와 같은 정의를 따르게 되면 천문학 혁명만 해당하고, 역학이나 화학, 생물학 등은 모두 이 시기 이후에 완결되거나, 등장하기 때문에 이들을 포괄할 수 없다. 그러나 당시 천체의 구조와 우주관은 사람들의 핵심적인 세계관을 반영하는 것이기 때문에 천문학 혁명을 중심으로 정의한다.

앞서 언급한 것처럼 과학혁명 역시 귀족과 왕족의 투자와 지원 없이는 나타날 수 없었다. 당대의 과학에서의 중요한 관심사는 천체의 운동을 설명하는 것이었으며 밤하늘을 관측해야 하는 특성상 천문대는 도심에서 떨어져 산속에 지어질 수밖에 없었다. 이러한 투자는 주로 왕족과 귀족, 부호의 가문에 의해서 이뤄졌다. 또한, 과학자들의 생계를 잇던 중요한 직업적 수단은 교사였고 피렌체나 런던, 파리 등 중세부터 이어져 오던 오래된 대학들 역시 이러한 후원을 통해 유지될 수 있었고 많은 과학자가 교수로 복무하면서 과학적 발견에 몰두할 수 있었다.

예술가들이 직접 고대 그리스의 고전들과 작품을 통해 영감을 얻고 발전했다

면, 과학자들은 고대의 이론을 바로잡으면서도 그들의 세계관을 통해 성장할 수 있었다. 플라톤이나 아리스토텔레스, 갈레노스, 프톨레마이오스 등에 의해 주장되던 많은 이론의 오류가 개선된 반면, 그들이 추구하는 거대한 사상적 틀은 오히려 이러한 생각을 발전시키는 데 영향을 미쳤는데 근대 과학과 예술의 기반이 된 그 사조는 신플라톤주의이다. 이전 장에서 언급한 것처럼 신플라톤주의는 플라톤의 형이상학적 세계와 현상의 세계의 둘로 구분한 이원론적 세계관을 따르면서도 본질적이고 보편적인 이데아로부터 점차 파생되면서 다양해지고 세분화된 세계를 지지한다. 이로 인해 여러 다른 현상과 분야에 국한되지 않는 본질적인 원리와 설명 체계를 추구하였는데, 이를 통해 서로 다른 분야들의 경험과 기술이 서로 섞이면서 과학과 예술이 서로 조화를 이루며 발전하게 되었다.

제2절

# 근대의 과학

근대 과학에서의 비약적 발전의 시기인 과학혁명의 특징을 세 가지로 요약한다면 다음과 같이 말할 수 있다. 첫째, 실험과 경험을 통한 과학 법칙과 이론의 추구이다. 중세 시대 여러 과학자 중에서도 실험에 관심이 많았던 사람이 있었고, 이슬람의 과학자들은 해부학이나 광학, 천문학에 대한 실험에 능한 이들이 존재했다. 그러나 당시의 과학은 전반적으로는 사변적(speculative)이었으며 감각 경험보다는 논리적인 사고 과정에 집중하는 경향이 있었다. 그러나 과학에서의 특징을 실험과 관찰로 꼽게 된 것은 바로 과학혁명 이후에 나타난 특징이었다. 예를 들면, 보일의 경우, 유리관을 가열해 길게 늘인 뒤 그 안에 수은을 채워 넣으면서 수은의 양이 늘어남에 따라 그 내부의 공기가 얼마나 압축되는지 측정하였다. 이를 통해 나타난 규칙이 기체의 압력과 부피 사이의 관계를 설명한 보일의 법칙($PV = const.$)

이다. 또한, 신의 존재나 무한의 개념 등을 중심으로 진공의 여부를 논의한 중세의 과학자와 달리 이탈리아의 과학자 토리첼리는 수은으로 가득 차 있던 유리주를 뒤집었을 때 나타나는 위쪽 공간의 공백을 통해 진공이 실재할 수 있음을 눈으로 보여주었다. 생물학의 아버지로 불리는 하비(Harvey)는 아주 간단한 실험을 통해 혈액 파도설이 아닌 혈액순환설을 증명하기도 했다. 고대의 의사였던 갈레노스에 의해

**그림 4-5** 윌리엄 하비가 자신의 팔을 묶어 혈액순환설을 검증하는 장면

주장되었던 혈액파도설은 심장이 뛸 때마다 새로운 피가 생성되어 온몸으로 보내지고 다시 계속해서 새롭게 피를 생성해 흘려보낸다는 주장이다. 이에 반해 하비는 피는 온몸을 돌아 순환하며 심장은 이를 수송하는 능동적 역할을 한다고 믿었다. 그는 자신의 주장을 확인하기 위해 자기의 팔을 묶었는데 아주 강하게 결박할 경우, 심장에 의해 수송된 피가 쌓여 팔의 윗부분이 부풀어 오르는 것을 보았고 정맥만 묶게 되면 이번에는 심장으로 돌아가려는 피가 쌓여 팔의 아랫부분이 부풀어 오르는 모습을 관찰하였다. 이를 통해 갈레노스의 생각이 아니라 자신의 생각이 옳음을 주장하였다.

과학혁명이 가지는 또 다른 특징은 전문적 과학자들의 등장과 공동체의 형성이다. 가장 먼저 과학자들의 공동체가 형성된 것은 가장 많은 과학자를 배출했던 영국이었다. 17세기 과학자들의 자발적 모임으로부터 출발한 공동체는 자발적 모임으로 출발하였고 이후 찰스 2세에 의해 왕립협회로 인정을 받았다. 왕립협회는 뉴턴, 험프리 데이비, 조지프 톰슨, 러더포드 등 과학적 발견과 업적에 이바지한 유명한 과학자들이 거쳐 간 과학의 중요한 역사적 산실이기도 하다. 이러한 과학자들의 공동체는 과학적 주장에 대한 토의와 합의를 위한 중요한 장이 되었고 또한 경쟁과 협력에 중요한 역할을 수행하였다. 특히, 왕립협회에서 발간된 〈왕립협회보〉(Philosophical transactions of the royal society)는 가장 처음 발간된 과학 학술지이며, 이를 통해 과학자들의 많은 업적이 공식적으로 인정받을 수 있게 되었다. 이후, 프랑스나 독일 등에서도 영국과 마찬가지로 과학자 공동체가 형성되고 과학자들을 후원하는 제도가 생겨났다. 과학자 공동체의 형성은 과학에서 전문적 방법과 이론의 정교화, 검증 등 많은 긍정적 효과를 가져왔다.

셋째, 과학혁명의 가장 중요한 특징은 바로 자연 현상을 수학적으로 기술하고 설명하기 시작했다는 점이다. 1㏖에 해당하는 분자의 숫자가 $6.02 \times 10^{23}$개로 규정하거나, 화학 반응 전후의 질량이 동일하다는 라부아지에의 질량 보존의 법칙, 기체의 온도와 부피 사이의 관계를 설명한 보일−샤를의 법칙($\frac{P_1 V_1}{T_1} = \frac{P_2 V_2}{T_2}$), 힘과 질량과 가속도 사이의 관계($F = ma$) 등 많은 과학 법칙들이 정량적 관계를 설명하

고 있다. 이러한 측정의 결과는 실험을 통해 이뤄졌으며 그 결과가 타당한가를 판단하는 것은 과학자들의 전문적 공동체, 학술지 등을 통해서 이뤄졌다. 이러한 자연 현상에 대한 수학적 접근은 기계론적 세계관과 관련이 있다. 데카르트나 뉴턴과 같은 근대의 과학자들은 대상 자체를 신성한 것으로 여겼던 고대의 철학자들과 달리 근대에서는 정신이나 형이상학적 세계를 물질적인 세계와 구분된 것으로 여겼으며, 신에 의해 창조된 세계는 기계처럼 아주 규칙적이고 완벽한 도구라고 여겼다. 그래서 마치 기계의 제품들을 해부하듯 자연을 탐구하고 그 속에 있는 규칙을 파악하고자 하였다. 기계론적 세계관은 과학혁명 이후 많은 과학적 발견에도 영향을 미쳤는데, 그 이전까지는 자연 현상에 대한 시각적 모형에 집중했다면 눈으로 확인할 수 없더라도 수학적인 규칙만으로도 만족하게 되었다. 예를 들면, 프랑스의 라그랑주 같은 수학자는 일반화된 3차원 좌표계에서도 운동을 설명할 수 있는 방정식을 만들었는데, 이를 라그랑지안(Lagrangian)이라고 부른다 $(\frac{d}{dt}\frac{\partial L}{\partial \dot{q}} - \frac{\partial L}{\partial q} = 0,\ L = T - V,\ T$ : 운동에너지, $v$ : 위치에너지, $q$ : 좌표축에서의 위치). 이와 같은 수학적 표현을 즐겼던 과학자들은 나아가 초기 조건과 수학적 규칙만 파악한다면 어느 시간이든 반드시 그 모든 정보를 파악하고 예측할 수 있다고 여겼다. 이러한 주장이 바로 결정론적 세계관이다. 수학적 규칙은 현상적으로 설명하기 어려운 것들까지도 정의함으로써 문제 해결을 시도한다. 특히, 20세기에 등장하는 상대성이론이나 양자역학의 많은 개념과 원리들이 이러한 예들에 해당한다. 절대적이고 독립적이라고 여겼던 시간과 공간은 특수상대성이론을 통해 통합되었고, 운동 상태에 따라 시간이나 공간이 변화할 수 있음을 설명하게 되었다. 나아가 일반상대성이론을 통해 시간과 공간, 질량, 에너지가 상호 연관되어 있음을 수학적 관계로 설명하고 있다. 이처럼 과학혁명에서부터 본격적으로 확대된 과학과 수학의 결합은 유럽의 과학의 방향을 뒤흔들었다. 중국의 과학사를 연구했던 니덤(Joseph Needham)은 동양의 과학이 서양의 과학에 비해 앞서 있었음에도 유럽에서와 같은 과학혁명이 일어나지 않은 점에 대해 의문을 가졌다. 그가 얻은 대답은 동양 과학과 서양 과학의 가장 큰 차이점 중 하나가 자연 현상에 대해 수학적 접근을 택했다는 것이었다

(Needham, 1959). 이로 인해 서양의 과학이 더욱 많은 실험과 자료를 분석함으로써 더 많은 과학 이론들을 창출해낼 수 있었다.

문화예술의 부흥 운동이 이탈리아를 중심으로 시작되었다면 과학혁명의 본산지는 바로 영국이었다. 영국이 과학기술의 중심이 될 수 있었던 이유는 여러 가지로 추정해 볼 수 있다. 무엇보다도 영국은 다른 나라에 비해 경험주의적 전통이 매우 강했다. 과학혁명이 일어날 무렵 유럽 대륙에서는 데카르트를 중심으로 합리론이 많은 지지를 얻은 반면, 영국에서는 감각 경험을 통해 얻은 증거를 통해 습득한 지식을 강조하는 사상이 대두되었다(Ladyman, 2002). 이러한 사상의 기초를 설립한 것이 로크(Locke), 베이컨(Bacon) 등 영국의 철학자였다. 경험론을 창시한 로크는 우리의 마음은 백지와 같기 때문에(tabula rasa) 선천적으로 가지는 판단이나 지식에 대해서는 부정적인 견해를 취했다. 또한, 베이컨은 자연 현상으로부터 얻은 감각 경험과 정보를 토대로 규칙을 파악하고, 그 규칙을 다시 대상을 통해 검증하는 귀납의 방법을 과학적 방법의 모형으로 제시한 바 있다. 이에 영국의 많은 과학자는 경험주의적 전통을 따르는 많은 과학자가 생겨났는데, 보일, 후크, 뉴턴 등이 바로 그 예이다. 경험론과 합리론의 대비적인 관계는 이미 고대 그리스 철학부터 시작된 것들인데, 지각 경험을 강조한 아리스토텔레스와 이론적 통찰을 강조한 플라톤이 그 뿌리에 해당한다. 이러한 점들 때문에 과학과 예술의 역사적 변천 과정을 이해함에 있어서 고대 그리스의 철학을 파악하고 특징을 이해하는 것이 중요하다고 강조하였다.

이탈리아를 중심으로 한 르네상스가 고대 그리스의 문화유산을 추종하는 것이었다면 영국을 중심으로 한 과학혁명은 단순한 추종보다는 오히려 극복에 가까웠다. 물론 과학혁명을 통해 나타난 과학에서의 보편적인 여러 법칙이 등장하게 된 것은 신플라톤주의의 영향이 매우 컸다. 하나의 단일하고 보편적인 실재에 대한 가정과 기대로 인해 시간과 공간을 초월해 성립하는 관계와 규칙을 찾고자 하는 노력은 하나의 이상적 세계로부터 현실의 많은 것들이 파생되었다는 믿음 때문이었다. 그리고 이러한 믿음에 따라 오랫동안 정설로 여겨진 그리스인들의 우주관

**109**

갈릴레오가 묘사한 달의 모습

출처: https://upload.wikimedia.org/wikipedia/commons/thumb/7/7b/Galileo%27s_sketches_of_
the_moon.png/1200px−Galileo%27s_sketches_of_the_moon.png

이 통합적 세계관으로 대체되었다.

특히, 이러한 이원론적 세계관의 통합에 가장 이바지한 인물이 갈릴레오이다. 천체의 운동에 대한 주장으로 종교재판에 부쳐진 사실로 더 알려진 이탈리아의 과학자, 갈릴레오는 생각보다 그가 펼친 과학적 주장에 대해서는 많이 알려지지 않았다. 뉴턴의 경우, 뉴턴의 운동 법칙이 있고, 보일도 자신의 이름을 딴 기체의 부피와 압력 사이의 관계를 설명하는 규칙이, 뉴턴의 정적이었던 후크도 용수철처럼 늘어나는 물질에서 늘어난 길이와 힘 사이의 관계를 설명한 규칙($F = kx$, $F$:힘의 크기, $k$: 용수철 상수, $x$: 늘어난 길이)가 있지만, 갈릴레오의 이름이 붙여진 과학적 현상이나 이름은 거의 존재하지 않는다. 그가 망원경을 통해 관찰한 목성의 4개의 위성을 갈릴레오 위성(이오, 가니메데, 유로파, 칼리스토)이라고 부르며 태양중심설의 간접적인 근거로 부르기도 하나, 태양중심설에 대한 아이디어는 이미 코페르니쿠스에 의해 먼저 제시된 바 있고, 당시 풀지 못하던 천체 운동에 대한 설명은 케플러나 뉴턴에 의해 이뤄졌다. 갈릴레오가 과학의 역사에서 주목받아야 하는 이유는 특별히 찾아보기

그림 4-7 │ 치골리가 그린 〈달의 크레이터에 서 있는 성모상〉

출처: https://www.urbanomic.com/wp−content/uploads/2016/04/cigoli_virgin.jpg

힘들다.

후대에 널리 영향을 끼친 본인만의 독창적인 이론 없이도 그가 훌륭한 과학자로 주목받는 이유는 다른 과학자들과는 달리 당시의 우주관을 탈피하고 천상계와 지상계의 통합을 추구했기 때문이다. 당시 과학자들의 중요한 과학적 이슈는 천체의 운동을 설명하는 것이었다. 그래서 망원경을 통해 천체를 관찰하는 일들이 활발하게 이뤄졌다. 그런데 달이 울퉁불퉁한 표면을 가지고 있다는 주장을 한 것은 갈릴레오였다. 당시 다른 과학자들도 망원경으로 달을 관찰하였으면서도 이러한 생각을 하지 못했던 것은 달의 표면은 둥글고 편평하며 단지 반점처럼 얼룩진 것으로 생각했기 때문이었다. 왜냐하면, 이원론적 세계관에 따르면 천상계의 행성들은 영원하고 완벽하며, 그 완벽한 모습의 전형은 원 또는 구라고 생각했기 때문이다. 그러나 갈릴레오는 이러한 생각과 달리 달도 지구와 같을 것이라는 가정으로부터 출발하였다. 해가 떠오를 때 산등성이와 높은 꼭대기는 밝게 빛나지만, 계곡처럼 낮은 부분은 상대적으로 어둡게 된다. 마찬가지로 달도 지구처럼 산과 언덕이 있으므로 밝게 빛나는 부분을 높은 부분, 어두운 부분을 낮은 지대라고 생각하여 아래와 같이 스케치로 남기게 되었다. 이러한 행운이 그에게 겹칠 수 있었던 것은 그가 바로 르네상스의 본산지에 살았으며 자신이 예술에도 능했기 때문이었다. 갈릴레오의 이와 같은 생각은 그의 친구였던 치골리(Cigoli)에게도 전해졌고 그래서 그 화가는 종교적 화풍의 그림에서도 표면이 울퉁불퉁한 달의 모습을 표현하게 되었다. 즉, 지구와 달이 서로 같은 원리가 적용되는 통합적 세계임을 신뢰했기 때문에 가능한 일이었다.

또한, 갈릴레오는 태양의 흑점 관찰을 통해 그 움직임을 설명하였다. 당시 사람들은 태양의 흑점은 지구의 대기에서 일어나는 현상이라고 생각하였다. 왜냐하면, 완벽하고 영원한 천체에서 변화가 생기는 것을 용납할 수 없었기 때문이었다. 마치 자동차의 유리창에 묻어 있는 먼지나 얼룩처럼 지구의 대기에서 일어나는 변화처럼 간주하였다. 그러나 갈릴레오는 지구를 통해 비유적으로 태양의 흑점을 설명하였다. 지구의 대기에 구름이 떠서 바람에 따라 이동하는 것처럼 태양의 대기

그림 4-8    갈릴레오가 기록한 태양의 흑점의 움직임

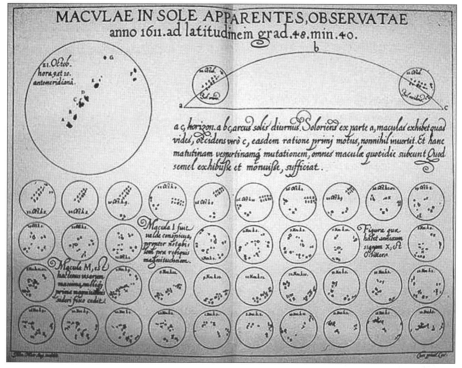

출처: https://history.aip.org/history/exhibits/cosmology/tools/images−tools/first−schneiners−sunspots.jpg

에도 구름이 있어서 이동하는데 이것이 바로 흑점이라고 여겼다. 이와 같이 천상계와 지상계의 통합적 사고를 통해 당시 다른 과학자들이 할 수 없었던 그런 생각들을 할 수 있었다.

그리고 갈릴레오는 통합적 세계관을 토대로 자연스러운 운동(관성)을 새롭게 정의하였다. 고대 그리스인들로부터 출발한 이원론적인 세계관에서는 지상에서의 운동은 직선 운동이 자연스러운 것이지만, 천상에서의 운동은 원운동을 자연스러운 것으로 여겼다. 그러나 이러한 생각과 달리 갈릴레오는 천상이나 지상 모두 원운동이 자연스러운 운동이라고 여겼다. 그는 비스듬한 면을 상상한 뒤, 둥근 물체

를 놓고 굴리면 어떻게 될까 하는 사고 실험을 수행하였다. 만약 마찰이 없다면 원래 출발한 것과 같은 높이까지 도달하게 된다. 그리고 그 지름을 점차 크게 하면 더 멀리까지 이동하겠지만 도달하는 높이는 항상 같게 될 것이다. 그런데 만약 지름이 무한히 크다면 어떻게 될까? 그렇다 하더라도 원래의 높이까지 도달하게 되는데, 다만 곡면이 아니라 평면처럼 보일 것이다. 그래서 결국 자연스러운 운동은 원운동이 될 것이라는 결론에 도달하게 되었다. 기존 세계에 대한 도전적인 그의 생각은 여기에서 그치지 않았고, 물체의 무게와 속도 사이의 관계에 대한 아리스토텔레스의 사상까지 논박하였다. 아리스토텔레스는 물체 본연의 자리로 가려는 성질로 자유 낙하를 설명하려고 하였으며, 물체가 더 무거울수록 더 빨리 떨어지게 된다고 주장하였다. 이에 대해 갈릴레오는 사고 실험을 통해 이러한 주장에 문제점이 있음을 발견하였다. 만약 질량이 2배쯤 차이가 나는 두 개의 물체가 있다고 가정하자($2m, m$). 질량이 2배만큼 무거운 물체는 떨어지는 속력 역시 2배 정도 차이가 날 것이다($2v, v$). 만약 두 물체를 실로 연결해 떨어뜨린다고 하면 질량이 늘어난 것이므로 더 빨리 떨어지게 된다($V=2v+v$). 그런데 다르게 생각해 보면 빠른 물체와 느린 물체를 서로 연결했으므로 두 물체의 평균한 것으로 생각할 수도 있다($V=\frac{2v+v}{2}$). 이처럼 하나의 상황에 서로 다른 두 개의 정답이 존재하므로 논리적으로 타당하지 않다는 점을 들어 아리스토텔레스의 주장은 옳지 않다고 결론짓게 되었다.

갈릴레오가 보여준 통합적 세계에 대한 관점은 다른 과학자들의 생각 속에서

**그림 4-9** 관성을 설명하기 위한 갈릴레오의 사고 실험

도 발견할 수 있다. 16세기 영국의 왕립 의사였던 윌리엄 길버트(Gilbert)는 지구가 하나의 큰 자석과 같다는 주장을 한 최초의 과학자로도 잘 알려져 있다. 그의 생각은 여기에서 멈추지 않았고 밤하늘의 별의 겉보기 운동에서 나타나는, 북극성을 중심으로 회전하는 모습을 자기력으로 설명하려고 하였다. 즉, 천체들도 자기적 특성이 있어서 북극성과 다른 별 간에는 서로 다른 극을 가지고 있어서 자기적 인력으로 인해 끌려와 왕복 운동을 하게 된다고 여겼다(Baigrie, 2007). 뉴턴의 만유인력의 법칙 역시 통합적 세계에서 출발한 것이었다. 천체의 운동을 설명하기 위해 고안된 만유인력의 법칙은 질량을 가진 것이면 천상에 있든 지상에 있든 상관없이 적용된다는 보편적 원리를 내포한다. 결국, 고대 그리스로부터 오랫동안 이어졌던 이원론적 세계관에서 벗어나 하나의 통일된 세계에 적용되는 보편적 법칙을 추구하게 된 것이 바로 과학혁명부터였다. 그리고 이러한 생각에 기틀을 제공한 것은 신플라톤주의였다.

하나의 통일된 관점에 대한 아이디어는 과학 내에서만 그치지 않고 예술까지도 포함하는 넓은 것이었다. 천문학자이면서 신부였던 케플러는 태양계의 행성 운동을 설명하는 3개의 법칙을 발표하였는데, 그 첫째는 태양을 중심으로 지구가 타원 궤도를 따라 돈다는 타원 궤도의 법칙, 둘째는 행성과 태양을 연결하는 선분이 일정한 시간을 따라 지나는 면적은 항상 동일하여 가까이 있을 때는 빠르게 움직이고, 멀리 떨어지면 천천히 움직인다는 면적 속도 일정의 법칙, 셋째는 행성의 공전 주기의 제곱이 궤도의 반지름의 세제곱에 비례한다는 조화의 법칙이다. 그의 이 세 법칙은 〈신천문학〉과 〈세계의 조화〉라는 두 개의 서로 다른 책을 통해 발표되었는데, 특히 조화의 법칙 발견에는 음악과도 매우 관련이 깊었다. 당시 이탈리아를 여행할 기회가 있었던 케플러는 여행 중에 많은 악사를 만나게 되었고, 이를 통해 아름다운 음률에는 화음과 같은 규칙과 조화가 있다는 것을 깨닫게 되었다. 인간이 만든 창조물인 음악에도 조화가 있는데, 신에 의해 창조된 거대한 우주에도 당연히 규칙과 조화가 있을 것이라고 생각하였다(Ferguson, 2002). 그는 이러한 생각을 토대로 천체를 하나의 화음으로 비유하여 설명하였는데, 이를 그가 쓴 〈세계

**그림 4-10** 케플러의 〈세계의 조화〉에서 나타나는 음계를 통한 비유

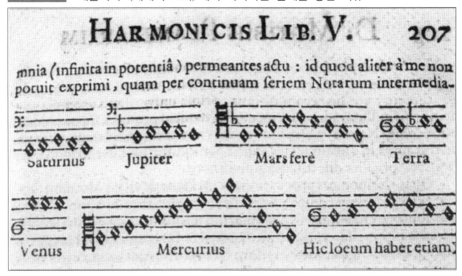

출처: https://miro.medium.com/max/559/1*rBTsR5jZdd9AWD1cZGQyhw.png

의 조화〉에 각 행성을 제시하고 있다. 당시까지는 토성까지만 발견되었는데(천왕성 이후의 행성들은 아직 발견되지 않은 상태였거나 행성이 아니라 별이라고 생각하고 있었다) 그는 각각의 행성을 음계에 비유하였다. 태양에 가까이 있는 행성일수록 공전 주기가 짧으며 그 진동수는 점점 커지게 된다. 음악에서 고음일수록 진동수가 커지고, 진동수가 낮을수록 저음이 된다. 그렇다면 가장 고음이 되는 행성은 수성이고 가장 저음이 되는 행성은 토성이 된다. 실제로 그가 기록한 책의 내용을 살펴보면 가장 높은 음을 기준으로 가장 높은 것은 수성(Mercurius)이며 가장 낮은 것은 토성(Saturnus)임을 알 수 있다(Kepler, 1619; 조헌국, 2014a).

케플러 외에도 만유인력의 법칙 역시 예술의 영향을 받은 것이다. 만유인력의 법칙은 태양계의 행성들의 움직임을 설명하기 위해 고안한 것이다. 케플러는 행성 운동에 대한 3개의 법칙을 만들었지만, 그가 풀지 못한 점은 왜 행성들이 태양 주변을 왕복하는가 하는 점이었다. 그는 우주 어디에나 있는 신의 존재가 계속해서

그림 4-11 | 역제곱 법칙을 설명하는 비유의 예시

출처: https://upload.wikimedia.org/wikipedia/commons/thumb/2/28/Inverse_square_law.svg/1200px－
　　　Inverse_square_law.svg.png

운동할 수 있게 한다고 생각하였다. 뉴턴은 그의 이러한 생각을 토대로 만유인력이
라는 아이디어를 제안하였다. 고대로부터 빛은 신을 의미하는 비유로 종종 활용되
었으며, 특히 천상의 세계는 영혼을 가진 존재들의 세계라고 여겼다. 그리고 신의
존재를 의미하는 빛은 고대나 중세, 근대의 여러 회화에서 종종 후광(halo)으로 표현
하기도 하였다(Ferguson, 1961). 뉴턴은 이러한 어디에나 퍼지는 빛의 속성(enamation)을
토대로 힘의 크기 관계를 유추하였다. 광원 S로부터 빛이 퍼져 나온다고 할 때, 거
리 r만큼 떨어진 빛의 양을 1이라고 가정하자. 만약 거리가 2배가 되면 그 면적은
4배가 된다. 그런데 빛은 사라지거나 새롭게 생성되지 않기 때문에 4배가 된 면적
을 통과하는 빛의 양은 처음과 다르지 않게 된다. 따라서 같은 면적을 통과하는 빛
의 양은 거리가 2배가 되면 1/4로 줄어든다. 만약 거리가 3배가 되면 면적은 9배
로 늘어나므로 같은 면적을 통과하는 빛의 크기는 1/9이 될 것이다. 이와 같은 규

칙을 따르게 되면 거리가 늘어나면 늘어날수록 같은 면적을 통과하는 빛의 크기는 제곱에 반비례하게 된다. 이와 같은 과정을 통해 나타난 것이 역제곱 법칙이다. 만유인력의 식 $F = G\dfrac{m_1 m_2}{r^2}$ ($F$: 힘의 크기, $G$: 만유인력 상수, $m_1$, $m_2$: 두 물체의 질량, $r$: 거리)에서 거리의 제곱에 반비례하는 형태가 나타나는 것이 그 이유 때문이다. 만유인력의 법칙은 그가 쓴 〈자연 철학의 수학적 원리〉에 드러나 있으나 실험적으로 이러한 접근이 타당한지는 전혀 나와 있지 않다. 실제 실험적으로 만유인력의 법칙이 타당하다고 밝혀진 것은 이 책이 출간된 지 약 100년 후인 1792년 캐번디시(Cavendish)가 비틀림 진자를 이용해서 측정하면서였다. 예술 작품에서 표현되는 빛의 속성으로부터 유추를 통해 얻어 낸 아이디어였다.

제3절

## 근대의 예술

근대 과학에서의 특징이 천상계와 지상계의 통합을 통한 보편적 법칙의 추구라고 한다면, 예술 역시 사물과 대상을 묘사하기 위한 보편적 방법들이 형성되었다. 그 대표적인 방법이 바로 선원근법이다. 선원근법은 기하학을 이용해 묘사하고자 하는 대상이나 물체의 거리감을 표현하는 방법으로, 이탈리아의 건축가였던 브루넬레스키(Brunelleschi)가 건축물의 조감도를 그리기 위해 처음 도입된 것이었다. 그가 제안한 선원근법을 활용해 회화로 처음 표현한 사람은 15세기 이탈리아의 화가 마사치오(Masaccio)였다. 그는 자신이 그린 방법이 맞는지 확인하기 위해 독특한 방법을 활용했는데, [그림 4-12]와 같이 자신이 그린 그림의 뒷면이 얼굴을 향하게 한 뒤, 자신이 그린 건축물을 마주보고 섰다. 그리고 그림에 작은 구멍을 뚫고 거울을 마주보게 하고 두면 거울을 통해서 자신이 그린 그림을 보게 된다. 그리고 거울에 비치는 면 밖은 자기가 직접 그린 건축물을 볼 수 있다. 이때 원근감이 제

**그림 4-12** 마사치오의 〈성삼위일체〉와 브루넬레스키의 선원근법에 대한 방법

대로 표현되었다면 거울을 통해 나타나는 그린 건축물과 실제 건축물의 윤곽선이 잘 들어맞게 될 것이다. 이와 같은 방법을 활용해 그린 그림이 마사치오의 〈성삼위일체〉라는 작품이다. 당시 이 그림을 본 사람들은 마치 벽이 뚫린 것 같다고 고백할 만큼 충격적이었다.

선원근법의 도입은 회화에서 큰 변화를 가져왔는데 중세 시대의 구체적 대상이나 사물에 대한 재현보다는 그것이 가진 의미 전달에만 치중했다면, 르네상스 시기 이후의 그림들은 동일한 종교적 주제를 다루더라도 사실적이고 감각적인 묘사에 치중하게 되었다. 즉, 플라톤에 의해 경시되었던 자연 현상이나 현상계에서의 감각적 아름다움에 다시 관심을 끌게 된 것을 말한다. 이에 따라 예술의 목적은 아름다움을 포함하는 대상의 재현(representation)이 되었다. 선원근법의 도입으로 인해 나타난 또 다른 특징은 전경과 배경의 구분이다. 선원근법을 소실점을 통해 공

간을 구성하고 그에 따라 여러 대상이나 인물들을 배치하게 된다. 이전과는 달리 전경 외에도 배경이 중요한 역할을 하게 된 것이다. 그림을 감상하는 사람들의 시선은 자연스럽게 소실점으로 쏠리게 되기 때문에 소실점 부근에 중요한 인물이나 사건을 배치하는 게 유리하다는 점을 점차 깨닫게 된다(점차 깨닫게 된다는 의미는 초기 르 네상스에서는 전경과 배경의 구분만 이뤄졌을 뿐 구도에 대한 개념이 자리잡히지 않았기 때문이다.). [그림 4-3], [그림 4-12]를 살펴보면 소실점이 어떻게 구성되는지에 따라 보이는 모습들이 달라져 보임을 알 수 있다. 1481년경 페루지노가 그린 〈성 베드로에게 천국의 열쇠를 주는 그리스도〉라는 그림에서 소실점은 건물에 있고 중요한 사건은 그림 하단에 있어서 시선이 분산된다. 그러나 18세기에 다비드가 그린 〈호라티우스

**그림 4-13**　자크 루이 다비드의 〈호라티우스 형제의 맹세〉

출처: https://upload.wikimedia.org/wikipedia/commons/3/35/Jacques−Louis_David%2C_Le_Serment_
　　 des_Horaces.jpg

의 맹세〉를 보면 소실점과 등장인물의 위치와 몸짓 등을 통해 나타나는 그림의 구도가 훨씬 안정적인 것을 알 수 있다. 이처럼 선원근법은 대중들뿐만 아니라 당대의 화가들에게도 매우 큰 영감을 주었고, 19세기에 이르기까지 선원근법은 모든 화가가 따라야 할 보편적 법칙처럼 여겨지면서 점차 정교해졌다.

브루넬레스키에 의해 고안된 선원근법은 르네상스의 여러 화가를 거치면서 좀 더 정교해지고 복잡해졌다. 소실점을 통해 원근을 나타내는 방법은 같은 크기의 사물들을 비교하는 데에는 유리했지만 서로 떨어진 거리를 표현하는 것은 어려운 문제였다. 예를 들어, 일정한 간격으로 심은 가로수 길을 바라보면 멀리 있는 나무일수록 점점 작아지는 것은 알 수 있으나 나무 사이의 거리를 얼마나 짧게 할 것인가 하는 것은 어렵다. 이러한 문제를 해결한 것이 알베르티(Alberti)였다. 그는 기하학적 비례를 통해 이러한 문제를 해결하였다. 선원근법에서 소실점은 화가가 대상을 바라본 눈높이와 위치를 의미한다. [그림 4-14]에서 소실점이 캔버스의 가운데 위쪽에 있으므로 화가는 가운데에서 보고 있다는 것을 말한다. 이때, 화가는 캔버스의 왼쪽으로 벗어나 그리려는 대상을 바라보면 소실점은 캔버스 밖에 위치

**그림 4-14**  바티스타의 선원근법에 대한 설명

한다. 이때 새로 나타난 소실점으로부터 캔버스의 아래에 일정한 간격으로 떨어진 지점들을 서로 선분으로 잇는다. 이 경우, 캔버스와 선분이 맞닿는 점이 생기는데 캔버스의 가로축과 평행하도록 선을 긋는다. 그러면 이 선의 간격이 소실점에 가까워질수록 그 거리가 좁아지는데 이것이 거리의 원근을 나타내는 선이 된다. 만약 화가가 제대로 그림을 그렸다면 각각의 사각형을 가로지르는 대각선을 그었을 때 모두 만나게 됨을 알 수 있다. 이것은 삼각형에서의 비례를 이용한 것으로서, 삼각형 ODB가 있을 때, 꼭짓점의 높이를 O'로 바꾸게 되면 삼각형 O'BD가 형성된다. 이 때, 선분 AE와 선분 BD가 평행하다면 $\overline{OA} : \overline{OB} = \overline{AC} : \overline{BD}$이며, 새롭게 형성된 삼각형에서도 $\overline{O'C} : \overline{O'B} = \overline{CE} : \overline{BD}$이므로 소실점을 새로 찍더라도 비례 관계는 바뀌지 않게 된다. 이러한 기하학적 방법을 활용한 알베르티는 〈회화

그림 4-15 뒤러가 류트를 그리는 모습

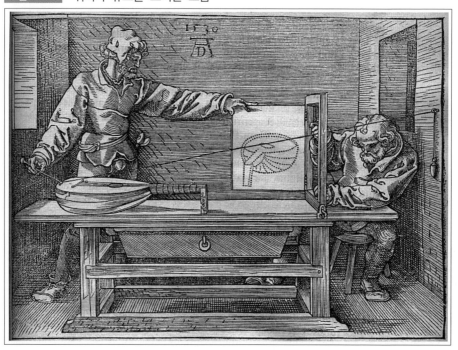

론〉을 쓰면서 화가가 배워야 할 지식 세 가지로 인문학과 기하학, 과학을 제안하였다(Sinisgalli, 2011).

알베르티가 철저한 기하학적 규칙에 따라 그림을 그리려고 했다면 뒤러는 인간의 눈이 사물을 바라보는 방법에 기초해 그림을 그리고자 하였다. 15세기 독일의 천재 화가였던 뒤러(Dürer)는 실과 그리드를 활용해 원근을 표현하는 기발한 방법을 활용하였다. 오늘날 우리는 사물에 반사된 빛이 우리의 눈으로 들어와 망막에 맺힌 상을 시신경을 통해 뇌로 전달해 시각적 정보를 인식한다는 것을 알고 있지만, 당시 유럽에서는 이러한 사실을 아는 사람이 많지 않았다. 그러나 뒤러는 사물을 통해 반사된 빛이 눈을 통해 들어옴으로써 본다는 사실을 깨달았고 그 경로를 좀 더 정확히 찾기 위해 실을 활용하였다. 시선이 위치하게 되는 한 점에 실을 묶은 뒤 화가의 앞에 놓인 류트의 각 부분에 실을 팽팽하게 연결했다[그림 4-15] 참조). 그러면 팽팽한 실은 화가의 앞에 놓인 그리드를 통과하게 되는데 이때 그리드의 몇 번째 칸에 통과하는지를 보고 그대로 옮겨서 나타내는 방식이다. 이러한 그림이 가능했던 이유는 그가 단지 그림을 그리는 기술만 뛰어난 사람이 아니라 광학이나 기하학, 해부학에도 능했기 때문이었다. 이처럼 도구와 과학을 활용해 예술에서의 선원근법은 시간이 지나면서 점차 정교해져 갔다.

예술가들의 과학에 대한 활용의 특징 중 하나는 광학이다. 특히 거울과 렌즈는 예술가들의 그림 소재로도, 또한 그림을 그리기 위한 중요한 방편으로도 활용되었다. 반 에이크, 뒤러, 캉팽(Campin), 베르메르(Vermeer) 등 네덜란드와 오스트리아 지역의 화가들이 특히 이러한 영역에서 재능을 보였다. 단순히 평면거울만을 사용한 것이 아니라 볼록하거나 오목한 구면 거울과 렌즈를 그림에 종종 등장시켰다. 예를 들면 [그림 4-16]에 나타나는 것처럼 캉팽은 왼편에 어린 양을 들고 서 있는 남자의 뒤편에 거울을 두거나 거울에 비친 자화상을 그리기도 하였다. 앞서 뒤러의 예처럼 빛의 경로를 따라가는 방식을 광선추적법이라고 하는데 광선추적법은 기하학과 함께 많이 활용되었고, 도형을 통해 빛을 작도할 수 있게 되면서 거울과 렌즈의 특성에 대해 더욱 자세히 알게 되었다. 특히 북유럽의 화가들은 이러한

그림 4-16 캉팽이 그린 성녀의 모습

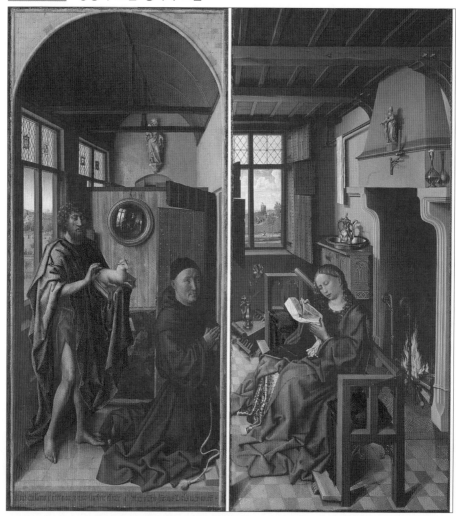

출처: https://upload.wikimedia.org/wikipedia/commons/thumb/6/6e/Werl-Triptychons.jpg/1280px-
Werl-Triptychons.jpg

방식의 예술 작업에 익숙하였으며 단순히 보고 그리는 묘사 기술뿐만 아니라 거울
이나 렌즈에 대해서도 잘 이해하고 있었던 것으로 보인다(Edgerton, 2009; Harbison,

1995). 거울이나 렌즈에서의 물체의 거리와 상의 거리 등을 설명하는 광학적 법칙인 얇은 렌즈의 법칙($\frac{1}{a}+\frac{1}{b}=\frac{1}{f}$, $a$: 렌즈로부터 물체의 거리, $b$: 렌즈로부터 상의 거리, $f$: 렌즈의 초점 거리)이 17세기 후반에서야 등장한 점을 생각한다면 예술가들의 과학에 대한 이해 수준이 얼마나 높았는지 짐작할 수 있다.

예술가들의 광학에 대한 이해를 보여주는 직접적인 예로 반 에이크가 그린 〈아르놀피니의 초상화〉를 들 수 있다. 1434년 유화로 그린 이 그림은 어느 부부의 결혼식 장면을 그린 것으로 추정되는데 두 남녀의 뒤편으로는 둥근 거울이 보인다. 이 거울에 나타나는 사람이나 사물의 모습은 둥글게 휘어져 보이면서도 똑바로 서 있는 모습을 띠는데 이를 통해 볼록 거울임을 알 수 있다. 일부 과학자들은

**그림 4-17** 반 에이크의 〈아르놀피니의 초상화〉 및 이를 확대한 모습

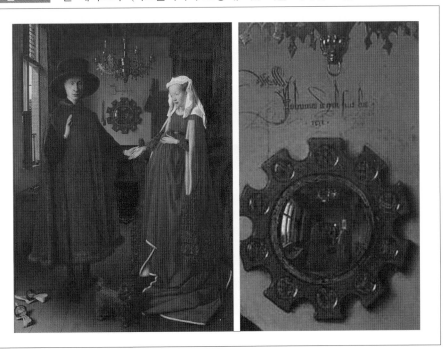

출처: https://upload.wikimedia.org/wikipedia/commons/thumb/3/33/Van_Eyck_-_Arnolfini_Portrait.jpg/
　　　1024px-Van_Eyck_-_Arnolfini_Portrait.jpg

저 그림에 등장하는 거울에 주목해 작가가 보고 그린 것인지, 상상해서 그린 것인지 알고 싶어 했다. 선원근법을 통해 예상되는 구면 거울의 크기를 고려해 시뮬레이션해 본 결과 실제 거울과 매우 유사함을 알아냈다(Criminisi et al., 2004). 실제 거울의 경우, 거울의 두께와 빛의 파장에 따라 발생하는 왜곡(aberration)이 존재하는데 이 결과가 매우 유사하게 나타났고, 이는 화가가 거울 속 장면을 상상해서 그려 넣은 것이 아니라 직접 보고 그렸다는 것을 의미한다.

그렇다면 또 다른 문제가 발생하는데 거울 속에 장면들을 실제 보고 그렸다면 화가의 모습은 거울 속에 그대로 비춰게 된다. 그림의 바닥에 있는 플로어나 벽면의 평행한 선들이 어느 점에서 만나는지 연장해 보면 소실점은 대략 두 남녀의 손이 있는 위치에 놓이게 되므로 화가는 거울이 보이는 정면에 있음을 알 수 있다. 화가가 보이는 그대로 그렸다면 자신의 모습이 거울에 그대로 나타나게 되지만 실제 거울 속에 등장하는 사람은 두 부부의 모습과 한 명의 하녀의 모습 외에는 찾아볼 수 없다. 또 다른 과학자들은 실제 이 그림을 어떻게 그렸을까 추적한 끝에

그림 4-18    〈아르놀피니의 초상화〉를 그리는 방법에 대한 시뮬레이션

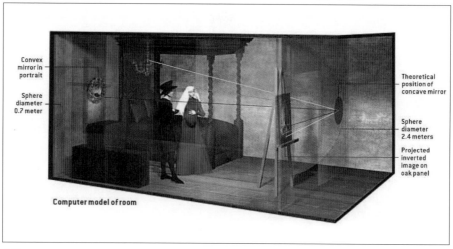

출처: Stork, 2004.

126

그림을 위해 또 다른 거울을 활용해서 그렸다고 추정하였다(Stork, 2004). 손을 잡은 두 남녀의 정면에 오목 거울을 놓고 화가는 두 남녀를 등진 채 한쪽으로 비켜 앉아 캔버스를 그렸을 것으로 추정한다. 이 경우, 오목 거울에 비친 모습은 좌우와 상하가 뒤바뀐 거꾸로 된 모습으로 캔버스에는 거꾸로 서 있는 모습으로 그린 뒤, 그림을 완성하면 다시 180도 돌렸을 것으로 추정할 수 있다. 이와 같은 사례는 당시 예술가들의 과학적 이해 수준을 나타내는 단편적인 예이다.

선원근법의 발전에 과학과 수학이 이바지한 것처럼 해부학 역시 르네상스 시기의 많은 예술가에게 영감을 주었다. 당시의 화가들은 인체에 대한 보다 사실적이고 섬세한 묘사를 위해 근육의 구조나 모양 등 해부에 많은 관심이 있었다. 당시에는 신원 불명의 사체나 가족이 없이 병사한 환자들의 시체를 구하기가 쉬웠는데 이러한 사체를 해부하는 것은 어려운 일이 아니었다. 다 빈치를 비롯해 미켈란젤로, 라파엘로 등 많은 화가는 관찰과 묘사를 위해 직접 해부를 하거나 해부 과정에 참여하기도 하였다. 이렇게 해서 그린 많은 해부도가 지금까지 전해지고 있다. 이에 따라 인체의 근육과 골격 조직, 신경이나 혈관 등에 대한 세부적인 해부도를 남긴 사례들을 쉽게 발견할 수 있다. 16세기 벨기에의 외과 의사였던 베살리우스(Vesalius)는 생물학의 아버지로 불리는 하비(Harvey)와 함께 해부학에 이바지한 중요한 인물이다. 그는 자신의 해부학 수업에 직접 화가들을 초청해 해부도를 그리도록 함으로써 인체에 대한 해부학적 정보를 기록한 도록을 남기기도 하였다.

이처럼 예술가들이 기하학이나 광학, 해부학 등 수학과 과학을 적극적으로 활용하게 된 이유가 무엇인지 깊이 생각해 볼 필요가 있다. 당시 화가들의 예술의 목적은 그리스와 로마를 거쳐 르네상스에 전달된 고전적 문화유산에 관심이 많았고 이러한 작품들은 대체로 감각적이고 현실적이었다. 아리스토텔레스가 추구하는 감각적인 미에 대한 중요성을 인식했으며 이에 따라 주어진 대상의 면밀한 관찰을 통해 대상의 감춰진 면까지 포함해 정확히 묘사하고 재현하는 것을 중요하게 여겼다. 이것은 마치 과학자들이 자연 현상을 관찰하고 실험함으로써 자연 현상의 관찰을 통해 감춰진 이론과 법칙을 찾아내고자 하는 것과도 유사하다. 이에 당시의

**그림 4-19** 베살리우스가 남긴 해부도 중 일부

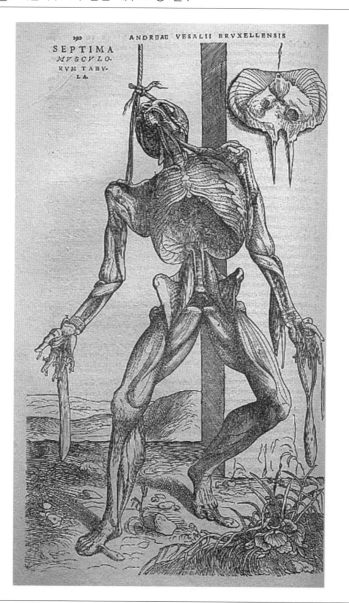

출처: https://upload.wikimedia.org/wikipedia/commons/thumb/2/23/Vesalius_Fabrica_p190.jpg/
640px−Vesalius_Fabrica_p190.jpg

예술가들은 마치 과학자처럼 사물을 분석하고 관찰하였으며 가장 잘 표현할 수 있는 방법으로 과학적 기법과 장치들을 활용하게 되었다. 미학적 관점에서 보면 르네상스 시기의 예술은 감성보다는 이성적 관점에서의 접근이 보다 두드러진 시기였으며, 오늘날 예술에서 강조되는 상상력과 창조성과는 거리가 멀었다. 당시의 예술가들과 철학자들이 생각한 상상은 미처 관찰되지 못하거나 관찰할 수 없는 부분을 추론하는 것으로 일종의 통찰에 가깝다고 할 수 있다. 예술가의 자유로운 사고와 창작을 위한 상상은 르네상스 시기에도 여전히 예술가의 덕목으로 받아들여지지 못했다(박일호, 2019). 이는 점차 예술에서 실재론을 강조하는 흐름을 연 것으로 이후 18~19세기를 거치면서 사실주의나 자연주의 화풍이 등장하게 된다. 그러나 실재론적 관점에서 살펴보더라도 르네상스의 예술이 모든 것을 해결한 것은 아니었다. 르네상스 예술의 대표적 창조물인 선원근법은 물체의 형태나 윤곽은 잘 묘사할 수 있지만 물체의 색깔을 있는 그대로 나타낸 것은 아니었다. 실제로 르네상스 시대의 회화를 살펴보면 아무리 멀리 있는 물체라 하여도 아주 가까이 있는 것처럼 또렷하며 색상 역시 다양하거나 천연의 색상을 보이지는 못하고 있다. 이러한 색깔에 대한 관심은 이후 화가들에게 주요한 관심사였고 빛에 따라 색깔이 달리 보인다는 점은 화가들에게 빛의 중요성을 깨닫게 해 이후 바로크 시대와 낭만주의, 인상주의로 향하면서 점차 색에 대한 이해와 중요성을 인지하도록 하였다.

제4절

## 과학과 예술의 통합

앞서 살펴본 것처럼 15~17세기 과학과 예술은 서로 호혜적 관계를 보이며, 많은 예술가와 과학자들이 과학과 예술의 관점을 통해 새로운 예술 작품을 창조하고 과학 이론을 정교화하는 데에 이바지하였다. 과학과 예술이 하나로 연결될

수 있다는 관점은 모든 것이 보편적이고 단일한 가치로부터 출발한다는 신플라톤주의와 매우 깊이 관련되어 있다. 보편적이고 종합적인 사고 과정과 법칙의 등장은 바로 과학혁명 이후에 나타났으며 이러한 특징은 19세기까지 계속 이어지게 된다.

그렇다면 어떤 가치가 과학과 예술을 서로 관통할 수 있을 것인가? 그것은 바로 아름다움이라 할 수 있다. 고대 그리스 철학자들은 여러 가지 종류의 아름다움을 표현했는데 그 중 대표적인 것이 피타고라스 학파가 제안한 하모니아이다. 자연을 하나의 숫자로 여긴 그들은 자연 현상에서도 숫자적인 규칙이 나타날 것이라고 생각했으며 이를 하모니아라고 불렀다. 한편, 예술에서의 시각적 조화와 규칙을 시메트리아(symmetria)라고 불렀는데 과학에서의 수학적 기호나 공식, 형태에서 나타나는 대칭성이 바로 그 근거가 될 수 있다. 한편, 신플라톤주의에 따른 공통되고 통일된 법칙의 선호는 통일성(uniformity) 또는 단순성(simplicity)으로 간주할 수 있다. 결국, 예술에서 추구하는 가치가 과학에서도 통용되며 이를 통해 과학과 예술이 서로 연계되었다고 할 수 있다.

**그림 4-20** 내행성의 역행 운동에 대한 지구중심설의 설명

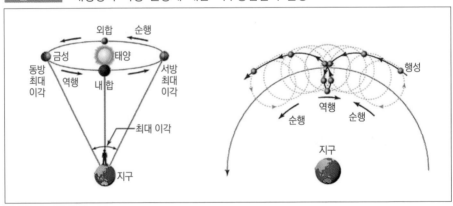

출처: (좌) http://study.zumst.com/upload/00-N33-00-41-11/4_1_25_3_%EA%B2%89%EB%B3%B4%EA%B8%B0%EC%9A%94%EB%8F%992.jpg
　　　 (우) http://study.zumst.com/upload/00-N33-00-41-09/4_1_25_1_%EC%B2%9C%EB%8F%99%EC%84%A42.jpg

과연 이러한 주장이 타당하다고 볼 수 있을 것인가? 고대 그리스 로마 문화의 산물이었던 지구중심설에서, 근대 과학의 산물인 태양중심설로의 변화 과정을 통해 이러한 주장이 맞는지 살펴보고자 한다. 프톨레마이오스가 제안한 지구중심설은 제안 초기부터 몇 가지 과학적 도전을 받게 되었다. 그중 하나는 겉으로 보기에 행성이 한 방향으로 움직이다가 다시 뒤로 되돌아가는 현상(역행 운동)이었다. 만약 지구가 중심에 있고 나머지 행성들이 지구의 주변을 돌게 될 경우, 한 방향으로 움직이다가 반대 방향으로 움직이는 일은 존재하지 않게 된다. 게다가 이러한 일들은 당시의 세계관과도 맞지 않는데 행성과 별이 존재하는 천상계는 영원불멸한 곳으로 태양처럼 원운동을 반복하는 것이 자연스러운 운동이라고 여겼다. 그래서 천문학자들은 이 문제를 해결하기 위해 지구 주변을 돌면서도 또 다른 작은 원(주전원)을 그리면서 돈다고 가정함으로써 행성의 겉보기 운동이 바뀌는 것을 설명하였다. 그리고 천체 관측에 대한 자료가 점차 쌓이면서 발견하게 된 또 다른 현상은 행성의 크기가 주기적으로 변한다는 점이었다. 지구가 원의 중심에 있게 되면 거리가 같으므로 행성이 운동하더라도 그 크기는 변함없이 같아야 한다. 그러나 태양이나 가까운 행성들의 크기가 커졌다가 작아졌다 반복하는 현상을 관찰하면서 이를 해결하지 못하게 되자 지구가 원의 중심이 아닌 곳에 있다고 가정함으로써 문제를 풀게 되었다(이를 이심이라고 부른다). 그리고 지구중심설의 모형을 정교화하기 위해 주전원에 주전원을 더해 가는 형태로 점차 복잡한 모형을 만들었다. 코페르니쿠스나 갈릴레오, 케플러가 활동했던 당시에는 무려 20개에 가까운 주전원을 그리기도 했다. 그런데 폴란드의 신부였던 코페르니쿠스는 이러한 이론 대신에 태양을 중심에 두고 다른 행성들이 주변을 도는 새로운 모형을 제시하였다. 이러한 모형은 당시의 통념과도 맞지 않았고 이론의 정확성 측면에 있어서도 지구중심설에 비해 뒤처졌다. 그러나 갈릴레오를 비롯해 젊은 과학자들에게 그의 주장은 매력적으로 비쳤는데 그 이유는 그가 제안한 구조가 단순했기 때문이었다. 그래서 케플러나 뉴턴 등 새로운 과학자들이 태양중심설의 지지하고 점차 정교화하면서 다수의 과학자로부터 지지를 끌어내게 된다. 이러한 가치 판단의 변화가 나타나게 된 것이 바로

그림 4-21  뒤러의 인체 비례 연구

출처: https://upload.wikimedia.org/wikipedia/commons/e/eb/Durer_face_transforms.jpg

자연과 우주를 바라보는 대칭성, 단순성이라고 하는 미적 가치였다(Kuhn, 2012). 그리고 앞서 제시한 만유인력의 법칙 역시 제곱에 반비례가 아닌 2.15승에 반비례하거나 하는 등으로 더 복잡할 수 있었지만 단순한 모형을 택한 것 역시 같은 시각에서 볼 수 있다.

예술에서도 사물을 어떻게 바라보는가 하는 것은 중요한 지점에 해당한다. 북

유럽의 천재 화가로 불린 뒤러는 인체의 각 부위에도 일정한 비례 관계가 있을 것
이라고 가정하고 탐구하였고 그 규칙을 찾기 위해 노력하였다([그림 4-21]). 실제로
그의 대표작 중 하나인 〈멜랑콜리아 Ⅰ〉을 살펴보면 마방진이나 모래시계, 저울,
다면체, 컴퍼스 등 다양한 수학적·과학적 도구들을 등장시키고 있는데, 아름다움
에 대한 관점은 예술가가 세계를 바라보는 눈으로 이어지며 이러한 정보들은 다시
과학에서 활용되는 선순환 구조였음을 알 수 있다.

# 현대의 길목에 선 과학과 예술

Science from art, Art from science:
History and philosophy of combination of science with art

## 제5장
# 현대의 길목에 선 과학과 예술

제1절

## 근대와 현대의 사이

고대로부터 시작된 과학과 예술의 중요한 변곡점은 앞서 다룬 15~16세기의 르네상스, 16~17세기의 과학혁명이라고 할 수 있다. 그러나 이 두 시기의 급격한 변화는 새로운 과학과 예술의 변화의 시작일 뿐 완성으로 볼 수 없다. 고전역학으로 대표되는 뉴턴의 세계관은 18~19세기 여러 수학자와 물리학자들을 거쳐 완성되어 마침내 19세기 중반이 되어서야 온전한 모습을 갖추게 되었고, 르네상스의 수려하고 사실적인 묘사와 재현은 18세기의 사실주의에 이르러서야 실제 세계를 진정으로 완벽하게 재현한 것처럼 보인다.

한편, 20세기에 과학과 예술은 거대한 변화와 새로운 이론들로 가득 차게 되는데 그 대표적인 예가 상대성이론과 양자역학, 피카소나 달리와 같은 입체주의, 초현실주의이다. 20세기 과학과 예술의 가장 큰 특징으로는 고대로부터 근대에 이르러 형성된 오래된 세계관과 입장에 대한 거부로 볼 수 있다. 시간이나 장소에 구애받지 않는 보편적 원칙과 절대적 기준에 대한 믿음은 상대성이론의 상대성의 원

리, 동시성의 상대성과 같은 개념들로 인해 붕괴되었고 양자역학에서의 확률론적 접근은 힘과 운동에 대한 명확한 원인과 결과의 관계를 송두리째 흔들어 놓았다. 한편, 주어진 미적 대상에 대한 재현을 목적으로 했던 근대 예술의 목표는 현대에 이르러 특별한 미적 대상이라는 개념을 거부하고 예술가나 관람객의 마음속에 드러난 미적 감정을 중시하면서 예술의 목적을 예술가만의 독특한 표현(expression)을 예술의 목표라고 여기게 되었다(Gombrich, 2006). 이로 인해 과학과 예술 모두 절대적이고 객관적인 실재에 대한 거부로 이어지게 되었다. 이에 20세기를 특별히 이전과 구분하기 위해 현대(Modern times)로 부르고 있다.

그렇다면 근대 르네상스와 과학혁명 이후로부터 현대에 이르기 이전인 17세기 이후 19세기까지의 시기를 무엇이라고 부르며 어떻게 정의해야 할 것인가? 우선 이 시기를 근대에 대한 연장선으로만 보는 것은 적절하지 않다. 여러 이유를 들어 근대의 연장선이라는 관점은 적절하지 않다는 것을 알 수 있는데 우선 19세기까지를 모두 근대의 연장선으로 정의하면 20세기에 등장하는 현대 과학과 예술은 급격한 꺾은선과 같아서 이전과의 역사적 단절이 일어난다. 이러한 설명은 지금까지 고대에서 중세, 근대로 이어지는 역사적, 철학적 흐름과 맞지 않는다. 또한, 근대의 연장선으로 보기에 르네상스나 과학혁명에서 이뤄지지 않았던 시도나 사례들이 존재하기 때문이다. 예술을 예로 들면 19세기의 고흐나 마네, 모네와 같은 인상주의의 시도들은 주어진 현실을 재현하려는 르네상스의 미술과는 서로 맞지 않는다는 것을 알 수 있다. 한편, 이 시기를 역으로 현대를 위한 전초전이나 준비기로만 해석하는 것도 어려움이 있다. 우선 17~19세기의 과학적 세계관은 뉴턴이나 데카르트, 갈릴레오에 의해 형성된 절대적, 보편적 기준을 추구하는 것을 그대로 따르고 있다. 뉴턴의 운동 법칙과 세계관에 맞지 않는 아이디어나 사상들을 쉽게 받아들이지 않았다. 예술에서도 17세기 말 바로크와 로코코 미술, 18세기 신고전주의처럼 가급적 고대의 미적 가치와 대상까지도 따라 하려는 시도와 움직임이 여전히 성행했다. 따라서 18~19세기의 시기를 어느 한 시기에 편입되는 것으로 간주하기보다는 근대와 현대의 전환기로서 두 시기와 각각 어떤 점에서 닮아있는지

살펴보는 것이 적절할 것이다.

근대와 현대의 전환기에 있는 과학과 예술이 가진 특징을 사회문화적 배경과 연결해 이해해 볼 필요가 있다. 먼저 르네상스가 있었던 이탈리아를 생각해 보면 금융이나 무역, 수공업 등의 독점을 통해 막대한 부를 쌓은 신흥 부호들은 자신들의 영향력을 확대하길 원했고 이에 따라 중세 권력을 가지고 있던 교회에 많은 영향력을 행사하였다. 그 결과, 이탈리아의 유력 가문이었던 메디치 가문에서는 2명의 교황을 배출하기도 하였다(Gombrich, 2008). 자연스럽게 강화된 가톨릭의 권력은 점차 강화되는 것 같았지만 뜻하지 않은 고비를 맞게 되는데 이는 종교개혁, 그리고 정치세력과의 갈등이다. 지나친 교세의 확장과 화려한 종교 건축물에 대한 건설 등으로 인해 많은 경제적 비용이 야기되었고 이를 해결하기 위한 수단으로 교황과 가톨릭은 면죄부의 구입을 통해 사자(死者)의 구원을 이룰 수 있다고 생각하였다. 16세기 독일의 사제였던 마르틴 루터(Martin Luther)는 성경과 맞지 않는 가톨릭의 여러 정책과 규정에 대해 비판하는 95개 반박문을 걸기에 이르렀고 이로 인해 가톨릭에 저항하는 프로테스탄트가 생겨남으로써 구교와 신교의 갈등이 시작되었다. 루터 외에도 스위스의 츠빙글리(Zwingli), 프랑스의 칼뱅(Calvin) 등과 같은 인물들을 통해 유사한 주장과 생각을 품은 사람들이 유럽 여기저기에서 일어나게 되었다(Scott, 2015). 특히, 프로테스탄트들은 성실한 노동과 경제 활동 및 자본주의의 중요성, 높은 윤리의식을 통해 많은 영향력을 미쳤고 교황과 적대적 관계에 있던 지방의 귀족이나 황제들과 힘을 합쳐 구교 세력을 몰아내기도 하였다. 이 과정에서 구교와 신교 간의 크고 작은 전쟁과 갈등이 발생했는데 그 대표적인 예가 30년 전쟁이다. 독일 지역을 중심으로 일어난 이 전쟁으로 인해 독일은 폐허가 되었고 가톨릭의 세력은 점차 약화되었다. 30년 전쟁뿐만 아니라 17세기 오스만 투르크 제국의 술탄에 의한 동유럽 그리고 오스트리아의 진격이 이뤄졌는데 이는 마치 중세 시기 이슬람 제국이 이베리아반도를 침공한 것과 같았다. 헝가리와 루마니아 등 오늘날 동유럽 지역에 속하는 많은 나라가 패했을 때 여러 국가의 군사적 지원이 없었다면 오늘날 대부분의 유럽 국가들은 기독교가 아니라 이슬람교가 다수를 차지했을

지도 모른다. 이와 같은 지역과 인종, 종교 간의 갈등과 전쟁으로 인해 유럽의 질 서는 교황 중심의 종교 체제, 토지 중심의 봉건제도가 붕괴하고 새로운 질서로 재 편되었다. 특히 프랑스에서는 루이 14세에 의해 강력한 왕정 제도가 등장하였고, 이후 다른 유럽 국가들도 프랑스의 정치 제도를 따라하기 시작했다. 영국 역시 헨 리 8세라는 강력한 왕이 등장함으로써 가톨릭과 결별이 이뤄졌지만 이후 크롬웰에 의해 공화정이 도입되었고, 그의 사후에는 입헌 군주제는 근대적인 민주주의 제도 가 자리 잡게 되었다(영국에서만 입헌 군주제가 자리 잡게 된 것은 중세 시기 존 왕이 귀족과의 협의 없이 독단적으로 일을 처리하지 않겠다는 마그나 카르타(Magna Carta Libertatum)가 있었기 때문일 것이다.). 태양 왕으로도 알려져 있는 루이 14세는 강력한 군대와 통치를 바탕으로 화려한 생활 을 영위하였으며, 이는 주변의 다른 왕들에게도 영향을 미쳐 화려한 왕궁을 짓는 유행이 생겨났다. 이로 인해 르네상스를 기초로 한 귀족들의 예술이 점차 번성하 게 되었는데 이것이 르네상스 이후 바로크 그리고 로코코 미술이 등장하게 된 이 유였다.

한편, 높은 윤리의식과 함께 과학기술에 대한 재능이 많았던 프랑스의 프로테 스탄트(위그노, Huguenot)들은 과학기술에 많은 이바지하였고 프랑스에서의 대학살 이 후 유럽 이후로 퍼진 그들과 근대 과학혁명의 업적이 만나 과학을 기반으로 한 산 업적 변화가 나타났는데 이것이 산업혁명(industrial revolution)이다. 특히, 토지 중심의 경제 체제에서 자본주의의 전환과 함께 과학기술의 발달로 인해 공장이 도시를 중 심으로 생겨나면서 유럽의 산업화가 급격하게 이뤄지게 되었다(Weber, 2002). 그 이 전까지의 과학이 철학의 일종으로 하나의 이론적 학문의 모습을 띠었다면 근대와 현대의 전환기의 과학은 좀 더 실용적이고 산업 전반에 영향을 미칠 수 있는 기술 의 발전으로 이어졌다. 이로 인해 수력학이나 열역학, 전기 동역학 등 실생활에서 활용 가능한 여러 현상을 다룬 학문이 급속하게 발전하게 되었다.

결국, 이러한 발전들은 증기기관을 통한 운송 수단과 경공업의 등장을 가져왔 고, 다양한 과학기술 인력 양성을 위해 19세기 초반 영국을 중심으로 이들을 교육 하기 위한 학교가 생겨났다(Brock, 1996). 공업 도시였던 맨체스터나 리버풀, 런던 등

에 생겨난 기계공 학교(mechanics institute)는 최초의 과학교육을 시도한 학교들이 되었고 이들이 점차 발전하여 영국의 주요 공대들로 변하게 되었다. 영국을 뒤이어 산업혁명을 이룬 독일, 미국 등지에서도 마찬가지로 과학기술 인력을 위한 학교들과 대학교들이 생겨났다. 이와 함께 대학에서도 본격적으로 실험실이 생겨났고 이를 통해 실험 교육이 본격적으로 이뤄지게 되었는데 이러한 공교육에서의 과학실험에 크게 영향을 미친 사람으로는 헉슬리(Huxley), 맥스웰(Maxwell) 등이 있다(DeBoer, 1991; Raymond et al., 2014). 이와 함께 영국에서는 과학과 관련해 독특한 문화가 형성되었는데 이는 공개강연과 실험이었다. 특히 전기화학의 아버지로도 잘 알려진 패러데이(Faraday)는 [그림 5-1]에서 나타나는 것처럼 자신이 연구한 여러 가지 실험들을 대중을 상대로 직접 시연한 것으로 유명하다(Faraday, 2012). 이 외에도 과학과 관련된 독서나 토론 클럽 등이 런던을 중심으로 활발하게 생겨나 과학에 대한 일

**그림 5-1** 패러데이의 크리스마스 과학 강연

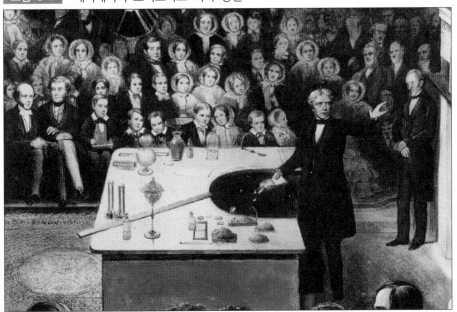

출처: https://upload.wikimedia.org/wikipedia/commons/a/a0/Faraday_Michael_Christmas_lecture_detail.jpg

반 대중의 관심이 점차 높아지는 시기였다.

유럽을 중심으로 한 과학기술의 발전은 자동차와 기차 등 새로운 운송수단과 무선 통신 등 새로운 정보통신 기술의 향상으로 이어졌고 이 외에도 다양한 물건들이 발명되었다. 이러한 발명품들을 소개하고 홍보하기 위한 거대한 행사로서 세계 박람회(Great Exhibition)가 영국 하이드 파크의 수정궁(Crystal Palace)에서 1851년 최초로 개최되었고 그 이후, 프랑스와 독일, 벨기에 등지에서도 4~6년마다 개최되었다. 이를 통해 유럽 각국의 과학기술에 대한 경쟁은 대학뿐만 아니라 기업을 통해서도 더욱 강화되었다.

한편, 17세기 이후 등장한 강력한 왕정 제도의 등장은 유럽을 넘어선 세계의 패권 대결로 확대되었다. 강력한 왕권을 갖춘 국가들은 해군력을 통해 세계 여러 지역의 자원을 확보해 경제력을 추구하게 되었다. 19세기에 이르러서는 아시아와

그림 5-2 | 1851년 런던에서 개최된 세계 박람회의 모습

THE CRYSTAL PALACE IN HYDE PARK FOR GRAND INTERNATIONAL EXHIBITION OF 1851.
Dedicated to the Royal Commissioners.

출처: https://upload.wikimedia.org/wikipedia/commons/thumb/a/a8/The_Crystal_Palace_in_Hyde_Park_
for_Grand_International_Exhibition_of_1851.jpg/2560px−The_Crystal_Palace_in_Hyde_Park_for_
Grand_International_Exhibition_of_1851.jpg

아프리카, 아메리카 대륙을 포함한 동아시아 지역을 제외한 대부분의 지역이 서유럽의 일부 국가의 지배를 받게 되었다. 대부분의 유럽 국가들은 식민지에 유럽과 비슷한 건축물과 사회, 언어, 문화와 교육 제도를 도입했는데 이러한 배경에는 계몽주의(enlightenment)가 자리 잡고 있다(Lane et al., 1950). 계몽주의란 원어의 단어를 보면 빛을 밝힌다는 뜻으로, 빛을 이성과 지식, 비이성과 무지를 어둠에 비유하였다. 인간의 이성을 통해 비이성적인 것들을 타파하겠다는 것을 의미한다. 르네상스 이후 등장한 합리주의 전통의 사상가들은 인간의 이성을 기초로 한 전근대적 종교, 경제, 정치 등 사회 전반에 대한 변화를 추구하였고, 이를 토대로 사회계약론과 실증주의 등이 탄생하게 되었다. 계몽주의 초기에는 당시의 지배 이데올로기에 대항하기 위한 좋은 전략이었으나 제국주의가 가속되면서 이는 유럽의 자문화 중심주의와 식민지 통치의 정당성을 부여하는 도구가 되었다. 이로 인해 아프리카나 아

---

> **그림 5-3**　마네의 〈올랭피아〉

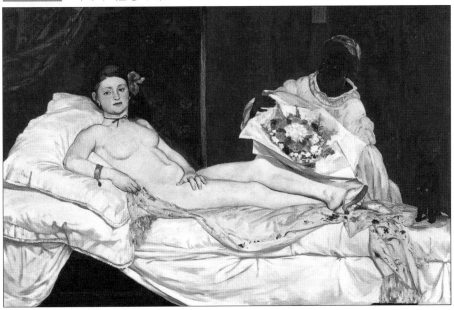

출처: https://upload.wikimedia.org/wikipedia/commons/thumb/c/c5/Edouard_Manet_-_Olympia_-_Google_Art_ProjectFXD.jpg/2560px-Edouard_Manet_-_Olympia_-_Google_Art_ProjectFXD.jpg

메리카, 오스트레일리아의 여러 식민지에는 본국의 지명을 본뜬 도시나 거리가 생겨났고 본국과 동일한 언어와 법, 교육, 제도가 생겨났으며 원주민의 문화를 포기하고 이를 따르도록 하였다. 한편, 아프리카나 아메리카로부터 강제 이송된 사람들은 귀족들에게 노예로 팔려가거나 다른 식민지로 강제 이주시켰는데 이러한 모습들은 19세기 여러 화가의 그림 속에서도 나타난다. 예를 들어 마네(Manet)의 〈올랭피아〉를 보면 몸을 파는 직업여성의 뒤로 흑인 여인의 모습이 드러나는 것을 통해 유럽에도 많은 아프리카와 아메리카의 인종들이 이주된 것을 알 수 있다.

그러나 식민지로부터 거두어들인 막대한 부와 혜택은 유럽의 소수의 왕족과 귀족에게만 집중되었다. 태양왕 루이 14세 이후 프랑스를 비롯한 많은 국가는 유럽의 시민으로부터 막대한 세금을 거두었고 극심한 경제적 어려움을 겪게 되었다. 게다가 산업혁명 이후 대량 생산을 위한 공업단지가 도시를 중심으로 형성되고 많은 인력이 일자리를 찾아 도시에 몰려들면서 도시에서 발생하는 심각한 환경오염과 주거와 과도한 노동으로 인한 삶의 질의 문제, 부의 편중에 따른 문제가 불거지게 되었고 이는 주요한 사회적 갈등의 요인이 되었다.

이러한 유럽의 전반적인 사회문화적 변화의 흐름은 과학혁명 이후 나타난 유럽의 철학적 변화와도 맥을 같이 한다. 플라톤과 아리스토텔레스를 각각 근원으로 하는 합리론과 경험론은 근대 계몽주의의 등장 이후 그리스의 이원론을 벗어나 근대 철학으로 새로운 모습을 띠게 되었다. 합리론은 진리를 감각적이고 경험적인 것으로 접근하거나 받아들일 수 있는 것이 아니라 이성적이고 논리적 방법을 통해 도달할 수 있다고 보는 사상으로 데카르트나 라이프니츠 등 유럽의 대륙의 철학자들은 주로 이러한 관점을 따르게 되었다(Kenny, 2010). 반면, 영국의 베이컨(Bacon), 로크(Locke), 흄(Hume) 등은 인간의 이성이 아닌, 감각과 경험을 통해 지각할 수 있다고 보는 경험론(empiricism)을 주장하였다. 이러한 경험주의적 전통은 영국의 과학혁명에 크게 이바지하였고, 이후 19세기 초 프랑스의 철학자 콩트(Comte)에 의해 감각 가능하고 실험적, 경험적으로 증명 가능한 것만을 다루고자 하는 실증주의로 발전하게 되었다(Ladyman, 2002). 인간의 이성과 경험, 논리적 사고를 중시하는 이러한 사상들

은 과학혁명뿐만 아니라 새로운 사회 현상에 대한 이해에도 영향을 미쳤는데, 계몽주의 역시 이러한 전통에서 출발한 것이다. 인간의 이성을 빛으로, 무지를 어둠으로 생각하고 이성을 통해 무지를 타파하고자 했던 계몽주의는 유럽의 많은 사회, 경제, 정치 제도에 영향을 미쳤다. 기계론적 세계관과 마찬가지로 계몽주의 역시 보편적인 개념과 법칙에 대해 지지하는 입장을 취하고 있는데, 지나친 이성에 대한 강조와 분석적이고 물질적 접근은 시간이 흐를수록 점차 많은 과학자와 철학자들의 비판을 받게 되었다. 18세기 이러한 사상에 반대해 인간의 감정과 감성을 강조함으로써 등장한 낭만주의(Romanticism)는 기계 부품과 같이 분석적이고 파편화된 관점이 아닌, 인간이나 자연, 사회를 하나의 유기체적 관점에서 이해하려고 하였다(Kenny, 2010). 이성을 강조하는 계몽주의의 입장에서 보면 인간의 감정은 우리의 판단과 참된 앎에 방해가 되는 것이다. 그러나 낭만주의 철학은 이성적인 사고와 규칙, 방법이 과연 우리를 참된 앎이나 아름다움을 깨닫게 하는가 하는 점에 회의를 품으면서 등장하였다. 인간의 개성과 감성을 중시하는 낭만주의 철학은 음악과 미술, 문화 등 여러 분야에 큰 반향을 일으켰다. 음악과 미술에서는 고대의 모방과 회화적 규칙과 법칙에 몰입했던 신고전주의와 달리 예술가들의 자유로운 사상과 표현, 사회적 현상에 대한 모습을 중요하게 여기게 되었고 들라크루아(Delacroix), 터너, 컨스터블처럼 사회 운동이나 자연 현상을 감정적이고 격동적으로 표현하는 예술이 등장하게 되었다. 음악에서도 슈베르트나 슈만, 베를리오즈, 리스트 등 감정의 움직임을 적극적으로 표현하려는 움직임이 등장했다. 나아가 과학에서도 이러한 움직임이 포착되는데, 분석적이고 세분화된 기계론적 접근과 달리 자연 현상이나 법칙 체계를 통합적이고 유기체적 관점으로 보려고 하는 관점이 생겨났다. 뉴턴과 경쟁했던 라이프니츠의 「단자론」(monadology)을 그 시초처럼 간주할 수 있다. 라이프니츠의 「단자론」은 그가 쓴 저서의 제목으로 보편적 근원은 부분으로 쪼개져 있지 않고 하나의 원형을 이루고 존재하게 된다. 그리고 이상적이고 보편적인 원형은 현재 존재하지 않지만 다양한 가능성을 이루는 신의 세계인 가능 세계를 거쳐 다양한 모습을 띠게 되고 이것이 현실 세계로 파생되어 나타난다는

관점을 이룬다. 이것은 마치 완벽한 원형(단재)이 공장(가능 세계)에서 포장을 거쳐서 여러 형태의 제품으로 나타나 우리 가정(현실)에 배달되는 것으로 비유할 수 있다. 이러한 사고의 예시로 들 수 있는 것 중 하나로 DNA를 들 수 있는데, 생명체의 세포핵 속에 존재하는 유전정보인 DNA는 어느 한 말단 부위라 하더라도 개체의 완벽한 정보를 담고 있다. 이러한 낭만주의 철학은 근대 과학혁명을 통해 서서히 괴리되던 영혼 또는 초월적 존재에 대한 가정을 포함하고 있으며, 좀 더 통합적이고 온전한 실재로서의 관점을 택하고 있다. 특히, 독일의 과학자들이 이러한 관점을 따르고 있는데 이를 통해 파생되어 나타난 개념이 에너지이며, 여러 종류의 물리학, 화학에서의 보존 법칙(conservation laws)들이다.

경험론과 합리론으로 양분화된 진리에 대한 이해와 접근은 세계 최초(?)로 하나로 합쳐지게 되는데, 이를 이룬 철학자가 독일의 칸트(Kant)이다. 1724년 프로이

그림 5-4   들라크루아의 〈민중을 이끄는 자유의 여신〉

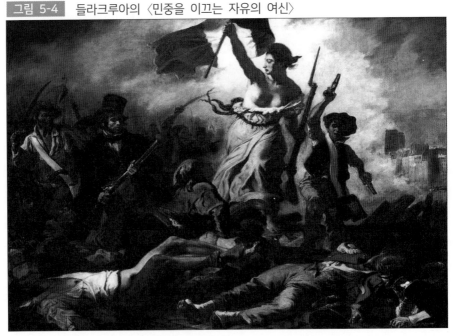

출처: https://upload.wikimedia.org/wikipedia/commons/thumb/a/a7/Eugène_Delacroix_-_La_liberté_ guidant_le_pe uple.jpg/1280px−Eugène_Delacroix_-_La_liberté_guidant_le_peuple.jpg

센의 쾨니히스베르크(지금의 러시아 칼리닌그라드)에서 태어난 그는 「순수이성비판」을 통해 이성의 한계를 지적하면서 이성의 한계를 넘어서고 경험론의 입장을 수용하고자 하였다. 그는 인간이 주어진 대상을 있는 그대로 지각하는 것이 아니라, 인간의 의식을 통해 대상의 관념이 형성된다고 여겼다. 합리주의자들이 인간의 이성을 통해 형이상학적이고 초월적 존재와 실재에 접근할 수 있다고 여긴 반면, 그는 이성만으로는 이러한 세계에 결코 접근할 수 없다고 보았다. 인간의 이성은 우리가 감각할 수 있는 물질적 세계와 시간, 공간에 의해 이뤄지기 때문에 결국 이성은 경험에 의해 제한된다는 입장을 취하고 있다. 이를 통해 경험론과 합리론 모두 한계가 있다고 지적하고 있으며, 이를 해결하기 위해 도입한 것이 선천적인 인간의 판단(a priori)을 강조하게 되었다. 예를 들면, 인간의 윤리적 행동이나 판단은 수많은 경험을 통해 축적된 이해 관계에 의한 것도 아니고, 논리적으로 옳거나 선하다고 여겨지는 행동이나 관념이 정의될 수 없다고 보았다. 오히려 경험해 보거나 생각해 보지 않아도 보편적이고 객관적인 도덕 법칙이 있다고 생각했는데, 누구나 '사람을 때리는 것은 나쁜 것이다.'라고 생각하는 것과 같다. 이러한 선험적 판단을 기초로 초월적인 존재에 대한 당위성을 부여하였고, 대상의 인식이라는 문제가 인간에게 있어서 중요하다는 점을 부각함으로써 인간의 인식에 따라 발생하는 여러 현상을 깨닫도록 하였다. 예를 들어, 예술 작품이나 자연 현상에 대한 아름다움을 느끼는 것이 대상이 가진 속성이 아니라, 우리가 어떻게 인식하고 바라보느냐에 달려 있다는 생각들(미적 태도론)이 바로 칸트의 철학으로부터 파생된 것이다(Wenzel, 2005). 그의 인식에 대한 관념, 선험적 의지에 대한 해석들은 19세기 이후 등장하게 된 해석학이나 현상학의 등장에도 영향을 미치게 된다. 인간의 선입견이나 경험에서 오는 편견을 있는 그대로 우리가 가진 타고난 능력을 활용해 무엇이든 있는 그대로 보려고 시도하는 것(직관)이 현상학이다. 그러나 우리의 모든 사고나 감정, 판단 없이 있는 그대로 보는 것은 불가능한데 결국 현상에 대한 해석이 따를 수밖에 없으며 이를 분석한 것이 해석학이다.

　　18~19세기 유럽은 과학기술의 발달로 급격한 산업화가 이루어지게 된다. 이

**147**

로 인해 공장을 통한 대량 생산, 이를 위한 노동력의 도시로의 집중, 도시의 발달과 위생 문제, 부의 편중 등의 문제가 한꺼번에 쏟아져 나오게 되는데 이러한 인간의 이성에 의한 총체들이 가진 폐단으로 인해 이간의 이성에 대해 회의적 시각이 번지게 되었다. 특히 인간이 자본을 위한 도구화, 전쟁과 이념에 의한 희생양이 되어감을 발견하면서 이성에 의한 낙관론은 점차 힘을 잃게 되었고 이로 인해 인간의 삶이 끊임없는 위기의 연속이며, 이러한 위기를 통해 단절되고 불연속적인 경험이 쌓여가면서 사회보다는 개인에 집중하는 흐름이 생겨나는데 이것이 실존주의(existentialism)이다. 사회계약설이나 공리주의 등 계몽주의에 기반한 사회적 관계를 중시했던 당시의 풍조가 점차 쇠락하게 되는 계기가 된다. 이러한 문제들은 20세기 현대 과학과 예술에도 영향을 미치게 되었고 새로운 예술 사조와 과학적 세계관이 열리게 된다. 자세한 내용은 다음 장에서 상세하게 다룰 것이다.

이처럼 근대 과학혁명 이후, 20세기 과학적, 예술적 대전환의 사건이 있기 전까지의 18~19세기의 시간은 마치 막 끓어오르기 이전의 물처럼 겉으로는 아무 움직임

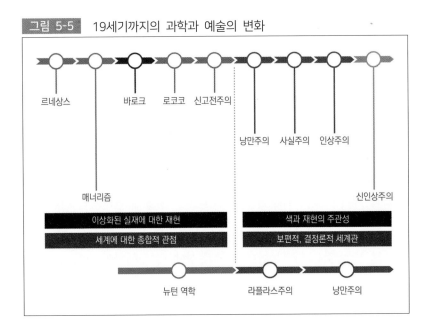

**그림 5-5** 19세기까지의 과학과 예술의 변화

이 없는 것 같아도 속으로는 끊임없이 변화하는 역동적인 시기였던 것을 알 수 있다. 근대와 비교해 어떤 점에서 과학과 예술이 바뀐 것인지 주목해 살펴볼 필요가 있다.

제2절
## 18~19세기의 예술

르네상스 이후 19세기까지의 예술의 공통된 목적은 미적 대상이나 가치에 대한 재현에 있다. 중세의 도상학이나 르네상스 시기에 형성된 선원근법은 회화에서의 미적 대상을 묘사(depict)하려는 예술가들이 반드시 지켜야 할 금과옥조(金科玉條)와 같았다. 특히, 르네상스 시대의 예술은 고대 그리스의 철학자들의 관점을 따르고 있으며 "미는 수의 척도와 비례한다!"라는 표현과 같이 양적인 조화와 비례를 중요한 가치로 여겼다. 이는 이성에 의한 지적 활동이라는 예술의 기원적 의미에 부합하는 것이다. 아직 작가의 상상은 수용되지 않았으며 오직 과학적으로 확인된 규칙이나 패턴에 대한 관조의 의미로만 받아들여져 통찰이나 사색의 의미에 가깝다는 것을 알 수 있다(오병남, 2017). 르네상스에 이어 등장한 예술 사조들에서는 여전히 르네상스 예술가들의 생각을 반영하고 있지만, 점차 예술의 새로운 면에 눈을 뜨게 되었다. 이전과 비교한 18~19세기 예술의 가장 큰 특징은 바로 상상력과 창의성의 발현이라 할 수 있다. 이성적이고 지적인 예술에 대한 접근은 고대 예술의 어원인 테크네(techne)에서 출발한 것으로 지각으로서의 예술의 인식에서 미에 대한 감각적 판단으로 서서히 진행하는 아르스(ars)의 개념으로 변화하게 된다. 미학이라는 개념은 지각한다는 의미의 aesthetica에서 나온 것으로 18세기 바움가르텐에 의해 본격적으로 제기된 개념이다. 철학에서의 본질의 하나로만 다뤄지던 것들이 예술에 대한 미적 지각을 다루는 별도의 장르로 구분되었는데, 이러한 노력은 18세기 이르러 여러 학자들에 의해 제기되었다. 영국의 철학자인 허치슨(Hutcheson)은 미

는 마음 속에서 일어나는 하나의 관념이며, 이러한 관념을 수용하는 능력을 미의 감관이라고 정의하였다. 그의 관점에 따르면 미는 어떤 대상이 인간의 미적 감관을 통해 마음 속에 '미'라는 관념으로 형성되는 것이다. 로크 역시 미가 주어진 대상이 아니라 마음 속에 형성되는 어떤 관념이라고 주장하였다. 특히 샤프츠베리는 미를 이성적 작용과 구분하려고 하였는데, 미에 대한 관념은 이성적 인지적 판단이 아니기 때문에 어떤 이익을 추구하려는 행동이나 욕구와는 무관하다고 보았다. 이를 미에 대한 무관심성이라고 부르며 그는 미는 노동과 같은 인간의 다른 행위와는 달리 어떠한 이익을 추구하는 행위가 아니라 단지 '좋아서' 하는 행위라는 점을 부각하였다. 도구적 관점에서 미를 이해하지 않는다는 것으로 로크의 경험적 관점과 합쳐져 미에 대한 취미론이 형성되었다. 허치슨은 샤프츠베리 및 로크의 생각을 토대로 미의 지각에 대한 주체로서 인간을 부각하고자 하였다. 그의 취미론은 몇 가지 특징을 가지는데 첫째는 미를 포함하는 어떤 대상이 있다는 점이다. 즉, 모든 대상이 아름답다고 볼 수 없다는 입장이다. 둘째는 미가 가지는 속성인 무관심성과 취미의 다양성이다. 인간의 취미로서의 행동은 어떤 이해관계를 추구하는 것이 아니며, 사람마다 취미가 다르듯 아름다움에 대한 지각 역시 사람들마다 다양하고 다르다는 점을 인정한다. 셋째, 외부의 미적 대상에 대한 인간 내부의 감관에 대한 강조이다. 앞서 언급한 것처럼 대상의 미적 속성을 감각하고 마음 속으로 떠올릴 수 있는 능력이 있어야 하는데, 이를 미적 감관이라고 불렀다. 마지막으로 미의 추구는 결국 즐거움을 가져온다는 것이다. 이전 세대의 예술가나 철학자들과 가장 취미론의 특징이 미의 추구는 결국 인간의 즐거움을 추구하는 행위라는 점이다. 고대 그리스 철학자들도 감탄이나 놀라움 등의 정서적 효과들에 대해 인정하였지만 플라톤과 같은 철학자들은 감각적 본능의 추구를 열등한 것으로 여겼으며 예술가들의 영감이나 상상력은 참된 진리를 호도하는 환각제처럼 취급하였다. 그러나 취미론의 등장 이후, 인간의 감정과 정서는 중요한 역할을 차지하게 되었다.

19세기 취미론에 이어 등장한 미적 태도론은 이와 같은 인간의 감정과 정서의 역할을 예술 활동의 핵심으로 보고 있다(Hartmann, 2014). 취미론은 기본적으로 고

대와 유사하게 미적 대상의 존재를 인정하며, 그 존재를 지각하고 미를 느끼기 위해서 개인의 미적 감관이 필요하며, 이 감관은 단일하지 않고 다양하다는 관점을 택하고 있다. 그러나 미적 대상에 대한 객관적인 입장을 택하므로 다양성 속에서의 통일성을 추구한다고 할 수 있다. 칸트는 특정한 미적 대상이란 존재하지 않으며, 미를 지각하는 방식이 그 대상의 미적 성격을 부여하는 것으로 인간의 지각 방식이 아름다움을 결정한다고 여겼다(김광명, 1997). 그리고 취미론에서의 미적 감관이라 부를 수 있는 판단은 선천적인 것으로 오직 아름다움을 판단하는 기준은 개인이 느끼는 즐거움이라고 여겼다. 그러나 그는 미적 대상에 대한 지각에 대하여 감각이나 정서만을 강조한 것이 아니라, 이성적 능력도 함께 포함하였다. 대상에 대한 감각적인 관심을 배제한다면 인식 능력(오성, 상상력)을 통해 자유로운 유희가 가능하다고 여겼다. 즉, 상상력을 통해 새로운 미를 지각하고 누릴 수 있다는 것으로 인지와 정서의 결합을 강조하였다. 한편 그는 미적 판단이 주관적이기는 하나, 훈련과 규율을 통해 향상될 수 있다고 여김으로써 교육적 효과를 간과하지 않았다. 취미론 이후 예술에 대한 인간의 즐거움을 추구하는 행위는 상상력을 통해 더욱 강화될 수 있었는데 주베르(Joubert)는 상상력을 감각적인 것을 지적인 것으로, 물질적인 것을 정신적인 것으로 변모시키는 중요한 능력으로 보이지 않는 세계를 가시화하는 중요한 임무를 수행한다고 보았다(Tatarkiewicz, 1975). 프랑스의 철학자 보들레르(Baudelaire)는 상상력을 철학적(이성적) 방법을 사용하지 않고서 사물들의 비밀과 그 내밀한 연관을, 사물들의 조응과 유비를 직접 자각하는 신적 능력으로 추앙하였다. 이처럼 미를 통한 즐거움의 추구는 상상력을 통해 강화될 수 있었다. 한편, 이러한 변화는 인간의 정서와 개성을 중요시하는 낭만주의 철학과 경험론과 합리론의 통합이 시도되던 분위기와도 잘 들어맞는 것을 알 수 있다. 이러한 흐름과 유사하게 이성적 방법과 도구들을 활용하던 예술에서 점차 인간의 개성과 감성과 느낌에 의존하는 예술로 변모하는 것을 실제 회화의 역사적 변천 과정을 통해 깨달을 수 있다.

르네상스에 이어 등장한 예술 장르는 이를 토대로 그 양식과 표현을 더욱 발전시킨 바로크 미술이다. 17세기에 등장한 바로크 미술은 미술뿐만 아니라 건축과 문

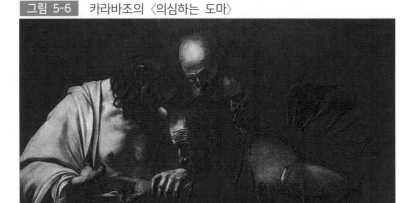

**그림 5-6** 카라바조의 〈의심하는 도마〉

학 등 여러 예술 장르에서 등장하였다. 사실 바로크는 비뚤어진 진주(barocco)라는 포르투갈어에서 기원한 것으로 이러한 변화를 깎아내리려는 목적으로 붙여진 이름이다(Gombrich, 2006). 르네상스 미술에서 발견되는 예술의 규칙과 함께 빛을 강조한 것을 그 특징으로 볼 수 있다. 루벤스(Rubens), 렘브란트(Rembrandt), 카라바조(Caravaggio) 등 대표적 화가들의 작품을 살펴보면 마치 그림 그리는 대상에 조명을 사용한 것 같은 효과를 볼 수 있다. 앞서 언급한 것처럼 예술에서 표현하고자 하는 대상의 형태에 그치지 않고 그 대상의 또 다른 본질인 색깔에 대해 관심을 둔 것을 알 수 있다. 바로크 미술에서도 여전히 종교적 대상을 주제로 그리는 작품들은 끊이지 않고 있는데, 카라바조의 대표작 중 하나인 〈의심하는 도마〉를 살펴보면 1500년 이전의 주제임에도 불구하고 마치 실제 어두운 방에 켜져 있는 조명을 들고 옆구리를 찔린 예수 그리스도의 모습을 보는 것과 같이 묘사되어 있다[그림 5-6] 참조). 바

로크 미술은 지역에 따라 다른 특색을 가지는데 르네상스의 본산지였던 이탈리아
에서는 카라바조의 그림처럼 여전히 종교적 색채와 주제를 중심으로 표현하였고
상대적으로 종교나 강력한 왕정으로부터 자유로웠던 네덜란드나 독일, 북부 유럽
에서는 미술의 소유권과 강력한 후원자였던 중산층이나 부유층이 그 대상으로 등
장하게 되었다. 그래서 다른 지역과 달리 정물화나 풍경화도 등장하게 되었다. 빛
의 화가로 불리는 렘브란트는 다양한 계급의 사람들을 그렸을 뿐만 아니라 해부
장면을 남긴 것으로도 유명하다.

　　렘브란트의 이러한 그림 외에도 베르메르나 캉팽, 홀바인(Holbein)의 그림을 보
면 과학적 대상을 예술 작품에 포함한 예들을 자주 찾아볼 수 있다. 특히, 한스 홀

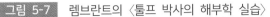

**그림 5-7**　　렘브란트의 〈툴프 박사의 해부학 실습〉

출처: https://upload.wikimedia.org/wikipedia/commons/thumb/4/4d/Rembrandt_-_The_Anatomy_
Lesson_of_Dr_Nicolaes_Tulp.jpg/1920px-Rembrandt_-_The_Anatomy_Lesson_of_Dr_Nicolaes_Tulp.jpg

바인의 〈대사들〉이라는 작품은 많은 해석상의 논란을 지닌 작품으로 이질적이고 생경한 것들로 가득 차 있다. 이 그림은 영국이 가톨릭으로부터 결별하려는 것을 막기 위해 파견된 대사의 모습을 나타낸 것이다. 헨리 8세의 이혼 문제로 인해 불거진 영국 국교회의 결별을 담고 있는 것으로 그림을 자세히 보면 두 남자가 팔을 걸친 테이블에 놓인 물건들이 예사롭지 않음을 알 수 있다. 위쪽에는 천구의가 있고 아래쪽에는 지구본이 있는데 아주 상세하고 정확하게 묘사되어 있는 것을 알 수 있다. 그리고 항해와 도형의 작도에 필요한 물건들이 늘어져 있음을 알 수 있다. 한편으로는 아래쪽 테이블에 성경과 찬송, 줄이 끊어진 류트를 넣어 카톨릭과 기독교 간의 갈등을 묘사하는 것처럼 보인다. 더구나 아주 특이한 점은 해골 모양이 사선으로 기울여 그려져 있다는 점들이다. 삶과 죽음, 과학과 종교, 서로 다른 정치적 입장 등 여러 가지 대비되는 모습들을 겹쳐 표현하고 있다. 홀바인의 작품 외에도 아킴볼도의 정물화를 보면 이중적인 모습을 띠는 파격적인 모습들을 관찰할 수 있다. 신성 로마 제국에서 주로 활동했던 밀라노 출신의 화가였던 그는 과일과 야채, 여러 사물들로 초상화를 남겼는데 〈루돌프 2세의 초상화(Vertumnus)〉를 살펴보면 눈과 귀, 입술, 근육과 어깨 등을 여러 야채와 과일들로 표현해 아주 파격적이고 현대적인 모습들을 갖추고 있음을 알 수 있다. 또한 그리말디와 같은 화가들은 정물화를 그리면서 빛이 좁은 틈을 지날 때 옆으로 퍼지거나, 빛에 따라 정물의 그림자가 여러 갈래로 겹쳐지거나 갈라지는 현상을 발견하였는데 이는 오늘날 회절(refraction) 현상을 나타낸 것이다. 특히, 그는 이를 빛의 경로를 통해 어떻게 형성되는지 그의 저서에 남기기도 하였다. 과학적 방법과 현상은 근대 이후에도 예술가들의 관심 속에 있었던 것을 알 수 있다.

　한편, 강력한 전제 군주제의 영향을 받았던 프랑스와 스페인에서는 주로 왕 또는 왕가를 배경으로 대상을 표현하였다. 예를 들어 벨라스케스(Velasquez)는 〈시녀들〉과 같은 작품을 통해 당시 강력한 왕이었던 펠리페 4세의 왕가를 그린 것이다. 이러한 예술적 방법과 표현 양식들은 전제 군주제가 비교적 일찍 정착했던 18세기 프랑스를 중심으로 귀족 위주의 화려한 예술로 변모하였는데 이를 일컬어 로코코

그림 5-8   한스 홀바인의 〈대사들〉

미술이라고 한다. 로코코라는 뜻은 조약돌(rocaille)이라는 프랑스어에서 유래, 상류
사회를 지칭하는 의미이다(Gombrich, 2006).

바로크 미술이 전성기에 이른 18세기 중엽 이후, 화가들의 주요 논쟁 중 하나
는 회화가 담아야 할 대상의 중요한 특징이 형태인지, 색채인지 하는 점이었다. 이

논쟁의 시작은 바로크 및 로코코 미술을 꽃피우게 된 아카데미의 설립과 관련이 있다. 아카데미는 16세기 중엽 이탈리아를 시초로 예술가를 교육하기 위해 설립된 교육 기관을 말하며, 이후 프랑스와 영국, 독일 등에도 세워지게 되었다. 애초 아카데미의 목적은 예술가의 자유로운 작품 활동을 보장하기 위해 출발한 것이었지만 시간이 흐르면서 왕궁이나 귀족들의 그림을 독점적 계약을 통해 그릴 수 있는 이권을 보장하는 것으로 특정 예술가들의 주장과 색채가 강하게 반영되었다. 특히 프랑스의 아카데미에서는 푸생(Poussin)과 르브룅(Le Brun)을 중심으로 이탈리아의 고전주의를 기초로 기하학적 원리에 기초한 소묘를 회화의 중요한 가치라고 여겼고 이를 체계적으로 집필해 아카데미 회화론을 완성하였다(Wood, 2019). 반면, 블랑샤르(Blanchard)나 드 필(de Piles) 등 색채주의자 루벤스의 영향을 받은 화가들은 예술의 목적이 자연에 대한 모방이라면 색채가 가장 중요한 요소임을 부각시키고 이들과 대립하게 되었다. 이러한 논쟁은 18세기로 이동하면서 루벤스주의자(Rubenistes)의 승리로 귀결되면서 고전주의의 영향에서 벗어난 새로운 미술 사조의 흐름으로 이어지게 되었다.

예술사에서 큰 의미를 차지하지는 않지만, 예술적 창의성이나 상상력의 측면에서 무시할 수 없는 사조는 매너리즘이다. 매너리즘이라는 뜻은 양식(maneira)라는 뜻에서 유래한 것으로 르네상스 이후 이탈리아를 중심으로 나타난 미술 사조로서, 르네상스의 화풍을 계승하면서 독특한 형식에 집착하였고, 한편 창조적 표현에 이바지하였다(Gombrich, 2006). 파르미자니노(Parmigianino)나 엘 그레코(El Greco) 등 기이해 보이면서도 특이한 색채와 표현을 담은 화가들이 생겨났다. 특히 엘 그레코의 그림을 살펴보면 마치 휘어진 하늘의 모습을 보는 것 같은데 당시의 유클리드 기하학에 기초하지 않은 그의 이러한 표현들은 후일 인상주의나 입체주의 등 많은 새로운 사조를 추구했던 현대 화가들에게도 영향을 준 것으로 보인다.

바로크 미술의 경직되고 지나치게 화려한 예술적 표현은 점차 예술가들로부터 흥미를 잃었는데 이러한 움직임은 두 가지의 서로 다른 갈래로 나타났다. 하나는 근원적인 형태로 돌아가자는 신고전주의이며, 다른 하나는 정형적 관점이나 양

| 그림 5-9 | 파르미자니노의 〈목이 긴 성모〉와 엘 그레코의 〈톨레도 성〉 |

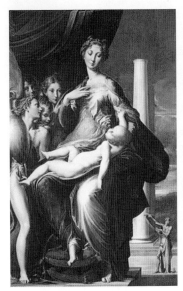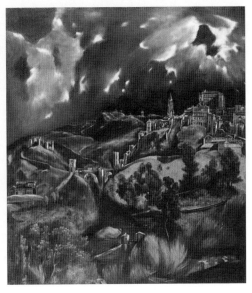

출처: (좌) https://upload.wikimedia.org/wikipedia/commons/thumb/6/6b/Parmigianino_－_Madonna_dal_collo_lungo_－_Google_Art_Project.jpg/1024px－Parmigianino_－_Madonna_dal_collo_lungo_－_Google_ Art_Project.jpg

(우) https://upload.wikimedia.org/wikipedia/commons/thumb/0/02/El_Greco_View_of_Toledo.jpg/1280px－El_Greco_View_of_Toledo.jpg

식을 포기하고 개성을 존중하는 낭만주의적 흐름이다. 프랑스의 자크－루이 다비드로 대표되는 신고전주의는 예술의 주제나 표현 양식 모두 고대 그리스의 예술의 것으로 돌아가야 한다는 입장으로 선원근법이나 황금비율을 철저히 지키고자 하였다. 형식의 정연한 통일과 조화, 표현의 명확성, 형식과 내용의 균형을 강조하였으며 엄격하고 균형 잡힌 구도와 명확한 윤곽, 입체적인 형태의 완성 등을 우선하였다. 특히 18세기 중반, 폼페이와 헤라클레네움, 파에스툼 등의 고대 건축의 발굴과 동방 여행에 의한 그리스 문화의 재발견 등을 통해 고대에 대한 동경과 관심의 확산된 것이 도화선이 되었다. 오늘날 우리에게도 잘 알려져 있는 소크라테스가 독배를 드는 모습과 같은 그림들이 대표적인 예이다.

그림 5-10 다비드의 〈소크라테스의 죽음〉

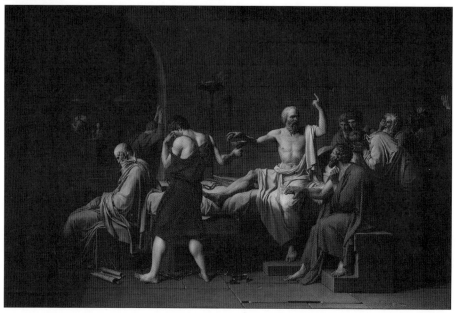

출처: https://upload.wikimedia.org/wikipedia/commons/thumb/8/8c/David_-_The_Death_of_Socrates.jpg/
2560px-David_-_The_Death_of_Socrates.jpg

한편 모방 중심의 예술의 목적과 이성에 의한 미적 접근에 대해 회의적이었던 낭만주의자들은 인간의 개성을 강조하고 유기체적 관점에서 사회를 해석하고자 하였다. 이에 따라 예술의 주제가 귀족적이고 화려한 것이 아니라 일반적인 대중의 삶이나 자연 현상이 주였으며, 주어진 현상을 독특한 감정이나 정서로 표현하려고 하였다. 이러한 배경에는 당시 프랑스 혁명 등의 봉기 이후 혼란스러워진 유럽의 사회상, 산업혁명으로 인한 급속한 사회 흐름의 변화 등이 작용한 것으로 볼 수 있다. 제리코(Gericault)의 〈메두사호의 뗏목〉을 예로 살펴보면 당시 실제 있었던 사건을 배경으로 하고 있으며, 아프리카의 식민지로 향하던 선원들이 암초에 부딪혀 표류하던 중 구조선을 발견하던 모습을 나타낸 것이다. 당시의 절박하고 슬퍼하던 모습, 희망을 발견하는 모습 등 다양한 감정들을 화폭에 담고 있다. 한편, 영

그림 5-11 제리코의 〈메두사 호의 뗏목〉

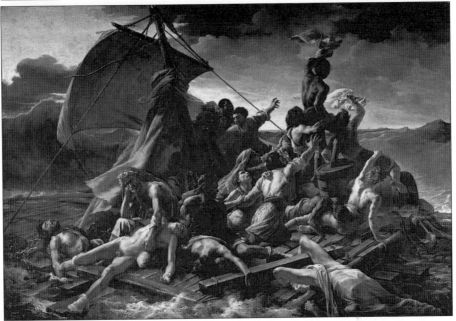

출처: https://upload.wikimedia.org/wikipedia/commons/thumb/1/15/JEAN_LOUIS_THÉODORE_ GÉRICAULT_−_
La_Balsa_de_la_Medusa_%28Museo_del_Louvre%2C_1818−19%29.jpg/2560px−JEAN_LOUIS_THÉOD
ORE_GÉRICAULT_−_La_Balsa_de_la_Medusa_%28Museo_del_Louvre%2C_1818−19%29.jpg

국의 화가였던 터너(Turner)나 컨스터블(Constable)은 자유롭고 평온한 목장이나 저택 등 풍경화를 통해 낭만적이고 서정적인 모습을 표현하기도 하였다. 그러나 이는 단순하게 있는 그대로의 모습이라기보다는 작가의 해석을 포함하고 있다. 예를 들어, 터너의 〈노예선〉을 살펴보면 이리저리 파선해서 앞이 보이지 않는 것과 같은 모습을 나타내고 있다.

터너의 〈노예선〉

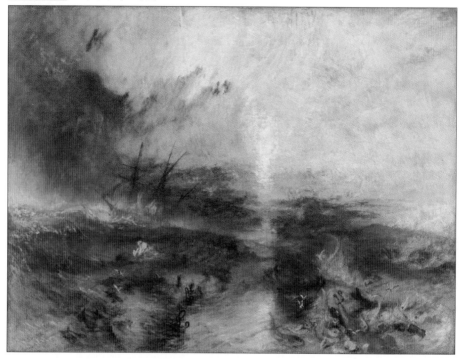

출처: https://upload.wikimedia.org/wikipedia/commons/thumb/2/26/Slave−ship.jpg/ 1920px−Slave−ship.jpg

      르네상스, 바로크, 로코로, 신고전주의, 낭만주의 등은 서로 다른 양식과 화풍을 가지고 있지만, 공통점이 있다면 이상적인 미를 가정하고 이를 표현하려고 했다는 점이다. 일부 예술가들은 "있는 그대로"를 표현하는 것을 미의 목적으로 간주하였는데 이러한 화풍이 바로 사실주의(realism) 또는 자연주의(naturalism)이다. 주어진 미적 대상들을 양식화하거나 개념화하지 않고 있는 그대로 나타내려고 하는 예술 사조들이다. 고대 철학자들의 관점을 본다면 아리스토텔레스가 택한 관점으로 근원적 미가 감각 가능하고 지각 가능한 현실이라고 보는 것이다. 따라서 자연은 또 다른 해석이나 양식화, 변형이 필요 없다고 보는 관점이다. 쿠르베의 〈돌 깨는 사람들〉을 살펴보면 소시민의 노동 장면을 사실적이고 실감나게 그려내고 있다.

160

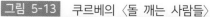

그림 5-13 쿠르베의 〈돌 깨는 사람들〉

출처: https://upload.wikimedia.org/wikipedia/commons/4/46/Gustave_Courbet_-_The_Stonebreakers_-_
WGA05457.jpg

도미에(Daumier)의 〈3등 객실〉을 보면 노동자 계급의 파리 시민들의 모습을 적나라
하게 묘사하고 있다. 밀레(Millet) 역시 들판에서 일하는 농부들의 모습과 그들의 삶
을 화려하지 않은 색채로 담고 있다.

　19세기에 등장한 낭만주의나 사실주의보다 더 색채에 대해 초점을 두었던 것
은 인상주의(impressionism)이다. 인상주의가 등장하게 된 배경에는 과학기술의 발달
도 한몫하였다. 르네상스 시기의 선원근법의 창안으로 이어지게 한 것은 카메라
옵스큐라였으며, 작은 구멍(pinhole)을 통해 맺힌 상을 활용한 카메라는 17세기까지
이어졌으며, 오늘날처럼 사진 건판을 이용한 사진기는 18세기에 발명되었다
(Gustavson, 2009). 재현이 목적이었던 예술은 카메라의 발명으로 위기를 맞게 되었다.
한편, 색채에 관심이 있던 예술가들은 물체의 색채는 빛에 따라 다양한 모습으로
변화한다는 점을 발견하게 되었고 빛에 의해 나타나는 주관성에 눈뜨게 되었다.
인상주의의 출발은 아카데미를 거부하는 젊은 예술가들로부터 시작되었으며,
1874년 '무명예술가협회' 1회전에서 선보인 모네(Monet)의 작품 "인상, 일출"에서 인

 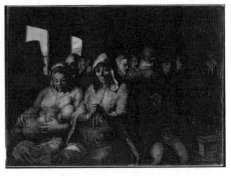

출처: (좌) https://upload.wikimedia.org/wikipedia/commons/thumb/1/17/JEAN−FRANÇOIS_MILLET_−_El_
Ángelus_%28Museo_de_Orsay%2C_1857−1859._Óleo_sobre_lienzo%2C_55.5_x_66_cm%29.jpg/
1920px−JEAN−FRANÇOIS_MILLET_−_El_Ángelus_%28Museo_de_Orsay%2C_1857−1859._
Óleo_sobre_lienzo%2C_55.5_x_66_cm%29.jpg
(우) https://upload.wikimedia.org/wikipedia/commons/thumb/4/43/Honoré_Daumier%2C_The_
Third−Class_Carriage_−_The_Metropolitan_Museum_of_Art.jpg/1920px−Honoré_Daumier%2C_
The_Third−Class_Carriage_−_The_Metropolitan_Museum_of_Art.jpg

상주의가 출발하게 되었다(Gombrich, 2006). 예를 들어, 모네의 〈루앙 성당〉이라는 작품을 살펴보면 노르망디에 있는 루앙 성당을 2년에 걸쳐 여러 작품을 그렸다. 하나의 대상임에도 불구하고 그 색채가 다르게 표현되어 있는데, 이는 자연광의 위치와 시간, 계절에 따라 같은 사물도 다른 모습으로 나타난다는 점을 인지했기 때문이다. 이는 예술가들이 대상의 색채가 빛에 의해 영향을 받는다는 점을 알고 있으므로 가능한 일이었다. 예를 들어, 붉은색 공이 붉은색으로 나타나는 이유는 여러 종류의 파장의 빛 중 물체가 붉은빛을 반사했기 때문이다. 만약 붉은 색으로만 이뤄진 공에 파란 빛을 비추게 되면 공으로부터 반사되는 빛에는 붉은 색이 없으므로 어두운 검은 색처럼 보이게 된다.

연이어 등장한 신인상주의(neo-impressionism)는 인상주의와 유사하나 보다 과학적 방법에 의존한 것으로 볼 수 있다. 대표적인 예가 조르주 쇠라의 점묘법(pointillism)이다. 당시 색채에 관심이 많았던 예술가들은 다양한 색채를 표현하기 위해 물감

그림 5-15    모네의 〈루앙 성당〉(1892~1894)

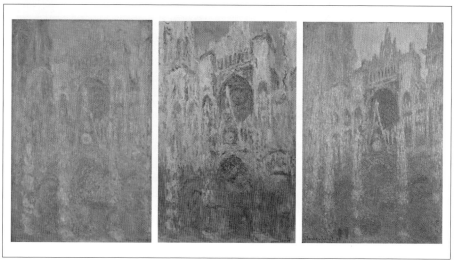

출처: https://en.wikipedia.org/wiki/Rouen_Cathedral_(Monet_series)

들을 섞었지만, 색을 섞으면 섞을수록 탁해지는 문제가 발생했다(이를 감산혼합이라고 부른다.). 게다가 물감들을 섞으면 전혀 의외의 색이 나타나기도 했는데, 예를 들면 흰색과 노란색을 섞으면 연노랑이 아니라 검은색이 나타난다(Strosberg, 2015). 이는 당시 흰색 안료에는 납(Pb)이 들어있고 노란 안료에는 황(S)이 들어 있었는데 황과 납이 만나면 황화납(PbS, Lead Sulfide)이라는 검은 앙금이 생겨나기 때문이다. 이러한 문제를 해결하기 위해 고안된 방법이 혼합하려는 색깔을 작은 점을 찍어 나란히 병치(juxtaposition)하는 방법이다. 이는 우리 눈의 해상도의 한계와 함께 사물을 지각하는 원리를 이용한 것이다. 사물에 반사된 빛은 수정체를 통과하여 망막에 상이 맺히며, 물체의 색채는 원뿔 모양의 세포인 원추세포에 의해 지각된다. 이때 빛을 인식하는 원추세포는 주로 빨강, 파랑, 초록의 세 가지 색상을 인식하는 세 종류의 원추세포의 합성된 결과를 통해 색상을 인식한다. 그리고 우리 눈은 거리가 멀어질수록 인식할 수 있는 한계가 있는데 이를 분해능이라고 한다. 어느 정도 거리를 넘어서면 서로 구별되지 않고 섞여서 보이는데 점묘법은 이를 활용한 것이다. 쇠

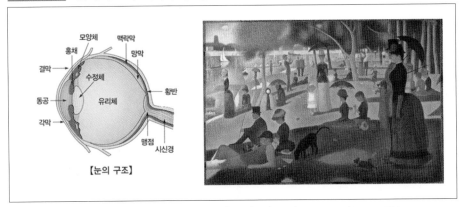

| 그림 5-16 | 눈의 구조와 쇠라의 〈그랑 자트 섬의 일요일 오후〉 |

출처: (좌) https://www.amc.seoul.kr/healthinfo/health/attach/img/31187/20111230091439_0_31187.jpg
(우) https://upload.wikimedia.org/wikipedia/commons/thumb/6/67/A_Sunday_on_La_Grande_Jatte%
2C_Georges_Seurat%2C_1884.png/2560px−A_Sunday_on_La_Grande_Jatte%2C_Georges_
Seurat%2C_1884.png

라가 그린 〈그랑 자트 섬의 일요일 오후〉라는 그림을 자세히 살펴보면 서로 다른 색상의 아주 작은 점을 찍어 나타낸 것을 알 수 있다. 서로 다른 색깔을 나란히 놓는다는 의미의 병치는 20세기 예술가들에게 새로운 아이디어를 제공하게 되는데 후일의 예술가들은 색깔 외에도 이질적인 사물도 병치함으로써 파격적인 변화를 추구하였다. 달리와 같은 예술가들은 전화기의 몸체 위에 수화기 대신 바닷가재를 올려 두기도 하고, 마그리트는 정장을 입은 남자의 머리 대신 사과 이미지를 나타내기도 하였다. 이처럼 인상주의 화가들의 시도들은 이후에도 많은 영향을 끼쳤다.

독특한 화풍과 색채로 잘 알려진 고흐(Gogh) 역시 과학적 관점에서 이해할 수 있다. 고흐의 그림에서 종종 발견되는 소용돌이 형태의 별빛 모양들은 그의 시력에 의한 문제로 보기도 하지만 실제 천체의 모습이라고 볼 수도 있다. 유네스코 세계 기록 유산 중 하나인 네브라 스카이 디스크(Nebra Sky Disc)는 16세기부터 20세기까지 천체의 기록들을 동판 등에 새겨 놓은 것들이다(Benson, 2014). 그 기록을 살펴보면 19세기 중엽 윌리엄 파슨(William Parson)이 M51 성운을 기록한 것을 보면 실제 고흐가 그린 것과 유사하게 관측한 것을 볼 수 있다. 그리고 그가 실제 이 그림을

그림 5-17 　고흐의 〈별이 빛나는 밤에〉 및 M51 성운의 그림

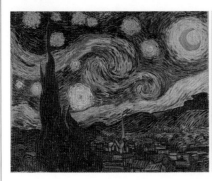

출처: (좌) https://upload.wikimedia.org/wikipedia/commons/thumb/e/ea/Van_Gogh_-_Starry_Night_-_
Google_Art_Project.jpg/1920px-Van_Gogh_-_Starry_Night_-_Google_Art_Project.jpg
(우) https://media.pri.org/s3fs-public/styles/original_image/public/Studio03.jpg?itok=4l27aV6W

관측해서 그린 것인지 임의로 상상해서 그린 것인지 분석한 결과 1889년경 레미에서 관측되는 별자리와 일치한다는 결과를 얻기도 한다(Boime, 1984; Pickvance, 1986). 이와 같이 인상주의의 등장이 과학적 아이디어, 방법과 긴밀히 연결되어 있음을 알 수 있다.

한편 20세기 예술에 가장 큰 영향을 미친 화가나 작품을 고른다면 세잔 (Cezanne)을 뽑을 수 있다. 그는 르네상스 이후 수백 년간 이어졌던 예술의 법칙들을 파괴하고자 하였다. 그는 자기의 정물을 통해 독특한 표현을 도입했는데, 여러 사물이 포함된 정물을 각각 서로 다른 눈높이에 따라 묘사하였다. 이를 통해 이질적으로 느껴지는 구도를 나타냈는데 사물을 하나의 고정적 관점에서만 해석하는 것이 아니라 서로 다른 관점에서 볼 수 있으며 상대적이라는 점을 강조하였다(조헌국, 2014b; Loran, 1963).

세잔의 독특한 정물에 대한 해석은 20세기에 많은 화가에게 영향을 주었는데 키리코(Chirico), 피카소(Picasso), 마그리트(Magritte), 달리(Dali) 등 입체주의, 초현실주의, 표현주의 등 현대 미술의 거장들에게 영감을 주었으며, 주관적이고 표현 중심의 예술의 문을 열었다.

그림 5-18 세잔의 〈과일 바구니가 있는 정물〉 및 시점에 대한 분석

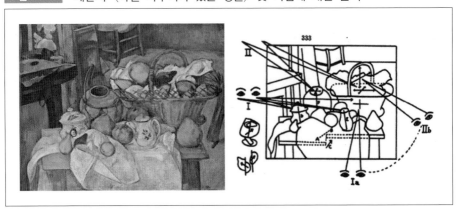

출처: (좌) https://uploads6.wikiart.org/images/paul−cezanne/still−life−with−basket.jpg!Large.jpg
　　　 (우) https://ohkrapp.files.wordpress.com/2008/11/erle−loran−cezanne.jpg

제3절

# 18~19세기의 과학

17세기 뉴턴, 데카르트 등에 의해 태동하기 시작한 기계론적 세계관은 근대 과학의 종합적이고 분석적인 성격의 시초석이 되었다(Cushing, 1998). 자연을 하나의 조화와 법칙을 가진 기계로 보는 관점은 수많은 자연 현상에 대해 그 원리를 파악하려는 과학자들의 욕구를 자극하였고, 유형이든 무형이든 그 역학적인 동작 과정을 궁금하도록 만들었다. 운동학과 열역학, 광학, 음향학, 전자기학 등 여러 분야의 발전에 이바지한 것이 바로 자연을 하나의 기계로 보고 분해하려는 태도였다(Harman, 1982). 또 다른 과학에서의 시도는 자연 현상에 대한 동작 원리를 넘어 수학적 규칙 자체를 선호하는 것이었다. 주로 프랑스의 수학자들 및 철학자들을 중심으로 나타났던 특징으로 수학을 과학의 시녀로 여기게 된 바로 그 시기이다. 이와

같은 역학적, 수학적 접근을 라플라스주의 또는 결정론적 세계관이라고 하며, 이 둘 모두는 이성과 합리에 기초한 방법들이며 계몽주의의 접근과도 맥을 같이 한다고 볼 수 있다. 특히 자연 세계의 근원적 원리를 다룬다는 점에서 자연 철학(natural philosophy)이라고 불렸다.

앞서 언급한 것처럼 과학에서도 계몽주의적 접근에 대한 반증으로 낭만주의 철학이 영향을 미쳤는데, 자연 현상이나 생태계 등을 하나의 유기체로 보고 통합적으로 접근하려는 움직임을 뜻한다(Poggi & Bossi, 1994). 서로 다른 것들을 연결시켜서 생각하는 사상들을 말하며 오늘날에는 특히 여러 종의 생물로 구성된 환경이나 생태계(ecosystem)를 하나의 생명체처럼 취급하는 것들이 이러한 예에 해당한다고 할 수 있다.

기계론적 세계관과 라플라스주의가 뉴턴 역학의 완성을 위한 도구였다면 유기체적 관점에서의 낭만주의적 철학의 영향은 이를 보완하는 것이라 할 수 있다. 어느 쪽이든 큰 틀에서는 보편타당하고 객관적인 원리와 법칙으로서의 과학을 가정한 것으로, 뉴턴 이래로 같은 철학적 입장을 택하는 것으로 볼 수 있다. 특히, 19세기 실증주의는 물질로 이루어진 세계에 대한 과학적, 경험적 자료에 대한 강한 선호로 이어졌으며 이러한 흐름 속에서 과학이 더욱 견고해져 갈 수 있었다. 비슷한 시기 동안 예술에서는 근대 르네상스의 규칙에 대한 정교화와 완성과 함께, 이에 대한 저항과 거부가 이루어졌지만, 상대적으로 과학에서는 예술만큼 저항적이고 급진적인 시도는 많이 이뤄지지 않았다고 할 수 있다. 그러나 천문학에서 시작한 과학혁명은 역학과 화학, 생물학, 지구과학 등 여러 분야에서의 진전과 급속한 발전으로 이어졌으며 원자 이하의 미시적인 세계나 빛과 같이 아주 빠른 상황을 제외하면 우리가 접근 가능한 모든 세계에 대한 원리는 19세기까지 모두 파악할 수 있게 되었다. 열, 전기, 빛, 파동, 힘 등 대부분의 현상이 과학혁명 이후 2~3세기 동안 대부분 밝혀지게 되었다(Garber & Roux, 2013). 이론적 접근뿐만 아니라 실험적으로도 그 내용들이 서로 검증되고 예측 가능해지면서 과학적 방법과 체계가 완성되었고, 마침내 영국의 신학자이자 과학자 휴얼(Whewell)에 의해 과학이라는 독

립된 학문으로 정의될 수 있었다(Whewell, 1847; Whewell et al., 1837). 특히 그는 과학에서의 경험주의에 기반한 귀납주의적 접근을 과학적 방법의 특징으로 정의하였다. 과연 어떻게 자연 철학에서 과학으로 이어지게 되었으며 20세기의 과학으로는 어떻게 연결될 수 있는지 주목해서 살펴볼 필요가 있다.

　　기계론적 세계관의 대표 주자로 언급되는 것은 프랑스의 철학자 데카르트(Descartes)이다. 뉴턴이 세 가지의 운동 법칙을 통해 물리학이 추구해야 할 기본 원리를 만들었다면 그 원리를 담고 바라보는 거대한 운동장은 데카르트에 의해 창조되었다고 볼 수 있다. 일반적으로 생각하는 독립된 시간과 공간의 개념, 그리고 측정을 위해 필요한 기준에 대한 마련 등의 절대 공간과 시간, 기준계의 개념들이 모두 데카르트로부터 출발한 것들이었다(Jammer, 2012; Maudlin, 2015). 데카르트는 특히 자연 현상을 하나의 기계의 설계도와 같은 방식으로 설명하고자 하였는데, 이를 오늘날의 용어로 빌려 표현하자면 모형(modeling)이라고 할 수 있다. 예를 들어, 그는 정신과 육체의 이원론을 주장하면서 운동과 감각을 뇌로부터의 생리학적 과정을 표현하는 그림으로 나타냈으며 그는 우주 역시 에테르라는 액체로 가득 차 있는 구조를 탄성력이 있는 실들로 연결된 것과 같은 모습으로 표현하였다.

　　이처럼 사물이나 상호작용의 구조나 관계, 기능적 동작 순서 등으로 표현하는 방식들은 미시적 세계를 이해하기 전까지 자주 활용되었다. 특히, 과학혁명 이후 과학에서의 실험이 강화되면서 단순히 실험 결과만으로는 이해하기 어려운 것들이 점점 늘어났다. 이러한 한계를 극복할 수 있도록 도와준 것이 바로 모형의 시각화이다. 수학적 증명이 익숙하지 않았던 과학자들에게는 아주 유용한 추론 방법이었다. 영국의 과학자였던 패러데이가 바로 그러한 대표적인 예이다. 그는 가난한 가정에 태어나 제대로 된 정규 교육조차 받을 수 없었지만 타고난 손재주와 정리 능력을 인정받아 당시 유명했던 화학자인 험프리 데이비(Davy)의 실험 조수로 임명될 수 있었고, 그의 덕택으로 전세계의 수많은 화학자와 만날 수 있었다(Forbes & Mahon, 2014). 전기화학에 대한 다양한 실험 외에도 전자기학에 대해서도 많은 실험적, 경험적 지식을 가지고 있었다. 그 중 대표적인 예가 자기력선의 발견이다. 그는 자석 주

변에 일정하게 늘어선 철가루의 모습을 통해 자기력이 작용하는 선이라는 의미의 역선을 고안하였고, 이를 토대로 자기적인 힘이 공간상에 작용하고 있고 눈에 보이지 않지만 실제로 자석 주변에는 선들이 뻗어 있다고 생각하였다. 그의 생각을 과학적으로 적절하게 보완한 것은 맥스웰(Maxwell)이었는데 그는 전자기력을 전달하는 매개체(medium)로서 에테르를 가정하였으며, 에테르는 큰 톱니바퀴와 그 사이를 메우고 있는 작은 톱니바퀴로 이루어져 있다고 생각하였다(Cropper, 2001).

[그림 5-20]과 같은 모양으로 늘어서 있을 때 전류가 A에서 B와 같이 흐르면 작은 바퀴들이 회전하고 작은 바퀴의 회전은 다시 큰 바퀴의 회전을 가져오는데 이때 큰 바퀴의 회전축 방향으로 자기장이 형성되는 것으로 생각하였다. 그는 실제로 에테르가 이와 같은 모양일 것이라고 생각하지는 않았지만 전기장과 자기

**그림 5-19** 데카르트의 시각과 운동의 작용에 대한 설명 및 우주의 모형

출처: (좌) https://upload.wikimedia.org/wikipedia/commons/3/35/Descartes_mind_and_body.gif
　　　(우) https://www.fossilhunters.xyz/intelligent-extraterrestrials/images/1230_26_7-descartes-ateher.png

장의 상호작용을 설명하기 위해 이와 같은 소용돌이 에테르 모형을 활용하였다. 이러한 역학적 모형을 활용한 과학 이론의 검증이나 설명이 점차 활발하게 이루어졌다.

이러한 방식의 설명이 가능했던 것은 과학자들의 경험을 토대로 한 가시적이고 기계적인 모형들을 활용했기 때문이다. 이러한 접근은 오늘날의 과학적 관점에서 본다면 옳지 않은 것도 많았지만 그래도 당시 과학 이론을 보완하고 발전시키는 데에는 아주 유용하였다. 예를 들면, 수력학자인 아버지 아래에서 자랐던 카르노는 열 현상에 관해 연구하기 시작하였다. 그는 자기의 경험을 토대로 물이 높은 곳에서 낮은 곳으로 떨어지는 것처럼 열 역시 높은 곳(고온)에서 낮은 곳(저온)으로 자연스럽게 이동할 것으로 생각하였으며 그의 이러한 생각은 실제 열 현상을 설명하는 데에도 유용하였다. 이러한 생각을 기초로 그는 열도 질량이 없는 열소(caloric)라는 결론을 내리게 되었다(Harman, 1982). 물론 열이 물질이라는 접근은 적절하지 않

**그림 5-20** 맥스웰의 전자기장에 대한 에테르 소용돌이 모형

출처: Sarkar & Salazar—Palma, 2016.

았지만, 열기관(heat engine)에서의 에너지의 출입을 설명하는 데에는 유용하였다(오늘날의 개념으로 수정하게 된 것은 낭만주의 철학자들의 도움이 컸다).

　이와 같은 기계론적 세계관은 뉴턴에 의해 제안이 된 힘과 운동의 법칙을 토대로 모든 운동을 원인과 결과로 나누어 생각하게 되었다. 갈릴레오의 경우, 물체를 가만히 놓으면 아래로 떨어질수록 점점 속력이 일정하게 증가하게 된다는 것을 알고 있었지만 왜 그러한지 이유는 설명할 수 없었다. 그러나 이러한 현상에 대한 설명은 뉴턴의 만유인력에 의해 이뤄졌으며 일정한 힘이 작용하면 일정하게 가속하기 때문에 떨어지는 물체는 일정한 힘이 작용한다고 결론짓게 된다. 어떠한 현상이나 사건을 원인(물체에 힘이 작용)이 있으면 또 다른 사건인 결과(점점 빨라지면서 아래로 향함)가 나타난다고 생각하게 되었다. 그래서 이러한 생각들을 인과론(causality)이라고 부르며 과학에서는 점차 초자연적 현상이나 우연적 발생 등에 대해서는 거부하게 되었다.

　한편, 과학자들은 여러 종류의 다양한 실험을 하면서 새로운 많은 사실을 발견하게 되었다. 특히 화학 물질의 반응과 연소를 통해서 새롭게 생성되는 화합물이나 이들 사이의 관계를 파악하는 것들이 화학자들에게는 아주 유용한 일이었다(Hudson, 1992). 그러나 분자나 분자 구조에 대한 발견이나 이해가 없었기 때문에 어떻게 이러한 현상들이 가능한지 판단하는 것은 매우 어려운 일이었다. 18세기 돌턴이 원자설을 주장하기는 했으나 이종 기체 분자 간의 상호작용을 무시하거나 분자가 아닌, 유체처럼 기체 현상을 설명하기도 하였다. 그러나 제안된 모형은 과학자들의 사고나 논의를 진전시키는 데에 유용하게 활용되었고 결국 점차 과학적으로 그럴듯한 이론으로 변화해 갈 수 있었다(Downes, 2020). 그러나 단순한 모형은 다양한 상황과 현상을 설명하기 위해서는 점차 복잡해질 수밖에 없다. 예를 들어, 두 물체 간의 힘의 작용은 단순히 하나의 화살표의 인력으로 설명될 수 있지만 10개의 서로 다른 물체가 존재한다면 55개의 화살표가 필요해진다. 단순한 가정을 하고 설명하고 검증할 때는 모형이 유용하지만 실제 상황에 가까워지면 가까워질수록 점점 현실과 멀어지고 설명하기 어려운 한계가 있다. 그래서 당시의 실험은 오

늘날의 실험과는 달랐다. 우리가 떠올리는 실험은 실험실에서 여러 배경 이론과 가설에 따라 측정할 요인을 선별하고 엄밀한 장비를 통해 측정함으로써 실제 자연 현상에 관한 것이 아니라 통제된 상황과 맥락 속에서 한정된 변수들의 관계를 다루는 것이지만 초기의 실험은 실제 현상 자체와 자연이 실험실이 되었다. 이른바 실제 현상을 최대한 그대로 재현하려는 모방 실험(mimetic experiment)이다(Reuger, 2002). 실험과 이론 간의 비교나 예측은 19세기에 이르러야 더 활발하게 이루어졌다 (Parsons & Reuger, 2000; Reuger, 1997). 예를 들면, 산소의 발견으로도 잘 알려진 프리스틀리(Priestley)는 전기적 자연 현상을 설명하기 위해 지진, 강우, 번개와 방전 등을 다루고 있으며 자연 현상을 그대로 재현하고자 하였다(Priestley, 1775; Schaffer, 1983). 일화로만 알려져 있지만 미국이 과학자이자 정치가였던 프랭클린(Franklin)이 번개가 전기적 현상임을 설명하기 위해 연을 번개가 치는 구름 속에 날려 라이덴 병의 충전을 통해 전기적 불꽃을 관찰했다는 것도 같은 맥락이라 볼 수 있다(Heilbron, 1999). 한편 이러한 실험을 통해 이론과 실험 간의 간극이나 차이로 인해 발생되는 철학적 문제는 결국 자연 철학으로부터 과학이 독립하는 계기가 되었다.

 그림 5-21 과학적 모형과 실제 세계 간의 관계

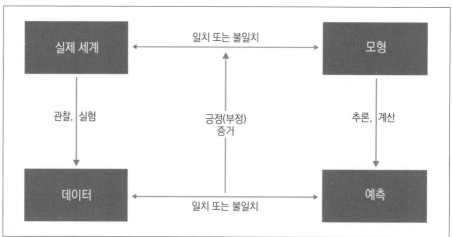

그리고 오늘날에도 이와 같은 문제는 제기되는데 과학 이론이 실제 자연 현상을 설명하고 반영하는가 하는 점이다. 과학을 배우는 많은 학생이나 대중들은 교과서나 학교 수업에서 배운 과학 이론이나 원리가 실제로 잘 들어맞지 않는다는 점을 쉽게 발견할 수 있다. 예를 들어, 뉴턴의 운동 법칙 중 하나인 $F = ma$는 실제 실험을 통해서는 이러한 관계식을 얻기 매우 어렵다. 그런데도 과학 이론이 맞다고 생각함으로써 과학 이론은 현실과는 잘 맞지 않는다고 갈등이나 불편함을 느낄 수 있다. 이에 대해 오늘날의 과학철학에서는 과학 이론과 모형이 가지는 본질적 성격을 통해 설명하려고 한다. 자연과학의 시초는 자연 현상에 대한 관찰로 시작되나 실제 자연 현상에는 수많은 복잡한 이론과 변수가 관여한다. 예를 들면, 자유 낙하라는 현상은 중학교에서도 배우지만 가벼운 종이 한 장을 떨어뜨리게 되면 그 종이는 일정하게 속력이 증가하는 운동이 이루어지지 않는다. 그 이유는 종이에 가해지는 유체(공기)의 흐름, 종이의 낙하 방향과 곡면 사이의 각도에 따른 추력의 형성, 종이의 질량 중심, 초기 위치나 각도 등 많은 요인을 고려해야만 설명이 가능해진다. 따라서 실험실에서는 이러한 변인을 줄이기 위해 단순화해서 실험하게 되며, 과학 이론은 단순화되고 통제된 자료(실험 결과)와 일치하는지 확인하고, 이를 통해 그 이론으로 원래 관심이 있었던 자연 현상을 설명하려는 흐름을 띠게 된다(Giere, 2006). 즉, 과학 이론이 설명하는 것은 자연 현상이 아니라 실험실에서 얻어진 자료이며 이를 토대로 더 복잡한 실제 세계들을 추론하게 되는 것으로, 그 사이에는 틈이 존재할 수밖에 없다는 입장이다(Giere, 2004).

한편, 일부 과학자들은 가시적이고 단순한 설명과 예측보다 직관적 이해는 어렵더라도 수학적이고 논리적 설명을 추구하였다. 근대 과학혁명의 특징 중 하나로 언급했던 자연 현상에 대한 수학의 도구적 사용이 과학 이론의 궁극적인 목적처럼 여겨지게 되는 순간이다. 프랑스를 중심으로 한 여러 학자는 자연 현상의 규칙과 조화에 대해 매우 큰 관심이 많았다. 기계론자들이 하나의 동작 원리를 보여줄 수 있는 모형에 집착했다면 이들은 자연 현상을 수학적으로 규칙화하는 것에 대해 집착하였다. 이들은 미분과 적분, 지수나 삼각함수, 급수 전개 등 여러 수학적 기술

을 활용해 자연 현상을 기술하기 원했으며 전자기학이나 양자역학에서 주로 쓰이는 라플라스 변환($F(s) = \int_0^\infty f(t)e^{-a}\,dt$), 푸리에 변환($f(w) = \int_{-\infty}^\infty f(t)e^{jwt}\,dt$), 역학에서의 직선 운동과 회전 운동 등을 설명하기 위한 라그랑지안($\frac{d}{dt}\left(\frac{\partial L}{\partial \dot{q}}\right) - \frac{\partial L}{\partial q} = 0$, $L = T - V$, $T$: 운동에너지, $V$: 퍼텐셜 에너지, $q$: 좌표축으로의 변위) 등이 그 예이며, 이를 통해 그 이전에 풀 수 없었던 다양한 문제들을 풀 수 있게 되었다. 이러한 수학적 발전에 이바지한 사람들은 라플라스(Laplace), 앙페르(Ampere), 푸아송(Poisson), 푸리에(Fourier), 라그랑주(Lagrange) 등이며 이처럼 자연 현상에 대한 수학적 규명과 예측을 신뢰하는 사조를 라플라스주의 또는 결정론적 세계관이라고 한다(Harman, 1982).

결정론적 세계관이라고도 불리는 이유는 운동에 관련된 초기 조건과 운동 방정식을 파악하게 되면 미래의 어느 시점이든 정확하게 예측할 수 있기 때문이다. 예를 들어, 일직선인 도로를 따라 달리는 자동차가 있다고 가정하자. 이 자동차의 출발할 때의 속력은 20m/s이며 매초 2m/s씩 속력이 일정하게 증가한다고 할 때, 이 자동차는 5초 뒤면 30m/s의 속력이 되고 그동안 125m를 이동했다는 것을 알 수 있다. 결국 아무리 복잡한 운동이라도 초기 조건과 이를 설명할 수 있는 운동 방정식만 파악할 수 있다면 결국에는 예측 가능하며 정해진 결과를 벗어날 수 없게 된다. 예를 들어, 회전하는 중심이 2개인 이중 진자(double pendulum)는 기존의 역학만으로는 설명하기 매우 어렵다. 왜냐하면, 회전하는 중심이 원점 $O$와 질량 $m_1$의 위치($x_1, y_1$)이 2개이며 심지어 회전축이 계속해서 움직이게 된다. 그러나 라그랑지안을 활용하면 다음의 식에 따라 운동을 설명할 수 있다.

$$l_2\ddot{\theta}_2 + l_1\ddot{\theta}_1 cos\,(\theta_1 - \theta_2) - l_1\dot{\theta}_2 \sin\,(\theta_1 - \theta_2) + gsin\,\theta_2 = 0$$

뉴턴이 제시한 물리학적 설명은 물체에 가해지는 힘을 중심으로 설명하기 때문에 [그림 5-22]와 같은 상황을 설명하기에는 적절하지 않으며, 힘이 아닌 물체의 위치와 관련된 방정식과 그에 따른 편미분을 활용하는 방법은 작용하는 힘의 관계를 고려하지 않고도 풀 수 있다. 이 외에도 역학적 에너지의 관점에서 설명하

그림 5-22    이중 진자 운동에 대한 오일러-라그랑지안 방정식의 변수들

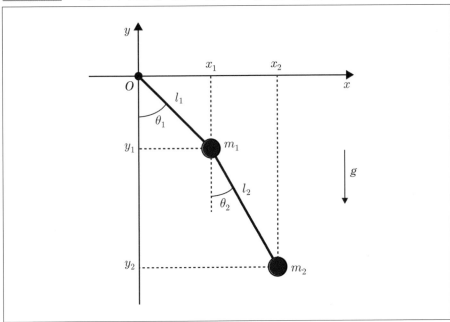

출처: https://diego.assencio.com/?index=1500c66ae7ab27bb0106467c68feebc6

고자 하는 해밀토니안(Hamiltonian, $H = T + V = \left(\sum_i \dot{\varphi}_i - L\right)$, $T$: 운동에너지, $V$: 퍼텐셜에너지, $L$: 라그랑지안)으로도 설명할 수 있는데 이와 같은 수학적 접근들을 결정론이라고 부르며, 고전역학의 큰 특징으로 결정론적 세계관이 자리 잡게 되었다(Dugas, 2011).

결정론은 과학뿐만 아니라 윤리학이나 철학에서도 중요한 의미가 있는데 인간이나 생명체가 갖는 자유의지가 있는가 하는 문제와도 연결되어 있다. 인간의 주어진 본성과 성향을 만약 어떤 이론으로 측정하고 설명할 수 있다면 한 인간의 행위는 미래에 어떻게 이루어질지 예측할 수 있게 되며 필연적인 결과로 받아들여지게 된다. 이러한 생각이 조금 더 발전하면 결국 어느 한 개인이 속한 단체나 공동체, 사회, 개인적 성장 배경이나 문화 등에 따라 그 개인의 성향과 특징이 결정된다고도 볼 수 있는데 이를 구조주의(structuralism)라고 한다. 실제 사회적 불평등이

나 갈등 현상에 대한 접근으로 20세기 사회학자들과 철학자들은 구조주의를 통해 개인의 행동을 설명하려고 하였다.

결정론적 세계관에서의 수학에 대한 절대적 권한은 고대 그리스의 철학자들의 시각에서 본다면 피타고라스 학파처럼 자연 현상을 하나의 수학적 체계와 조화(하모니아)로 보는 관점에서 기인한 것들이다. 이러한 수학적 발견을 통해 여러 기계가 포함된 복잡한 운동이나 3차원 운동들도 보다 쉽게 설명할 수 있게 되었다. 또한 물리적, 화학적 개념을 수학적 관계를 통해 예측할 수 있게 되었다. 그리고 수많은 개체나 입자의 움직임이나 결과 역시 수학적으로 설명하려고 하였는데 이를 통해 과학에서의 통계적 접근이 점차 관심을 끌게 되었다. 그리고 이러한 믿음을 기초로 모든 현상이나 운동을 과학적, 물리적으로 설명할 수 있게 될 것이라고 생각하였고 점차 정교화하는 방향으로 움직였다.

18~19세기에 이르는 동안 자연과학의 여러 분야는 많은 발전을 이루었는데, 이 시기에 관한 내용을 요약하는 것만으로도 여러 권의 책으로 쓰일 수 있다(Klein, 2002; Livingston & Withers, 2011; Purrington, 1997). 다만 이 장에서는 과학과 예술에 공통으로 나타난 철학적 사고와 세계관에 따라 어떤 형태의 변화가 일어났는지 주목해 살펴보고자 한다. 앞서 언급한 것처럼 이 시기의 과학은 경험적이고 시각화된 역학적 모형으로 출발해 수학적 모형과 접근으로 점차 옮겨 간 것을 알 수 있다. 이와 같은 변화를 잘 보여줄 수 있는 예가 전기 또는 자기적 영향력을 전달하는 장(field)의 개념이다. 장은 오늘날 빛, 전자기, 파동, 중력 등 물리학에서의 주요 상호작용을 설명하는 기본적 이해의 출발이다. 서로 떨어진 자석들이 서로 밀어내는 것도 멀리 떨어진 별빛이 진공인 우주를 갈라 지구에 도달하게 되는 것도 모두 장으로 설명된다(Lange, 2002). 이와 같은 장의 개념이 도입된 것은 근대 과학혁명 이후이지만 그 근원은 고대 그리스 철학자들의 생각으로부터 시작된다. 천상계를 이루는 물질인 에테르는 빛이나 전기, 자기, 힘 등의 상호작용을 전달하기 위한 매개체의 역할로 간주하였다. 엠페도클레스와 같은 철학자들은 자석이 철이 끌어당기는 현상을 설명하기 위해 철에서 아주 작고 가는 입자들(effluvia)이 나와 자석의 미세한

구멍(pore)에 닿아 서로 연결되면 끌어당기게 된다고 설명하였다(Baigrie, 2007). 이러한 현상은 마찰 전기에 의한 현상이나 자기력에 의한 현상이나 유사했기 때문에 둘을 동일하다고 여겼다. 고대 및 중세 사람들은 모두 이처럼 서로 떨어져 있어도 작용하는 전기적, 자기적 현상을 실제 물질적인 매개에 의한 것으로 이해했으며, 17세기까지만 해도 전기적 현상들은 아주 짧은 시간 내에 일어나 마치 즉시 일어나는 것처럼 여겨졌다. 그래서 쿨롱(Coloumb)과 같은 철학자들은 서로 떨어진 물체가 서로 다른 극으로 대전되어 있을 때 밀어내는 현상이 아무리 멀리 떨어져 있어도 즉시 일어난다(instantaneous)고 생각하였으며, 서로 떨어져 있어도 힘이 작용한다고 하여 이를 원거리 작용(action at a distance)이라고 불렀다(Hesse, 1955). 그러나 이후 정전기 유도 현상을 중심으로 전기적 현상과 자기적 현상을 서로 구분하고, 볼타 전지처럼 낮은 전류에서 지속적으로 전하를 이동하는 현상들이 관측 가능해지면서 전기역학(electrodynamics)에 대해 관심을 갖게 되었다(Heibron, 1999). 역학 분야에서는 뉴턴이 이미 만유인력을 설명하면서 천체들 사이에 작용하는 힘을 전달하는 매개체로서의 장의 개념을 도입하기에 이르렀다. 오늘날의 장의 개념은 맥스웰에 의해 도입되었는데 19세기 초 패러데이는 전기력과 자기력의 전달은 눈에 보이지 않는 실재하는 힘의 선(line of flux)에 의해 이뤄지는 것이라고 여겼다. 이에 대해 맥스웰은 [그림 5-19]와 같은 소용돌이 에테르 모형을 제안하였고, 힘을 전달하는 별도의 매개 물질이 존재하는 것이 아니라 주변 공간이 가지는 특성이라고 정의하기에 이르렀다(Maxwell, 1865). 그리고 이러한 전자기적 상호작용의 전달은 빛의 속도로 파동처럼 퍼져 나간다고 여겼고, 맥스웰 방정식에 의해 수학적으로 설명하기에 이르렀다(조헌국, 2013; Cushing, 1998). 이는 가시적이고 물질적인 구조로부터 추상적인 수학적 구조에 이르게 되는 과학적 발견의 과정을 설명하는 하나의 예라 할 수 있다. 한편, 다음과 같이 전자기학이나 일반물리학의 교재에 종종 등장하는 맥스웰 방정식은 히비사이드(Heaviside)에 의해 정리된 것이기는 하지만 전기적 작용과 자기적 작용 간의 상호작용을 단순하게 보여주는 좋은 예이다(Nahin, 2002). 또한 조금만 유심히 살펴본다면 전기에 관한 식들(첫째 식과 둘째 식)이 자기에 관한 식(셋째 식과 넷째 식)

이 서로 닮아 있음을 알 수 있다. 이러한 단순하고 대칭적인 방정식의 특성은 종종 수학적 아름다움으로 표현되기도 한다(Emmer, 2005).

$$\oint \vec{E} \cdot d\vec{A} = \frac{q}{\epsilon_0}$$

$$\oint \vec{E} \cdot d\vec{l} = -\int \frac{\partial \vec{B}}{\partial t} \cdot d\vec{A}$$

$$\oint \vec{B} \cdot d\vec{A} = 0$$

$$\oint \vec{B} \cdot d\vec{l} = \mu_0 I + \mu_0 \epsilon_0 \int \frac{\partial \vec{E}}{\partial t} d\vec{A}$$

한편 맥스웰의 전자기장에 대한 개념은 아인슈타인이 중력을 설명하는 과정에도 영향을 미쳤고, 이로 인해 중력의 전달 역시 중력장에 의해 이뤄진다고 여기게 되었다(조헌국, 2013; Cushing, 1998).

한편 과학혁명 이후 2~3세기 동안 과학에서는 서로 다른 개념들이 통합되고 종합적으로 고찰되는 일들이 일어났다. 앞서 설명한 전기와 자기는 고대로부터 서로 하나로 동일한 것으로 생각하게 되었는데 그 이유는 자석의 서로 다른 극끼리 끌어당기는 것과 접촉이나 마찰에 의해 대전된 호박 주변에 곡식 낱알의 껍질이 끌려오는 것이 서로 같게 보였기 때문이었다. 이러한 마찰 전기에 의한 정전기 유도(electrostatic induction)는 기원전 6세기경 고대 그리스 철학자였던 탈레스(Thales)에 의해 처음으로 발견되었고 호박 효과라고 불렸다(Baigrie, 2007). 전자를 뜻하는 영어 단어인 electron은 사실 그리스어로 호박(amber)이라는 의미의 electra에서 파생된 것이다. 약 2000여 년간 전기와 자기에 대한 이해는 별다른 진전이 없다가 17세기 왕립 의사였던 길버트(Gilbert)에 의해 지구가 하나의 거대한 자기라는 주장과 함께 자기력에 대한 연구가 본격화되고, 그레이(Gray)에 의해 마찰 전기를 기준으로 도체

와 절연체를 구분하기 시작하면서 전기와 자기에 대한 연구들이 본격적으로 시작되었다. 당시 과학자들은 여러 현상을 통해 전기를 발견하였는데 그들은 이것이 서로 같은 것이라고 생각하지는 못하였다. 예를 들면, 그레이가 발견한 마찰 전기나 이탈리아 의사였던 갈바니가 발견한 생체 전기, 화학자 볼타가 전해질 용액을 통해 만든 화학 전기, 그리고 자연적으로 일어나는 번개와 같은 현상들은 모두 서로 다른 종류의 전기라고 여겼다. 그러나 이것은 궁극적으로 갔다는 것을 입증한 사람이 있었는데 영국의 과학자였던 마이클 패러데이였다. 그는 실험을 통해 어떻게 형성된 전기든 결국 같은 극끼리는 밀어내고 다른 극끼리는 끌어당긴다는 결과를 통해 결국 이들이 모두 같다고 결론을 내리게 되었다(Faraday, 1859). 이와 같이 서로 다른 종류의 전기가 통합되었다. 뿐만 아니라 18세기 말 외르스테드(Oersted)에 의해 우연히 전류가 흐르는 도선 근처에서 나침반의 바늘이 회전하는 것을 관찰하면서 전류에 의한 자기장이 발견되었고 앙페르와 비오에 의해 전류에 의한 자기장에 대한 공식이 정리되었다(Meyer, 1971). 그리고 19세기 패러데이에 의해 전자기 유도 현상이 발견되면서 전기와 자기적 작용이 서로 연관되어 있음을 알게 되었고, 헤르츠(Hertz), 맥스웰(Maxwell)에 의해 전기장과 자기장이 서로 수직이며 서로 영향을 미친다는 것을 실험적, 이론적으로 증명할 수 있었다. 힘이나 여러 자연 현상을 매개하는 물질로 여겨졌던 에테르는 18세기 무렵 그 현상의 종류에 따라 전기 에테르, 자기 에테르, 빛 에테르, 탄성 에테르 등으로 다양하게 나뉘었다(Cantor & Hodge, 1981). 전기와 자기의 통합은 전기와 자기의 에테르가 하나임을 설명하였고 나아가 맥스웰은 빛 역시도 전자기파의 일종이라는 사실을 밝히면서 빛 에테르까지 통합할 수 있었다(Whittaker, 1989). 그러나 결국 20세기 초 여러 광학적 실험들과 함께 아인슈타인에 의해 에테르에 대한 존재는 폐기되었다(Cushing, 1998).

18세기 이후 낭만주의 철학의 등장은 앞서 언급한 서로 다른 개념의 통합이나 생성되거나 소멸되지 않는 개념들이 형성에 이바지하였다. 물리학이나 화학에서 어떤 상태가 변화할 때 경로에 상관없이 그 값이 변화되지 않는 것을 보존(conservation)된다고 하는데, 질량 보존의 법칙이나 에너지 보존 법칙, 운동량 보존 법칙 등이

여러 물리량이 보존된다는 것을 설명하고 있다. 공교롭게도 이러한 보존 법칙들은 모두 18~19세기 동안 실험적, 이론적으로 정립되었다. 이러한 법칙들은 서로 다른 물체가 충돌하거나 접촉할 때는 여전히 유효한데, 이러한 접근이 가능한 것은 물리적, 화학적 상호작용이 일어나는 계(system) 전체의 관점으로 보기 때문이며 이러한 사고 과정이 낭만주의 철학의 유기체적 관점에 잘 부합하기 때문이다. 특히 독일과 북유럽 지역의 낭만주의 철학에 영향을 받았던 지역에서 활동했던 과학자들에 의해 이러한 관점들이 잘 나타난다. 예를 들면, 에너지의 경우, 16~17세기만 하더라도 도입되지 않았던 개념이었으며 라이프니츠에 의해 운동을 할 수 있는 내재된 활력(vis viva)이라는 의미로 처음 도입되었다. 이후 빛을 설명하기 위해 영(Young)에 의해 처음 에너지라는 용어가 쓰였다(Smith, 1999). 그리고 일과 열 등이 연이어 등장하였다. 그러나 독일의 과학자였던 마이어(Mayer)는 인체를 통해 섭취되는 음식을 통해 인체의 활동과 운동 등으로 바뀌는 과정에 초점을 두어 에너지가 서로 다른 여러 종류의 에너지로 변환될 수 있다고 생각하게 되었고 헬름홀츠(Helmholtz)는 그의 생각으로부터 에너지 보존 법칙에 대해 정리하였다(Harman, 1982). 라이프니츠나 마이어, 헬름홀츠 모두 독일의 과학자들이었으며 특히 헬름홀츠는 르네상스의 과학자와 예술가처럼 열역학, 생리학, 의학 등 여러 분야에 대해 재능을 보인 학자였다(Cahan, 2018).

이 외에도 일과 열의 관계를 설명한 열역학 법칙 역시 19세기에 의해 완성되었다. 열과 일에 대한 관계는 사실 영구 운동 또는 영구 기관을 발명하고자 했던 시도로부터 출발한 것으로 18세기 일(work) 개념이 도입된 이후 본격적으로 실험이 이루어졌다. 돌턴(Dalton)의 제자였던 영국의 과학자 줄(Joule)은 역학적 일에 해당하는 열의 크기를 재기 위한 실험을 수행하였다. 그는 [그림 5 − 23]은 절연된 통 속에 물을 채우고 물속의 갈고리를 회전시켜 얻게 되는 물의 온도의 변화를 측정하고 추가 낙하한 거리를 통해 일과 열에너지 사이의 관계를 얻고자 하였다. 그는 정교한 실험을 위해 외부의 온도에 의한 영향을 줄이려고 포도주 보관 창고에서 실험하였으며 그의 측정 장치는 아주 정교해서 섭씨 0.003도의 차이도 측정할 수 있

그림 5-23  줄의 일과 열의 전환에 대한 실험 장치

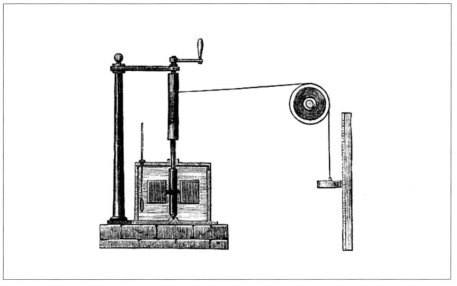

출처: https://upload.wikimedia.org/wikipedia/commons/c/c3/Joule%27s_Apparatus_%28Harper%27s_Scan%29.png

을 만큼 정교한 것이었다(Joule, 1845). 이를 통해 그는 가해 준 일은 열로, 열은 다시
일로 전환될 수 있음을 설명하였다. 다만 그는 에너지보다는 일을 할 수 있는 힘인
활력의 개념을 지지하였으며 전환 과정에서 활력이 소실된다고 보았다. 한편, 프
랑스의 과학자 카르노는 물에 대한 비유를 통해 고온에서 저온으로 열이 이동하며,
열은 활력과 같이 비물질적인 것이 아니라 유체처럼 물질(열소)이라고 가정하였다.
줄과 카르노의 서로 다른 결론을 토대로 톰슨(Lord Kelvin)은 외부에서 가해 준 열은
일뿐만 아니라 계가 가진 내부 에너지 변화의 합과 같다고 제안하였다($Q = U + W$, $Q$:
열에너지, $U$: 내부에너지, $W$: 일). 이를 토대로 19세기 말 랭킨(Lankin)은 운동이나 역학적
능력, 화학적 작용 등 서로 변화할 수 있는 공통적인 능력으로 에너지를 정의하고
어떤 고립계에서의 운동에너지 및 퍼텐셜에너지의 합인 역학적 에너지의 보존 법
칙을 제안하게 되었다. 이러한 과정을 통해 고전적인 열역학이 완성되었다.

인과론 및 결정론적 세계관에 기초한 근대 과학은 다양한 실험과 수학적 접근을 통해 점차 완성되어 갔다. 그러나 처음부터 순탄했던 것은 아니다. 18세기까지만 해도 정교한 실험 기구의 제작이나 측정이 불가능하였고, 온도나 질량과 같은 기본적인 개념조차 제대로 정의되지 않았다. 또한, 다양한 실험을 수행하기 위해서는 측정과 자료 해석 등에 기초가 될 이론들이 필요했지만 그런 이론들조차 제대로 정립되어 있지 않았다. 이러한 상황 속에서도 지속적인 과학기술에 대한 투자와 산업혁명, 기계론적 세계관에 기초한 직접적인 제작 활동과 가시적인 모형의 접근, 결정론에 기초한 수학적 접근은 눈으로 관찰할 수 없는 세계(분자 이하의 세계)를 제외하고 거시적인 상황들을 대부분 이해하고 설명하는 데에 큰 도움이 되었다. 그리고 보이는 세계의 여러 작용과 실험 결과를 중심으로 하는 태도들은 실증주의에 기초함으로써 물질주의적인 과학의 태동에 이바지하였고, 실제 현상을 모방하려는 실험들을 통해 감각 가능한 현실에 대한 세계관이 영향을 미쳤던 것을 알 수 있다.

그러나 19세기까지의 뉴턴 역학도 풀지 못하는 문제들이 있었는데 그중 하나가 기체 분자 운동에 대한 예측이었다. 18세기 무렵 돌턴과 아보가드로에 의해 물질을 구성하는 기본 입자인 원자와 분자에 대해 이해하게 되었고 기체 분자들은 온도에 따라 압력과 부피, 그리고 이동하는 속도가 변화한다는 사실을 알게 되었다. 그러나 아주 작은 부피의 기체라 하더라도 그 속에 들어있는 분자의 숫자는 매우 많은데, 0℃, 1기압을 기준으로 22.4L의 부피 속에는 무려 $6.0 \times 10^{23}$개의 분자가 들어 있다. 기체 분자 운동론에 따르면 기체 분자의 운동에너지 $E = (3/2)kT$ ($k$: 볼츠만 상수)가 되는데 문제는 기체 속에 있는 모든 기체 분자의 속력이 같지 않다는 점이다. 이는 전체 계에 속한 분자의 제곱평균제곱근 속도(root-mean square velocity, 기체 분자마다 운동 방향이 다르기 때문에 이를 해소하기 위해 제곱해서 계산한 것을 평균한 뒤 다시 제곱근을 씌움)일 뿐 개별 분자의 움직임을 계산하거나 예측할 수는 없다.

게다가 모든 움직임을 예측할 수 있다는 믿음은 상식적으로 맞지 않는 결과를 불러오기도 했는데 맥스웰은 사고 실험을 통해 당시 과학자들에게 풀기 어려운 문

제를 제시하였다. [그림 5-24]와 같이 두 개의 방이 있고 각 방에는 속력이 빠른 (고온) 분자와 느린(저온) 분자가 뒤섞여 있다. 이때, 두 방 사이의 문을 지킨 어떤 가상의 존재가 있다고 할 때, 이 존재는 아주 뛰어난 능력이 있어서 빠른 분자를 방 A로 느린 분자를 방 B로 보내게 된다. 그러면 시간이 지난 뒤 방 A는 차가워지고 방 B는 뜨거워지게 된다. 그런데 열역학 제2법칙에 따르면 어떤 계의 엔트로피 ($S = \frac{\delta q}{T}$)는 저절로 낮아지지 않으며, 열의 이동은 뜨거운 열원에서 차가운 열원으로 향하기 때문에 맥스웰이 가정한 상황은 발생할 수 없다. 이 문제는 오랫동안 열역학을 연구하는 과학자들을 괴롭히게 되었고 1920년대가 되어서야 이러한 가정에 어떤 문제점이 있는지를 알게 되었다. 그 정답을 단순하게 말해 본다면 결국 입자를 골라낼 수 있는 도깨비의 존재가 있다 하더라도 각 분자의 속력을 측정하고 문을 열고 닫는 과정에서 에너지가 필요로 하기 때문에 이러한 일들은 저절로 일어날 수 없다. 즉, 외부에서의 에너지 공급이 있어야 가능하다는 의미이다. 그의 이러한 생각에 반한 역사학자 애덤스(Adams)는 역사 역시 특정한 방향으로 나아가려는 경향을 보이며, 퇴보하고 정의에 반하는 체제들은 마치 이러한 열역학적 위배 상황과 같다고 여겼다.

**그림 5-24** 맥스웰의 도깨비(Maxwell's demon)에 대한 설명

출처: https://upload.wikimedia.org/wikipedia/commons/thumb/8/8b/Maxwell%27s_demon.svg/2880px-Maxwell%27s_demon.svg.png

당시 과학자들이 해결하지 못한 또 다른 문제는 물체의 운동에 대한 이해였다. 뉴턴이나 데카르트, 갈릴레오 등 근대 과학자들은 운동을 정의하기 위해서는 기준(reference)이 필요하며, 운동은 관찰자(또는 기준계, reference frame)의 상태에 따라 다르게 보일 수 있다는 점을 인지하고 있었다. 예를 들어, 건널목에 멈춰 서서 왼쪽에서 오른쪽으로 시속 60km로 지나치는 자동차를 보고 있는 것과 이 자동차와 똑같은 속력으로 나란히 달리고 있는 자동차에서 본 모습은 서로 다르다. 건널목에 서 있는 사람의 경우, 이 자동차는 왼쪽에서 오른쪽으로 시속 60km로 움직이고 있다고 말하겠지만 자동차를 타고 가는 사람 입장에서 보면 이 자동차는 멈춰 있는 것처럼 보인다. 이번에는 만약 같은 속력으로 오른쪽에서 왼쪽으로 지나가는 차가 본다면 이 자동차는 더 빠른 속력(시속 120km)으로 달리는 것처럼 보일 것이다. 이 경우, 우리는 정지한 사람의 입장이 가장 정확하다고 말하겠지만 우리가 사는 우주에서 보면 이 문제는 절대 단순하지 않다. 왜냐하면, 지구가 중심인 고대 그리스의 사고로 본다면 정지한 사람의 입장이 맞겠지만 지구는 더 이상 우주의 중심이 아니며, 그 정확한 기준이 무엇인지 모르기 때문이다. 많은 과학자가 이 문제를 풀어 보려고 애를 썼지만, 절대적으로 항상 옳은 판단을 내릴 수 있는 기준을 확인하는 것은 불가능하고 결국 상대적인 움직임으로 볼 수밖에 없다는 점이다. 이것은 마치 비행기를 타고 높은 하늘로 운행하면서 구름이 가득 낀 하늘을 나는 모습을 생각해 볼 수 있다. 아래가 온통 구름이라면 이 비행기가 얼마의 속력으로 날고 있는지 확인할 수가 없기 때문이다. 이를 마흐의 원리 또는 가정이라고 부른다 (Mach, 1976). 결국, 어떤 것도 완전히 멈춰 있다거나 직진하거나 회전한다고 말할 수 없게 된다. 이러한 고전적인 상대성의 원리는 결국 아인슈타인에 의해 그 절대 기준 자체를 부정하기에 이른다.

근대 과학혁명으로부터 출발한 과학은 기계론적 세계관에 의한 역학적 모형과 결정론적 세계관에 의한 수학적, 논리적 정합성을 통해 점차 완성되어 가는 것 같았지만 사소해 보이는 이러한 문제들로 인해 어려움을 겪었고 곧 극복하고 완전 검증할 수 있고 예측 가능한 이론이 생기리라는 믿음은 결국 반세기도 채 되지 못

하고 한계를 드러낸 채 그 주인공의 자리를 20세기의 거대한 이론들인 상대성이론
과 양자역학에 내주게 되었다.

**제4절**
## 과학과 예술의 접점

　과학이나 예술에서의 보편적이고 객관적인 법칙과 이론에 대한 신념은 17세
기 이후로도 지속되었다. 이러한 신념은 주로 인간의 이성과 합리를 근간으로 한
것으로 근대 과학혁명의 기초가 된 신플라톤주의적인 관점에 영향을 받은 것이다.
그러나 이러한 생각들은 특히 예술에서 많은 저항을 불러일으키게 된다.

　르네상스 이후 유럽에서는 바로크, 로코코 미술, 신고전주의 등 감각 가능한
세계를 통한 미의 탐구의 전통을 이어받았고, 대상의 형태뿐만 아니라 색채까지
온전히 표현하려는 사실주의까지 이어졌다. 그러나 결국 이러한 대상의 재현이라
는 예술의 목표는 카메라와 같은 과학기술의 발전과 정형화된 양식과 표현에 대한
거부로 인해 낭만주의와 인상주의 등 개성과 느낌을 존중하는 새로운 예술 사조의
등장으로 이어졌다. 이러한 흐름과 유사하게 이성 중심의 미적 가치는 인간 내면
의 이해로부터 점차 다양한 미적 속성의 개념과 미적 인식의 주관성을 받아들이면
서 초월론적이고 실재론적 미의 관점에서 벗어나게 되었다. 이로 인해 개인의 기
호나 선호로서의 미의 속성을 포함한 취미론과 절대적 미적 대상을 부정하고 인식
에 초점을 맞춘 미적 태도론이 등장하게 되었다. 또한 미를 통해 불러일으키는 즐
거움에 대한 강조는 이를 극대화하기 위한 상상력과 창의성이 강조되면서 예술에
서 정서의 역할이 부각되었다. 특히 18세기 이후에 등장한 낭만주의 철학은 예술
에서 묘사하고자 하는 대상의 범위와 표현 방법을 변화시키는 데에 큰 역할을 하
였다.

한편, 과학 영역에서의 변화도 기계론적 세계관의 영향을 받아 분석적이고 물질적인 접근이 이어졌으며 이를 통해 가시적인 역학적 모형을 발전시켜 나갈 수 있었다. 점차 수학적 방법과 이론이 개발되면서 미래를 예측하고 결정할 수 있는 이론의 모습으로 변해 갔으며 좀 더 정확하고 현실적인 모습의 과학으로 변모하였다. 그러나 한편, 수학적 접근 중심의 결정론적 세계관은 추상적이고 비가시적인 모형을 따르게 되었고 이로 인해 과학이 일상적인 맥락에서의 상식적 이해와 접근과는 동떨어져 보이게 되었다. 기계론적 세계관의 한계를 극복하기 위한 대안 중 하나였던 낭만주의 철학은 과학에서는 기계적이고 분석적인 접근에서 벗어나 자연을 하나의 유기체로 접근함으로써 여러 개념을 통합하고, 상황이나 맥락에 상관없이 적용되는 다양한 보존 법칙의 창안에 기여하였다.

또한, 과학에서도 상상력과 창의성은 예술처럼 중요한 덕목이 되었다. 19세기 화학자들은 벤젠의 분자식($C_6H_6$)이 알려졌음에도 어떤 모양으로 결합하는지 알지 못했다. 이를 찾기 위해 고심했던 케쿨레(Kekule)는 당시 많은 유기 화합물을 사슬 구조로 설명했지만, 벤젠은 이와 같은 방식으로 설명할 수 없었다(Hudson, 1992). 그러던 중 깜빡 잠이 들었던 그는 꿈속에서 뱀이 스스로 꼬리를 물고 도는 모습을 통해서 고리 모양의 벤젠 구조를 창안하게 되었다. 나아가 탄소 간 결합 길이가 같다는 점을 설명하기 위해 전자들이 서로 이동하는 이른바 '공명 구조'를 통해 거리가 유지된다고 설명하였다. 빛의 3원색을 제안한 맥스웰 역시 비논리적인 창의적 사고를 통해 이뤄낸 것이다(Dharma-Wardana, 2013). 빛은 고대로부터 중세, 근대에 이르기까지 종종 신의 속성으로 비춰졌으며 그는 기독교의 삼위일체(trinity)의 개념을 통해 세 가지로 구성된 빛의 기본 색상들을 고안하였다. 삼위일체란 성부(하나님), 성자(예수 그리스도), 성령이 서로 다른 신격을 가지지만 이 셋이 하나이나 서로 구별 불가능한 동일한 것은 아니라는 개념이다. 이를 통해 세 가지의 원색을 통해 하나의 완벽한 빛이 표현되므로 구별되는 빛이나 셋이 모두 있어야 참된 빛이 된다고 보았다.

그뿐만 아니라 과학자들에게 있어서 자연에 대한 신비와 아름다움에 대한 추

그림 5-25 케쿨레가 제안한 벤젠 구조 및 삼위일체의 개념

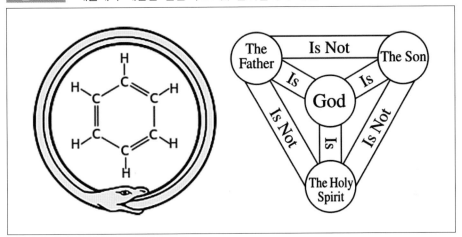

출처: (좌) https://upload.wikimedia.org/wikipedia/commons/thumb/1/18/Ouroboros−benzene.svg/200px−
　　　 Ouroboros−benzene.svg.png
　　 (우) https://upload.wikimedia.org/wikipedia/commons/thumb/b/b3/Shield−Trinity−Scutum−Fidei−
　　　 English.svg/520px−Shield−Trinity−Scutum−Fidei−English.svg.png

구는 과학적 발견에 대한 큰 원동력이 되었다. 고전 전자기학의 아버지였던 맥스웰은 자연 속에 감춰진 조화와 아름다움을 추구해야 할 참된 가치로 여겼으며, 19세기 수학자이자 물리학자였던 푸앙카레(Poincaré)는 과학자는 그 대상인 자연이 아름답고 그것을 통해 즐거움을 발견하기 때문에 연구를 하며, 지적인 아름다움을 과학의 중요한 가치라고 주장하였다(Jho, 2018a). 즐거움을 주는 존재로서의 과학과 예술은 모두 비슷한 시기에 나타났으며 예술에서는 재현에서 표현으로의 전환을 가져 왔고, 과학에서는 수학적 아름다움을 중요한 가치로 여기게 되었다. 특히 예술에서의 목적에 대한 전환은 20세기 현대 예술에서 나타나는 큰 특징인 객관적 미에 대한 거부로 이어지게 되었다. 이에 반해 과학은 상대적으로 덜 급진적이었지만 절대 기준 및 공간에 대한 회의적 입장은 결국 20세기 상대성의 원리를 통한 절대적 운동에 대한 판단의 거부로 이어지게 되었다.

그리고 이러한 과학과 예술에서의 전회에 영향을 준 요소로 문화와 맥락, 철

학을 무시할 수 없다. 사진기의 발명으로 예술의 목적이 변화된 것 외에도 회화에서의 다양한 색상에 대한 이해와 색상표의 개발은 염색 산업이 발전하면서 이를 구분하기 위한 목적으로 도입된 것이었다(Gage, 1999). 산업혁명과 제국주의의 출현, 그로 인한 폐단과 많은 사회적 변화는 인간의 개성과 현실에 주목하게 하는 낭만주의의 출현을 이끌었고 다시 이러한 사상들은 과학과 예술의 새로운 변화에 영향을 주었다. 또한, 과학과 예술은 이 시기에도 서로 영향을 주고받은 것을 알 수 있는데 과학적 소재를 활용했던 바로크와 로코코 미술의 여러 작품, 과학적 방법을 토대로 등장했던 신인상주의, 빛에 대한 이해를 통해 주관성을 발견한 낭만주의 예술 등을 들 수 있다.

그러나 앞서 지적한 것처럼 19세기의 과학과 예술은 여러 가지의 한계를 가지고 있었다. 과학에서는 열역학에서의 수학적 예측의 한계를 품고 있었으며, 예술에서는 개성과 감성이 중요시되면서도 합리적 접근, 재현의 목적이 불완전하게 공존하고 있었다. 이러한 한계는 칸트의 사상을 통해 이해될 수 있을 것이다. 우리의 이성과 이해는 감각 경험을 토대로 하기 때문에 경험 가능한 세계를 넘어설 수 없으며, 이를 넘어서는 것들은 선험적인 판단에 의해서만 가능하다. 예를 들면, 원과 나선을 모두 위에서 바라보면 둘 다 같은 원처럼 보인다. 그러나 옆에서 바라보면 원은 하나의 평면을 따라 돌아 원래의 자리로 돌아오지만, 나선은 원과는 달리 수직인 면을 따라 계속해서 올라가거나 내려가기 때문에 만나지 않은 하나의 선분을 띠게 된다. 2차원에 대한 경험만으로는 3차원에서의 모습과 차이를 이해할 수 없다. 이와 마찬가지로 기계론적이고 물질적인 세계에서의 사고와 경험에 익숙한 존재로서는 그보다 높은 차원에서의 이론과 세계를 이해하는 것은 매우 어렵다. 상대성이론에서의 4차원의 시공간이나 양자역학에서의 다중 우주, 입자-파동의 이중성 등은 평범한 세계에서의 경험과는 서로 일치하지 않는다. 이러한 점 때문에 실제로 상대성이론과 양자역학은 초기에 많은 과학자의 저항을 받게 되었다. 물론 예술 역시 전위적이고 현실과 망상을 넘나드는 많은 예술 작품들 역시 많은 비판을 받았다. 그러나 결국 새로운 표준으로서 받아들여지게 되었는데 이러한 점

을 통해 과연 인간의 의식과 사고의 변화가 어떻게 이뤄질 수 있는지 깊이 생각해
볼 필요가 있다고 생각한다.

# 제6장

# 현대의 과학과 예술

Science from art, Art from science:
History and philosophy of combination of science with art

# 제6장

# 현대의 과학과 예술

## 근대에서 현대로 이르기까지

인류의 역사와 시기를 구분하는 기준인 서력은 유럽의 기독교 문화권에서 사용되어 온 것으로 디오니시우스 엑시구스(Dionysius Exiguus)가 예수 그리스도의 탄생과 교회력을 정리하기 위해 사용하면서 시작되었다(Dowley, 2013). 우리가 따르는 달력은 그레고리우스력으로 AD(Anno Domini)와 BC(Before Christ)로 나누고 있다(Richards, 1999). 그리고 이에 따라 새로운 천년이 지나거나 새로운 세기가 등장할 때 사람들은 많은 의미를 부여하고 실제로 많은 사건이 펼쳐지기도 했다. 1900년은 과학사적으로 중요한 의미를 갖는데 그 이유는 양자역학의 탄생이 바로 1900년에 이루어졌기 때문이다. 독일의 물리학자인 막스 플랑크(Max Planck)는 당시 난제 중 하나였던 고전적인 열역학의 공식(빈의 변위 법칙)의 한계를 설명하기 위해 에너지가 연속적이지 않고 양자화되어 있다는 수학적 가정을 통해 실험적 데이터를 설명할 수 있게 되는데, 이때 사용한 용어가 작용 양자(action quanta)이며 그의 아이디어는 1900년에 그가 발표한 2개의 논문에 처음으로 실리게 되었다(Planck, 1900a, 1900b). 이후 많

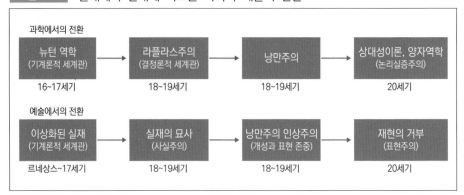

**그림 6-1** 근대에서 현대에 이르는 과학과 예술의 전환

은 과학자가 양자역학에 기초한 이론과 세계관을 토대로 기존 뉴턴 역학의 사고와 예측을 뒤엎은 많은 발견에 이바지하게 되었다. 예술에서도 1900년으로 지칭할 수는 없으나 20세기 초 많은 예술가의 새로운 시도가 쏟아져 나오면서 예술에서도 큰 변화를 가져오게 되었다. 공교롭게도 과학과 예술 모두 유사한 시기에 비슷한 변화를 겪게 되는데 객관적이고 보편적인 진리에 대한 부정은 과학과 예술 모두에서 나타났다. [그림 6-1]과 같이 18~19세기를 거치면서 과학과 예술은 점차 비슷한 방향으로 흘러가게 되었다(Parkinson, 20078; Shlain, 2007; Vitz & Glimcher, 1984).

고대 그리스의 부활로부터 출발한 근대의 과학과 예술은 18~19세기를 거치면서 이성과 합리에서 감성과 경험으로 점차 이동하게 되었다. 이 시기에 등장한 낭만주의 철학은 예술에서는 개인의 개성과 사회 현상에 대한 관심을 통해 전통적인 예술 방법을 버리도록 하였고 과학에서는 통합적이고 종합적인 사고를 통한 보편적 법칙들을 낳는 데에 이바지하였다. 그러나 20세기 초반에 등장한 새로운 이론과 사조의 영향으로 예술에서는 그 대상의 재현에서 표현으로 급격히 전향하였고, 과학에서는 인과론과 결정론 중심의 뉴턴 역학에서 상대성이론, 양자역학을 통해 확률론과 비결정론으로 변화하였다(McAllister, 1999). 미의 목적과 대상에 대한 객관성에 대한 거부는 이미 19세기부터 일어났는데 19세기 낭만주의, 인상주의 화

가들은 더 이상 있는 그대로를 옮기려는 시도에서 벗어나 자신만의 해석과 감정을 중요하게 여기기 시작하였다. 이전 장에서 언급한 것처럼 세잔 같은 화가들의 파격적인 시도는 더 많은 예술가의 상상력과 창조의 의욕을 자극하였고 20세기 피카소, 달리, 몬드리안, 칸딘스키와 같이 더 이상 현실 세계 속에서 존재하는 것과 닮아있는 이미지를 그려내지 않게 되었다(Parkinson, 2008). 한편, 과학에서는 실험과 수학의 결합을 통해 하나의 완성된 과학적 학문 체계가 완성될 것이라 기대하였지만 1905년 아인슈타인에 의해 발표된 상대성이론으로 인해 모든 운동은 관찰하는 사람(기준계)에 따라 서로 상대적이라는 상황에 빠지게 되었으며, 1900년 이후 등장한 양자역학에 의해 원인과 결과에 따라 필연적인 과학적인 설명에 통계적인 확률에 의해 인과 관계가 깨지고 관찰과 측정 행위가 대상에 영향을 미친다는 점을 인정하면서 본질적으로 아무것도 그 모습을 알 수 없는 비결정성(indeterminacy)이 결정론을 대체하게 되었다. 그러면서 상대성이론과 양자역학은 서로 경쟁하고 협력하면서 현대 과학의 많은 업적을 이루게 되었다.

고유명사로서의 과학혁명을 16~17세기의 영국을 중심으로 나타났던 과학혁명이라고 한다면, 20세기의 과학혁명은 쿤의 관점에서의 패러다임의 전환이라 할 수 있다. 쿤이 제시한 패러다임 전환의 조건 중 하나는 미적 가치의 선호였는데, 과연 뉴턴 역학에서 현대 물리학으로의 전환은 어떤 점에서 차이가 있는지 살펴볼 필요가 있다. 일단 외적인 모습을 살펴본다면 앞서 지구중심설에서 태양중심설로 변화한 과정에서 나타나는 대칭성이나 단순성과는 잘 맞지 않는 것처럼 보인다. 예를 들어, 고전역학에서의 운동에너지는 단순히 $K = \frac{1}{2}mv_0^2$으로 쓸 수 있다. 그런데 아인슈타인의 상대성이론에서는 질량 역시 상대적이기 때문에 상대론적 질량($m = \gamma m_0$, $\gamma = \frac{1}{\sqrt{1 - \frac{v^2}{c^2}}}$, $m_0$: 정지 질량)을 쓰고 $K = mc^2 - m_0 c^2$으로 쓰게 된다. 그리고 테일러 급수(Taylor series)로 정리하면 다음과 같이 쓰인다.

$$mc^2 - m_0 c^2 = m_0 c^2 \left( \frac{1}{2}\frac{v^2}{c^2} + \frac{3}{8}\frac{v^2}{c^2} + \cdots \right) = \frac{1}{2}m_0 v^2 + m_0 c^2 \left( \frac{3}{8}\frac{v^2}{c^2} + \cdots \right)$$

단순히 식만 살펴보면 고전역학에서의 운동에너지 식이 더 단순해 보임을 알 수 있다. 상대성이론에서는 질량도 단순히 $m$이 아니라 앞서 제시한 것처럼 분모에 제곱근을 포함한 형태로 쓴다. 상대 속도 역시 고전역학에서는 각각 $u, v$로 움직일 때 $u-v$로 쓰겠지만 상대성이론에서는 $\dfrac{u-v}{1-\dfrac{uv}{c^2}}$으로 쓴다(고전역학에서 상대 속도를 빼는 것으로 보는 것은 쉽게 말하면 시속 60km로 달리는 자동차를 시속 20km의 속력으로 나란히 달리는 자동차에서 보면 60-20=40의 속력으로 달리는 것처럼 보이기 때문이다. 이러한 계산은 일직선으로 움직이는 경우에만 적용되는 공식이다.).

더 복잡한 수학적 접근을 거치게 됨에도 불구하고 상대성이론을 선택하게 되는 이유는 무엇인가? 이에 대해 McAllister는 패러다임의 전환은 단순히 개인이나 과학자 공동체의 미적 기준에 따라 이뤄지는 것에서 그치지 않고 미적 기준 자체도 변화할 수 있다는 점을 지적하고 있다. 왜냐하면, 상대성이론에서 나타나는 단순성이나 대칭성은 고전역학과는 다른 모습을 띠기 때문이다. 예를 들어, 서로 독

**그림 6-2** 특수 및 일반 상대성이론의 대칭성과 통일성에 대한 도식

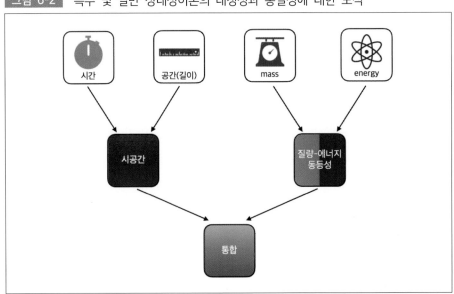

출처: http://abyss.uoregon.edu/~js/images/space_time_energy.gif

196

립적이어서 영향을 미치지 않을 것 같았던 시간, 공간(길이), 질량, 에너지가 상대성 이론에서는 서로 얽히고 연결된다. 고전역학에서는 아무리 빠르게 움직이거나 느리게 움직여도 누구에게나 시간은 동일하다. 그러나 (특수) 상대성이론에서는 빠르게 움직일수록 그 시간이 느리게 가는데 이를 시간 지연(time dilation) 효과라 부른다. 정지한 관찰자의 시간을 고유시간($\Delta t_0$)이라고 한다면 속도 $v$로 움직이는 대상의 시간 은 $\Delta t = \dfrac{1}{\sqrt{1-v^2/c^2}}\Delta t_0$이 된다. 예를 들어, 어떤 대상이 빛의 속도의 $60\%(0.6c)$로 움직일 때 정지한 관찰자가 보기에 그 시간의 크기는 $1\cdot25\Delta t_0$로 25% 늘어나게 되어 그만큼 시간이 느리게 흐르는 것처럼 보인다. 그런데 반대로 길이는 빠르게 움직일수록 줄어드는데 이를 길이 수축(length contraction)이라고 하며, 줄어드는 정도 는 정지한 관찰자의 길이(고유 길이, $\Delta L_0$)에 비해 $\Delta L = \Delta L_0\sqrt{1-\dfrac{v^2}{c^2}}$이 된다. 앞선 상황 에 적용하면 길이는 오히려 20% 줄어들게 된다($0.8\Delta L_0$). 즉, 운동 상태에 따라 시간 이 늘어나면 길이가 줄어들고 또는 그 반대가 되기도 한다. 이 때문에 상대성이론 에서는 시간, 공간을 따로 부르지 않고 시공간(spacetime)이라고 부른다. 또한, 질량 역시 에너지로 변환될 수 있게 된다($E = mc^2 + K$). 그리고 질량을 가진 물체는 중력 을 가지게 되고 중력은 질량을 가진 물체에만 영향을 주는 것이 아니라 주변의 시 공간에 영향을 주는데 이 때문에 중력이 클수록 시간이 느리게 흘러간다. 이를 종 합해 보면 질량은 에너지와 서로 교환 가능하면서 시간과 공간에도 영향을 미치기 때문에 이 4개의 물리량은 결국 하나처럼 묶이게 된다. 시간－공간, 질량－에너지 가 서로 대응 관계에 있으면서 서로 하나로 합쳐지는 대칭성과 단순성이 고전역학 에 비해 상대성이론이 아름답다고 간주하는 이유이다(de Regt, 2010; Engler, 2002; Levrini & Fantini, 2013).

우리가 직관적으로 받아들이던 시간과 공간 개념에 대해 도전한 상대성이론 은 과학자들뿐만 아니라 철학자들과 예술가들에게도 많은 반향을 일으켰으며 마 침내 1919년 그의 예언(?)대로 실제 중력에 의해 시공간이 휘어진다는 증거가 발 견되고 언론에 대서특필되었다. 그의 이론에 대한 시간과 공간에 대한 새로운 생 각은 예술가들에게도 아주 큰 영향을 미쳤으며, 문학과 회화에서도 시간이나 공간

에 대한 개념을 소재로 한 새로운 아이디어가 등장하게 되었다(Parkinson, 2008). 르네 상스의 예술가들이 과학적 도구와 방법들을 작품 활동에 포함했다면 20세기 전반의 예술가들은 과학에서의 아이디어와 철학을 접목시켜 예술 활동에 활용하였다고 할 수 있다.

그렇다면 현대 과학과 예술의 변화가 일어나게 된 사회문화적 배경은 어떠한가? 19세기 유럽의 사회, 정치, 경제 제도는 자본주의와 제국주의로 요약될 수 있다. 산업혁명 이후 급격히 일어난 경공업 중심의 산업화는 자본주의와 함께 성장했지만 결국 더 많은 이윤을 얻기 위해서는 제품을 판매할 소비시장과 원재료를 얻을 수 있는 공급처가 필요했다(Gombrich, 2008). 이러한 점에서 아시아와 아프리카, 아메리카의 식민지는 매우 중요한 역할을 하였고 심지어 대부분의 식민지가 열강의 손에 들어가게 되자 유럽 국가 간의 갈등과 전쟁으로 비화하였다. 게다가 19세기 후반 이후 발전소를 통해 전기 생산이 가능해지면서 제품의 생산과 산업화가 더욱 가속화되었기 때문에 시장의 확대는 매우 중요한 이슈였으며 결국 소비가 생산을 쫓아가지 못하면서 세계 경제 대공황으로 이어지게 되었다. 특히, 독일 지역은 프랑스나 오스트리아―헝가리 제국에 비해 뒤늦게 정치 및 제도의 정비가 이뤄졌고 이로 인해 주변 국가들과의 전쟁을 통해 문제를 타개하려고 하였다. 19세기 비스마르크 체제에서부터 출발한 이러한 정책은 결국 제1차 세계대전으로 이어졌고, 패전국가가 된 독일은 영토의 상당 부분을 잃고 거대한 배상금을 지불해야 하면서 대부분의 기간 산업이 망가졌고 이로 인해 심각한 인플레이션에 휘말리게 되었다(Crouzet, 2001). 한편, 산업혁명 이후 발생된 빈익빈 부익부 문제가 불거지면서 마르크스의 사회주의 사상과 시민 운동은 점차 힘을 얻게 되었고 프랑스에서는 1848년 혁명이 일어나면서 대규모 처형과 사회 불안이 가속화되었다. 러시아 역시 패권 경쟁에서 밀리면서 극도의 빈곤 문제가 발생하고 결국 시민들의 봉기로 사회주의 국가로 전환되었다. 이러한 사회 문제에 대한 저항과 인간 소외의 문제들로 인해 기존 사회 질서나 지배 체제에 대한 저항의 움직임이 나타났으며 이러한 움직임은 단순히 경제, 정치 제도만 바꾼 것이 아니라 철학과 사상, 문화 예술 전반

에 나타나게 되었는데 이를 모더니즘(modernism)이라 부른다(Kearney, 1994a, 1994b). 때로 근대 과학혁명이나 계몽주의 이래의 시기들을 모두 모더니즘으로 부르기도 하지만 여기에서의 모더니즘의 의미는 20세기에 등장한 현대 철학과 예술 사조를 가리킨다. 그리고 앞서 설명한 것처럼 과학과 예술은 근대와 현대, 둘 사이의 전환기인 18~19세기가 모두 서로 다른 철학적 관점과 특징을 가지고 있어서 이와 같이 구분하여 표현하고자 한다.

모더니즘은 기존 질서에 대한 거부로 대변되며, 관습적으로 받아들이던 질서와 체계들을 부정하는 것으로부터 출발하였다. 특히, 계몽주의와 자본주의, 권위주의가 그 배척의 대상이었으며 사회적 문제들을 권력에 대한 지배계층과 피지배계층의 갈등으로 보는 사회주의적 사상이 강하게 나타났다. 모더니즘은 어느 순간에 갑자기 등장한 것이 아니라 19세기의 여러 철학적 움직임으로부터 파생된 것이다. 18세기 칸트에 의해 합리론과 경험론이 서로 결합하였으며, 이후 이성과 경험의 한계를 극복하기 위한 선험적 의지에 주목하기 시작하였다. 후설(Husserl)은 인간의 이식이나 이성에 의한 사유를 통해 본질에 접근할 수 있다고 보는 생각에 대해 반대하였고, 오히려 경험과 이성, 사유에 의한 편견에서 벗어날 수 있어야 본질에 접근할 수 있다고 생각하였다(이남인, 2013). 그래서 사건이나 대상을 어떠한 경험이나 이성적 판단에 의존하지 않고 그 자체로 보려고 하는 직관을 통해서만 도달 가능하다고 보았는데 이러한 사상을 현상학(phenomenology)이라고 한다. 예를 들어, 편평한 판 아래에 4개의 나무 기둥으로 버티고 서 있는 나무로 된 물건이 그려진 그림이 있다고 하자. 우리는 이것을 보고 바로 의자라고 판단한다. 이는 우리가 이미 의자에 대한 경험이 있기 때문이다. 의자라고 하면 다리가 4개가 있고 등받이가 있는 나무나 플라스틱 재질의 가구라고 생각하기 때문이다. 그러나 이것이 의자의 본질이라고 할 수 없다. 왜냐하면, 의자의 다리는 3개일 수도 있고, 4개일 수도 있으며 심지어 없을 수도 있다. 또한, 등받이가 없을 수도 있고 대신 물건을 올릴 수 있는 테이블이 붙어있을 수도 있으며 가방 등을 걸 수 있는 고리가 달려 있을 수도 있다. 그렇다고 해서 그림을 보지 않고 논리적 사고와 사유만으로는 그 본질을

파악할 수도 없다. 결국, 이것이 무엇인지 알기 위해서는 우리가 가지고 있는 감각이나 경험들을 배제하고 최대한 있는 그대로 보려고 해야 하는데, 이를 현상학적 환원(phenomenological reduction)이라고 한다(Smith, 2007). 현상학적 환원이 가능하려면 대상이 우리의 의식과 경험과 상관없이 자아와 구별되는, 실재하는 존재가 있다는 점을 받아들여야 한다.

칸트의 선험적 의지가 직관으로 통용된 현상학은 여러 비판에 이르는데 그중 하나는 모든 경험이나 판단을 배제한 직관이 불가능하다는 데에 있다. 우리는 결국 어떤 식으로는 경험이나 맥락, 상황을 통해 받아들일 수밖에 없으며 대상이 의식 밖에 있다 하더라도 대상에 대한 지각과 이해는 결국 한 개인의 의식과 사유를 통해 이뤄질 수밖에 없다. 그래서 오히려 인간의 의식 속에서 어떻게 이해되고 구성되는가에 관심을 끌게 되는데 이것이 해석학이 되었다(한국해석학회, 2003). 해석학의 출발은 19세기 기독교의 성경의 의미를 파악하기 위해 원어의 사전적 의미와 당시의 사회문화적 배경을 통해 그 저자가 말하는 바가 무엇인지 깨닫기 위해 연구하는 과정에서 나타났다(안명준, 2009). 해석학은 현상에 대한 이해와 인식에서 출발하였고, 결국에는 의식 외부의 존재에 대한 회의와 함께 개념과 본질은 인간의 해석에 의해 결정된다는 입장을 취하게 되었다(이남인, 2013). 현상학적 관점에서 객관적 실재는 존재하나 그것을 받아들이는 개인의 경험과 사유에 의해 훼손된다고 보지만 해석학적 입장에서는 그러한 실재는 존재하는지 알 수 없고 개인의 이해와 판단의 주관적 요소에 의해 결정될 뿐이다. 이러한 관점에서 보면 객관적이고 보편타당한 원리를 제시하고자 하는 것은 무의미한 일이다. 결국, 이러한 주관주의적 성향이 모더니즘의 등장에 영향을 미치게 되었다.

그러나 모더니즘 자체는 기존 질서에 대한 대항과 거부로 이어졌지만 모든 질서나 기준이 없는 무질서함을 추구한 것은 아니다. 20세기 사회나 경제, 예술에 큰 영향을 미친 사회주의는 지배계층 또는 권력자와 피지배계층 또는 억압받는 자의 이원론적 구조를 가정하였고, 피지배계층에 대한 착취로 인해 불평등한 관계가 지속하면 결국 파괴될 수밖에 없다고 보았다. 그래서 자신이 처한 현실과 문제를 깨닫도

록 함으로써(의식화, conscientization) 잘못되고 불평등한 구조로부터 해방(emancipation)되도록 해야 한다고 보았다. 그러나 사회주의자들의 예상과 달리 사회주의 혁명은 주로 자본주의 중심의 열강이 아니라 경제적으로 상대적으로 낙후된 국가에서 일어났으며 수정 자본주의의 등장으로 계속 발전하였다. 이에 1930년대 프랑크푸르트를 중심으로 한 사회주의자들은 착취가 아니라 정보나 자원, 지식 등에 대한 소외의 문제로 해석하려고 하였고 하버마스(Habermas) 등의 비판이론을 지지하는 사람들은 사회 제도나 문화, 교육 등을 통해 지배 계층의 이데올로기를 계속해서 강화하기 때문에 이와 같은 현상이 일어났다고 보았다(김경만, 2005). 이러한 사상에 기초해 언어적, 사회적, 정신적, 문화적 구조로 인해 한 개인의 존재나 의미가 결정된다는 구조주의(structuralism)가 등장하게 되었다(Harland, 1987). 조남주 작가가 쓴 「82년생 김지영」이라는 작품 역시 구조주의 관점에서 이해할 수 있는데, 대한민국이라는 사회 속에서 유교 및 가부장적인 문화권에서 남자와 여자로 구분되고, 한 가족에서는 아들과 딸로, 가정에서는 남편과 아내로, 사회적으로는 기혼자와 미혼자로, 아빠와 엄마로, ⋯ 이와 같이 무수히 많은 구조와 구분을 통해 아이를 둔 엄마의 모습으로 정의되며 당연히 해야 할 일들과 의무가 정의된다. 결국 한 개인이나 사회의 문제는 구조에 의해 결정되기 때문에 이 구조를 바꾸는 것이 매우 중요하다고 여겨졌다.

그러나 구조주의는 여러 가지 점에서 한계를 가지고 있는데 무엇보다 어떠한 구조가 한 개인을 완전히 결정하거나 정의할 수 없기 때문이다. 흉악한 강력 범죄를 저지른 사람이 결손 가정에서 태어난 이주민 출신의 빈곤층이라고 할 때, 모든 가난한 이주민의 결손 가정의 자녀들이 범죄자가 되는 것은 아니다. 범죄를 일으키게 되는 원인은 개인의 심리적인 성향이나 사회경제적 동기도 영향을 미칠 수 있기 때문이다. 또한, 구조들은 단순히 이분화될 수 없고 서로 다른 구조들이 갈등하기도 한다. 엄마와 여자 어린이는 모두 여성이지만 여기에는 아주 많은 구분과 구조가 개입된다. 성인과 아이, 기혼자와 미혼자, 보호자와 피보호자 외에도 인종이나 정치 성향, 경제적 수준, 종교, 학력, 거주 지역 등 수많은 기준이 결합되기

때문에 그 구조 자체도 단순하지 않음을 알 수 있다.

한편, 포스트모더니즘(post-modernism)은 기존 질서와 사상에 대한 거부를 넘어서서 일체의 질서나 기준에 대해서 거부하는 탈중심적 다원주의적 흐름을 말한다(김욱동, 2008). 포스트모더니즘의 특징을 몇 가지로 요약할 수 있는데 그 중 대표적인 것은 상대주의 또는 다원주의이다. 절대적인 정답이나 실재가 있다고 여기지 않기 때문에 여러 가지 해석이나 정답이 가능하며, 이러한 판단의 기준 역시 부재하다. 이러한 입장은 윤리에서도 드러나는데 당위론적 입장에서 옳다, 그르다고 판단할 수 있는 것들이 공리주의에서는 많은 사람에게 이익을 가져다주는 것을 기준으로 판단하겠지만 포스트모더니즘의 관점에서는 오히려 그것이 윤리적 판단의 문제인지 제기한다. 오늘날 이혼이나 혼전 성관계, 동성애 등과 같은 쟁점들이 윤리적인 것으로 취급되지 않는 것이 바로 그러한 예에 해당한다. 또 다른 포스트모더니즘의 특징은 탈경계성(permeability)이다. 특히, 예술과 문화 영역에서 나타나는 특징으로는 서로 구분되던 것들의 경계가 점차 모호해지는 점이다. 현대예술에서는 관객이 예술 작품에 직접 참여하거나 예술의 대상이나 도구로 여겨지지 않던 것들을 작품의 재료로 가져다 쓰기도 하는데 이것은 예술과 비예술의 경계, 작가와 관람객의 경계, 전문가와 비전문가의 경계가 없어지면서 나타나는 특징이다. 특히, 작가와 그것을 감상하는 사람의 경계가 무너지는 것은 문학적 의미로서도 중요한데 많은 독자와 평론가들은 작가가 의도한 의미가 무엇인가 파헤치려 했다면 포스트모더니즘에서는 저자의 의도는 중요하지 않고 독자가 무엇이라고 이해하는가가 중요하다. 이를 일컬어 롤랑 바르트(Barthes)는 저자의 죽음이라고 표현하였다(Allen, 2003). 게다가 텍스트는 끊임없이 재해석되고 재구성되는 것으로 저자의 소유권이나 권위를 인정하지 않게 되는데 이로 인해 과거 저작권 침해로 여겨질 수 있던 패러디나 오마주가 영화나 예술에서 자유롭게 등장하게 된다(Poli, 2008). 한편, 탈경계성과 함께 주목해야 할 특징은 해체(deconstruction)이다. 구조주의에서 개인이나 텍스트의 의미를 결정하는 것이 구조였다면 후기구조주의에서는 구조가 본질적 의미 파악이나 개인의 자유를 억압하는 것이므로 이를 제거하려고 한다. 데리다

(Derrida)에 의해 주창된 해체주의(Deconstructionism)는 구조로부터 참된 의미와 본질을 구원하고자 하였다(Wetzel, 2010). 이러한 관점에서 소쉬르(Saussure)는 언어의 기호와 그 의미가 고정된 것이 아니라 서로 분리 가능해서 자의적으로 해석될 수 있다고 여겼으며, 비트겐슈타인(Wittgenstein)은 언어에서 지시체와 의미의 관계는 일대일 대응관계가 아니며 고유의 지시적 의미란 없으며 그 쓰임에 의해 결정된다는 입장을 취하였다(Schulte, 1992).

나아가 포스트모더니즘 사상에서는 당연하다고 받아들여졌던 신념이나 결과가 실은 오랫동안 이어져 내려온 지배 계급의 이데올로기라고 비판한다. 푸코(Foucault)는 우리가 옳다고 여기거나 타당하고 여기는 지식 체계들은 결국 그 지식을 사유하고 의미를 공유하는 사람들이 권력을 획득함으로써 스스로 학문의 지위를 부여하는 것이라고 여겼다(Foucault, 1972; Sembou, 2015). 그는 의미의 공유 체계를 담론(discourse)이라고 표현하면서 지식 역시 담론을 중심으로 한 권력 투쟁으로 설명하고자 하였다. 이와 같이 포스트모더니즘은 결국 절대적인 것은 아무 것도 없다고 여기는 절대론적 상대주의라 볼 수 있다.

20세기 초중반의 과학과 예술은 모더니즘의 시대에 속한 것으로 기존 질서를 거부하고 새로운 질서와 이론을 만들기 원했다. 피카소와 브라크를 중심으로 한 입체주의는 세잔의 다양한 투시로부터 영향을 받아 다양한 각도에서 바라본 사물의 투시와 기본적인 입체 도형으로의 환원을 통해 표현하고자 했던 사조이다(김영나, 1998; 박홍순, 2014). 미래주의는 〈미래주의 선언〉을 통해 결성된 이탈리아의 움직임으로 기존의 전통에서 탈피해 기계, 운동, 힘, 속도 등을 추구했던 사조였다(Rainey et al., 2009). 야수주의(fauvism)는 입체주의와 달리 물체의 형태가 아닌 색채를 중심으로 명암이나 원근을 무시하고 강렬한 색을 추구했던 움직임을 말하는데 이와 같은 현대 예술 사조들은 모두 원근법이나 투시법, 도상학 등 근대에 지켜지던 예술의 표현과 가치에 도전하기 위한 시도들이었다. 과학에서도 마찬가지로 근대 과학의 특징인 인과론과 결정론을 거부했던 양자역학을 중심으로 살펴볼 수 있다. 오늘날 과학 외에도 역사나 사회 현상 등을 설명하는 데에도 자주 사용되는 엔트로피

(entropy)라는 용어는 클라우지우스(Clausius)가 열역학에서 일로 전환될 수 없는 에너지의 흐름을 설명하기 위해 도입한 개념($S = \frac{\delta q}{T}$)이었다. 열역학 제2 법칙에 따르면 열은 외부의 특별한 영향이 없는 한 고온에서 저온의 열원으로 이동하게 되는데 반대의 경우는 일어날 수 없으므로 비가역적(irreversible)이라고 한다. 인과적인 이러한 접근은 19세기 말 볼츠만에 의해 새롭게 정의되는데 그는 엔트로피를 어떤 계의 입자가 가질 수 있는 경우의 수라고 보았고 엔트로피를 통계적 의미($S = k\ln\Omega$, $k$: 볼츠만 상수, $\Omega$: 상태 수)에서 정의하였다(Cercignani, 1998). 이해하기 쉽게 예를 들면 [그림 6-3]과 같이 크기가 같은 3개의 공이 있고 이 공을 3개의 칸이 있는 상자에 넣는 경우를 생각해 볼 수 있다. 공을 하나씩 서로 다른 상자의 넣는 경우를 생각해 보면 $3 \times 2 \times 1 = 6$가지이지만, 3개의 공을 첫 번째 칸에 넣으려면 1가지만 존재한다. 따라서 A의 엔트로피가 B보다 크다고 말할 수 있다.

엔트로피에 대한 두 가지의 서로 다른 정의는 실제 현상을 설명할 때 다른 의미가 있는데 예를 들어, 어느 방 안에 있는 향수병을 떨어뜨려 깨졌다고 하자. 그러면 고전적 의미에서 살펴보면 향수병 속의 분자들은 확산이 일어나는데 농도가 높은 쪽에서 낮은 쪽으로 퍼지게 되므로 향기가 점차 퍼져서 방안을 가득 채우게 된다. 볼츠만의 관점에서 보면 향수병의 분자가 작은 공간에 밀집되어 있을 경우의 수보다 널리 퍼지는 경우의 수가 커지기 때문에 시간이 지날수록 향기가 퍼지게 된다. 그런데 확률적으로 보면 다시 모일 가능성도 존재하므로 농도가 낮은 쪽에서 높은 쪽으로 이동할 수도 있다. [그림 6-3]을 통해 설명하자면 최초에 3개

그림 6-3  두 개의 서로 다른 상자에 공을 넣을 때의 엔트로피 비교

의 공을 첫째 칸에 넣고 마구 흔든다고 가정하자. 흔들면 흔들수록 3개의 공이 각각 하나의 칸에서 발견될 확률이 커지겠지만 우연히 다시 3개의 공이 첫째 칸 또는 둘째 칸에 모여있을 수도 있다. 이러한 점 때문에 볼츠만의 정의는 당시의 과학자들로부터 많은 비판을 받았지만 이러한 확률론적 접근은 양자역학에서 거의 모든 현상을 설명하는 데에 적용되었다(Jammer, 1966).

제2절
# 과학기술이 가져온 변화

18~19세기는 과학기술의 발전으로 급속도로 변화되는 듯했지만 20세기의 과학기술의 변화는 인류 역사상 그 어느 때보다 빠르게 이뤄졌다. 특히 이전에 알지 못했던 세계에 대한 깊은 탐구를 통해 많은 발전을 이뤄냈다. 근대 과학혁명이 태양과 우주에 대한 거시적인 세계를 중심으로 이뤄졌다면 20세기의 과학혁명은 아주 작은 세계에 대한 이해가 중심이 되었다. 물질을 이루는 구성 성분인 원자에 대한 개념은 돌턴에 의해 처음 제기되었고 19세기 많은 유기화학자는 다양한 분자의 구성비와 구조에 대해 이해할 수 있게 되었다. 그리고 톰슨(Thomson)이 진공의 음극선 실험을 통해 눈에 보이지 않는 작은 입자에 의해 바람개비가 움직이는 것을 관찰함으로써 전자가 존재한다는 것을 관찰하게 되었다(Navarro, 2012). 그리고 러더퍼드(Rutherford)에 의해 원자를 구성하는 원자핵과 양성자의 존재를 발견하면서 과학자들은 작은 입자에 대해 호기심을 가졌다. 로렌츠(Lorentz)에 의해 전하를 띤 입자를 자기장 속에서 가속하는 방법이 가능해지면서 물리학자들은 전자와 양성자의 질량이나 크기, 속도 등을 측정하고자 하였다. 한편 화학자들은 여러 종류의 원소들의 물리적, 화학적 특성을 이용해 분류하기 시작했고 이러한 결과를 토대로 모즐리(Moseley)와 멘델레예프(Mendeleev)는 주기율표(periodic table)를 창안하였다(Strathern,

그림 6-4 1871년 멘델레예프가 만든 주기율표의 모습

| Reihen | Gruppo I. — R'O | Gruppo II. — RO | Gruppo III. — R'O³ | Gruppo IV. RH⁴ RO⁴ | Gruppo V. RH³ R'O⁵ | Gruppo VI. RH² RO⁶ | Gruppo VII. RH R'O⁷ | Gruppo VIII. — RO⁴ |
|---|---|---|---|---|---|---|---|---|
| 1 | H=1 | | | | | | | |
| 2 | Li=7 | Be=9,4 | B=11 | C=12 | N=14 | O=16 | F=19 | |
| 3 | Na=23 | Mg=24 | Al=27,3 | Si=28 | P=31 | S=32 | Cl=35,5 | |
| 4 | K=39 | Ca=40 | —=44 | Ti=48 | V=51 | Cr=52 | Mn=55 | Fe=56, Co=59, Ni=59, Cu=63. |
| 5 | (Cu=63) | Zn=65 | —=68 | —=72 | As=75 | Se=78 | Br=80 | |
| 6 | Rb=85 | Sr=87 | ?Yt=88 | Zr=90 | Nb=94 | Mo=96 | —=100 | Ru=104, Rh=104, Pd=106, Ag=108. |
| 7 | (Ag=108) | Cd=112 | In=113 | Sn=118 | Sb=122 | Te=125 | J=127 | |
| 8 | Cs=133 | Ba=137 | ?Di=138 | ?Ce=140 | — | — | — | — — |
| 9 | (—) | — | — | — | — | — | — | — |
| 10 | — | — | ?Er=178 | ?La=180 | Ta=182 | W=184 | — | Os=195, Ir=197, Pt=198, Au=199. |
| 11 | (Au=199) | Hg=200 | Tl=204 | Pb=207 | Bi=208 | — | — | — |
| 12 | — | — | — | Th=231 | — | U=240 | — | — — |

출처: https://upload.wikimedia.org/wikipedia/commons/5/55/Mendelejevs_periodiska_system_1871.png

2000). 물질의 기본 입자로서의 원자가 발견된 후 채 100년도 되기 전에 원자는 다시 원자핵과 전자로 구분되었고, 원자핵은 양성자와 중성자로 이뤄졌음을 알게 되었다. 화학에서는 모든 물질적 특성들은 주기율표와 원자 내의 전자 배치 등으로 설명하려고 하였는데 복잡하고 다양한 현상들을 단순한 원리나 실재들로 설명하려고 하는 사상을 환원론이라고 한다(Jones, 2000).

19세기 중반 이후 본격화된 환원론적 접근은 현대 과학의 새로운 이론의 등장에 이바지하였다. 상대성이론에 대한 이론적 체계는 아인슈타인이 제안하였지만 이미 실험적으로 고전적으로 설명할 수 없는 현상들이 발견되기 시작했다. 그중 하나가 전자의 질량이었는데, 전자의 질량은 매우 작기 때문에 전자의 속력을 통해 역으로 질량을 추론해야 했다. 그래서 자기장을 통해 가속시킨 전자의 속력과 운동량을 구함으로써 전자의 질량을 측정하는 실험이 여러 지역의 과학자들에 의해 수행되었다. 아브라함(Abraham), 부커러(Bucherer) 등은 그 이상한 결과를 얻게 되었는데, 전자의 속력이 빨라지면 질량의 차이가 없다가 급격히 질량이 늘어나

그림 6-5 | 전자의 속력에 따른 질량의 변화(Cushing, 1998)

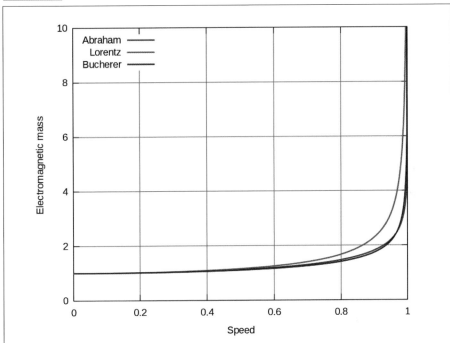

출처: https://upload.wikimedia.org/wikipedia/commons/thumb/6/6c/Abraham−Lorentz−Bucherer.svg/
1920px−Abraham−Lorentz−Bucherer.svg.png

게 된다는 점을 발견하였다. [그림 6−5]와 같이 전자의 속력이 빛의 속력에 30~
40% 정도일 때까지만 해도 큰 차이가 없다가 70~80% 이상 증가하게 되면 그래프
가 급격히 상승하는 것을 볼 수 있다. 이것은 상대성이론에서의 상대론적 질량
($m = \dfrac{1}{\sqrt{1-v^2/c^2}} m_0$ )으로만 설명 가능한 것이었다.

한편, 화학자들은 분광기를 이용해 원소들의 화학적 특성을 이해하고자 하였
는데 이 중 수소 원자의 스펙트럼을 살펴본 결과 태양광처럼 연속적인 스펙트럼이
아니라 띄엄띄엄 몇 개의 선으로 나타나는 것을 발견하였다. 고전적 관점에서 보
면 에너지 등분배 정리(equipartition theorem)에 의해 모든 종류의 파동이 방출될 수 있
다. 그러나 실제 실험 결과는 그렇지 않았으며 이를 설명하기 위해 레일리(Rayleigh),

발머(Balmer), 파셴(Paschen) 등 많은 과학자들이 달려 들었다(Jammer, 1966). 그러나 그 설명은 덴마크의 과학자 보어(Bohr)가 양자역학적 가정을 제시하기 전까지는 풀리지 않았다. 당시의 과학자들은 원자핵 주변을 도는 전자가 에너지를 방출하면서 나타낸 결과가 스펙트럼이라는 것을 알았지만 왜 특정 위치에 불연속적으로 나타나는지 이해할 수 없었다. 게다가 전자가 회전하게 되면 전자기파를 방출하게 되며 결국 원자핵이 위치한 바닥까지 떨어져 원자가 붕괴되어야 하는데 이런 일들은 실제 관측되지 않았다. 이유는 알 수 없었지만 보어는 임의로 전자는 그 궤도의 길이가 파장의 정수배일 때만 존재한다고 가정하였다(Cushing, 1998; Kragh, 2012). 그리고 그러한 가정은 실제 원자에서의 스펙트럼의 위치나 간격을 아주 잘 설명하였고, 슈뢰딩거(Schrödinger)와 보른(Born), 하이젠베르크 등의 물리학자들에 의해 미시적 세계를 설명하기 위한 양자역학의 이론과 방정식이 수립되었다.

과학에서의 환원론적 접근은 이전과는 과학 이론뿐만 아니라 과학의 세계에도 큰 변화를 가져왔다. 점점 더 작고 미시적인 세계에 대한 연구가 진행되면서 수

**그림 6-6** 보어가 제안한 전자 궤도의 양자화 가설과 원자 모형의 도식

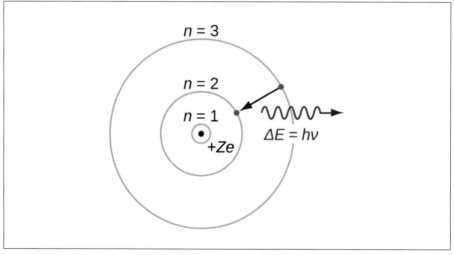

많은 연구 과제와 분야들이 서로 분화되었는데 그 다루는 대상과 방법에 따라 물리화학, 유기화학, 생화학, 분석화학과 같이 과학 내에서 여러 세부 분야로 점차 갈라지게 되었다. 공교롭게도 이러한 세분화된 전문 영역의 발생은 과학에서만 그치지 않았다. 철학을 예로 들면 분석철학, 언어철학, 정치철학 등으로 세분화되었으며 경제학이나 사회학, 심리학 등도 점차 세분화되었다. 특히, 응용학문으로 불리는 공학이나 심리학이나 경제학 등은 모두 19세기와 20세기를 걸치면서 형성된 것들이다. 점차 지식이 확장되고 전문화되는 과정으로 인해 20세기의 과학과 예술에서의 변화는 이전과는 다른 양상을 띠게 되었는데 더 이상 여러 분야를 넘나드는 천재적 인물이 등장하지 않게 되었다는 점이다(Vitz & Glimcher, 1984). 19세기까지만 해도 종합적, 전체적 사고를 통해 하나의 원리가 다른 분야에도 통용될 수 있었지만 환원론적 관점이 점차 강화되면서 각각의 세부 전문 분야로 나눠지게 되었고 이로 인해 20세기의 많은 과학자들은 자신의 특정한 전문 분야를 갖게 되었지만 넓은 분야에 영향력을 끼치기 어려워졌다. 이와 같은 학문 분야의 흐름은 20세기 후반까지 이어지게 된다.

공교롭게도 1980년대 이후 서로 다른 학문 분야의 결합을 통해 새로운 연구 분야를 창출하려는 움직임이 일어나기 시작했는데 예를 들면, 의학과 공학이 결합해 인간의 신장이나 조직을 대신하거나 운동 기능을 제어하는 의공학, 공학에서의 윤리적 문제를 다루는 공학 윤리, 미학에서의 지각과 판단 문제를 신경과학적 관점에서 분석하려는 신경미학 등이 등장하게 되었다. 이종 학문 간의 결합을 통한 변화는 포스트모더니즘의 관점에서 이해될 수 있다. 플라톤의 관점에서는 세계는 이데아와 현상계로 구분되며 현상계는 이데아의 모방품이다. 그런데 현상계의 모방품 역시 존재하는데 존재하는 대상에 대한 이미지로, 시뮬라시옹(simulacion)이라고 부른다. 근대까지 이러한 현상계의 이미지는 그 대상의 가치를 넘어설 수 없는 것처럼 여겨져 왔다. 예를 들면, 피카소의 대작 중 모조품이 아무리 잘 그렸더라도 원작이 더 중요한 것과 같다. 그런데 포스트모더니즘에서는 텍스트에서의 기호와 의미가 서로 관련이 없다고 여기듯, 예술 작품에서도 표현하고자 하는 대상과 그

작품의 의미가 서로 분리됨을 뜻한다. 즉, 존재하는 대상을 바탕으로 형성된 복제된 존재가 원래의 대상에 종속되거나 열등한 것으로 여겨지지 않고 그 나름의 가치를 얻게 되는 것이다(Zurburgg, 1997). 들뢰즈(Deleuze), 롬바흐(Rombach) 등은 복제품에 대해 의미를 부여하고 서로 다른 담론이나 의미의 결합을 통해 새로운 의미를 가진다는 생성의 철학을 지지하였다(Deleuze & Gattari, 1991). 플라톤의 관점에서 서로 다른 두 학문의 만남과 결합은 본질적인 이데아로부터 파생된 것이기 때문에 결국 하나의 통합으로 간주될 수 있지만, 들뢰즈의 관점에서는 심지어 복제품이라도 그 나름의 가치를 지니기 때문에 두 학문의 결합은 이전에 존재하지 않는 새로운 생명과 가치를 낳게 된다. 따라서 인공지능 윤리학과 같은 신종 학문들은 기존의 윤리학이 아닌, 그리고 인공지능에 대한 컴퓨터 공학도 아닌 새로운 주제와 방법을 갖게 된다. 오늘날 대부분의 대학에서 새롭게 개설하고 있는 융합 전공들은 대체로 과학기술 영역을 중심으로 이뤄지고 있고, 점차 사회과학과 인문학, 예술로 확대되고 있다. 따라서 21세기의 융합은 16~17세기의 융합과는 전혀 다른 의미를 가지며, 점차 다양하고 수많은 종류의 학문을 창조해내고 있다.

한편, 20세기의 과학기술의 발전과 그로 인한 경제적, 사회적 이익은 과학의 위상을 스스로 높이게 되었다. 과학기술의 발전으로 인해 등장하게 된 수많은 발명품은 경제적 이익을 제공했을 뿐만 아니라 무기제조 기술의 발전을 통해 군사적 영향력도 증강시켰다. 군사력은 식민지 확대나 외교에서의 우위를 점할 수 있었다. 그뿐만 아니라 상대성이론과 양자역학 등 새로운 아이디어의 출현은 과학이 실용적 가치뿐만 아니라 학문적으로도 가치가 있다는 점을 보여주는 하나의 사례가 되었고, 친과학적인 자세와 함께 모든 현상을 과학적인 관점에서 실증하고 판단하려는 태도를 보이게 했다. 이로 인해 철학이나 역사, 심리학, 경제학 등도 인문과학, 사회과학 등 과학적 방법과 용어를 따르게 되었다(de Ridder et al., 2018). 20세기 초중반 세계 대전과 사회주의 국가의 출현 등으로 새로운 이데올로기들은 자신의 우월성을 드러낼 필요성이 있었는데 특히 사회주의 국가들은 종교와 철학 같은 비과학적인 것들을 배제하고 과학을 선전의 도구로 활용하고자 하였다. 대표적인

그림 6-7 타틀린의 〈제3인터내셔널을 위한 기념물〉의 모형

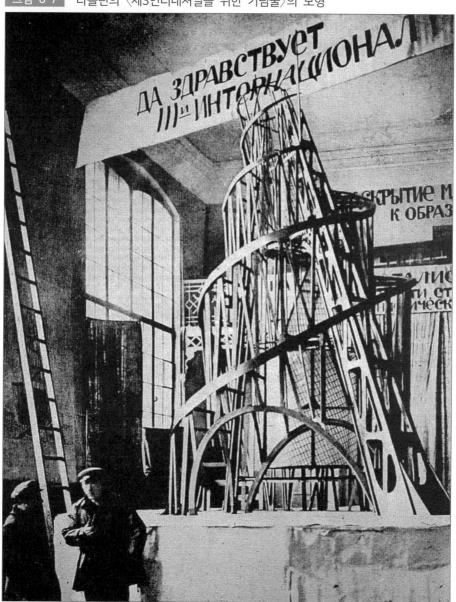

출처: https://upload.wikimedia.org/wikipedia/commons/thumb/f/ff/Tatlin%27s_Tower_maket_1919_year.jpg/
1024px－Tatlin%27s_Tower_maket_1919_year.jpg

예가 러시아의 구축주의(constructivism)의 등장이다(Lodder, 1983). 차르를 몰아내고 새로운 권력을 창출한 사회주의 세력들은 예술가들을 통해 체제의 우월성을 나타내고자 하였고 이 과정에서 예술가들은 건축, 조각, 회화, 공예 등 여러 예술 분야에서 기계적이고 기하학적 형태와 도구들을 통해 새로운 형식의 미를 창조하고자 하였다. 당시의 조각이나 공예는 주로 양감이나 입체적 느낌을 낼 수 있도록 석고나 진흙을 이용하거나 돌이나 나무를 깎아서 나타내고자 하였으나, 구축주의는 금속이나 유리, 플라스틱 등 평면을 통해 공간을 구성하려고 하였으며 과학기술의 기계적 도구들을 예술 작품의 소재로 활용하였다. 타틀린(Tatlin)이 모형으로 제작한 〈제3인터내셔널을 위한 기념물〉을 살펴보면 이와 같은 기계적, 기하학적 도구들을 활용해 웅장하게 나타내고자 하였다.

　　미술사의 관점에서 보면 구축주의는 입체주의의 영향을 받은 것으로 입체주의는 주로 회화를 중심으로 대상에 대한 2차원적 표현이었다면, 구축주의는 입체주의의 환원적 관점을 부조나 공예, 조각, 건축 등에도 적용했다. 예를 들어, 나움 가보(Naum Gabo)의 작품을 보면 입체주의의 관점이 3차원에 그대로 투영되어 나타났음을 쉽게 확인할 수 있다.

　　한편 과학에서 출발한 환원론적 접근은 입체주의와 추상주의와 같은 예술 사조에도 영향을 미쳤다. 예술에서의 대상들을 원이나 정육면체, 원기둥 등 입체로 단순화시켜 이해하려는 입체주의적 관점은 수학에서 벡터나 도형을 정사영(projection)을 통해 차원을 축소해 나타낸 것으로 사물을 구성하는 기본 물질에 대한 환원적 관점을 미술적 대상에도 적용한 것들이다(Ambrosio, 2016; Miller, 1995). 또한, 입체주의의 영향을 받아 몬드리안, 칸딘스키와 같은 추상주의 화가들은 대상의 색이나 모양을 묘사하지 않고 단순한 기하학적 형태와 색으로 표현하고자 하였다(Yoshimoto, 2015). 과학을 지배했던 세계관 외에도 과학적 개념과 아이디어들이 현대 예술에서도 다양하게 활용되는데 이 장에서는 상대성이론, 그리고 양자역학의 주요 개념들을 중심으로 예술 작품들을 이와 연계시켜 어떻게 이해할 수 있는지 설명하고자 한다.

그림 6-8    나움 가보의 〈Head No. 2〉

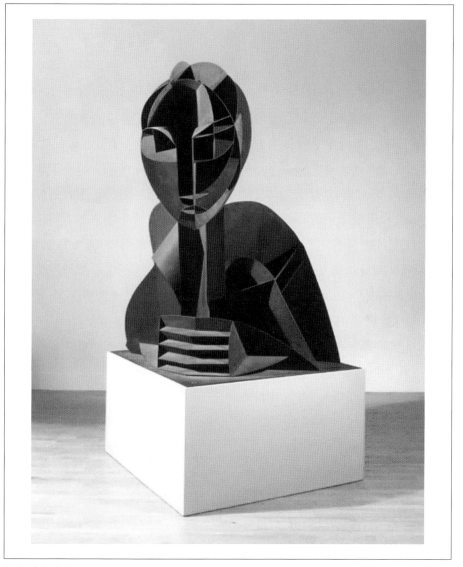

출처: 런던 테이트 모던 미술관(https://www.tate.org.uk/art/images/work/T/T01/T01520_10.jpg)

# 상대성이론과 예술

상대성이론은 아인슈타인이 1905년에 출판한 특수 상대성이론과 1915년에 제시한 일반 상대성이론으로 완성되었다(Isaacson, 2018). 많은 과학자뿐만 아니라 예술가, 철학자, 사회학자 등에도 영향을 미친 이론이며, 20세기 현대 과학의 큰 패러다임 전환으로 여겨진다(Chao, 1997; Miller, 1995, 2000). 상대성이론은 20세기 초 아인슈타인에 의해 정리되었지만, 그 기틀은 이미 19세기 전자기학과 역학, 광학 등을 통해 다져진 바 있다. 아인슈타인이 상대성이론에 대해 생각하게 된 계기는 바로 맥스웰이 정리한 고전 전자기학이었다(Cushing, 1998). 맥스웰에 의해 빛이 전자기파임이 알려져 있었고, 그는 만약 빛을 빛의 속도로 따라가면 어떻게 될까 사고 실험(thought experiment)을 시도하였다. 빛의 속도와 동일하게 따라가게 되면 빛의 상대 속도는 0이므로 어떤 전자기파의 파동도 전달되지 않게 된다. 그러나 어떻게 자신이 움직이더라도 빛은 관찰되어야 하므로 관찰자의 운동 상태와 상관없이 빛의 속도는 일정할 것이라고 결론내리게 되었다. 상대성이론에서의 가장 큰 특징은 모든 운동이나 사건은 상대적이라는 점이며, 이를 상대성의 원리라고 한다. 그런데 상대성의 원리는 이미 마흐의 원리로도 알려져 있었으며 고전역학에서는 실제 상황 속에서 절대적인 기준계를 파악할 수 없으며 결국 다른 대상에 대한 상대적 운동으로만 기술할 수 있다는 점을 인식하고 있었다. 또한, 빛을 파동이라고 생각했던 당시의 사람들은 빛이 전달되기 위한 매질이 필요하다고 여겼고 이를 빛 에테르라고 생각했으며 우주 공간을 가득 채우고 있을 것으로 생각하였다(Whittaker, 1989). 지구는 태양을 따라 계속해서 공전하기 때문에 지구에 대해 에테르는 어느 특정 방향으로 움직이게 되고 그 에테르의 운동 방향에 대해 측정하고자 하였다. 그래서 미국의 물리학자였던 마이컬슨(Michelson)과 몰리(Morley)는 빛의 간섭 현상을 이용해 그 방향을 측정하고자 했지만, 에테르가 마치 정지한 것과 같은 결과가 나타났다.

예를 들면, 북쪽에서 남쪽으로 흐르는 강을 따라 한 명은 강을 따라 흘러내려 갔다가 다시 거슬러 오고, 다른 한 명은 강 이쪽에서 저쪽까지 강물의 흐름과 수직으로 수영을 한다고 하자. 만약 두 사람이 이동하는 거리가 같다면 당연히 두 사람이 왕복하는데 걸리는 시간은 다르게 나올 수밖에 없지만 두 물리학자의 실험 결과는 여러 차례를 시도해 보아도 어떤 차이도 발견되지 않았다. 그래서 이러한 문제를 해결하기 위해 여러 과학자가 해명하기 시작하였는데 그중 로렌츠는 에테르를 따라 이동하는 방향으로는 길이가 줄어들 것이라는 길이 수축 가설을 제안하였고, 그의 설명에 따르게 되면 이러한 현상이 설명될 수 있었다(흥미로운 점은 제안한 그도 실제로 길이가 변할 것으로 생각하지 않았으며 단지 수학적인 것이라고 가정하였다). 아인슈타인은 단순한 수학적 계산이 아니라, 실제로 물체의 운동 방향으로 길이가 줄어들게 된다는 길이 수축 효과를 특수상대성이론을 통해 제안하였다. 즉, 상대성이론은 아인슈타인

---

**그림 6-9** 마이컬슨 간섭계의 간단한 도식

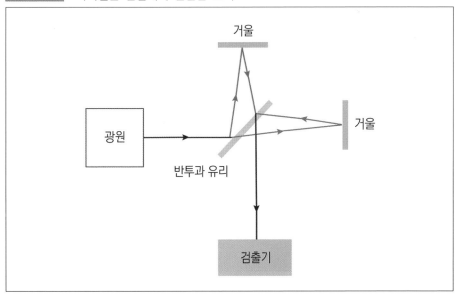

출처: https://upload.wikimedia.org/wikipedia/commons/thumb/0/06/Michelson−Morley_experiment_%28en%29.svg/1920px−Michelson−Morley_experiment_%28en%29.svg.png

215

의 한 천재로부터 무에서 유로 창조된 것이 아니라 많은 과학자들의 노력과 경험, 아이디어가 종합된 것으로 볼 수 있다.

상대성이론은 특수 상대성이론(special relativity)과 일반 상대성이론(general relativity)으로 구분되는데 특수 상대성이론은 빛의 속도에 가깝게 운동하는 관성계에서 일어나는 상황을 다룬 이론이다(Reichenbach, 1965). 이때 관성계란 운동 방향이나 속력의 변화가 없는 기준계를 말하며, 즉 직선 방향으로 일정한 속력으로 움직이거나 멈춰 있는 경우만을 뜻한다. 상대성이론에서의 가장 중요한 핵심은 상대성의 원리로 모든 운동이나 사건의 순서는 관찰자의 운동 상태에 따라 다르게 보일 수 있으며 무엇이 옳은지 판단할 수 없다. 예를 들어, 책상 위의 컵을 놓아두었다면 그 컵은 정지한 것처럼 보인다. 그러나 가만 생각해 보면 지금도 지구는 초속 456.1m/s라는 매우 빠른 속력으로 회전하고 있다. 그렇다면 컵은 움직이고 있다고 생각하게 될 것이다. 그러나 컵과 함께 회전하는 같은 계에 있는 우리의 눈에는 멈춰 있는 것처럼, 지구 밖의 정지 위성에서 본다면 그 컵은 지구와 함께 회전하고 있는 것처럼 보인다. 서로 다른 관찰자들은 서로 자신이 맞다고 우기겠지만 이 중 무엇이 맞는 것인지 확인할 수 있는 방법은 없다. 각자의 상황에서 각자 맞다고 여겨질 뿐이다.

나아가 동시에 일어난 사건도 그 사건의 순서가 서로 다르게 보일 수 있는데 이를 동시성의 상대성(relativity of simultaneity)이라고 한다. 만약 철로의 한가운데에 A라는 사람이 서 있는데 10시 8분에 양쪽 끝에 동시에 번개가 쳤다고 가정하자. A와 번개가 친 양쪽 끝의 거리는 서로 같기 때문에 철로로부터 반사된 번개의 빛은 동시에 A의 눈에 도착하므로 A는 동시에 번개가 쳤다고 생각하게 된다. 그런데 이때, 왼쪽에서 오른쪽으로 아주 빠른 기차를 타고 이동하는 B가 있다고 하자. B가 A를 스쳐 지나갈 무렵 이 사건을 보았다면 B는 오른쪽에서 친 번개를 먼저 발견하고, 왼쪽에서 친 번개의 빛은 경로가 더 길어지기 때문에 더 나중에 발견하게 된다. 그러면 B는 번개가 오른쪽에 먼저 친 뒤 왼쪽이 나중에 쳤을 것이라고 대답할 것이다. 우리의 상식으로는 A가 맞고, B가 틀리다고 말하겠지만 실제 누가 정지해

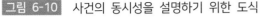
그림 6-10  사건의 동시성을 설명하기 위한 도식

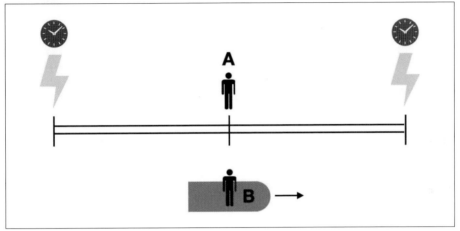

있고 누가 움직이고 있는가 하는 것도 사실은 상대적이다. B의 입장에서는 자신이 움직이는 것이 아니라 정지해 있는데 A와 철로가 있는 계가 오른쪽에서 왼쪽으로 이동하고 있다고 말할 수도 있기 때문이다. 심지어 B가 방향을 바꾸어 오른쪽에서 왼쪽으로 이동하고 있었다면 번개는 왼쪽이 먼저 치고 오른쪽이 나중에 쳤다고 말할 수도 있다. 이와 같이 사건의 전후 관계조차 보는 관찰자에 따라 달라지며 무엇이 정답이라고 말할 수 없다는 결론에 이르게 된다.

그런데 이러한 상대론적 관점들은 입체주의 화가들의 작품에서도 종종 나타난다. 피카소의 〈우는 여인〉이라는 작품을 살펴보면 그림에 등장하는 여인의 얼굴은 여러 면에서 본 모습이 기괴하게 조립되어 나타난다. 하나의 시점에서 원근을 표현한 것을 1점 투시라고 하는데, 그 바라보는 시점은 무수히 많이 존재하나 고전적인 사조에서는 하나의 시점에서만 사물을 바라본다. 그러나 입체주의에서는 하나의 사물에 대해 여러 시점에서 바라보고 공간을 분석함으로써 하나의 캔버스에 표현하게 되는데, 서로 다른 시점이 하나의 이미지에 담겨지는 것을 동시성이라고 표현한다(Schinckus, 2016). 피카소나 브라크의 그림에서 나타나는 여러 측면에서 본 모습이 합쳐지는 것은 이러한 특성을 나타낸 것이며, 고전적인 관점에서의

217

그림 6-11 피카소의 〈우는 여인〉 및 브라크의 〈바이올린과 팔레트〉

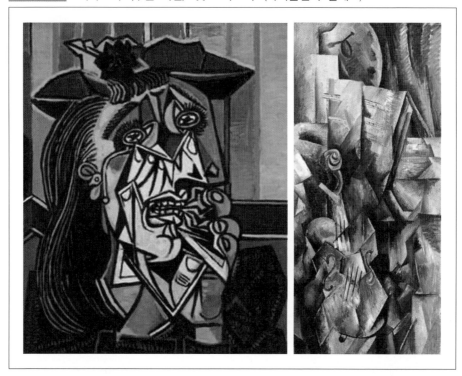

출처: (좌) https://upload.wikimedia.org/wikipedia/en/1/14/Picasso_The_Weeping_Woman_Tate_identifier_
T05010_10.jpg
(우) https://upload.wikimedia.org/wikipedia/en/thumb/8/8f/Georges_Braque%2C_1909_%
28September%29%2C_Violin_and_Palette_%28Violon_et_palette%2C_Dans_l%27atelier%29%
2C_oil_on_canvas%2C_91.7_x_42.8_cm%2C_Solomon_R._Guggenheim_Museum.jpg/
800px−Georges_Braque%2C_1909_%28September%29%2C_Violin_and_Palette_%28Violon_et_pal
ette%2C_Dans_l%27atelier%29%2C_oil_on_canvas%2C_91.7_x_42.8_cm%2C_Solomon_R._
Guggenheim_Museum.jpg

사물을 바라보고 묘사하는 방식에서 벗어나 상대성을 인정하는 것이다.

근대와 현대의 미술의 비교를 통해 나타나는 특징 중 하나는 구도의 차이이
다. 르네상스 이후 유럽의 회화에서는 구도를 중요하게 여겼는데, 제리코의 〈메두
사 호의 뗏목〉을 살펴 보면 절체절명의 순간임에도 불구하고 삼각형의 구도로 배
와 사람들이 배치된 것을 알 수 있다([그림 5-11] 참조). 그래서 대부분의 그림이 매우

**그림 6-12** 샤갈의 〈나와 마을〉

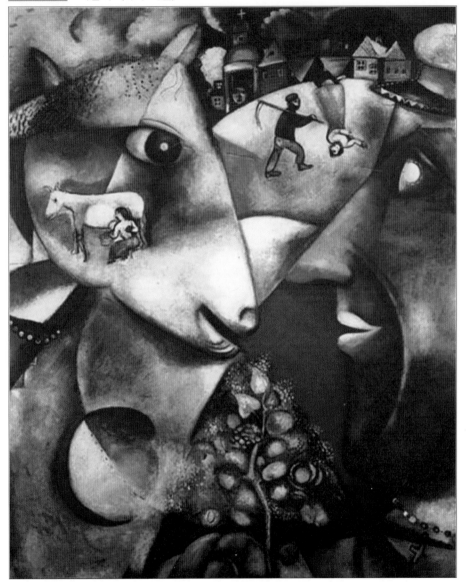

출처: https://upload.wikimedia.org/wikipedia/en/e/e7/Chagall_IandTheVillage.jpg

정적이며 안정된 구도를 추구한다. 그런데 20세기 미술 작품들에서는 이러한 구도에 더 이상 얽매이지 않게 되는데 샤갈(Chagall)의 〈나와 마을〉과 같은 작품을 보면 하나의 소와 쟁기를 짊어진 남자와 여인 등이 서로 위아래로 뒤집혀 있으며, 소와 사람의 모습도 배경으로 겹쳐 보이도록 나타내고 있다.

초현실주의의 여러 작품에서도 보기에 따라 달라질 수 있는 모호한 이미지들을 종종 생산하는데, 달리의 그림을 살펴보면 무엇을 묘사한 것인지 알아보기 힘들게 표현한 것들을 쉽게 발견할 수 있다. 예를 들어, 〈투명 인간〉을 살펴보면 그림의 상단에 바위가 있는데 한편으로는 남자의 얼굴처럼 보이기도 하며, 〈비키니섬의 세 스핑크스〉를 살펴보면 남자의 뒤통수처럼 보이면서 나무 같은 사물이 놓여 있다. 그리고 가장 큰 남자의 머리 모양의 이미지는 구름처럼 보이기도 하는데, 실제로 달리는 비키니섬에서 있었던 원자폭탄 실험에 영감을 얻어 이와 같은 그림을 그렸다(Dalí, 2010; Descharnes & Néret, 2016). 그래서 남자의 머리칼처럼 보이는 구름

**그림 6-13** 달리의 〈투명 인간〉과 〈비키니섬의 세 스핑크스〉

출처: (좌) https://upload.wikimedia.org/wikipedia/en/6/6c/The_Invisible_Man.jpg
  (우) https://www.salvador-dali.org/media/upload/cataleg_pintura/MITJA/0629.jpg

이 회색인 것은 원자폭탄의 폭발 이후 형성되는 버섯 모양의 구름을 상징한다.

한편, 상대성이론에서 상대적인 개념의 대표적인 예가 시간과 공간이다. 객관적이고 불변한 개념으로 여겨지던 공간은 고대 그리스 시대에는 어떤 물질이 차지하고 있는 장소로서 비어 있는 공간은 존재할 수 없었으며 항상 가득차 있는 장소(plenum)로 여겨졌다(Jammer, 2012). 그러나 근대 뉴턴과 데카르트 등에 의해 물질과 상관없이 운동을 정의하고 설명하기 위한 기준으로 여겨졌으며 독립적이고 불변한 것으로 생각했다. 그러나 시간 지연 효과와 길이 수축 효과는 운동 상태에 따라 시간과 공간이 늘어나거나 수축할 수 있다는 것이 상대성이론의 주장이다. 물체가 점점 빠르게 운동할수록 물체의 시간은 점점 느려지고 길이는 점점 짧아진다. 초현실주의 화가인 달리의 그림을 살펴보면 시계를 소재로 자주 볼 수 있는데, 대표작 중 하나인 〈기억의 지속〉을 살펴보면 치즈처럼 늘어진 시계의 모습을 볼 수 있다. 이는 상대성이론에서 설명하는 시간 지연을 잘 보여주는 시각화된 좋은 예라 할 수 있다. 실제로 아인슈타인이 시간에 대한 상대적 개념을 제안할 수 있었던 것

그림 6-14  달리의 〈기억의 지속〉

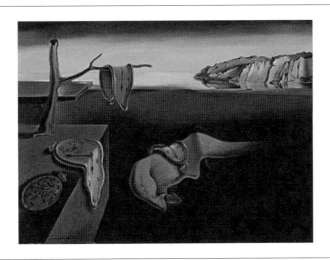

출처: https://upload.wikimedia.org/wikipedia/en/d/dd/The_Persistence_of_Memory.jpg

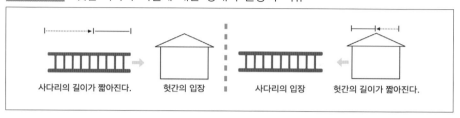

**그림 6-15** 헛간-사다리 역설에 대한 상대적 운동의 비유

사다리의 길이가 짧아진다.    헛간의 입장    사다리의 입장    헛간의 길이가 짧아진다.

은 그가 특허청의 사무관으로 일하면서 시계에 대한 여러 특허를 심사하면서 시간이 독립적이고 불변한 것이 아니라 측정되는 하나의 결과임을 깨달았기 때문이었다(Isaacson, 2007). 또한 스위스에서 대학 재학 당시 비유클리드 기하학을 통해 공간개념을 적용하게 되었다.

길이 수축이나 시간 지연 효과는 여러 역설을 제기하는데 그중 하나가 헛간-사다리 역설(barn-pole paradox)이다. 이는 특수 상대성이론의 효과들이 어느 한쪽에만 일방적으로 일어나지 않고 상대적이기 때문이다. 만약 헛간보다 긴 사다리가 있다고 할 때, 사다리를 구부리지 않고서는 헛간에 넣을 수 없다. 그러나 상대성이론에 따른다면 사다리를 빠르게 움직이면 길이가 짧아지므로 재빠르게 헛간의 문을 열고 닫는다면 헛간 안에 넣을 수 있게 된다. 그런데 문제는 사다리의 입장에서 보면 헛간이 자신을 향해 다가오는 것이므로 길이가 짧아지는 것은 사다리가 아니라 헛간이며 따라서 헛간에 넣는 것은 더욱 불가능해진다. 그러면 헛간의 입장에서는 가능한 상황이 동시에 사다리의 입장에서는 불가능해지는데 이로 인해 역설적인 상황이 벌어진다.

이러한 상황들을 잘 비유적으로 설명할 수 있는 사례가 마그리트의 〈정지된 시간〉이다. 벽난로 위에는 시계가 놓여 있고, 벽난로로부터 마치 기차가 나오는 것 같은 모습이다. 여기에서 벽난로를 헛간으로, 기차를 사다리라고 비유해 본다면 기차의 관점에서 본 역설적 상황이 그림과 같게 되고 벽난로의 관점에서는 다르게 나타날 것이다.

일반 상대성이론은 중력이 작용하는 상황을 다룬 상대성이론으로, 특수상대

출처: https://upload.wikimedia.org/wikipedia/en/b/b0/Time_transfixed.jpg

성이론이 관성계에서만 주로 다루지만, 일반 상대성이론은 관성계냐 비관성계냐 상관없이 적용된다. 일반 상대성이론에서 가장 중요한 것은 등가 원리(equivalence principle)인데, 우리가 사는 세계에서 중력에 의한 효과와 관성에 의한 효과를 구분할 수 없다는 점이다. 뉴턴의 만유인력의 법칙에 따라 질량을 가진 모든 물체는 주변의 질량을 가진 물체와 서로 끌어당기는 힘이 작용한다. 아인슈타인은 이러한 중력의 작용이 물체 외에도 주변의 시공간을 휘어지게 만든다고 생각하였다. 그리고 중력에 의해 나타나는 효과와 관성에 의해 나타나는 효과는 서로 구별할 수 없다고 여겼다. 이는 그가 한 사고 실험을 통해 증명되었는데, 만약 우주로부터 날아온 어떤 우주선(cosmic ray)이 지구를 지난다고 생각해 보자. 이 우주선은 지표면에 있는 엘리베이터의 작은 구멍을 통과하게 될 때, 빛은 중력에 의해 휘어져서 당초

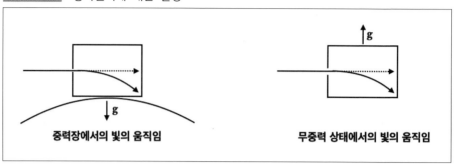

**그림 6-17** 등가원리에 대한 설명

중력장에서의 빛의 움직임　　　무중력 상태에서의 빛의 움직임

경로보다 아래로 꺾이게 된다. 그런데 이번에는 엘리베이터를 지구로부터 멀리 떨어진 중력이 미치지 않는 공간에 있다고 하자. 엘리베이터를 위쪽 방향으로 가속시키게 되면 구멍을 통해 들어온 우주선은 그대로 직진하겠지만 구멍을 통과해서 반대편 벽에 닿을 동안 엘리베이터는 위로 계속해서 가속하고 있으므로 구멍과 평행한 지점이 아닌 아래쪽에 닿게 되어 휘어진 것처럼 보인다. 그런데 문제는 중력에 의한 결과와 우주선의 가속(관성)에 의한 결과가 서로 같아서 구분할 수 없다는 점이다. 이러한 등가 원리에 의한 효과는 2014년에 개봉한 〈인터스텔라〉에서 지구를 출발한 우주선(spaceship)에 연결된 스페이스 콜로니를 회전시켜 인공 중력을 발생시킨 것에서 잘 그려지고 있다.

　　일반 상대성이론의 주요 내용 중 하나는 이미 언급한 것처럼 중력에 의해 시공간이 휘어진다는 것이다. 중력이 커지면 커질수록 시간이 느려지는데, 반면 공간(길이)은 수축하게 된다. 만약 지구의 중력이 더 커진다면 지구에 사는 사람들의 시간은 더 느리게 흘러가며 길이는 상대적으로 더 짧아진다. 이러한 효과를 이용하는 것이 GPS(Global Positioning System)이다. 지구로부터 멀리 떨어질수록 지구의 중력이 약해지므로 지표면의 시계보다 대기권 밖에 있는 GPS 위성의 시계가 더 빨리 흐르기 때문에 이를 보정해야 한다(실제로는 인공위성이 빠르게 지구 주변을 회전하기 때문에 특수 상대성이론에 의한 효과를 함께 고려해야 한다).

그림 6-18　중력 렌즈 효과에 대한 설명 및 달리의 〈불가지론적 상징〉

출처: (좌) https://upload.wikimedia.org/wikipedia/commons/0/02/Gravitational_lens−full.jpg
　　　(우) https://upload.wikimedia.org/wikipedia/commons/thumb/6/63/Spacetime_lattice_analogy.svg/
　　　　　2880px−Spacetime_lattice_analogy.svg.png

　중력에 의해 시공간이 휘어지는 사실로 인해 발생하는 현상이 중력 렌즈(gravitational lens) 효과이다. 지구로부터 먼 은하로부터 빛이 다가올 때, 만약 도중에 질량이 큰 천체가 있다면 그 천체 주변의 시공간이 휘어지므로 빛은 공간에서 직진하지만, 결과적으로는 지구를 향해 휘어져 나타나게 된다. 마치 천체가 볼록 렌즈처럼 빛을 모아 지구로 오도록 이끌게 되는데 이를 중력 렌즈 효과라고 부른다. 천체 뒤편에 있는 은하의 빛은 천체에 가려 지구로 올 수 없지만, 시공간이 휘면서 지구에 닿게 된다.

　이러한 중력 렌즈 효과는 달리의 〈불가지론적 상징〉을 설명하는 데에도 도움이 된다. 그림의 우측 상단으로부터 뻗어 나온 수저의 긴 부분은 작은 돌멩이를 휘어 돌아 대각선 아래로 나오는데 이것은 마치 멀리서부터 오는 빛이 중력 렌즈 효과에 의해 휘어져 진행하는 것처럼 보인다. 이 그림에서 흥미로운 점은 실제 수저의 오목한 부분 안에 작은 물체가 하나 있는데, 달리는 그 안에 작은 시계를 그려 넣었다.

　한편, 이탈리아를 중심으로 한 미래주의(futurism)의 예술은 보치오니(Boccioni), 카

225

라(Carra), 루솔로(Russolo), 세베리니(Severini), 발라(Balla)가 〈미래주의 화가 선언〉을 공표하면서 본격적으로 시작되었다. 미래주의 미술은 기존의 여러 전통들을 무시하고 역동성(dynamism)에 초점을 두었는데, 속도와 에너지의 역동성과 기계에 대한 찬양 등이 그 주요 특징이다(Humphreys, 1999; Poggi, 2009). 미래주의는 1909년 르 피가로 (Le Figaro) 지에 〈미래주의 시 선언〉을 하면서 시작되었는데, 그 내용을 살펴보면 인체나 사물에 대한 X-선 등을 통한 투과, 망막을 통한 이미지의 형성, 속력과 동시성, 사물에 대한 분석 등을 강조하고 있다. 특히 미래주의 선언의 중심이었던 보치오니는 다음과 같이 말하고 있다.

"절대적인 운동은 물체에 내재된 역동적 법칙이다. 물체가 멈춰 있든 운동하고 있든 상관없이 물체의 구조는 내재된 운동과 관련이 있다…. 상대 운동은 물체의 운동에 따라 달라지는 법칙이다. 우리가 지각하는 세계 속에서 운동하는 물체와 정지한 물체 사이의 관계가 어떤가 하는 것은 부수적인 것들이다."

상대성이론과 관련한 미래주의의 특징은 기계와 과학에 대한 찬양, 그리고 시간과 공간, 속도 등에 대한 역동성이다. 미래주의 화가들은 공간의 역동성과 속도감을 나타내기 위해 움직이는 물체의 겹쳐진 사진과 같은 기법(동체 사진법, chronophotography)을 회화에 활용하였는데 이는 프랑스의 과학자이자 생리학자였던 에

**그림 6-19** 미래주의의 탄생에 영향을 미치는 인물의 관계

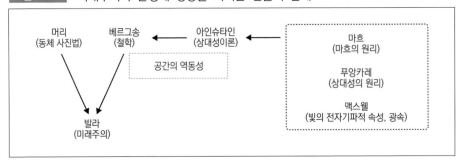

티에넨-줄스 머리에 의해 개발된 것이었다. 한편, 시간의 역동성과 동시성의 개념은 아인슈타인으로 파생된 것이지만 직접적으로는 베르그송에 의해 영향을 받은 것이다(Benzi, 2017; Poggi, 2009). 프랑스 철학자인 베르그송은 아인슈타인의 상대성이론에 영향을 받아 시간의 상대성에 대해 주목하게 되었다. 시간은 계속해서 흘러가는 것이 아니라 인간의 의식을 통해 지각된다는 점을 통해 상대적인 속성을 띤다고 생각하였으나, 공간과 장소의 제약 속에 이뤄진다고 봄으로써 공간의 상대성을 인정하지는 않았다(Ansell-Pearson, 2018). 머리에 의해 제안된 방법과 베르그송의 동시성의 시간 개념을 포함해 미래주의의 속도와 공간에 대한 역동성이 나타나게 되었다.

발라의 작품들을 살펴보면 하나의 공간에 여러 다른 시간(timeline)의 개체의 움직임들을 겹쳐 나타냈는데, 이는 앞서 동체 사진법의 기법을 회화로 그대로 옮겨 온 것이다. 한편, 이러한 역동적인 모습은 특수 상대성이론에서 시공간의 차원을 설명하기 위해 사용한 시공간 도표(spacetime diagram)를 활용한 것과도 대비된다. 상대성이론은 시공간 도표를 통해 시간과 공간을 결합한 차원을 시각화해 설명할 수 있는데, [그림 6-20]과 같이 x축과 y축으로 구성된 2차원상에서 움직이는 어떤 물체가 있다고 가정하자. 이 물체의 시간에 따른 변화를 나타내기 위해 수직축

**그림 6-20** 시공간 도표를 통한 물체의 움직임에 대한 설명

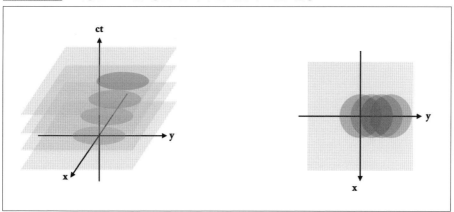

을 추가한 것이 시간(ct)이다. 그런데 시간에 대한 축을 무시하고 x−y 평면상에서의 움직임만을 관찰한다면 오른쪽 그림과 같이 위치가 겹쳐 나타나는 것을 알 수 있다.

이를 토대로 살펴보면 발라가 그린 〈줄에 매인 개의 움직임〉을 살펴보면 개의 다리가 수십 개인 것처럼 표현되나 이것은 개가 움직이고 있는 모습을 시간의 축에 대해 정사영시켜 살펴본 것으로 이해할 수 있다.

**그림 6-21** 발라의 〈줄에 매인 개의 움직임〉

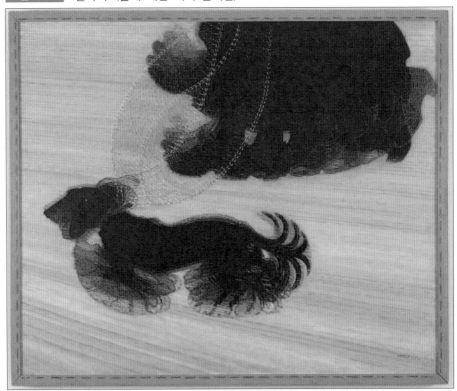

출처: https://upload.wikimedia.org/wikipedia/en/thumb/3/36/Giacomo_Balla%2C_1912%2C_
Dynamism_of_a_Dog_on_a_Leash%2C_oil_on_canvas%2C_89.8_x_109.8_cm%2C_Albright−Knox_Art_
Gallery.jpg/1920px−Giacomo_Balla%2C_1912%2C_Dynamism_of_a_Dog_on_a_Leash%2C_oil_on_canv
as%2C_89.8_x_109.8_cm%2C_Albright−Knox_Art_Gallery.jpg

또한, 발라의 그림 중에 속도의 역동성을 강조하기 위해 파동과 같은 형상을 표현하기도 하는데 이는 상대성이론에서의 중력파(gravitational wave)와도 비견된다. 상대성이론에서 유일한 기준처럼 작용하는 것은 빛이다. 빛의 속도는 관찰자의 운동 상태와 상관없이 일정하며, 또한 어떤 것도 빛보다 빠를 수 없다. 심지어 상호작용이나 정보의 전달에도 적용되는데 이를 국소성의 원리(locality)라고 부른다(Cushing, 1998). 질량이 있는 물체 간에 작용하는 중력도 시간에 영향을 받는데 중력의 크기와 방향 등의 공간적 특성을 중력장(gravitational field)이라고 한다. 만약 하나의 초신성이 폭발한다면 초신성이 미치는 중력은 지구에까지 영향을 미치게 되는데, 폭발하는 동시에 갑자기 중력이 사라지지 않는다. 폭발한 빛이 지구에 도달하기까지 걸리는 시간만큼 소요된다. 만약 태양이 갑자기 폭발한다면 지구는 돌던 궤도에서 튕겨 나갈 텐데 이 역시 폭발과 함께 동시에 일어나는 것이 아니라 약 8분 뒤에 일어나게 된다. 마치 지진이 일어나면 파도가 시간이 지나면서 점차 퍼져 가는 것과 같은 이치이다. 발라의 〈모터사이클의 속도〉와 〈차와 빛의 속도〉라는 작품을 살펴보면 물체의 구조나 모양이 아니라 소리나 빛이 퍼져 나가는 모습들을

**그림 6-22** 발라의 〈모터사이클의 속도〉 및 〈차와 빛의 속도〉

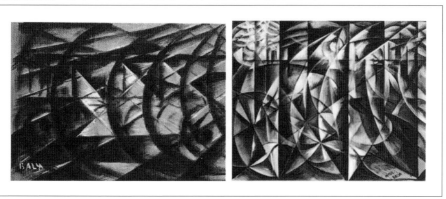

출처: (좌) https://uploads8.wikiart.org/images/giacomo−balla/speed−of−a−motorcycle−study− 1913.jpg! Large.jpg
　(우) https://i.pinimg.com/originals/49/74/13/497413c4afcda1aa4e174fa8ae7ad589.jpg

역동적으로 나타내고 있다.

구축주의에서도 이러한 구성들을 살펴볼 수 있는데, 러시아의 구축주의 조각가인 가보(Gabo)는 선이나 면을 통해 3차원의 부피와 공간감을 나타내고자 하였다 (Hammer & Lodder, 2000). 가보의 〈선형적 구성〉과 같은 작품들은 단순한 선을 통해 독특한 곡면을 만들어내는데 중력에 의해 휘어진 시공간을 형상화한 것과도 유사하다. 전자기장의 개념을 정립한 맥스웰은 직선과 여러 개의 중점을 활용해 작도하였다(Maxwell, 1892). 그는 전자기력선 외에도 등전위면까지 나타낼 수 있도록 작도법

그림 6-23　맥스웰의 등전위선 및 전기력선 작도 방법(Maxwell, 1892)

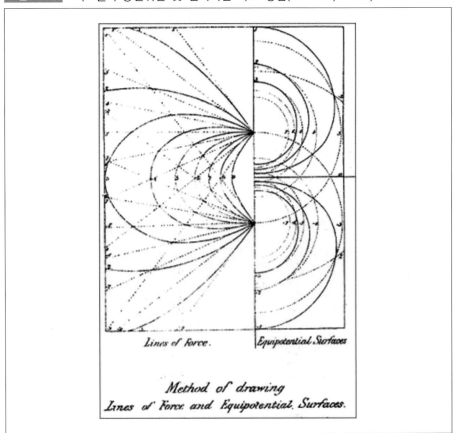

230

을 개발하였다. 그리고 이러한 개념은 상대성이론에서의 중력장을 나타낼 때도 동일하게 적용될 수 있다.

또한 〈2개의 원뿔로 구성된 공간 모형〉은 마치 민코프스키(Minkowski) 시공간 도표에서 사건의 지평선(event horizon)에 의해 제한되는 두 원뿔의 꼭짓점이 닿아 있는 것과도 유사하게 보인다(Jho, 2018b). 또한, 가보는 피스톤이나 진자, 도르래 등 기계 도구 등을 그의 조형 예술의 도구로 종종 활용하기도 하였다(Sidlina, 2013).

상대성이론에서의 절대 운동에 대한 부정과 시간, 공간 등 전통적 개념에 대한 상대적 개념의 도입은 실제 많은 예술가의 모티브가 되었으며, 이로 인해 파생된 과학기술의 업적들은 구축주의와 미래주의처럼 이를 예술의 대상과 도구로 삼게 되었다. 비록 예술가들의 과학 이론에 대한 이해가 적절하지 않은 면도 있지만, 르네상스 시기의 예술가들처럼 과학이 다시 한번 적극적으로 예술의 영역에 개입하게 된 시기라 할 수 있다.

그림 6-24 가보의 〈선형적 구성, No. 2〉 및 〈2개의 원뿔로 구성된 공간 모형〉

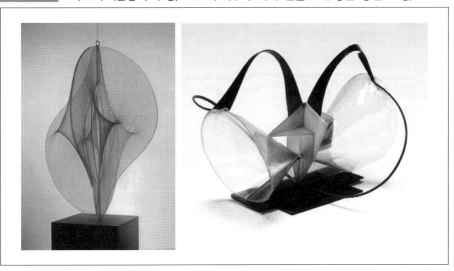

출처: (좌) https://www.tate.org.uk/art/images/work/T/T01/T01105_10.jpg
(우) https://www.tate.org.uk/art/images/work/T/T02/T02169_10.jpg

그림 6-25 입체주의와 추상주의를 중심으로 한 19~20세기 미술 사조의 흐름

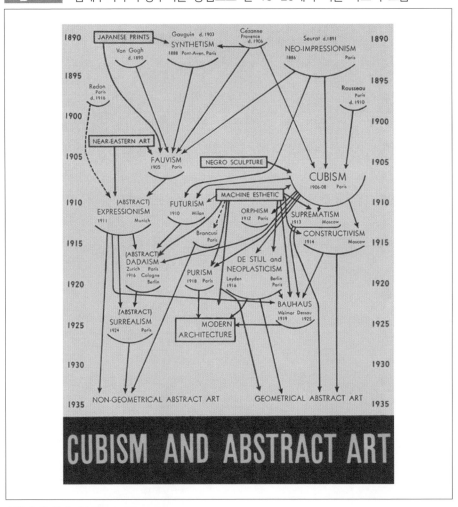

출처: 뉴욕 현대 미술관
https://www.moma.org/d/c/exhibition_catalogues/W1siZiIsIjMwMDA4Njg2OSJdLFsicCIsImNvbnZlcn
QiLCItZmxhdHRlbiAtcmVzaXplIDUxMng1MTJcdTAwM2UgLWZ1enogMTAlIC10cmltIix7ImZvcm1hdCI6I
mpwZyIsImZyYW1lIjoiMCJ9XV0.pdf?sha=6e412a0f131e4c7e

한편, 19세기 말 인상주의로부터 어떻게 추상주의 미술까지 이를 수 있었을
까? 뉴욕 현대 미술관에 전시된 미술품의 연대기를 살펴보면 신인상주의는 야수주

의와 입체주의에 영향을 미쳤으며 다시 입체주의는 미래주의와 다다이즘, 순수주의, 절대주의, 구축주의 등에 영향을 주었다. 그리고 구축주의를 거쳐 바우하우스 등 현대 건축 양식으로 발전하였고 다다이즘 이후에 등장한 초현실주의는 비기하학적 추상주의로, 구축주의의 공간/입체 중심의 조형예술은 기하학적인 추상주의로 이어지게 되었다. 결국, 시간과 공간에 대한 새로운 해석을 통해 등장한 입체주의를 통해 많은 현대 예술 사조에 영향을 미쳤음을 드러내는 단적인 예라 할 수 있다.

## 제4절
# 양자역학과 예술

아인슈타인의 상대성이론에 대해서는 과학을 잘 알지 못하는 대중들도 익숙하고 이에 대해 열광하지만, 현대 과학의 지평을 연 또 다른 가지인 양자역학은 관심을 덜 받고 있다. 상대성이론의 경우, 시간과 공간에 대한 새로운 해석을 통해 센세이션을 일으키기도 했지만, 오히려 일상생활에서의 많은 변화를 가져온 것은 양자역학이라 할 수 있다(Vedral, 2011). 오늘날 컴퓨터와 스마트폰 등 수많은 전자 통신 기기와 정보기술에서의 혁신과 원자 이하의 미시 세계, 우주의 거대한 이해 등 모두 양자역학의 많은 이론과 실험적 결과를 토대로 하고 있다(Friebe et al., 2018).

양자역학이 상대성이론만큼 주목받지 못한 이유는 여러 가지가 있겠지만 상대성이론보다 더 고전적인 세계관으로부터 멀리 떨어져 있으며, 한두 문장의 단순한 말로 양자역학을 설명할 수 있을 만큼 그 체계가 단순하지 않기 때문일 것이다. 양자역학이 가지는 그 철학적 특징을 비결정론과 확률론이라 요약할 수 있는데 이는 뉴턴 역학이 가지고 있는 결정론, 인과론과 정면으로 대치된다. 상대성이론이 아주 급진적인 것처럼 여겨지지만 적어도 상대성이론에서는 하나의 관찰자에서는 복수의 정답이 인정되지 않으며, 결국 여러 물리량의 상호작용이 어떤 특정

한 결과를 낳게 된다는 점에서 인과론을 지지하고 있다고 볼 수 있다. 그러나 양자역학은 입자-파동의 이중성(wave-particle duality)으로부터 시작해 불확정성의 원리(uncertainty principle) 등을 통해 결정론적 세계관을 거부하며, 보른의 확률함수 해석, 파동 함수의 중첩과 터널링 효과 등으로 인해 확률론적 해석을 따른다. 이러한 점에서 McAllister(1996)는 진정한 패러다임 전환은 상대성이론이 아니라 양자역학이라고 주장하기도 한다.

양자역학은 주로 원자에서의 전자나 광자와 같은 미시 세계를 다루고 있으며, 매우 반직관적인(counter-intuitive) 것으로 여겨진다. 예를 들어, 빛의 경우, 17세기 입자로 여겨졌던 생각들은 19세기 편광이나 회절, 간섭 등의 파동적 특성을 지지하는 여러 현상이 발견되면서 파동이라고 여기게 되었다. 그러나 광전효과와 컴프턴 효과 등 입자적 특성 없이 설명할 수 없는 현상들이 대거 등장하면서 빛이 입자적 성질과 파동적 성질을 모두 가지고 있다고 간주하게 되었다(Norsen, 2017). 그러나 빛은 파동이면서 입자가 아니라, 측정 상황에 따라 입자 또는 파동으로 설명할 수 있는 결과를 얻을 뿐이며 이 둘의 결과는 서로 배타적인데 이것이 보어가 밝힌 입자-파동의 이중성이다. 상호 배타적이면서도 종합적인 이러한 성격들은 쉽게 받아들이기 어려운 것들이다. 심지어 양자역학에서는 빛뿐만 아니라 물질 역시 이중성을 갖는데, 전자나 양성자들도 입자적 성질과 파동적 성질을 모두 갖게 된다. 그리고 양자장론에서는 전자기장이나 중력장 등도 입자적 특성을 갖도록 함으로써 물리적으로 의미를 갖는 거의 모든 것들을 이중적으로 생각하게 만들고 있다(Auletta, 2019). 게다가 1960년대 이후 여러 가지 반입자들이 발견되면서 다세계 해석 등이 등장하며 공상 과학보다도 더 상식적으로 받아들이기 어려운 이론과 주장들이 만들어지고 있다(Kastner, 2013).

그러나 양자역학은 철저히 측정과 관찰 가능한 세계를 중심으로 다루고 있다. 양자역학은 기본적으로 논리 경험주의(logical empiricism)를 따르는데, 이는 실제 관찰할 수 있고 경험 가능한 것에 대해서만 논리적으로 따져 보고 의미를 부여한다는 것이다(Richardson & Uebel, 2007). 따라서 양자역학에서는 실험적으로 검증할 수 있지

않은 존재에 대해서는 가정하지 않으며, 실제 양자역학에서 발견된 많은 이론과 개념들은 모두 실험 결과를 해석하는 과정에서 등장한 것들이다. 보어의 원자 모형에서의 주양자수는 수소 원자의 스펙트럼 분석 결과, 러더퍼드의 원자 모형으로 설명할 수 없는 불연속적인 에너지 분포를 설명하는 과정에서 등장하였으며 전자의 스핀 개념도 스턴–겔라흐 실험(Stern–Gerlach experiment) 등에서 얻은 미세한 에너지 준위의 차이를 설명하는 과정에서 파울리(Pauli)의 배타 원리와 함께 등장하게 되었다(Jammer, 1966).

한편, 양자역학의 독특한 특징은 수학적 형식주의(mathematical formalism)에 있다. 고전역학과 상대성이론과 달리 양자역학에서는 물리량이 단순히 하나의 값으로만 존재하지 않고 서로 다른 함수나 값들 사이의 연산자나 변환하기 위한 기호나 행렬로 치환될 수 있다. 예를 들면, 고전역학에서의 운동량은 $p(\equiv mv)$로 쓸 수 있지만 양자역학에서는 $\hat{p} \rightarrow \frac{\hbar}{i} \nabla$의 편미분 형태로 쓰이며, 해밀토니안 $H = \frac{p^2}{2m} + V$는 양자역학에서 파동 함수의 연산에서는 파동 함수를 구하기 위한 편미분 방정식으로 바뀐다.

$$-\frac{\hbar^2}{2m}\frac{\partial^2 \Psi}{\partial x^2} + V\Psi = i\hbar\frac{\partial \Psi}{\partial t} \quad (\text{1차원. 시간에 무관한 경우는 } \hat{H}\Psi = \hat{E}\Psi)$$

또한, 디랙의 벡터 표현을 통해서는 2×2 또는 3×3의 행렬로도 나타낼 수 있게 된다. 전자의 스핀 역시 x, y, z축에 따라 다음과 같은 행렬로 나타낼 수 있다(Griffiths, 2018).

$$S_x \equiv \frac{\hbar}{2}\begin{pmatrix} 0 & 1 \\ 1 & 0 \end{pmatrix}, \; S_y \equiv \frac{\hbar}{2}\begin{pmatrix} 0 & -i \\ i & 0 \end{pmatrix}, \; S_z \equiv \frac{\hbar}{2}\begin{pmatrix} 1 & 0 \\ 0 & -1 \end{pmatrix}$$

물리학에 대해 익숙하지 않은 사람들을 위해 간단히 비유하자면 1+1=2에서 1과 2는 숫자, +는 기호(연산자)에 해당한다. 그러나 양자역학에서는 1이나 2 역시 숫자들 사이를 계산하기 위해 사용하는 연산자로 치환될 수 있게 되는데 예를 들

면, 1을 $X(-1)$과 같이 쓰게 되는 것이다. 또한, 1이라는 숫자가 행렬의 형태로도 변화될 수 있다($\binom{13}{24}$). 수학적으로만 의미 있는 것들이 실재 세계에 대응되는데, 이러한 것들을 수학적 형식주의라고 부른다(van Eijndhoven & de Graaf, 1986; Khrennikov, 2009). 물리적으로 존재하는 것들이 수학적으로 표현될 뿐 아니라 수학적으로만 의미 있는 것들을 물리적인 것처럼 다루기도 한다. 예를 들어, $3 - 2i$와 같은 복소수는 실제 세계에서는 존재하지 않지만, 양자역학에서는 이것도 특정한 공간에서 나타낼 수 있게 된다. 힐버트 공간은 함수들의 공간이지만 여기서 실제 공간 벡터처럼 서로 직교하기도 하고 선형 결합으로 나타낼 수도 있다(Longo, 2001). 다만 실제 관측할 수 있는 것들은 모두 실수(real number)의 형태로 존재하게 된다.

근대 과학혁명 이후, 18~19세기의 과학이 택하고 있던 사상은 실증주의 또는 후기 실증주의이다. 과학자들은 탐구의 대상들이 의식이나 경험, 이론과 상관없이 실재한다고 여겼으며 다만 측정에서의 오차나 인간의 감각의 한계 등으로 무오한 결과를 얻을 수 없다고 여겼다(Ladyman, 2002). 따라서 정밀한 실험 장치와 방법이 개발된다면 언젠가는 정확한 사실에 도달할 수 있을 것이라고 예상하였다. 그러나 보어나 하이젠베르크 등은 측정이나 실험이 가지는 근본적 문제로 인해 우리는 영원히 정답을 알 수 없다고 주장하게 되었다. 왜냐하면, 측정하기 위해 일어나는 행위나 조작들은 필연적으로 측정하고자 하는 대상에 영향을 미치기 때문에 측정 이전과 이후의 상태가 바뀌게 된다(Murdoch, 1987). 따라서 우리는 어떤 사건이 일어나기 전 과거의 상태만 알 수 있게 될 뿐이다. 예를 들어, 어떤 위치에 전자가 있다고 하자. 자유 전자는 멈춰 있지 않고 항상 어떻게든 움직이게 되는데, 그 전자의 위치와 속도를 측정하려고 할 때, 전자가 있는지 확인하기 위해서는 전자기파를 발생시켜 전자에 충돌시켜 되돌아오는 결과를 통해 위치나 속도를 파악할 수 있게 된다. 그러나 전자기파가 전자에 부딪히게 되면 에너지가 가해져서 전자의 위치와 속도가 정확하게 측정될 수 없다. 정확한 위치를 알기 위해서는 파장이 짧은 전자기파를 이용해야 하나, 이 경우 더 큰 에너지가 가해지므로 속력에서의 편차가 커진다. 반대로 파장이 긴 전자파의 경우는 위치에 대한 오차가 커진다. 결국, 위치

와 속력이라는 서로 관련이 없어 보이는 두 개의 서로 다른 변수를 각각 오차 없이 측정하는 것은 불가능하며 다만 특정한 최솟값 이하로는 정확히 알 수 없게 된다. 이것이 하이젠베르크의 불확정성 원리(uncertainty principle)이다(그러나 주의해야 할 점은 실제 양자역학에서 모든 값이 측정할 때마다 변화하는 것은 아니다. 시간에 무관한 경우, 100번 측정해도 같은 값을 얻기도 하는데 이런 경우를 결정된 상태(determinate state)라고 한다. 불확정성의 원리가 의미하는 것은 서로 연관된 변수(conjugate variable)에서 동시에 값을 정확히 측정하는 것이 불가능하다는 의미이지, 각각을 정확히 측정할 수 있다). 하이젠베르크는 1927년에 발간된 그의 논문에서 위치의 표준편차($\sigma_z$)와 운동량의 표준편차($\sigma_p$)의 곱을 플랑크 상수를 통해 최솟값을 계산하였다.

$$\sigma_z \sigma_p \geq \frac{h}{4\pi} \ (h = 6 \cdot 63 \times 10^{-34} m^2 kg/s, \ \text{플랑크 상수})$$

양자역학도 상대성이론과 마찬가지로 그만의 독특한 미적 세계가 있는데 대표적인 것이 대칭성이다(Bender, 2019; Schwichtenberg, 2015). 20세기 원자와 입자들의 충돌 실험을 통해 원자보다 작은 세계에 대한 관심이 점차 커졌고 그 결과 1960년대 이후 전자나 양성자를 구성하는 기본 입자들을 탐구하고 이를 정리하게 되었다. 이를 원자의 표준 모형(standard model of an atom)이라고 하는데 중입자를 구성하는 쿼크(quark), 경입자를 구성하는 렙톤(lepton), 그리고 입자 간 상호작용이나 힘을 매개하는 보존(boson)으로 구성되어 있다(Peskin, 2019). 그런데 이러한 입자들과 질량이나 스핀은 같지만 전하가 반대인 입자들, 즉 반입자(antiparticle)가 존재한다. 예를 들어, 전자와 동일하나 '+' 전하를 띤 입자를 양전자(positron)라고 한다. 그래서 이 우주는 입자와 반입자들로 이뤄진 세계이며, 입자는 반입자와 서로 만나면 빛을 방출하고 사라지는데 이를 쌍소멸(annihiliation)이라고 한다. 그래서 총 17개의 표준모형에 있는 입자들은 모두 자신의 반입자를 갖고 있게 되는데, 이것은 마치 거울로 좌우가 바뀐 얼굴을 보는 것처럼 대칭적임을 알 수 있다. 양자역학에서의 입자 간 대칭성을 기초로, 파인만은 기본 입자 간 충돌을 통한 결과를 표현하기 위해 도식을 활용하였는데 이를 파인만 다이어그램(Feynman diagram)이라고 한다.

그림 6-26 표준 모형의 입자들

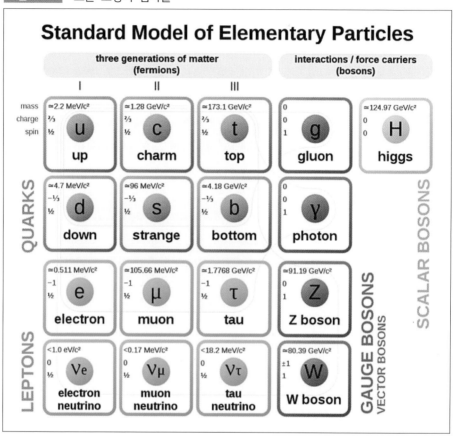

출처: https://upload.wikimedia.org/wikipedia/commons/thumb/0/00/Standard_Model_of_Elementary_
Particles.svg/1280px－Standard_Model_of_Elementary_Particles.svg.png

그뿐만 아니라 양자역학에서는 존재론적 대칭성 외에도 수학적인 여러 종류의 대칭성을 고려하는데 그중 하나가 게이지 대칭성(gauge symmetry)이다. 양자역학에서 파동 함수의 제곱한 값은 확률 밀도(probability density)라고 부르는데, 이러한 값이 어떤 변환(transform)을 하여도 값이 바뀌지 않는 것을 대칭성이라고 한다. 게이지 대칭성은 위상각을 변화시켜도 변하지 않는 상황을 뜻한다. 쉽게 예를 들면, 4명의 학생이 서로 탁구를 친다고 하자. A와 B가 한 팀, C와 D가 한 팀이 되어 탁구를

칠 때 A와 C가 서로 팀을 바꾸어 탁구를 쳐도 똑같은 결과가 난다면 이를 대칭이라고 부르는 식이다. 또한 A, B와 C, D가 서로 서브의 순서를 바꾸거나 돌려도 결과가 같다면 이것이 게이지 대칭성이 된다. 사실 일상에서 대칭적이라는 의미도 결국에는 반을 접거나 회전을 하는 '변환'을 해도 결과가 같을 때 대칭이라고 부른다. 그러나 양자역학의 어려움은 대칭성이 유지되기만 하는 게 아니라 언제든 대칭성이 깨지는 상황도 빈번하게 이뤄진다는 것으로부터 나타난다(Dine, 2007; Strocchi, 2008).

상대성이론은 1910년대 그 기초가 완성되었던 것과 달리 양자역학은 플랑크에 의해 양자화된 에너지의 개념이 처음 등장하기는 하였지만, 전체 이론의 토대는 1920년대가 되어서야 완성되었다. 덴마크의 과학자였던 보어를 중심으로 파울

**그림 6-27** 　1927년 솔베이 회의 참석 기념사진

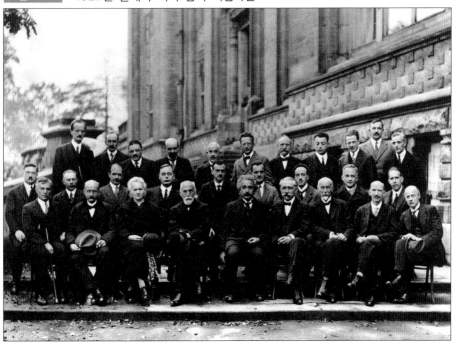

출처: https://upload.wikimedia.org/wikipedia/commons/thumb/6/6e/Solvay_conference_1927.jpg/
　　　1400px−Solvay_conference_1927.jpg

리, 하이젠베르크, 보른 등이 모여 양자역학을 정리하였는데 보어가 활동했던 코펜하겐 대학교의 이름을 따서 코펜하겐 해석(Copenhagen interpretation)이라고 부른다 (Weinberg, 2013). 양자역학의 기초가 완성된 1920년대는 중요한 회의가 열렸는데 1927년 벨기에 브뤼셀에서 열렸던 솔베이 회의(Solvay conference)를 꼽을 수 있다 (Baggott, 2011; Jones, 2008). 당시 전자와 광자를 주제로 한 회의였고 이 회의를 통해 양자역학을 주제로 한 깊이 있는 토의와 논쟁이 이뤄졌다. 당시 회의의 의장은 상대성이론에서의 주요 변환과 관련된 헨드릭 로렌츠였지만 주인공은 아인슈타인과 보어였다. 양자역학을 지지하지 않는 아인슈타인은 여러 가지 사고 실험을 통해 양자역학을 공격하였고, 이러한 공격은 도리어 양자역학의 기초를 다지는 데 큰 역할을 하였다. 이 회의를 통해 알려지게 된 아인슈타인의 "신은 주사위를 던지지 않는다(God does not play dice.)"와 보어의 "아인슈타인, 신에게 명령하지 말게(Einstein, stop telling God what to do.)"는 지금까지도 잘 알려져 있다. [그림 6-27]에서 한가운데 앉은 사람이 바로 아인슈타인, 두 번째 줄에서 오른쪽 첫 번째에 앉아 있는 사람이 보어이다.

양자역학의 가장 기초가 되는 아이디어는 앞서 설명했던 비결정성과 입자-파동의 이중성을 들 수 있다. 보어는 애초에 빛과 물질이 입자인지, 파동인지 알 수 없다는 입장과 상호 배타적이면서도 종합적인 성질을 포함해 상보성의 원리 (complementarity principle)라고 하였다(Jammer, 1966). 예를 들어, 빛은 입자인가 파동인가 하고 물었을 때 빛에 의해 그림자가 생기거나 광전효과 등을 통해 양자화된다는 점을 본다면 입자라고 생각할 수 있지만, 슬릿에 의한 회절이나 간섭, 편광 현상을 고려한다면 파동이라 할 수 있다. 그러나 이 두 가지는 대부분 동시에 충족되지 않는다. 그리고 입자인가 파동인가는 단순히 우연으로 드러나는 것이 아니라 실험 맥락에 따라 달라지는데 이를 잘 보여주는 실험이 마흐-젠더 간섭계(Mach-Zehnder interferometer)이다. 간섭 현상이란 두 개의 서로 다른 파동이 서로 중첩(superposition)되면서 두 개의 파동 간의 진폭과 위상의 차이로 인해 파동이 커지거나 작아져 보이는 현상을 말한다. 예를 들어, [그림 6-28]과 같이 크기와 위상이 같은 두 개의

그림 6-28    보강 간섭과 상쇄 간섭

파동이 만나면 왼쪽 위에 있는 것처럼 그 진폭이 더 커진다. 한편 두 파동의 모양은 같지만, 위상이 정반대라면 이 두 파동이 합쳐지면 마치 사라진 것처럼 보인다. 마흐−젠더 간섭계는 하나의 광원에서부터 출발한 나란한 빛(collimate light)을 나누어 그 경로에 따른 위상 차이를 살펴보는 장치이다. 만약 빛이 입자라고 가정한다면 빛을 가르는 장치(beam splitter)를 지나면서 90도 반사되어 위로 갈 수도 있고, 그대로 투과해 진행 방향으로 나아갈 수 있다. 그러면 두 경로 중 어디로 지나가는지 알기 위해 위쪽 방향에 지나가는지 확인하는 장치를 설치하게 되면 간섭무늬가 관찰되지 않는다. 그런데 이 장치를 제거하면 다시 간섭무늬를 관찰할 수 있게 된다. 이러한 현상은 영의 이중 슬릿 실험에서도 나타나는데, 두 슬릿 중 어느 슬릿으로 빛이 통과하는지 알기 위해 편광 장치를 설치하면 간섭무늬가 나타나지 않지만 두 개 중 어디로 진행하는지 알 수 없도록 하기 위해 스크린을 통과하기 전 편광 장치를 두게 되면 다시 간섭무늬가 살아난다. 이와 같은 현상을 양자 지우개 효과(quantum eraser effect)라고 하는데, 빛의 입자성과 파동성이 실험 방법과 맥락에 영향을 받는 것을 보여주는 좋은 사례이다(엄자윤과 김용수, 2012; Kwiat et al., 1992). 이것은 우리의 측정 과정이나 행위가 대상에 영향을 드러내는 하나의 증거가 된다.

　　이러한 양자역학적인 비결정성과 입자−파동의 이중성은 회화에서 대상과 이미지의 관계에서도 잘 나타나는데, 초현실주의의 대표적인 화가 마그리트의 그림

| 그림 6-29 | 마흐-젠더 간섭계의 구조 |
| --- | --- |

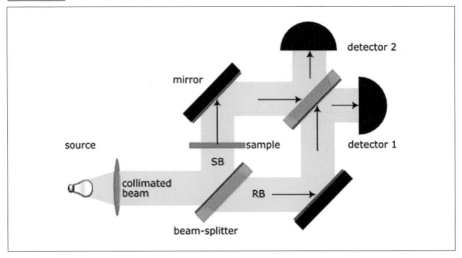

출처: https://upload.wikimedia.org/wikipedia/commons/2/2d/Mach−zender−interferometer.png

에서도 잘 나타난다. 그의 〈이미지의 배신〉이라는 작품을 살펴보면 담배 파이프의 그림 아래에 프랑스어로 "이것은 파이프가 아니다."라고 기록해 두고 있다. 이것은 파이프에 대한 이미지이지, 파이프는 아니라는 뜻이다. 이는 당시까지 가지고 있던 대상과 이미지에 대한 개념을 정면으로 뒤흔든 것이었다. 고대 및 근대의 고전주의적 양식에 대해 도전했던 인상주의 화가들이 대상에 대한 재현을 거부하고 여러 가지 새로운 방법들을 시도했지만, 여전히 포기하지 못한 것은 이미지를 대상에 종속되는 것으로 본 것이다(Gablik, 1985). 이것은 플라톤으로부터 이어졌던 대상에 대한 모방으로서의 회화에 대한 관점과도 부합한다. 그러나 마그리트는 대상과 이미지의 대응 관계를 깨뜨리고 이미지를 이미지로만 여기도록 하였으며, 이미지는 3차원의 실제 대상을 2차원에 투영한 것으로 실제와는 다르다고 보았다. 또한, 이미지를 이미지로만 보아야 하는 이유는 이미지 이면에 어떤 것을 가정해서 해석하려고 하면 안 되기 때문이라고 주장하였다. 그래서 파이프의 모습과 닮았지만, 이것은 단지 파이프의 이미지일 뿐이며 그 사물이라고 생각할 수 없다. 이미지는

**그림 6-30** 마그리트의 〈이미지의 배신〉 및 〈눈물의 향기〉(Gohr, 2013)

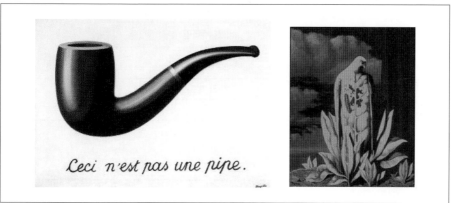

출처: (좌) https://upload.wikimedia.org/wikipedia/en/b/b9/MagrittePipe.jpg
　　　(우) http://barber.org.uk/wp−content/uploads/2012/09/Magrittemed.jpg

대상과 닮은 속성이 있지만, 실제 대상과는 차이가 있고, 이미지만으로는 대상을 이해할 수 없다. 이러한 관점은 양자역학에서의 측정과 대상의 관계와도 대응시켜 볼 수 있다. 측정하고자 하는 물리적 실재가 대상, 실험 또는 측정 결과를 이미지라고 볼 수 있다(Jho, 2019). 이러한 모습들은 다른 여러 작품에서도 관찰할 수 있는데 〈눈물의 향기〉라는 작품을 보면 나뭇잎 같기도 하고 새와 같기도 한 기묘한 이미지를 살펴볼 수 있다. 이것은 새(입자)도 아니고 나뭇잎(파동)도 아닌 이미지 자체로만 보아야 한다.

　　양자역학(보어)과 초현실주의(마그리트)의 세계에 대한 인식의 유사성은 철학적 관점에서 좀 더 살펴볼 필요가 있다. 보어의 비결정론적 세계관은 실존주의와 심리학과 관련이 있다. 그가 대학에 재학 중이던 시절 그는 회프딩(Høffding)의 철학 수업을 들었고 그가 연구한 실존주의의 영향을 받아 이러한 세계관을 형성하게 되었다 (Angeloni, 2010; Jammer, 1966). 회프딩은 키에르케고르(Kierkegaard)의 실존주의를 연구하던 학자였는데, 이 중 신과 인간과의 관계를 통해 물리학적 대상과 결과 간의 관계를 설명하고자 하였다. 유신론적 실존주의자였던 키에르케고르는 완전한 존재인

**그림 6-31** 마그리트와 보어의 세계관 및 철학적 기반의 비교(Jho, 2019)

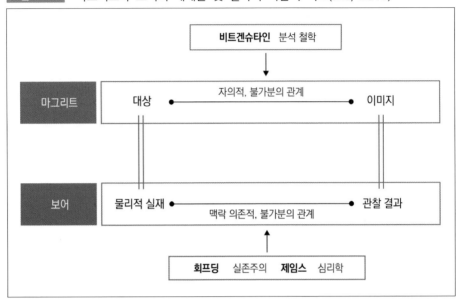

신과 달리 인간은 부조리하고 죄인으로서의 불완전한 존재로 비교하는 한편, 신의 형상을 따라 지음 받은 존재로서 신의 속성을 닮았으나 인간의 의지와 방법으로는 신의 뜻을 깨달을 수 없다고 보았다(홍문표, 2005). 인간의 자아에 대한 의식을 신과의 관계로부터 이해하고자 하였다(Podmore, 1977). 이것으로부터 참된 실재(신)의 모습을 반영한 결과(인간)는 실재의 그림자와 같지만, 실재일 수는 없는 모습으로 이해하게 되었다(Murdoch, 1987; Plotnitsky, 2006).

고전적인 양자역학의 특징을 몇 가지로 요약하면 입자−파동의 이중성, 비결정성과 불확정성의 원리, 파동 함수적 접근(확률함수 해석), 양자화 가설 등을 들 수 있다(Norsen, 2017; Reichenbach, 1948). 상대성이론의 경우, 모든 것이 상대적이라는 말로 대변된다면 양자역학은 '양자화'라는 말로 요약할 것이다. 양자화(quantization)라는 말은 1, 2, 3과 같이 불연속적인 숫자로 이루어짐을 뜻하는데, 미시 세계의 많은 상태가 실은 연속적이지 않고 불연속적(discrete)이라는 것을 말한다. 예를 들어, 1과 3

사이에는 무수히 많은 숫자가 들어있지만, 양자역학의 세계에서는 1과 3 사이에는 2만 존재한다. 1, 2, 3…. 이렇게 양자역학의 상태를 나타내기 위해 쓰는 몇 가지 중요한 수들을 양자수(quantum numbers)라고 부르는데 주양자수, 부양자수, 자기양자수, 스핀양자수 등이 있다(Thornton & Rex, 2013). 수소 원자의 스펙트럼이나 열역학에서의 에너지 분포 등을 설명하기 위해 양자라는 말은 플랑크에 의해 처음 도입되었다. 플랑크 덕분에 에너지도 전자처럼 기본 에너지값으로 구분된다는 점이 발견되었다. 전자의 경우, 기본 전하량($e$)이 $1.6 \times 10^{-19}$C이며 전자의 개수를 $n$이라 한다면 결국 전하량 $q = ne$로 쓸 수 있다. 에너지도 마찬가지인데 빛의 최소 크기의 에너지는 $E = h\nu$로 표현되며 광자의 숫자를 $n$이라 한다면 $nh\nu$로 쓸 수 있다. 따라서 $1.3h\nu$나 $2.8h\nu$는 존재하지 않는다. 그런데 실제 물리적 시공간 역시 양자화되어 있다는 가정은 보어로부터 출발하였다. 그는 러더포드의 원자 모형의 한계와 수소 원자에서의 스펙트럼을 설명하기 위해 전자가 파장의 정수배인 경우에만 존재한다고 가정하였는데 이를 양자화 가설(quantum hypothesis)이라고 한다.

$$2\pi r = n\lambda \quad (r: \text{반지름}, \ \lambda: \text{파장}, \ n = 1, 2, 3, \cdots )$$

**그림 6-32** 달리의 〈기억의 지속〉과 〈기억의 지속의 해체〉(Descharnes & Néret, 2016)

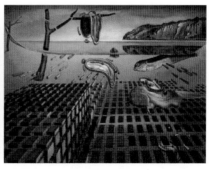

출처: https://upload.wikimedia.org/wikipedia/commons/8/8b/9_Bisonte_Magdaleniense_pol%C3%ADcromo.jpg

이러한 가정이 성공적(?)으로 들어맞으면서 양자역학이 점차 정교해졌다. 불연속적인 시공간에 대한 개념은 많은 예술가에게도 영감을 주었는데, 특히 달리는 1945년 원자폭탄의 투하 등으로 핵물리학에 관심을 갖게 되었고 자신이 그린 그림을 양자역학적 관점에서 재해석하게 되었는데, 이것이 〈기억의 지속의 해체〉이다 (Parkinson, 2008). [그림 6-32]와 같이 두 개의 그림을 서로 비교해 보면 큰 차이점을 하나 발견할 수 있는데, 시계가 놓여 있던 바닥들을 타일처럼 끊어진 형태로 표현한 것이다. 이는 양자역학의 양자화된 공간에 대한 관점을 차용해 나타낸 것이다.

또한, 달리의 다른 작품들을 살펴보면 사람의 몸이나 구조를 〈기억의 지속의 해체〉처럼 쪼개어 표현한 것을 발견할 수 있다. 〈폭발하는 라파엘풍의 머리〉, 〈원자핵의 십자가〉를 보면 한 대상이나 공간을 불연속적인 형태로 표현한 것을 확인

그림 6-33 달리의 〈라파엘풍의 폭발하는 머리〉 및 〈원자핵의 십자가〉 (Descharnes & Néret, 2016)

그림 6-34　곰리의 〈매트릭스 3〉

출처: http://www.antonygormley.com/uploads/images/5dbb09377bf1f.jpg

할 수 있다.

또한, 조형예술가인 곰리(Gormley)는 〈매트릭스 3〉라는 작품을 통해 비어 있는 격자로 공간을 묘사하고 있는데, 이러한 작품 역시 공간의 양자화를 잘 시각화한 것이라 생각해 볼 수 있다.

양자역학에 따르면 빛을 포함한 모든 물질은 입자적 성질과 파동적 성질을 함께 가지고 있다. 심지어 전자나 양성자 외에도 탁구공이나 농구공까지도 이중성을 갖게 된다(다만 탁구공이나 농구공처럼 큰 물체들의 파동성은 매우 작아서 관측하기가 어려울 따름이다.). 플랑크와 아인슈타인 등으로부터 출발한 빛의 이중성은 드 브로이(de Broglie)에 의해 물질도 이중성을 갖는다는 아이디어로 확대되었고 이러한 생각은 양자역학의 기초가 되었다. 입자와 파동은 서로 이질적인 것으로 한쪽 관점에서는 다른 쪽 관점을 설명할 수 없게 된다. 입자라면 질량이나 부피를 갖게 되지만 파동이라는 어떤

247

물질이 아니라 매질의 떨리는 상태를 의미하기 때문이다. 이러한 이질적 특성 간의 결합을 초현실주의에서는 병치(juxtaposition)라는 방법으로 종종 활용하기도 한다 (Uzzan, 2009). 병치는 원래 신인상주의의 화가들이 점묘법을 활용하기 위해 서로 다른 색깔을 나란히 배치했던 것인데 초현실주의 화가들은 서로 이질적인 소재나 사물을 엮음으로써 새로운 미적 대상을 표현하고자 하였다. 달리의 〈바닷가재 전화기〉를 살펴보면 아랫 부분은 다이얼식 전화기로 윗부분에 바닷가재를 올려 두어 이질적인 모습을 창조해냈다(Ades et al., 2007). 마그리트의 〈공동 발명〉이라는 작품에서는 상반신은 물고기, 하반신은 사람인 인어가 등장하는데 우리가 아는 일반적인 인어의 모습을 완전히 뒤집음으로써 모호하게 표현하고 있다(Umland & D'Alessandro, 2013). 만약 상반신만 본다면 이를 물고기로, 하반신만 본다면 사람으로 생각하겠지만 어느 한 쪽만 살펴보거나 관찰해서는 이 존재가 무엇인지 알 수 없다. 이처럼 상반되는 입자성과 파동성, 두 관점에 대한 어느 한 쪽만의 결과와 증거만으로는 참된 실재를 온전히 이해할 수 없다.

입자-파동 이중성과 함께 고려해야 할 양자역학의 특성이 비결정성, 불확정성이다. 보어의 비결정성과 하이젠베르크의 불확정성을 종종 혼용해서 쓰기도 하

그림 6-35 달리의 〈바닷가재 전화기〉 및 마그리트의 〈공동 발명〉
(Ades et al., 2007; Gohr, 2013)

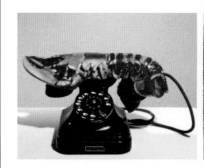

출처: (좌) https://www.tate.org.uk/art/images/work/T/T03/T03257_9.jpg
(우) https://www.renemagritte.org/images/paintings/the−collective−invention.jpg

는데 이를 구분할 필요가 있다. 보어의 비결정성의 경우, 존재론적 관점에서 어느 물리적 대상이 근본적으로 무엇인지 완벽히 알 수 없다는 입장인 반면, 하이젠베르크의 불확정성은 주로 측정에서 발생하는 대상과 행위의 관계를 통한 필연적인 오차를 설명하고 있다. 먼저 보어의 비결정성의 입장에서 보자면 우리는 빛이 파동처럼 구불거리며 진행하는 입자인지, 입자로 80%쯤 살다가 파동으로 20% 정도 행동하는 것인지 전혀 알 수 없다. 마치 황금알을 낳는 거위처럼 황금을 주기는 하지만 그 배 속을 막상 열어보면 아무 것도 나오지 않게 된다. 이러한 특성을 마그리트의 그림에서 찾는다면 〈연인들〉이라는 작품을 참고할 수 있다. 캔버스에 있는 두 남녀는 복면을 뒤집어쓰고 있지만, 그 얼굴이 어떤지는 알 수 없다. 결과라는 복면을 쓴 두 남녀의 실재는 얼굴을 만져 보고 들여다보아도 복면 뒤의 진짜 얼굴이 무엇인지 알 수 없기 때문이다. 설령 복면을 벗겨 내더라도 그것이 복면을 쓰고 있을 때의 두 남녀의 얼굴이라고 말할 수도 없다. 왜냐하면, 그러한 행위가 두 남녀에게 영향을 미치기 때문이다. 이것을 고대 그리스의 철학자들의 관점에서 살펴본다면 아리스토텔레스는 두 남녀의 얼굴이 복면 뒤에 감춰져 있고 발견할 수 있을 거라고 여기기 때문에 이러한 보어의 주장에 동의할 수 없을 것이다. 그러나 플라톤의 관점에서 본다면 우리의 감각 경험과 사고의 방식들은 언제나 결함이 있어서 어떤 결과를 얻게 되더라도 진짜 두 남녀의 얼굴과 모습이라 말할 수 없게 된다. 앞서 마그리트의 대상과 이미지에 대한 관점을 두고 살펴본다면 이미지는 이미지일 뿐, 복면 뒤에 있는 무엇을 가정할 수도 없으며 그 무엇이 있다 하더라도 이미지 자체는 대상에 종속되지 않으므로 그것이 대상을 말한다고 할 수도 없다.

마그리트의 또 다른 작품 〈거대한 나날들〉을 살펴보면 어떤 여자가 춤추는 것 같기도 하면서 남자가 여자에게 위력을 행사하는 것처럼 보이기도 하는데, 춤추는 동작의 외관에 집중하면 남자의 모습을 볼 수 없고, 남자의 모습에 집중하면 춤추는 여인의 모습을 놓치게 된다(Gablik, 1985; Jho, 2019). 그러나 이 두 가지의 상반된 모습을 동시에 인식함으로써 이해하는 것은 불가능하므로 이 그림이 더욱 신비스럽게 보인다.

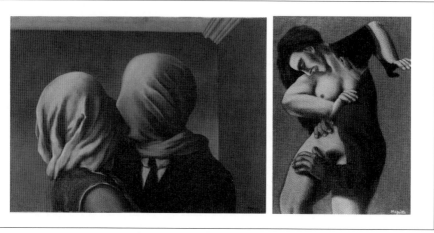

출처: (좌) https://www.moma.org/learn/moma_learning/_assets/www.moma.org/wp/moma_learning/
    wp−content/ uploads/2012/06/Magritte.−The−Lovers−469x349.jpg
  (우) https://www.renemagritte.org/images/paintings/the−titanic−days.jpg

  입자−파동 이중성은 단지 존재에 대한 설명으로만 그치지 않고, 실제 인식과 방법적 측면에서도 적용되는데 그것이 파동 함수적인 접근이다. 고전역학에서 모든 종류의 파동은 싸인 함수와 코사인 함수의 여러 합으로 나타낼 수 있는데(Fourier series), 양자역학에서는 더 나아가 모든 입자 역시 파동적 성질을 가지므로 파동 함수의 형태로 나타낼 수 있다. 원자핵을 도는 전자 역시 파동 함수의 형태로 표현된다는 의미이다. 그리고 파동 함수의 제곱한 값을 적분한 것을 통해 특정 구간에서의 존재할 확률로 나타내게 된다(Griffiths, 2018). 모든 것들을 확률로 나타낼 수 있기 때문에 존재할 수 있는 모든 영역인 $-\infty$에서 $\infty$까지의 모든 확률을 합하면 1이 되고, 특정한 구간인 a에서 b 사이의 확률은 다음과 같이 나타낼 수 있다.

$$P_{ab} = \int_a^b \Psi^* \Psi \, dx \ (P_{ab}: \text{a~b 사이에 존재할 확률}, \ \Psi: \text{파동 함수})$$

　그리고 파동 함수는 다시 여러 서로 다른 파동 함수의 합(선형 결합)으로 나타내며 각각의 상태의 확률을 구할 수 있게 된다. 이러한 파동 함수적인 접근의 기초가되는 것이 슈뢰딩거 방정식이다. 슈뢰딩거 방정식은 고전적인 파동 함수의 해를역학적 에너지 보존의 관점에서 정리한 것으로 그 접근은 매우 고전적이지만, 결과는 양자역학적으로 해석되는 희한한 결과를 낳았다. 사실 슈뢰딩거 그 자신은양자역학을 지지하지 않았으나 공교롭게도 양자역학에서의 결과가 입자적으로도해석 가능하며(행렬 역학), 파동적(파동 역학)으로도 해석할 수 있게 되었다(Cushing, 1998).파동 함수를 통한 확률론적 접근은 당시 과학자들도 이해하기 힘들었는데 그 대표적인 사례가 슈뢰딩거의 고양이(Schrödinger's cat)다. 이는 오스트리아의 물리학자였던슈뢰딩거가 양자역학의 문제점을 지적하기 위해 제시했던 사고 실험이다. 그는 고전적인 역학을 지지했던 사람이었는데 공교롭게도 그의 파동 방정식은 양자역학을 설명하는 데 요긴하게 쓰였다(Baggott, 2008; Cushing, 1998; Weinberg, 2013). 고양이 한마리를 독약이 담긴 플라스크와 넣었다고 하자. 상자 안에는 방사성 물질이 들어있는데 방사선이 나올 확률이 1/2이다. 만약 방사선이 나오게 되면 상자 안에서는이를 감지해 독약이 든 플라스크를 깨뜨려 고양이가 죽게 되고, 나오지 않으면 고양이는 살 수 있다. 그렇다면 상자를 열었을 때 고양이는 어떻게 되어 있을까? 양자역학적 관점에서 보면 살 확률이 1/2, 죽을 확률이 1/2이므로 절반은 살아있고,절반은 죽어있는 고양이가 존재하겠지만 실제로는 고양이는 죽어있거나 살아있거나 둘 중 하나이다.

　이러한 문제는 한동안 양자역학을 지지하는 과학자들을 괴롭혔는데 그 해답은 다음과 같이 볼 수 있다. 일단 측정 대상과 행위의 관점에서 본다면 상자를 열어 들여다보는 행위가 대상에게 영향을 주게 되므로 이전 상태가 어떤지 알 수 없다. 그리고 한 번 열어 본 뒤에 또 열어보아도 고양이는 여전히 같은 상태일 텐데이럴 때 양자역학에서는 결정된 상태라고 부른다. 그리고 더 중요한 문제는 고양이를 넣는 시작부터 발생하는데, 고전적 관점에서 보면 고양이는 살아있거나 죽어있는 상태이며 독약이 깨지기 전부터 고양이는 결국 둘 중 하나의 상태를 유지하

게 된다. 이것은 처음부터 답이 결정된 상태에서 출발하는 것으로 비결정론과도 맞지 않게 된다. 양자역학적으로 본다면 이 고양이($\Psi_{cat}$)는 최초부터 살아있는지 ($\Psi_{alive}$), 죽어있는지($\Psi_{dead}$) 알 수 없는 상태로서 두 가지의 확률함수의 합으로 나타낼 수 있다(계수가 1/2이 아닌 이유는 제곱한 것이 확률이므로 1/2의 제곱근을 취했기 때문이다).

$$|\Psi_{cat}> = \frac{1}{\sqrt{2}}|\Psi_{alive}> + \frac{1}{\sqrt{2}}|\Psi_{dead}>$$

이와 비슷한 문제가 상대성이론과 양자역학의 충돌을 낳게 했는데, EPR 역설 (Einstein-Podolsky-Rosenberg)이 대표적인 예라 할 수 있다(Cushing, 1998). 상대성이론에서 중요하게 지켜지는 원리 중 하나가 국소성의 원리라고 언급한 바 있는데, 양자역학에서는 이러한 상황이 깨지게 되는 상황이 발생하기 때문이다. 만약 어떤 두 친구가 각각 무료 항공권에 당첨되어 여행을 떠난다고 가정하자. A는 로스엔젤레스

**그림 6-37** 슈뢰딩거의 고양이에 대한 설명

로, B는 런던으로 같은 시각 같은 비행기를 타고 떠나는데 몰래 두 사람 중 한 사람의 가방에 몰래 50원짜리를 넣었다고 가정하자. 둘 다 숙소에 도착해 가방을 열었는데 만약 A의 가방에 동전이 발견된다면 그 순간 B의 가방을 열어보지 않고서도 B에게는 동전이 없다는 것을 알게 된다. 반대로 동전이 발견되지 않더라도 상대방과 통화하거나 열어보지 않고서도 알 수 있게 된다. 아무런 문제가 없어 보이는 이 상황은 상대성이론을 위배하는데 첫째 빛의 속도를 넘어서서 정보가 전달되기 때문에 국소성의 원리에 어긋난다. 또한, 멀리 떨어진 서로 다른 존재에게 영향을 주는 문제가 발생한다. A와 B의 두 사람 중 한 사람만 가방을 확인해도 다른 사람의 가방에 영향을 주는데, 가방을 열기 전에는 동전이 있을 확률과 없을 확률이 1/2로 같지만 여는 순간 0 또는 1로 상대방의 가방까지 모두 확률에 영향을 주기 때문이다. 양자역학에서는 이렇게 한 입자나 함수의 상태가 다른 입자나 함수에 영향을 주기도 하고 받기도 하는 것을 얽힘(entanglement)이라고 한다(Clifton, 2004). 존재론적으로는 앞서 슈뢰딩거의 고양이에서 지적한 것처럼 동전은 둘 중 하나에 있다고 하는 가정 자체가 양자역학적으로 맞지 않으며, 국소성의 원리를 위배하는 문제는 실제 이론뿐만 아니라 실험적으로도 확인되었으며 이와 관련된 현상들은 양자 정보 이론의 발전으로 나타나고 있다(Blasone et al., 2009; Heinosaari, 2012; Wilde, 2017).

보어가 설명하고 싶어 했던 원자 모형의 상황으로 돌아가 본다면 보어의 원자 모형은 정해진 궤도만을 도는 전자의 모습을 제안하였다. 그러나 하이젠베르크의 불확정성의 원리를 고려하면 전자가 위치하는 궤도의 반지름을 정확히 측정하는 것은 불가능하며, 그리고 전자의 위치는 여러 궤도의 상태를 나타내는 파동 함수의 합으로 표현되기 때문에 어디에 있다고 정확히 말할 수 없다. 다만 어디에서 발견될 확률이 높다고만 할 수 있는데, 그렇다면 원자핵으로부터 무한대에까지 이르는 거리를 모두 적분하면 전자가 발견될 확률이 1이 된다. 그래서 오늘날에는 원자 모형에서 전자의 궤도를 표시하는 대신에 전자가 존재할 가능성이 높은 지점을 더 진하게 하고 아닌 경우에는 연하게 표시하는데 이를 전자 구름(electron cloud)이라

고 부른다(Allday, 2009). 그리고 원자는 원자핵과 전자로 이루어져 있지만 실제로 대부분의 공간은 비어 있는데, 원자의 크기를 축구장에 비유하자면 축구공이 원자핵, 먼지가 전자만하다고 여길 수 있다. 비어 있는 거대한 공간 속에 아주 작은 전자가 빠른 속도로 회전하고 있는 것으로 상상해 볼 수 있다.

　이러한 원자의 모습을 제대로 표현하기 어렵지만 몇몇 예술 작품들을 보면 개념적으로 이해하기 쉬운데 영국의 조형예술가인 곰리(Gormley)는 런던에 약 30m 크기의 조형물을 제작하였는데 그 작품의 제목이 〈양자 구름〉이다. 멀리서 보면 어떤 한 사람이 서 있는 것처럼 보이는데 실제로는 대부분의 공간은 비어 있으며 T자 모양의 금속 막대를 수없이 연결한 것들이다. 앞서 설명한 원자 모형에 비유해 본다면 사람의 존재는 대부분 비어 있고 결국 많이 겹쳐져서 진하게 보이는 것들이 사람을 형상화했다고 이해할 수 있다. 마치 사람의 몸을 원자라고 본다면 진하

그림 6-38 곰리의 〈양자 구름〉 및 〈감정적인 소재〉
(Gormley, 2011; Hutchinson et al., 2000)

게 보이는 부분이 실제 전자가 존재할 가능성이 높은 것에 해당한다. 마찬가지로 〈감정적인 소재(feeling material)〉라는 작품에서는 철사를 이리저리 왕복시켜서 사람의 모습처럼 보이게 형상화했는데 이를 전자가 움직이는 궤도로 대응시켜 생각해 볼 수 있다.

곰리는 주로 인간의 모습을 형상화하는 작품들을 많이 제작하는데, 이는 메를로퐁티(Merleau-Ponty)의 영향을 받은 것으로 인간을 세계 내의 존재로 파악하고 세계와 대상을 발견하는 존재로서 몸의 존재를 강조하고 있다(심귀연, 2012; 조광제, 2004). 그런데 감각 경험을 통한 외부 세계의 파악이라는 관점을 양자역학과 연결해 본다면 결국 과학자는 관찰과 측정이라는 도구를 통해서만 바라볼 수 있다는 점에서 같은 인식론적 세계관을 공유한다고 말할 수 있다.

곰리의 작품이 전자의 궤적과 같은 파동적 입장과 유사하다고 말할 수 있다면 마그리트의 〈골콘다(Golconda)〉는 입자 형태로 설명하는 또 다른 예가 될 수도 있을 것이다. 그림 속의 중절모를 쓴 남자는 화면 전체에 여기저기 배치되어 있는데, 만약 남자를 원자 속 전자에 비유해 본다면 화면(원자의 허용되는 퍼텐셜의 구역) 내에 어디든 존재할 수 있게 된다. 그런데 만약 누군가 이 남자를 발견(측정)하게 된다면 더

그림 6-39  마그리트의 〈골콘다〉(Comis et al., 2019)

출처: https://upload.wikimedia.org/wikipedia/en/7/71/Golconde.jpg

이상 이 남자는 어디든 존재할 수 없게 되고 어느 한 지점에서만 존재하는데, 이를 파동 함수의 붕괴(wave function collapse or quantum collapse)라고 한다(Schlosshauer, 2005).

　　어떤 입자를 파동 함수로 나타낼 수 있다는 것은 파동처럼 행동할 수 있다는 것을 말한다. 파동이라면 가로막혀 있어도 통과할 수 있으며, 서로 중첩되기도 한다. 예를 들어, 문을 닫고 음악을 크게 틀면 밖에서도 들리는데 이는 소리라는 파동이 문을 통과하여 밖으로 진행하기 때문이다. 또한, 파동이라면 서로 겹쳐지기도 하는데, 이를 중첩이라고 한다. 만약 두 개의 슬릿(폭이 좁은 틈)을 통해 빛이 나와 스크린을 비추게 되면 신기하게도 밝은 무늬와 어두운 무늬가 반복해서 나타나는데 이를 이중 슬릿에 의한 간섭(interference)이라고 한다. 이러한 현상은 19세기 영(Young)에 의해 발견된 것으로 빛이 파동적 성질을 가지기 때문에 서로 중첩되면서 상쇄되거나 보강되기 때문에 나타나는 현상이다. 그렇다고 해서 모든 입자가 중첩될 수 있는 것은 아니다. 빛과 같은 입자들(보존)은 서로 중첩이 가능해서 간섭을 일

**그림 6-40** 이중 슬릿에 의한 간섭 및 간섭무늬에 대한 설명

출처: https://upload.wikimedia.org/wikipedia/commons/thumb/3/39/Young%27s_slits.jpg/2880px－Young%27s_slits.jpg

으키기도 하고, 전자와 같은 입자들(페르미온)은 같은 상태에 있지 않고 반대를 이루기도 한다(Thornton & Rex, 2013).

만약 빛 외에도 여러 물질도 빛처럼 중첩될 수 있다면 어떻게 되었을까? 마그리트의 〈백지 수표〉를 살펴보면 기묘하게 느껴진다. 그 이유는 말을 타고 있는 여인의 모습이 나무의 앞에 있다가도 뒷부분은 멀리 있고 어떤 부분은 투명한 것처럼 보인다. 나무와 말이 모두 파동이라면 서로 중첩될 수 있을 텐데 만약 상쇄된다면 투명해 보이게 될 것이다. 〈행복한 기부자〉라는 작품에서도 중절모를 쓴 남자가 서 있는 부분만 마치 멀리 있는 배경이 그대로 투영되어 보이는 것처럼 나타나는데 마치 투명한 렌즈로 보는 것과 같은 모습이다. 마그리트의 그림들을 살펴보면 이처럼 서로 다른 사물들이 겹쳐지거나 원근이 뒤바뀐 모습들을 종종 보게 된다. 사물이나 사람들을 파동이라는 관점에서 본다면 이러한 현상들을 서로 겹쳐지는 것처럼 해석할 수 있을 것이다.

**그림 6-41** 마그리트의 〈백지 수표〉 및 〈행복한 기부자〉(Ottinger, 2017)

출처: (좌) https://uploads3.wikiart.org/images/rene-magritte/the-blank-signature-1965(1).jpg!Large.jpg
　　　(우) https://uploads8.wikiart.org/images/rene-magritte/the-happy-donor-1966(1).jpg!Large.jpg

그림 6-42 깊이에 따른 사각 퍼텐셜 장벽의 투과율

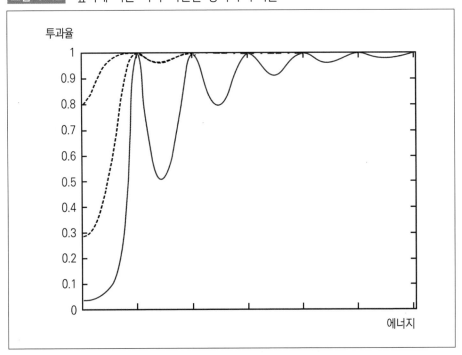

　　이러한 그림에 대한 해석이 다소 억지스러워 보일 수 있겠지만 양자역학에서는 더욱 비상식적인 일이 일어나는데, 어떤 입자들은 벽을 통과하기도 하고 벽 속으로 들어가기도 한다. 이를 터널링(tunneling effect)이라고 한다. 전자가 가진 에너지보다 더 큰 퍼텐셜을 가진 영역이 존재하면 고전적 관점에서는 통과가 불가능하다. 이것은 마치 1m를 뛸 수 있는 사람에게 2m짜리 담장이 놓여 있는 것과 같다. 그런데 어떤 전자들은 퍼텐셜을 통과해 벽 너머의 영역에서도 발견되는데, 이것은 전자가 파동적 성질을 가지기 때문에 일어나는 일들이다. 배경의 뒤편에 존재하는 것들 역시 터널링 효과가 일어난다면 가려져 있어도 볼 수 있게 된다.

　　이와 같이 상대성이론과 양자역학은 새로운 과학적 아이디어를 가져왔을 뿐만 아니라 예술에도 많은 영향력을 미쳤다. 또한, 당대의 많은 예술 작품들을 과학

이론들과 함께 연결해 생각하고 해석할 수 있는 기회를 제공한다.

# 과학과 예술의 융합

플라톤과 아리스토텔레스로부터 출발한 지식과 미의 개념은 고대로부터 오늘날에 이르기까지 지속적으로 영향을 미치고 있다. 참된 실재로서의 지식과 미는 플라톤의 이원론에서 공통된 본질적 근원으로서 통합될 수 있는 것으로 여겨졌고, 이는 근대 르네상스와 과학혁명 시기에 과학과 예술의 융합으로 이어졌다. 18~19세기의 과학과 예술은 각자 근대에 구축한 방식을 토대로 감정과 상상력, 창의성 등 인간의 이성보다 감성의 역할을 인정하기 시작하였다. 20세기 과학과 예술 모두 급격한 전회를 이루어냈는데, 그 방향은 서로 다르게 움직이는 것처럼 보인다. 특히 양자역학은 아리스토텔레스적인 지각 가능하고 검증 가능한 현실의 토대 위에 수학적 형식주의를 이뤄냈으며, 상대성이론 역시 측정 가능한 것으로서의 시공간으로부터 수학적 변환을 통해 모든 자연 현상을 설명하고자 하였다. 반면, 예술에서는 즐거움을 중심으로 한 미적 태도론이 더욱 극대화되어 예술에서의 재현이 아닌 표현을 중시하면서 주관적인 미의 시대를 열었다. 이로 인해 스노우와 같은 학자들은 과학과 예술을 전혀 다른 것으로 묘사하고 비교하고 있다. 그러나 과학과 예술은 근본적으로 같은 토양을 공유하고 있는데, 상대성이론이나 양자역학의 주요 아이디어들은 예술가들의 관심과 주목을 받았으며, 과학기술과 기계는 예술의 좋은 소재가 되었다. 그리고 과학과 예술의 전회가 된 모더니즘적 요소들은 예술로부터 파생되어 이후 철학과 문화 여러 영역으로 퍼져 나갔고, 과학에서도 고전적인 세계관을 벗어나는 데에 이바지하였다. 과거 르네상스와 과학혁명이 그랬던 것처럼 예술은 이러한 관점에서 한발 더 나아가 기준과 질서의 해체와 부정의 새로운 세계관

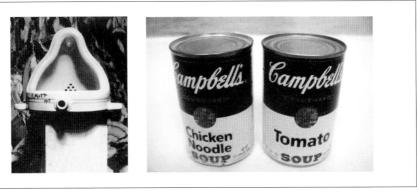

으로까지 나아갔다. 이러한 영향으로 포스트모더니즘이 전반에 퍼졌고 과학기술 분야에서도 이종 간 결합을 통해 새로운 학문 영역과 속성을 창조해내는, 플라톤과 아리스토텔레스의 융합이 아닌, 포스트모더니즘적 융합에 이르고 있다.

20세기 초반 등장한 전위적인 예술은 기존의 예술 작품을 표현함에 있어서 지켜야 하는 규칙뿐만 아니라 예술의 범주와 개념을 통째로 흔들고 있다. 예를 들면, 뒤샹(Duchamp)이나 워홀(Warhol) 등 아방가르드 예술가들은 예술의 대상과 행위에 대한 개념에 거세게 도전하고 있다. 뒤샹은 공중 화장실의 변기를 〈샘〉이라는 작품으로 출품하여 많은 평론가와 대중들을 놀라게 했으며, 마돈나를 형상화한 작품으로도 잘 알려진 워홀은 토마토 수프를 담은 기성품을 〈캠벨 수프 캔〉이라는 작품으로 내놓음으로써 예술가의 역할과 행위가 무엇인가에 대해 문제를 제기하고 있다. 예술과 예술이 아닌 것에 대한 구분, 예술가와 그렇지 않은 사람에 대한 구분, 예술적 행위와 그렇지 않은 것 등 모든 것에 대한 구분과 기준이 파괴되는 것처럼 보인다. 이러한 관점들은 모두 포스트모더니즘에서의 해체적 관점으로 읽힐 수 있다. 이에 대해 오늘날 예술가들은 경계가 없는 예술과 여전히 예술의 범주로

구분할 수 있다는 입장으로 갈라지는데, 이것이 예술개방론과 예술제도론이다. 개방론의 경우, 포스트모더니즘의 해체나 후기구조주의처럼 기존 질서나 관념으로부터 해방시킴으로써 참된 예술의 가치를 복원하려는 움직임이며, 예술이란 고정된 의미를 갖지 않는다고 보는 입장이다(박일호, 2019; Weitz, 1964, 1970). 한편 디키(Dickie)는 모든 예술은 자연물이 아닌 인공물이며, 예술인가 아닌가 하는 것은 예술가들의 인정, 전시회와 같은 행사 등의 제도에 의해 자격이 부여된다고 봄으로써 예술을 구분할 수 있다고 보았다(Dickie, 1989, 2001).

그러나 예술의 경계가 없다고 하는 것도, 제도적으로 자격이 부여된다고 하는 것도 예술에 대한 본질적 의미를 완전히 다루지 못한다. 우리는 이미 수천 년 동안 많은 대상과 사물을 향해 아름답다고 느끼고 있으며, 아름답다고 하는 대상이 다를지 몰라도 적어도 아름다운 것들을 볼 때 느끼는 감정과 기준은 언제나 존재해 왔다. 또한, 인간이 느끼는 아름다움이라는 정서는 상호주관성(intersubjectivity)을 가지고 있어서 모든 인류에게 동일하게 적용되지는 않더라도 지역과 문화, 사회에 따라 미적 기준과 대상은 구분될 수 있을 것이다(Mitchell, 2000; Frie, 1997). 한편, 제도적 관점에서 자격이 부여된다고 하는 점도 온전히 이러한 한계를 설명하지 못한다. 만일 5살짜리의 아이가 그린 낙서와 추상주의 예술이 거장이 그린 것과 동일하다면 예술가로서 인정을 받지 못한다고 해서 5살짜리의 작품은 예술 작품이 아니라고 거절하는 것은 결국 예술 작품을 작가에 종속되는 관점으로 또 다른 권위주의라는 비판을 면할 수 없다. 이것은 결국 푸코가 말하는 담론 형성을 위한 배제(exclusion)처럼 보인다(허경, 2012). 20세기 여러 예술 사조의 등장이 서로 다른 담론의 형성을 통해 지식을 만들고 있다면 미래의 예술은 단일한 예술(art)이 아니라 예술들(arts)로 나아가고 있다고 볼 수 있을 것이다.

다원주의적이고 주관주의적 성향이 예술에서 강하게 나타나고 있다면 과학에서는 여전히 과학에서의 주류가 존재한다. 상대성이론이나 양자역학이 매우 상대적이고 급진적인 것처럼 여겨지더라도 그것은 엄밀한 수학적 접근을 따르고 있어서 '아무것이나 다 허용되는(anything goes)' 그런 것은 아니다(Feyerabend, 2010). 그러나

**그림 6-44** 바이오 아트의 예

출처: https://upload.wikimedia.org/wikipedia/commons/7/7b/FPbeachTsien.jpg

상대성이론이나 양자역학 모든 현상을 완벽히 설명하고 예측하는 단일한 체계는 아니어서 다중 우주나 앙상블, 다세계 해석 등 서로 다른 접근과 설명들이 존재한다(Auletta, 2019). 다만, 지금까지 설명한 근간이 되는 내용 위에 여러 서로 다른 보조 가설들을 통해 재구성하고 있을 따름이다. 철학적 관점에 비유하자면 과학은 여전히 모더니즘에 있는 것처럼 보인다.

　적어도 과학과 예술의 결합에 있어서는 많은 새로운 예술 장르를 낳고 있다. 유전자 재조합 기술과 생물 정보학, 분자생물학 등이 결합하여 생명체의 창조와 미시적 세계의 생명체에 대한 판독 결과를 다루는 바이오 아트(bioart)나 레이저나 홀로그램을 사용한 옵티컬 아트, 나노기술을 이용해 수백 나노미터 크기의 아주 작은 조형물이나 조각 등을 이뤄내는 나노 아트 등은 과학 기술의 발전으로 가능해진 것들이다(Kac, 2007; Parola, 1996; Thomas, 2013). [그림 6-44]는 박테리아 여덟 가지 색깔의 형광 단백질을 조합해 살아있는 생물로 그린 그림이다. 예술의 정의가

인공물에서 인공 생명체로 확대되고 있다. 기존에 존재하는 기술과 영역의 결합을 통해 새로운 영역이 만들어지고 있는데 이것은 보들리야르의 생성의 철학의 관점에서 나타나는 것들로 볼 수 있다. 부모가 만나 각각 절반의 DNA로 이전에 없던 생명체의 존재가 태어나듯이 서로 다른 것들끼리의 결합을 통해 끊임없이 새로운 것을 생성하는데, 이것은 고대나 근대에서의 융합과도 구분되는 개념이다. 이것들은 예술이라 부르지만 한편 과학의 영역이기도 하며, 과학 역시 점차 그 영역이 넓어지고 있다. 예를 들어, 통계역학은 물리적 상황에서의 입자의 분포와 상황만 예측하지 않고 전염병의 확진자 숫자에 대한 예측이나 유가의 변화에 대한 전망, 가짜 뉴스의 확산 형태 등 사회경제적인 현상을 설명하는 데에도 활용되고 있다. 이러한 과학과 예술은 미래에 어떤 모습으로 변화하게 될지 주의 깊게 살펴볼 필요가 있다.

# 마무리

Science from art, Art from science:
History and philosophy of combination of science with art

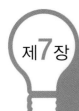

# 제7장

# 마무리

**제1절**

## 과학과 예술, 어디로 가는가?

근대 과학혁명을 기점으로 과학의 대상과 범위는 극명하게 구분되는데 그것은 물질론적 세계이다. 고대나 중세에서 다루던 근원이나 목적에 대한 의문, 영혼의 존재와 형이상학적 세계에 대한 사색은 더 이상 과학의 주제가 되지 않는다. 포퍼가 말한 것처럼 과학은 틀렸는지를 확인할 수 있는 것들로 그 대상을 제한하고 있으며, 이러한 비물질적, 초월적 세계에 대한 질문은 과학의 영역에서 제외하고 있다(Popper, 2002). 이러한 움직임들은 환원론적 접근이 널리 퍼지면서 더욱 강화되고 있는데 이제는 인간의 의식이나 지능, 감정과 같은 심리학적인 영역까지 생리학적 관점에서 정의하려고 한다. 특히, 인간 DNA의 게놈 프로젝트의 완성과 함께 자기공명영상(Magnetic Resonance Imaging: MRI)을 통한 뇌에 대한 기능과 신호들을 비침습적 방법으로 탐색할 수 있게 되면서 전기적 신호와 신경전달 물질, 혈액의 이동 등으로 새롭게 규정되고 있다(Bear et al., 2016).

인간의 지성과 감정, 의식 등 고유의 특징을 정의하는 중요한 기능인 뇌에 대

**그림 7-1** 인공 신경망의 구조(Bre et al., 2018)

한 생리학적 이해와 함께 정보처리이론(information processing theory) 등 기계학습(machine learning)과 관련된 여러 알고리즘이 개발되면서 자동화된 연산을 중심으로 단순한 학습 기능들을 흉내낼 수 있게 되었다. 여러 변수에 대한 가중치를 통해 활성 여부를 결정하는 퍼셉트론(perceptron)에서 시작해 뇌의 여러 층으로 구성된 피질에서의 뉴런의 연합처럼 다층의 은닉 계층으로 구성된 신경망 이론이 등장하면서 규칙을 예측할 수 없는 복잡한 데이터에 대한 연산과 처리가 가능해졌다(오일석, 2017). 이를 기초로 오늘날 LSTM(Long Short–Term Memory)이나 CNN(Convolutional Neural Network), 전이학습(transfer learning) 등이 개발되면서 대량의 데이터를 통해 필요한 변수(feature)를 추출하고 정보를 습득하는 능력이 강화되고 있다. 최근에는 빅데이터를 기반으로 한 연산 외에도 강화학습이나 불완전한 데이터를 통한 시뮬레이션 등이 활용되면서 인간과 점차 유사한 사고 기능들을 점차 프로그래밍으로 구현하고 있다(Copeland et al., 2017; Haugeland, 1997; Kuipers, 1994).

또한, 미지의 영역이었던 인간의 뇌에 관한 탐구는 인간의 감정이나 학습, 언어 등, 인지 심리학적 영역에서의 변화를 생리학적 관점에서 이해하려는 움직임을 불러일으켰다. 이러한 변화는 예술에서도 그치지 않는데 미적 대상과 미적 가치

등을 논하는 미학 역시 인간의 뇌에서 일어나는 호르몬의 변화나 전자기장의 변화, 혈액의 흐름 등 생리학적 과정과 뇌섬, 편도체, 후두엽 등의 조직적 관여 등으로 설명하고자 하였고 이것이 신경미학(neuroaesthetics)이다. MRI, MEG 같은 비침습적 탐색 방법들로 인해 인간의 미적 지각이나 판단 역시 살펴볼 수 있게 되었고 뇌에서 일어나는 변화를 통해 이러한 개념과 이론을 증명하고 정의하려는 학문이 신경미학이다(Skov & Vartanian, 2009). 음악이나 미술, 발레, 연극 등 다양한 예술 장르에서 일어나는 미적 판단의 과정, 미적 인식, 미적 감관을 향상시키기 위한 학습 이론 등을 최근 신경미학의 영역에서 다루고 있다(Lauring ,2014; Leder & Nadal, 2014).

한편 뇌와 관련된 심층적인 이해와 컴퓨터 및 데이터 과학 영역에서의 급격한 변화는 4차 산업혁명을 불러오고 있으며, 인간의 고유한 역할과 정체성에 대한 의문을 제기하고 있다. 인간이 중심이 되었던 휴머니즘(humanism)의 시대가 저물고 인간의 기능들이 기계와 프로그램들로 대체되는 포스트휴머니즘(post-humanism)의 시대로 접어들고 있다(이화인문과학원, 2013). 과거 산업혁명 시기의 문제가 러다이트 운동처럼 기계로 인한 인간의 소외, 자본으로서의 노동 가치의 환원 등 소외의 문제를 다루었다면 현재의 혁신적 변화는 인간의 학습, 윤리, 지능 등 고유한 능력 자체를 대체하도록 위협함으로써 인간의 상실의 문제를 다루고 있다. 강화학습이나 전이학습 등을 기반으로 한 인공지능의 기술적 향상은 계산이나 주문 처리 등 단순 업무만 대체하는 것이 아니라 글짓기나 그림 그리기와 같은 상상력과 창의성을 요구하는 영역에까지 확대되고 있다. 예를 들면, ING, Microsoft 등 여러 기업의 공동 개발로 시작된 〈The Next Rembrandt〉 프로젝트는 렘브란트의 약 350점의 작품들의 픽셀, 붓 터치 방법 등을 딥러닝을 기반으로 분석, 학습하여 그의 그림을 재현하였으며, 이 작품은 2016년 칸 광고제에서 창의적 데이터(creative data) 및 사이버(cyber) 부문 그랑프리를 수상하였다. 최근에는 생성적 적대 신경망(GAN; Generative Adversarial Network)을 통해 여러 화가의 그림들의 스타일을 적용한 다양한 작품들을 생성해낼 수 있게 되었다. 이러한 딥러닝을 기초로 한 예술 작품의 재현과 화풍에 대한 모방은 과거 사진기의 등장으로 예술의 목적이 위협받던 것처럼 예술적 감성과 창의

성마저 기계로 대체될 수 있을 것인가 하는 위협을 받고 있다. 과연 현재의 예술적 가치에 관한 탐구와 창조의 행위가 기술인지, 예술인지 갈림길에 서 있다(김은령, 2014).

이러한 변화는 비단 예술에만 국한되지 않는데, 과학기술의 여러 분야에도 이미 딥러닝이 활용되고 있다. 신약이나 치료제 개발에서 후보군의 선택이나 질병에 대한 진단과 예측, 빅데이터를 통한 미래 변도 예측, 신물질 및 재료에 대한 효과 검증 등 다양하게 활용되고 있다. 심지어 MIT에서는 자동 논문 생성 프로그램(SCIgen)이 개발되고, 이 프로그램을 통해 생성된 논문이 학술지에 통과되기도 하면서 부실 학술지에 대한 문제가 불거지기도 했다(https://pdos.csail.mit.edu/archive/scigen/). 대부분의 과학기술 분야의 학술 논문들은 정형화되어 있기 때문에 기존에 발간된 논문에 대한 리뷰나 메타연구 등을 충분히 자동적으로 수행할 수 있다. 이와 같이 인공지능의 능력이 점차 향상되면 연구와 같은 영역도 더 이상 인간만 수행할 수 있는 영역일 수 없다. 이러한 변화로 인해 과연 인간의 존재의 의미나 역할에 대한 위기의식이 확산되고 있다. 인간이 기계로 대체될 수 있다는 생각은 이미 미래 사

**그림 7-2** SCIgen에 의해 생성된 논문의 예시

# Rooter: A Methodology for the Typical Unification of Access Points and Redundancy

Jeremy Stribling, Daniel Aguayo and Maxwell Krohn

### ABSTRACT

Many physicists would agree that, had it not been for congestion control, the evaluation of web browsers might never have occurred. In fact, few hackers worldwide would disagree with the essential unification of voice-over-IP and public-private key pair. In order to solve this riddle, we confirm that SMPs can be made stochastic, cacheable, and interposable.

### I. INTRODUCTION

Many scholars would agree that, had it not been for active networks, the simulation of Lamport clocks might never have occurred. The notion that end-users synchronize with the investigation of Markov models is rarely outdated. A theoretical grand challenge in theory is the important unification of virtual machines and real-time theory. To what extent can

The rest of this paper is organized as follows. For starters, we motivate the need for fiber-optic cables. We place our work in context with the prior work in this area. To address this obstacle, we disprove that even though the much-tauted autonomous algorithm for the construction of digital-to-analog converters by Jones [10] is NP-complete, object-oriented languages can be made signed, decentralized, and signed. Along these same lines, to accomplish this mission, we concentrate our efforts on showing that the famous ubiquitous algorithm for the exploration of robots by Sato et al. runs in $\Omega((n + \log n))$ time [22]. In the end, we conclude.

### II. ARCHITECTURE

Our research is principled. Consider the early methodology by Martin and Smith; our model is similar, but will actually overcome this grand challenge. Despite the fact that such

출처: https://pdos.csail.mit.edu/archive/scigen/rooter.pdf

회를 주제로 한 SF 영화에서 종종 표현되고 있다. 인간의 일자리가 기계로 대체되면서 기계의 경쟁에서 밀릴 것이라는 비관적인 미래(디스토피아)가 등장하는 것도 이 때문이다. 포스트휴머니즘에 대한 논쟁은 기계가 인간을 흉내낼 수 있게 된다면 인간을 무엇으로 정의하는가와 연결되어 있다.

이와 같은 변화가 일어나는 이유는 인간의 학습에 대한 관점이 바뀌면서 일어나는 일이기도 하다. 전통적인 관점에서 학습의 주체는 한 개인이다. 그런데 인간의 이해가 점점 깊어지면서 학습과 지식에 대한 관점 역시 바뀌고 있는데 이를 통해 등장한 것이 연결주의(connectionism)이다. 인간의 뇌 속에 있는 뉴런은 전두엽과 후두엽, 해마, 편도체 등 수없이 많은 부분과 연결되어 서로 전기적, 화학적 신호를 주고받는데 이로 인해 나타난 결과가 학습이다. 과거 뇌에 대한 연구는 특정 부위가 특정 기능을 한다고 생각했다. 예를 들면 시각 영역은 뇌의 뒤쪽(후두엽)에, 언어와 관련된 내용은 뇌의 앞쪽(전두엽)이라고 생각하는 등의 관점이다. 물론 뇌의 시각피질이 후두엽에, 전두엽이 언어와 판단의 기능을 담당하는 것은 맞지만 우리가 어떤 것을 볼 때 반드시 뇌의 특정 부분만 반응하는 것은 아니다. 예를 들면 운동 경기를 보고 있을 때, 우리의 뇌는 특정 부분을 가리지 않고 전두엽과 후두엽, 해마, 두정엽 등 여러 곳에서 활성화된 신호를 보인다. 인간의 행위와 감정, 판단을 특정 부분에 대한 구체적인 기능으로 한정할 수 없고, 서로 다른 수많은 신경 다발과 부분의 관계를 통해 어떠한 의미나 활동이 이뤄진다고 볼 수 있다. 이러한 기능을 좀 더 확장해 보면 우리가 이해하는 것 역시 한 명의 개인에만 국한되지 않을 수 있다. 요즘 많은 사람들이 스마트 폰을 활용하지만 내가 연락하는 모든 사람들의 연락처를 기억하고 있지는 않다. 그러나 내 스마트 폰에 있으니 모른다고 할 수도 없다. 또한 책을 읽거나 뉴스를 보다 모르는 단어나 내용이 있다면 언제든 검색을 통해 그 뜻을 확인할 수 있다. 그리고 인터넷을 통해 생성되는 정보나 지식 역시 소수의 전문가 집단에 의해 공급되는 것이 아니라 수많은 사람들이 머리를 맞대어 모여 구성하게 되는데 위키피디아나 나무위키 같은 것이 그러한 예이다. 이로 인해 단순한 암기나 반복적인 계산이나 내비게이션 등은 스마트 폰이나 태블

릿, PC 등에 맡겨두게 된다. 이처럼 오늘날의 한 개인의 능력은 단순히 자신의 중추 신경기관(뇌)에 국한되지 않고 수많은 기기와 데이터베이스, 그것에 관여한 다른 많은 사람들의 지식이 결합된 것이라 할 수 있다. 인간의 인지적인 기능이 마치 여러 기계나 장소에 나눠져 있는 것과 같다고 볼 수 있는데 이러한 개념은 분산 인지(distributed cognition)라고 하며 이미 1990년대 후반부터 이론적으로 논의되던 것들이다. 그러나 최근 인공지능을 포함한 컴퓨터 알고리즘과 기술이 발달하면서 점점 현실화되고 있다. 그래서 미래의 협업이 단순히 인간과 인간에서 그치지 않고 인간과 컴퓨터, 기계 등과의 상호작용을 강조하게 되는 것이다. 또한 우리가 살아가는 현실 세계 역시 가상 세계들과 복잡하게 얽히게 된다. 요즘 자동차에 탑재되고 있는 HUD(head up display)는 자동차의 운전석 전면부에 자동차 속도나 방향 등의 정보를 띄워주는 기능을 하는데 이는 감각할 수 있는 현실 속에 가상의 정보들을 합쳐서 보여주는 것들이다. 자동차의 주차 보조 시스템 중 차의 모습을 상공에서 자동차를 보는 것처럼 구성해서 나타내 주는 경우가 있는데 이것 역시 현실 세계의 정보를 재구성하여 보여주는 것들이다. 과학기술의 발전이 거듭하게 되면 실제가 아니지만 실제처럼 보여주게 되고, 우리는 점점 이것을 진짜와 가짜의 구분 없이

**그림 7-3**　전통적 개념의 인지와 분산 인지의 차이

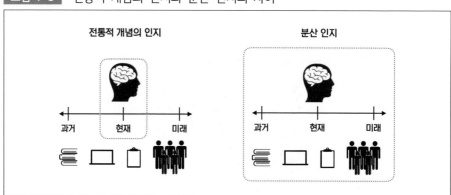

받아들이게 될 것이다. 이러한 변화들은 앞으로 살아가는 사회의 모습이 어떻게 될지를 보여준다. '나'와 '다른 사람'의 경계는 어떠한 개인의 신체를 기준으로 이뤄진 명백한 것이 아니라, 어디까지가 '나'로 보아야 하는지 불분명하며, '현실'과 '비현실'의 구분 역시 점점 모호해지고 무의미해질 것이다. 나아가 여러 학문의 구분이나 경계도 점차 흐려지게 될 것이다.

앞선 장에서 논의했던 철학적 관점에서 본다면 인간과 기계, 과학과 비과학, 예술과 비예술 등의 경계가 모호해지고 있고 과학기술의 발달은 인간의 고유한 영역으로서의 과학의 경계를 스스로 지워가고 있다. 과연 미래에는 과학과 예술의 정의가 어떻게 내려질지 깊이 고민해 볼 필요가 있다. 결국, 과학과 예술 모두 인간만의 고유한 영역으로 남기 위해서는 다른 능력과 기술로 대체될 수 없는 고유한 영역과 가치가 무엇인가 발견해야 하며, 결국 이는 다원주의와 상대주의의 한계의 극복으로 이어질 수밖에 없다. 왜냐하면, 기준이 없다는 것을 절대적으로 신봉하는 상황에서는 인간의 활동에 특별한 다른 의미를 부여할 근거가 없으며 해체가 아니라 새로운 질서와 당위성이 이를 말할 수 있기 때문이다. 마치 양파의 실체를 알기 위해 껍질을 벗기다 보면 아무 것도 남지 않는 것처럼 규정과 법칙이 우리를 제한한다 하더라도 그러한 규칙과 신념 모든 것들을 부정하는 것을 통해서 어떠한 참된 실체를 발견할 수 있다는 것은 허상이라 할 수 있다. 연결주의적 관점에서 본다면 한 인간은 인간의 신체로만 볼 수 없고, 한 개인이 가지고 있는 기기나 장비, 인터넷이나 가상세계에서의 아이디나 아바타 등도 모두 개인과 동일시할 수 있다.

과학기술로 인한 새로운 예술 사조의 등장은 예술 제도론에 의한 예술의 경계마저 위태롭게 하고 있다. 옵아트나 키네틱 아트, 바이오 아트 등이 예술의 새로운 장르로 등장하면서 물리학자나 기계공학자, 생물학자들도 예술적 창작의 저자로 활동할 수 있게 되면서 기존의 예술가들이 할 수 없는 과학기술 전문가만이 할 수 있는 새로운 예술 활동의 영역이 점차 넓어지고 있다(Kac, 2005, 2007).

# 과학과 예술의 나아갈 길

따라서 21세기의 융합은 16~17세기의 융합과는 전혀 다른 의미를 가지며, 점차 다양하고 수많은 종류의 학문을 창조해내고 있다. 지금까지 예를 들었던 것처럼 신경과학과 미학이 만나 신경미학이 등장하고, 생물학과 조형 예술의 결합은 바이오아트를, 광학과 시각 예술의 만남은 옵아트를 창조해 냈다. 또한, 과학 내에서도 인공지능, 빅데이터 등 새로운 기술적 방법을 토대로 인공지능 기반 제어 시스템, 로보틱스, 생체공학, 스마트교통정보 제공 등 새로운 전공 분야들이 탄생하고 있다. 그렇다면 이러한 과학과 예술, 과학과 이종 학문 간의 결합과 협업은 언제까지 계속 새로운 것들을 만들어낼 수 있는지, 미래의 관점에서 과학과 예술의 융합은 여전히 유효한지 고민해 볼 수 있다.

우선 포스트모더니즘의 관점에서 예술의 미래를 예상해 본다면 다음과 같다. 과거의 예술에서의 여러 변화를 살펴보면 기존 질서에 대한 저항, 새로운 방법과 사상의 등장, 기존 질서와 방법에 대한 대체 및 정교화, 위기와 저항, 새로운 사조의 등장… 등 계속해서 반복되는 것을 알 수 있다. 예를 들면, 르네상스 시대에 새롭게 등장한 고전주의적 양식들은 바로크, 로코코 미술 등으로 점차 정교화되었지만 결국 낭만주의와 인상주의 등의 공격을 받고 사라지게 되었으며, 인상주의 역시 표현주의의 강조로 인해 또한 사라지게 되었다. 그렇다면 새롭게 등장하는 과학 기반의 융합 예술 역시 점차 정교화된 이후, 또 다른 방법들로 대체되리라 추측해 볼 수 있다. 특히 예술에서의 변화를 푸코의 담론 관점에서 살펴본다면 앞으로 일어날 일들을 예상해 볼 수 있다. 푸코에게 있어서 담론은 하나의 대상에 관한 것이라기보다 오히려 대상을 규정하기 위한 언명 체계들이고, 이러한 규칙성을 나타낼 때 담론 형성(discourse formation)이라고 한다. 푸코의 관점에서 본다면 과학은 자연현상에 대한 규칙을 파악하는 것이 아니라, 그것을 규정하는 것으로서의 규칙과

체계를, 예술은 예술로서의 미적 가치를 규정하는 규칙과 체계라고 볼 수 있다(허경. 2012). 즉, 담론은 대상에 관한 것이거나 대상을 확인하는 것이 아니라 오히려 대상을 규정하게 된다. 따라서 담론을 사용하는 사회적·제도적 지위를 소유한 사람들만이 어떤 대상에 대해 의미를 부여할 수 있으며 정의내릴 수 있다. 그리고 담론의 통제를 위해서 외부적 배제와 내부적 배제가 일어나는데 외부적 배제로는 금지와 분할과 배척, 진위의 대립을 들 수 있다. 즉, 특정 예술 담론에서 대상이나 상황에 대해 금기시하거나 담론의 질서를 따르지 않는 방법이나 사람들을 배척하게 되며, 이를 배우기 위한 교육과정이나 기관 등을 통해 진실의 범주를 정하게 될 것이다. 그리고 내부적 배제로는 주석과 저자, 과목을 드는데 핵심 이론이나 방법들을 지지하는 새로운 주장과 방법, 근거들이 늘어나고, 다시 이를 기초로 하는 또 다른 담론들이 늘어나면 결국 자기 스스로 그 존재를 굳건하게 된다. 이를 주석이라고 볼 수 있으며, 그 시초가 되는 저자들에 의해 범위를 제한하거나 정의할 수도 있다. 또한, 자신의 세계관과 인식 방법에 맞는 것만을 범주로 제한하게 되는 에피스테메(episteme)의 형태를 띠게 된다. 결국, 이러한 과정들은 권위를 획득한 지식 담론이 거치는 과정이며, 과학이라는 권위를 통해 예술에서도 지위를 확보하게 되면 결국 정형화의 과정을 거치면서 경직되고 결국 패퇴의 대상이 된다는 의미이다. 따라서 새로운 방법과 기술에만 몰입해 예술에 적용하려고 하는 움직임은 결코 영

**그림 7-4** 과학적 발견의 심리학적 모형 구성(Thagard, 1999)

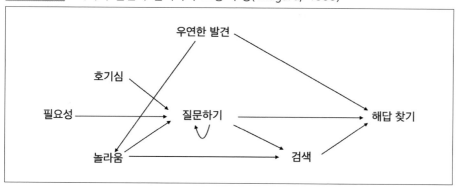

원할 수 없고 예술로서의 가치를 계속해서 유지할 수 없다는 의미이기도 하다.

예술에서 형태와 색깔의 문제에서 표현의 본질로 넘어갔던 것처럼 과학 또는 과학과 예술의 융합 역시 이러한 과정을 거치게 될 것이다. 지금까지의 과학과 예술의 융합이 주로 대칭성이나 통일성, 단순성, 조화 등 외형적 형태와 모습에 대한 유사성과 공통점을 다루는 것이었다면 둘 간의 불일치한 모습에 대한 근거들은 외형적 모습에만 치중한 게슈탈트적인 융합에 대해 거부하게 될 것이다. 그러면 오히려 본질적 의미에서의 과학과 예술의 융합과 연결이 더욱 중요한 의미를 갖게 될 것임을 알 수 있다.

과학과 예술이 본질적으로 무엇이며, 각각은 어떠한 세계관과 철학을 가지며, 그러한 철학적 관점들로부터 나타나는 공통점과 유사성에 더욱 집중할 필요가 있다. 대칭이라는 말은 과학과 예술에서 같은 용어로 쓰이지만, 예술에서의 대칭은 데칼코마니처럼 반을 접었을 때 나타나는 기하학적 형태인 반면, 과학에서의 대칭은 수학적 연산을 통한 결과가 동일할 때 쓰이는 말이 되기도 한다(Weyl, 1952; Zee, 1986). 그렇다면 시각예술과 양자역학과 같은 이론을 비교한다 하더라도 단지 겉으

**그림 7-5**  Leder의 미적 평가 모형(Leder & Nadal, 2014)

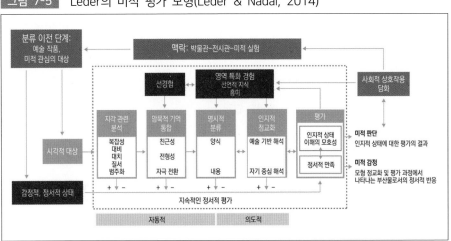

출처: https://pdos.csail.mit.edu/archive/scigen/rooter.pdf

로 드러나는 외형이 아니라, 그 본질적 유사성과 계통에 대해 생각해 보아야 한다.

지금까지 자세히 논의하지 않았지만, 과연 예술적 관점이 과학적 발견 과정에 어떻게 도움이 되는지 살펴볼 필요가 있다. Thagard(2011)는 배리 마샬(Marshall)과 워렌(Warren)과 같은 노벨상 수상자들의 발견 과정을 통해서 나타나는 발견 과정에서의 미적 감정들이 어떤 역할을 했는지 설명하고 있다. 특히, 우연한 발견의 기쁨들이 과학 연구의 중요한 동기가 된다는 점을 지적하고 있다. 그러나 단순히 동기뿐만 아니라 실제 과학적 데이터의 해석이나 설계, 실험 자료에 대한 해석이나 추론, 모형의 평가 과정에서는 어떤 역할을 하는지, 그리고 그러한 미적 관점들이 수행하는 역할에 대해 주의 깊게 탐구해 보아야 한다.

또한, 과학에서의 미적 관점에 대한 평가와 인식에 대한 모형도 함께 고려해 보아야 한다. 과학에서의 미적 지각과 판단이 일어나는 과정을 좀 더 자세히 살펴볼 필요가 있다. Leder & Nadal(2014)은 예술을 대상으로 미적 지각 및 평가 향상을 위한 모형을 [그림 7-5]와 같이 제시한 바가 있다. 이는 자동적으로 일어나는 미적 지각의 과정에서 의도적 평가를 통한 미적 판단으로 어떻게 연결될 수 있나를 보여주고 있다. 그러나 앞서 설명하였듯이 과학에서의 미적 가치와 예술에서의 미적 가치가 서로 다르고, 같은 용어라 하더라도 그 의미가 다르기 때문에 동일한 관점에서 쓸 수 없다. 또한 신경과학 관점에서도 정서적 반응에 의한 보상이나 인지적 과정에 의한 판단에서의 활성화되는 뇌의 영역이 서로 다르기 때문에 생리학적 관점에서도 예술 비평과 구분되어야 한다. 따라서 과학에서의 미적 특성은 무엇이며, 무엇을 과학에서 아름답다고 지각하거나 평가하는지 살펴보기 위해 과학의 본질에 대한 철학적 질문과 함께 미학적 접근과 신경과학적 접근이 함께 이뤄져야 하며, 이는 철학이나 미학에서 다뤄진 적이 없는 주제들이다. 이를 다루는 학문을 과학미학(science aesthetics 또는 sciento-aesthetics)이라고 불러야 할 것이다.

고대로부터 오늘날에 이르기까지 과학과 예술의 관계를 간단히 줄인다면 고대 시대는 서로 구분되지 않은 채 서로 엉켜 있었으며 중세를 거치면서 서로 독립된 모습을 갖춘 과학과 예술은 근대에 이르러 통합적 관점에서의 과학과 예술의

연계가 드러났다. 18~19세기 동안 서로 전문화되고 분화되었던 과학과 예술은 20세기 초 과학에서의 상대적 아이디어가 예술의 재료와 도구로 쓰이게 되었다. 그리고 환원론적 세계관에 의해 과학과 예술이 점차 세분화되었고, 20세기 중반을 넘어서면서 전문화되고 다양한 과학과 예술의 분야들이 새로운 장르를 창조하게 되었다. 특히, 19세기 이후 '과학'이라는 말은 하나의 우월적인 의미를 갖게 되었으며, 오늘날에는 '과학'이라는 말 대신 '인공지능'이라는 단어가 과학 내에서까지 우월적 의미를 독차지하게 되었다. 이제는 인공지능 언어학, 인공지능 기계공학, 인공지능 도시공학 등 최신의 분야와 가장 앞서 나가는 학문적 위상을 표현하는 말로 쓰이고 있다. 이 책에서 길게 서술하지 않았지만 인공지능이라는 새로운 포식자가 과학과 예술, 인문학, 사회, 심리 등 여러 분야를 하나의 방법론과 도구로 일종의 전환적 도구(game changer)로 다양한 분야에 시도될 것을 충분히 예상할 수 있다. 그러나 인공지능은 무에서 유를 창조하는 것이 아니라, 결국 인간이 정해 놓은 규칙과 그동안 쌓은 방대한 자료를 기초로 하는 것으로 새로운 규칙의 지배자(game creator)가 되는 것은 아니다. 여전히 과학과 예술에 관한 규정은 중요한 학문적 주제로 남게 된다.

　　오늘날 과학과 예술은 서로 무엇을 할 수 있을 것인가? 과학의 대중화로 인해 과학은 과학을 전공하지 않을 사람들에게도 모두 필요한 소양이 되고 있다. 특히, 20세기 현대 예술에서 상대성이론 및 양자역학의 여러 현상과 개념을 소재로 한 상황처럼 과학 이론 및 개념에 대한 이해와 방법론의 활용은 새로운 예술 기법과 아이디어의 창안에 기여할 수 있다(Bueno et al., 2018). 예를 들면, 원자의 표준 모형과 입자 물리에 대한 이해는 환원론적, 추상주의 미술의 새로운 아이디어와 소재로 쓸 수 있으며, 세포의 염색 방법이나 크로마토그래피의 활동 등 분석 방법들은 바이오아트와 같은 과학기술을 활용한 예술 활동에 도움을 줄 수 있다. 특히, 과거 창의적인 위대한 예술가들이 과학 이론에 대한 많은 호기심과 흥미가 있었던 것처럼 오늘날의 예술을 전공할 인재들과 학생들에게 이와 같은 새로운 생각을 접목할 기회를 제공하는 것이 중요하다고 할 수 있다.

　　반대로 예술에 대한 이해는 과학적 아이디어의 발전을 위해서도 필요하다. 현

대 예술에서 주요 사물의 특징들을 기하학적 형태로 환원해 살펴보거나, 자세한 특징들을 관찰해 규칙성을 파악하는 등의 사고는 과학에서도 빈번하게 이뤄지고 있는 중요한 활동이다(Root-Bernstein & Root-Bernstein, 1999). 또한, 초현실주의나 미래주의, 입체주의에서 시각화하고 있는 과학 이론이나 개념들은 이를 학습해야 할 학생들에게도 좋은 시각화된 본보기라 할 수 있다.

무엇보다 과학과 예술을 함께 비교하고 다루어야 할 이유는 그것이 가지고 있는 세계관 때문이다. 과거 르네상스나 과학혁명에서는 신플라톤주의가 영향을 미쳤고, 19세기 인상주의와 보존 개념과 열역학의 발전은 낭만주의 철학이, 상대성 이론과 입체주의 등의 등장에서는 모더니즘 철학 등이 그 기본이 되었음을 무시할 수 없다. 또한, 계몽주의가 과학과 예술 외에도 정치 제도나 문화에도 영향을 미쳤듯이 하나의 철학과 세계관을 통해 수많은 영역과 학문이 서로 영향을 주고받는다. 따라서 과학과 예술뿐만 아니라 오늘날 일어나는 다양한 사회 현상과 학문의 흐름을 이해하기 위해서는 사회문화적 배경과 함께 철학적 논제, 경쟁하는 이론들이 지지하는 세계관이 무엇인가 잘 알고 있어야 한다. 과학과 예술의 접점을 통해 이해할 수 있는 공통점들이 다른 학문과 영역과의 비교를 통해 어떤 다른 시사점이나 예측할 수 있는 실마리를 제공하는지 보다 큰 시선으로 살펴볼 필요가 있다. 이 책에서는 과거의 주요 역사적인 전환점을 중심으로 과학과 예술의 상호작용을 살펴보았으며, 이를 통해 오늘날에도 어떠한 상호작용과 철학적 배경을 공유하고 있는지 살펴봄으로써 과거로부터 현재, 미래에 이르게 될 융합과 연계의 방법과 관점을 예측하는 데에 실마리를 제공하고자 한다.

# 참고문헌

과학적사고와인간편찬위원회. (2016). 과학적 사고와 인간. 용인: Nosvos.

김경만. (2005). 담론과 해방: 비판이론의 해부. 서울: 궁리.

김광명. (1997). 칸트와 미학. 서울: 민음사.

김영나. (1998). 조형과 시대정신: 르네상스 미술에서 현대 미술까지. 서울: 열화당.

김욱동. (2008). 포스트모더니즘. 서울: 연세대학교 출판부.

김은령. (2014). 포스트 휴머니즘의 미학: 예술과 기술 사이. 서울: 그린비.

박일호. (2019). 미학과 미술. 파주: 미진사.

박홍순. (2014). 사유와 매혹: 서양 철학과 미술의 역사＝philosophy＋art. 파주: 서해문집.

심귀연. (2012). 신체와 자유: 칸트의 자유에서 메를로－퐁티의 자유로. 서울: 그린비.

안명준. (2009). 칼빈 해석학과 신학의 유산. 서울: 기독교문서선교회.

엄자윤, 김용수. (2012). Mach－Zehnder 간섭계에서 편광 상태를 이용한 빛의 이중성 및 상보성 고찰. 새물리, 62(7), 684－690.

오병남. (2017). 미학강의. 서울: 서울대학교 출판문화원.

오일석. (2017). 기계학습. 서울: 한빛아카데미.

이남인. (2013). 현상학과 해석학: 후썰의 초월론적 현상학과 하이데거의 해석학적 현상학. 서울: 서울대학교 출판부.

이화인문과학원. (2013). 인간과 포스트휴머니즘. 서울: 이화여자대학교.

조광제. (2004). 몸의 세계, 세계의 몸: 메를로－퐁티의 〈지각의 현상학〉에 대한 강해. 서

울: 이학사.

조헌국. (2013). 전기장 개념 이해와 관련된 대학 물리 교재의 설명 분석. 새물리, 63
(12), 1346−1352.

조헌국. (2014a). 근대 과학자와 예술가의 사례를 통해 살펴 본 융복합교육으로서의 과학
교육: 과학과 예술을 중심으로. 한국과학교육학회지, 34(8), 755−765.

조헌국. (2014b). 20세기 상대성이론과 미술의 관계의 논의를 통한 과학교육에 대한 시
사점. 새물리, 64(5), 550−559.

한국해석학회. (2013). 종교·윤리·해석학. 서울: 철학과 현실사.

허 경. (2012). 미셸 푸코의 '담론' 개념: '에피스테메'와 '진리놀이'의 사이. 개념과 소통, 9, 5−32.

홍문표. (2005). 신학적 구원과 시적 구원: 키에르케고르와 김현승의 고독에서 구원까지.
서울: 창조문학사.

Ades, D., Aguer, M., Fanes, F., Gale, M. (2007). Dalí & film. New York: The Museum
of Modern Art.

Allday, J. (2009). Quantum reality: Theory and philosophy. Boca Raton, FL: CRC Press.

Allen, G. (2003). Roland Barthes. London: Routledge.

Ambrosio, C. (2016). Cubism and the fourth dimension. Interdisciplinary Science
Reviews, 41(2−3), 202−221.

Angeloni, R. (2010). On the cultural relationship between Niels Bohr and Harald
Høffding. Nuncius, 25(2), 317−356.

Ansell−Pearson, K. (2018). Bergson: Thinking beyond the human condition.
London: Bloomsbury Academic.

Auletta, G. (2019). The quantum mechanics conundrum: Interpretation and
foundations. Cham: Springer.

Baggott, J. (2011). The quantum story: A history in 40 moments. Oxford: Oxford
University Press.

Baigrie, B. S. (2007). Electricity and magnetism: a historical perspective. London:
Greenwood Press.

Bear, M. F., Connors, B. W., & Paradiso, M. A. (2016). Neuroscience: Exploring the

brain. Philadelphia: Wolters Kluwer.

Bender, C. M. (2019). PT symmetry in quantum and classical physics. Danves, MA: World Scientific.

Benson, M. (2014). Cosmigraphics: Picturing space through time. Harry N. Abrams.

Benzi, F. (2017). Giacomo Balla: Designing the future. Milano: Silvana.

Blasone, M., Dell'Anno, F., de Siena, S., & Illuminati, F. (2009). Entanglement in neutrino oscillations. Europhysics Letters, 85(5), 50002.

Boardman, J. (2006). The world of ancient art. New York: Thames & Hudson.

Boime, A. (1984). Van Gogh's starry night: A history of matter and a matter of history. Art Magazine, 59(4), 86−103.

Bouleau, C. (2014). The painter's secret geometry: a study of composition in art. New York: Dover Publications.

Bre, F., Gimenez, J. M., & Fachinottoi, V. D. (2018). Prediction of wind pressure coefficients on building surfaces using artificial neural networks. Energy and Buildings, 158(1), 1429−1441.

Brock, W. H. (1996). Science for all: studies in the history of Victorian science and education. Aldershot: Variorium.

Bueno, O., Darby, G., French, S., & Rickles, D. (2018). Thinking about science, reflecting on art: Bridging aesthetics and philosophy of science together. New York: Routledge.

Butterfield, H. (1997). The origins of modern science. New York: The Free Press.

Cahan, D. (2018). Helmholtz: A life in science. Chicago: The University of Chicago Press.

Cantor, G. N., & Hodge, M. J. S. (1981). Conceptions of ether: Studies in the history of ether theories, 1740−1900. New York: Cambridge University Press.

Carr, E. H. (1961). What is history? New York: Vintage.

Cercignani, C. (1998). Ludwig Boltzmann: The man who trusted atoms. Oxford: Oxford University Press.

Chandrasekhar, S. (1987). Truth and beauty: aesthetics and motivations in science. Chicago: The University of Chicago Press.

**283**

Chao, W. Z. (1997). The beauty of general relativity. Foundations of Science, 2, 61−64.

Childe, V. G. (1953). Man makes himself. New York: New American Library.

Clifton, R. (2004). Quantum entanglements: Selected papers. Oxford: Oxford University Press.

Comis, G., Canonne, X., & Waseige, J. (2019). René Magritte: Life line. Milan: Skira.

Copeland, B. J., Bowen, J., Sprevak, M., & Wilson, R. (2017). The Turing guide. Oxford: Oxford University Press.

Criminisi, A., Kemp, M., & Kang, S. B. (2004). Reflections of reality in Jan van Eyck and Robert Campin. Historical Methods, 37(3), 109−121.

Cropper, W. H. (2001). Great physicists: The life and times of leading physicists from Galileo to Hawking. Oxford: Oxford University Press.

Crouzet, F. (2001). A history of the European economy. Charlottesville: University Press of Virginia.

Cushing, J. T. (1998). Philosophical concepts in physics: the historical relation between philosophy and scientific theories. New York: Cambridge University Press.

Dalí, S. (2010). The secret life of Salvador Dalí. Whitefish, MT: Kessinger Publishing.

DeBoer, G. E. (1991). A history of ideas in science education: implications for practice. New York: Teachers College Press.

Deleuze, G., & Gattari, F. (1991). What is philosophy? New York: Columbia University Press.

Descharnes, R., & Néret, G. (2016). Salvador Dalí, 1904−1989: The paintings. Köln: Taschen.

De Regt, H. W. (2010). Beauty in physical science circa 2000. International Studies in the Philosophy of Science, 16(1), 95−103.

Dharma−Wardana, C. (2013). A physicist's view of matter and mind. Singapore: World Scientific.

Dickie, G. (1989). Aesthetics: A critical anthology. New York: St. Martin's Press.

Dickie, G. (2001). Art and value. Malden, MA: Blackwell.

Dine, M. (2007). Supersymmetry and string theory: Beyond the standard model. Cambridge: Cambridge University Press.

Dirac, P. A. M. (1963). The evolution of the physicist's picture of nature. Scientific American, 208(5), 189－216.

Dowley, T. (2013). Introduction to the history of Christianity. Minneapolis, MN: Fortress Press.

Downes, S. M. (2020). Models and modeling in the sciences. New York: Routledge.

Dugas, R. (2011). A history of mechanics. New York: Dover Publications.

Edgerton, S. Y. (2009). The mirror, the window, and the telescope: How Renaissance linear perspective changed our vision of the universe. New York: Cornell University Press.

van Eijndhoven, S. J. L., & de Graaf, J. (1986). A mathematical introduction to Dirac's formalism. Amsterdam: North－Holland.

Emmer, M. (2005). The visual mind II. Cambridge, MA: MIT Press.

Engler, G. (2002). Einstein and the most beautiful theories in physics. International Studies in the Philosophy of Science, 16(1), 27－37.

Faraday, M. (1859). Experimental researches in chemistry and physics. London: The University of London.

Faraday, M. (2012). The chemical history of a candle. Newburyport: Dover Publications.

Ferguson, G. (1961). Signs and symbols in Christian art. New York: Oxford University Press.

Ferguson, K. (2002). Tycho and Kepler: the unlikely partnership that forever changed our understandings of the heavens. London: Transworld Publishers.

Feyerabend, P. K. (2010). Against method. London: Verso.

Forbes, N., & Mahon, B. (2014). Faraday, Maxwell, and the electromagnetic field: How two men revolutionized physics. New York: Prometheus.

Foucault, M. (1972). The archeology of knowledge and the discourse on language. (Trans. M. S. Smith). New York: Pantheon Books.

Frie, R. (1997). Subjectivity and intersubjectivity in modern philosophy and psycho－

analysis: A study of Sartre, Binswanger, Lacam, and Habermas. Lanham, MD: Rowman & Littlefield Publishers.

Friebe, C., Kuhlmann, M., Lyre, H., Näger, P. M., Passon, O., & Stöckler, M. (2018). The philosophy of quantum physics. Cham: Springer.

Fried, J. (2015). The middle ages. Cambridge, MA: Belknap Press.

Gablik, S. (1985). Magritte. London: Thames & Hudson.

Gage, J. (1999). Colour and meaning: Art, science and symbolism. London: Thames and Hudson.

Galati, G. (2018). Duchamp meets Turing: Art, modernism, posthuman. Leonardo, 51(5), 527−527.

Garber, D., & Roux, S. (2013). The mechanization of natural philosophy. Dordrecht: Springer.

Giere, R. (2004). How models are used to represent reality. Philosophy of Science, 71(5), 742−752.

Giere, R. (2006). Understanding scientific reasoning. Belmont, CA: Wadsworth.

Gillispie, C. C. (2006). Butterfield's origins and the scientific revolution. Historically Speaking, 8(1), 14−15.

Gohr, S. (2009). Magritte: Attempting the impossible. New York: Distributed Art Publishers.

Gombrich, E. H. (2006). The story of art. New York: Phaidon Press.

Gombrich, E. H. (2008). A little history of the world: Illustrated edition. New Haven: Yale University Press.

Gormley, A. (2011). Antony Gormley: Still standing. London: Fontanka.

Grant, E. (1974). A source book in medieval science. Cambridge: Harvard University Press.

Griffiths, D. J. (2018). Introduction to quantum mechanics. Cambridge: Cambridge University Press.

Gustavson, T. (2009). Camera: A history of photography from Daguerreotype to digital. Toronto: Sterling Publishing Co.

Hammer, M., & Lodder, C. (2000). Constructing modernity: The art & career of Naum Gabo. New Haven, CT: Yale University Press.

Han, D. (2016). University education and contents in the fourth industrial revolution. Humanities Contents, 42, 9−24.

Hannam, J. (2011). The genesis of science: How the Christian middle ages launched the scientific revolution. Washington, DC: Regnery Publishing Inc.

Harbison, C. (1995). The mirror of the artist: Northern Renaissance art in its historical context. New York: Prentice Hall.

Harland, R. (1987). Superstructuralism: The philosophy of structuralism and post−structuralism. New York: Methuen.

Harman, P. M. (1982). Energy, force and matter: The conceptual development of nineteenth−century physics. New York: Cambridge University Press.

Harman, P. M. (Ed.) (2009). The scientific letters and papers of James Clerk Maxwell. Cambridge, UK: Cambridge University Press.

Hartmann, N. (2014). Aesthetics. Boston: De Gruyter.

Haugeland, J. (1997). Mind design II: Philosophy, psychology, artificial intelligence. Cambridge, MA: MIT Press.

Hauser, A. (1985). The social history of art (S. Godman, Trans.). New York: Vintage.

Heilbron, J. L. (1999). Electricity in the 17th and 18th centuries: A study in early modern physics. London: Dover Publications.

Heinosaari, K., Zimon, M. (2012). The mathematical language of quantum theory: From uncertainty to entanglement. New York: Oxford University Press.

Heisenberg, W. (1971). Physics and beyond: encounters and conversations. New York: Harper & Row.

Hesse, M. B. (1955). Action at a distance in classical physics. Isis, 46(4), 337−353.

Hoddeson, L. (1997). The rise of the standard model: Particle physics in the 1960s and 1970s. New York: Cambridge University Press.

Hollingsworth, M. (2002). Art in world history. Firenze−Milano: Giunti.

Hudson, J. (1992). The history of chemistry. New York: Springer.

Hudson, W. H. (2007). An introduction to the study of literature. New York: Atlantic Publishers & Distributors.

Humphreys, R. (1999). Futurism. Cambridge: Cambridge University Press.

Hutchinson, J., Gombrich, E. H., Njatin, L. B., & Mitchell, W. J. T. (2000). Antony Gormley. London: Phaidon.

Isaacson, W. (2007). Einstein: His life and universe. New York: Simon & Schuster.

Isaacson, W. (2018). Einstein: The man, the genius, and the theory of relativity. London: Andre Deutsch.

James, K. (2017). The end of Europe: Dictators, demagogues, and the coming dark age. New Haven: Yale University Press.

Jammer, M. (1966). The conceptual development of quantum mechanics. New York: McGraw–Hill.

Jammer, M. (2012). Concepts of space: The history of theories of space in physics. New York: Dover Publications.

Jho, H. (2017). The changes of future society and educational environment according to the fourth industrial revolution and the tasks of school science education. Journal of Korean Elementary Science Education, 36(3), 286–301.

Jho, H. (2018a). Beautiful physics: re–vision of aesthetic features of science through the literature review. Journal of the Korean Physical Society, 73(4), 401– 413.

Jho, H. (2018b). Interdisciplinary approach to visual art: Understanding the artworks of Naum Gabo from the viewpoint of special and general relativity. Asia Life Sciences Supplement, 17(2), 879–888.

Jho, H. (2019). Interdisciplinary approach to combine science and art: Understanding of the paintings of René Magritte from the viewpoint of quantum mechanics. Foundations of Science, 24(3), 527–540.

Johansson, F. (2004). The Medici effect: breakthrough insights at the intersection of ideas, concepts, and cultures. Boston: Harvard Business School Press.

Jones, R. H. (2000). Reductionism: Analysis and the fuullness of reality. Lewisburg, PA: Bucknell University Press.

Jones, S. (2008). The quantum ten: A story of passion, tragedy, ambition and science. Oxford: Oxford University Press.

Joule, J. P. (1845). On the existence of an equivalent relation between heat and the ordinary forms of mechanical power. Philosophical Magazine, 27(179), 205−207.

Kac, E. (2005). Telepresence & bio art: Networking humans, rabbits, & robots. Ann Arbor, MI: University of Michigan Press.

Kac, E. (2007). Signs of life: Bio art and beyond. Cambridge, MA: MIT Press.

Kastner, R. E. (2013). The transactional interpretation of quantum mechanics: The reality of possibility. New York: Cambridge University Press.

Kearney, R. (1994a). Modern movements in European philosophy. Manchester: Manchester University Press.

Kearney, R. (1994b). Twentieth−century continental philosophy. London: Routledge.

Kenny, A. (2010). A new history of western philosophy. London: Oxford University Press.

Kepler, J. (1619). Harmonices mundi libri V. Original from the Barvarian State Library.

Klein, M. J. (1962). Max Planck and the beginnings of the quantum theory. Archive for History of Exact Sciences, 1(5), 459−479.

Klein, U. (2002). Experiments, models, paper tools: Cultures of organic chemistry in the nineteenth century. New York: Stanford University Press.

Kragh, H. (2012). Niels Bohr and the quantum atom: The Bohr model of atomic structure, 1913−1925. Oxford: Oxford University Press.

Khrennikov, A. I. U. (2009). Contextual approach to quantum formalism. New York: Springer.

Kuhn, T. S. (2012). The structure of scientific revolutions: 50th anniversary edition. Chicago: The University of Chicago Press.

Kuipers, B. (1994). Qualitative reasoning: Modeling and simulation with incomplete knowledge. Cambridge, MA: MIT Press.

Kwiat, P. G., Steinberg, A. M., Chiao, R. Y. (1992). Observation of a "quantum eraser": A revival of coherence in a two−photon interference experiment. Physical Review A, 45(11), 7729−7739.

Ladyman, J. (2002). Understanding philosophy of science. New York: Routledge.

Lane, F. C., Goldman, E. F., & Hunt, E. M. (1950). World's history. New York: Harcourt.

Lange, M. (2002). An introduction to the philosophy of physics: locality, fields, energy, and mass. Malden, MA: Blackwell.

Lauring, J. O. (2014). An introduction to neuroaesthetics: The neuroscientific approach to aesthetic experience, artistic creativity and art appreciation. Copenhagen: Museum Tusculanum Press.

Leder, H., & Nadal, M. (2014). Ten years of a model of aesthetic appreciation and aesthetic judgments: The aesthetic episode – Developments and challenges in empirical aesthetics. British Journal of Psychology, 105, 443–464.

Levrini, O., & Fantini, P. (2013). Encountering productive forms of complexity in learning modern physics. Science & Education, 22, 1895–1910.

Livingstone, D. L., & Withers, C. W. (2011). Geographics of nineteenth–century science. Chicago: The University of Chicago Press.

Lodder, C. (1983). Russian constructivism. New Haven: Yale University Press.

Longo, R. (2001). Mathematical physics in mathematics and physics: Quantum and operator algebraic aspects. Providence: American Mathematical Society.

Loran, E. (1963). Cezanne's composition: An analysis of his form with diagrams and photographs of his motifs. Berkeley, CA: University of California Press.

Lüthy, C. (2005). Hockney's secret knowledge: Vanvitelli's camera obscura. Early Science and Medicine, 10(2), 315–339.

Mach, E. (1976). Knowledge and error: Sketches on the psychology of enquiry. Dordrecht: D. Reidel Publishing Co.

Maudlin, T. (2007). The metaphysics with physics. New York: Oxford University Press.

Maudlin, T. (2015). Philosophy of physics: Space and time. Princeton, NJ: Princeton University Press.

Maxwell, J. C. (1865). A dynamical theory of the electromagnetic field. London: Royal Society.

Maxwell, J. C. (1892). A treatise on electricity and magnetism. London: Oxford University Press.

McAllister, J. W. (1996), Scientists' aesthetic preferences among theories: Conservative factors in revolutionary crises. (pp. 169−187). In A. I. Tauber (Ed.) The elusive synthesis: Aesthetics and science. Dordrecht: Kluwer.

McAllister, J. W. (1999). Beauty and revolution in science. New York: Cornell University Press.

Meyer, H. W. (1971). A history of electricity and magnetism. Norwalk, CT: Burndy Library.

Miller, A. I. (1995). Aesthetics, representation and creativity in art and science. Leonardo, 28(3), 185−192.

Miller, A. I. (2000). Insights of genius: Imagery and creativity in science and art. London: MIT Press.

Mitchell, R. (2010). Bioart and the vitality of media. Seattle: University of Washington Press.

Mitchell, S. A. (2000). Relationality: From attachment to intersubjectivity. Hillsdale, NJ: Analytic Press.

Murdoch, D. (1987). Niels Bohr's philosophy of physics. Cambridge: Cambridge University Press.

Navarro, J. (2012). A history of the electron: J. J. and G. P. Thomson. Cambridge: Cambridge University Press.

Nahin, P. J. (2002). Oliver Heaviside: The life, work, and times of an electrical genius of the Victorian age. Baltimore, MD: The Johns Hopkins University Press.

Needham, J. (1959). Science and civilisation in China. Volume 3: Mathematics and the sciences of the heavens and the earth. Cambridge: Cambridge University Press.

Norsen, T. (2017). Foundations of quantum mechanics: An exploration of the phys− ical meaning of quantum theory (Undergraduate lecture notes in physics). Cham: Springer.

Ottinger, D. (2017). Magritte: The treachery of images. Paris: Prestel.

Padmanabhan, T. (2015). Sleeping beauties in theoretical physics: 26 surprising insights. Heidelberg: Springer.

Parani, M. G. (2003). Reconstructing the reality of images: Byzantine material culture and religious iconography (11th−15th centuries). Boston: Brill.

Parkinson, G. (2008). Surrealism, art, and modern science: Relativity, quantum me−chanics, epistemology. London: Yale University Press.

Parola, R. (1996). Optical art: Theory and practice. New York: Dover Publications.

Parsons, G. G., & Reuger, A. (2000). The epistemic significance of appreciating ex−periments aesthetically. British Journal of Aesthetics, 40, 407−423.

Pedretti, C. (2004). Leonardo: art and science. Cobham, U.K.: TAJ Books.

Peskin, M. E. (2019). Concepts of elementary particle physics. Oxford: Oxford University Press.

Pickering, A. (1984). Constructing quarks: A sociological history of particle physics. Chicago: The University of Chicago Press.

Pickvance, R. (1986). Van Gogh in Saint−Rémy and Auvers. New York: Metropolitan Museum of Art.

Planck, M. (1900a). On an improvement of Wien's equation for the spectrum. Verh. Dtsch. Phys. Ges. Berlin, 2, 202−204.

Planck, M. (1900b). On the theory of the energy distribution law of the normal spectrum. Verh. Deut. Phys. Ges, 2, 237−245.

Plato. (2014). 메논. 서울: 이제이북스.

Plotnitsky, A. (2006). Reading Bohr: Physics and philosophy. Dordrecht: Springer.

Podmore, S. D. (1977). Kierkegaard and the self before God: Anatomy of the abyss. Bloomington, IN: Indiana University Press.

Poggi, C. (2009). Inventing futurism: The art and politics of artificial optimism. Princeton, NJ: Princeton University Press.

Poggi, S., & Bossi, M. (1994). Romanticism in science. Dordrecht: Kluwer Academic Publishers.

Poli, F. (2008). Postmodern art: From the post−war to today. New York: Harper & Collins.

Popper, K. R. (2002). The logic of scientific discovery. London: Routledge.

Priestley, J. (1775). History and present state of electricity. London: J. Johnson.

Purrington, R. D. (1997). Physics in the nineteenth century. New Brunswick, NJ: Rutgert University Press.

Rainey, L., Poggi, C., & Wittman, L. (2009). Futurism: An anthology. Princeton, NJ: Yale University Press.

Raymond, F., McCartney, M., & Whitaker, A. (2014). James Clerk Maxwell: per‒spectives on his life and work. Oxford: Oxford University Press.

Reichenbach, H. (1948). Philosophic foundations of quantum mechanics. Berkeley, CA: University of California Press.

Reichenbach, H. (1965). The theory of relativity and a priori knowledge. Berkeley, CA: University of California Press.

Reuger, A. (1997). Experiments, nature and aesthetic experience in the 18th century. British Journal of Aesthetics, 37, 305‒322.

Reuger, A. (2002). Aesthetic appreciation of experiments: The case of 18th‒century mimetic experiments. International Studies in the Philosophy of Science, 16(1), 49‒59.

Richards, E. G. (1999). Mapping time: The calendar and its history. London: Oxford University Press.

Richardson, A., & Uebel, T. (2007). The Cambridge companion to logical empiricism. New York: Cambridge University Press.

de Ridder, J., Peels, R., & van Woudenberg, R. (2018). Scientism: Prospects and problems. New York: Oxford University Press.

Root‒Bernstein, R. S., & Root‒Bernstein, M. (1999). Sparks of genius: The thirteen thinking tools of the world's most creative people. Boston: Houghton Mifflin Co.

Rozental, S. (1985). Niels Bohr: His life and work as seen by his friends and colleagues. Amsterdam: North‒Holland.

Rubin, P. L. (1995). Giorgio Vasari: Art and history. New Haven: Yale University Press.

Sarkar T.K., Salazar‒Palma M. (2016) Maxwell, J.C. Maxwell's original presentation of electromagnetic theory and its evolution. In Z. Chen, D. Liu, H. Nakano, X. Qing and T. Zwick (Eds.) Handbook of Antenna Technologies. Springer,

Singapore.

Schaffer, S. (1983). Natural philosophy and public spectacle in the 18th century. History of Science, 21, 1−43.

Schankin, E. A. (2007). Telematic embrace: Visionary theories of art, technology, and consciousness. Berkeley: University of California Press.

Schinkus, C. (2017). From cubist simultaneity to quantum complementarity. Foundations of Science, 22, 709−716.

Schlosshauer, M. (2005). Decoherence, the measurement problem, and inter−pretations of quantum mechanics. Reviews of modern physics. Reviews of Modern Physics, 76(4), 1267−1305.

Schulte, J. (1992). Wittgenstein: An introduction. New York: State University of New York Press.

Schwab, K. (2016). The fourth industrial revolution. Geneva, Switzerland: World Economic Forum.

Schwarz, A. (2000). The complete works of Marcel Duchamp. New York: Delano Greenidge Editions.

Schwichtenberg, J. (2015). Physics from symmetry. Dordrecht: Springer.

Scott, H. (2015). The Oxford handbook of early modern European history. New York: Oxford University Press.

Sembou, E. (2015). Hegel's phenomenology and Foucault's genealogy. Farnham, Surrey: Ashgate.

Shlain, L. (2007). Art & physics: Parallel visions in space, time, and light. New York: Quill/W. Morrow.

Sidlina, N. (2013). Naum Gabo. London: Tate.

Sinisgalli, R. (2011). On painting: a new translation and critical edition. Cambridge: Cambridge University Press.

Skov, M., & Vartanian, O. (2009). Neuroaesthetics. Amityville, NY: Baywood Publishers.

Smith, C. (1999). The science of energy: A cultural history of energy physics in

Victorian Britain. Chicago: The University of Chicago Press.

Smith, D. W. (2007). Husserl. New York: Routledge.

Snow, C. P. (1998). The two cultures. Cambridge, UK: Cambridge University Press.

Stolnitz, J. (1965). Aesthetics. New York: Macmillan.

Stork, D. G. (2004). Optics and realism in Renaissance art. Scientific Americans, 291(6), 76−83.

Strathern, P. (2000). Mendeleyev's dream: The quest for the elements. New York: Thomas Dunne Books.

Strocchi, F. (2008). Symmetry breaking. New York: Springer.

Strosberg, E. (2015). Art and science. New York: Abbeville.

Taft, W. S., & Mayer, J. W. (2000). The science of paintings. New York: Springer− Verlag.

Tatarkiewicz, W. (1975). A history of six ideas: An essay in aesthetics. Boston: Kluwer.

Thagard, P. (1999). How scientists explain disease. Princeton, NJ: Princeton University Press.

Thagard, P. (2011). Patterns of medical discovery. Philosophy of Medicine, 16, 187−202.

Thomas, P. (2013). Nanoart: The immateriality of art. Bristol: Intellect.

Thornton, S. T., & Rex, A. (2013). Modern physics for scientists and engineers. Boston: Cengage Learning.

Turner, H. R. (1997). Science in medieval Islam: an illustrated introduction. Austin, TX: University of Texas Press.

Umland, A., & D'Alessandro, S. (2013). Magritte: The mystery of the ordinary, 1926−1938. New York: Museum of Modern Art.

Uzzan, G. (2009). Surrealism: Text and picture research. Florence: SCALA.

Vedral, V. (2011). Living in a quantum world. Scientific American, 304(6), 38−43.

Vitz, P. C., & Glimcher, A. B. (1984). Modern art and modern science: The parallel analysis of vision. New York: Praeger.

von Inama−Sternegg, K. T. (1879). Deutsche Wirtschaftsgeschichte. Leipzig: Verlag vfon Duncker & Humblot.

Wallace, D. (2012). The emergent multiverse: Quantum theory according to the Everett interpretation. Oxford: Oxford University Press.

Weber, M. (2002). The protestant ethic and the "spirit" of capitalism and other writings. New York: Penguin Books.

Weinberg, S. (2013). Lectures on quantum mechanics. New York: Cambridge University Press.

Weitz, M. (1964). Philosophy of the arts. New York: Russell & Russell.

Weitz, M. (1970). Problems in aesthetics: An introductory book of readings. London: Morris.

Wenzel, C. H. (2005). Introduction to Kant's aesthetics: core concepts and problems. Malden, MA: Blackwell.

Wetzel, M. (2010). Derrida. Stuttgart: Philipp Reclam.

Weyl, H. (1952). Symmetry. Princeton, NJ: Princeton University Press.

Whewell, W., Parker, J., William, J., & Deighton, J. J. (1837). History of the inductive sciences: From the earliest to the present time. London: J. W. Parker.

Whewell, W. (1847). The philosophy of the inductive sciences: Founded upon their history. London: J. W. Parker

Whittaker, E. T. (1989). A history of the theories of aether & electricity: Two volumes bound as one. London: Dover Publications.

Wilde, M. (2017). Quantum information theory. Cambridge: Cambridge University Press.

Wood, C. S. (2019). A history of art history. Princeton, NJ: Princeton University Press.

Yetisen, A. K., Coskun, A. F., England, G., Cho, S., Butt, H., Hurwitz, J., Kolle, M., Khademhosseini, A., Hart, A. J., Folch, A., Yu, S. H. (2016). Nanoart: Art on the nanoscale and beyond. Advanced Materials, 28(9), 1724−1742.

Yoshimoto, H. (2015). Science and the Art of Abstraction. Boom, 5(3), 46−55.

Zee, A. (1986). Fearful symmetry: The search for beauty in modern physics. Princeton, NJ: Princeton University Press.

Zurbrugg, N. (1997). Jean Baudrillard: Art and artefact. Thousand Oaks, CA: Sage Publication.

# 찾아보기

조헌국 교수는 단국대학교 교육대학원 인공지능융합교육전공 주임교수로 일하고 있다. 서울대학교 물리교육과를 졸업하여 동대학원에서 물리교육으로 박사학위를 수여 받았으며, 과학과 예술의 융복합을 주제로 국내 한국물리학회, 아시아태평양이론물리학센터, 국제과학영재학회와 영국의 유니버시티 칼리지 런던, 호주의 디킨대학교와 맥쿼리 대학교 등 국내외 유수 기관과 대학교로부터 초청을 받아 강연하고 있다. 한국연구재단, 한국과학창의재단 등의 지원을 받아 데이터 마이닝을 통한 물리학의 미적 가치에 대해 연구하고 있다. 최근에는 교육 분야 데이터를 머신러닝 및 딥러닝을 적용해 분석하는 연구를 수행하고 있다. 이 외에도 현재 한국물리학회 평의원, 한국과학교육학회 이사, 학습자중심교과교육학회 학술이사, 한국감성과학회 이사 등 여러 학술단체에서 활동하고 있다.

## 과학으로 보는 예술, 예술로 보는 과학: 과학과 예술의 융복합의 역사

| | |
|---|---|
| 초판발행 | 2021년 6월 15일 |
| 지은이 | 조헌국 |
| 펴낸이 | 노 현 |
| 편 집 | 배근하 |
| 기획/마케팅 | 장규식 |
| 표지디자인 | 최윤주 |
| 제 작 | 고철민·조영환 |
| 펴낸곳 | ㈜ 피와이메이트 |
| | 서울특별시 금천구 가산디지털2로 53 한라시그마밸리 210호(가산동) |
| | 등록  2014. 2. 12. 제2018-000080호 |
| 전 화 | 02)733-6771 |
| f a x | 02)736-4818 |
| e-mail | pys@pybook.co.kr |
| homepage | www.pybook.co.kr |
| ISBN | 979-11-6519-160-3  93600 |

정 가       19,000원

박영스토리는 박영사와 함께하는 브랜드입니다.